건축과 객체

건축과 객체
Architecture and Objects

지은이	그레이엄 하먼
옮긴이	김효진
펴낸이	조정환
책임운영	신은주
편집	김정연
디자인	조문영
홍보	김하은
프리뷰	김남시 · 김지원 · 나성화
초판 1쇄	2023년 7월 18일
초판 2쇄	2024년 10월 18일
종이	타라유통
인쇄	예원프린팅
라미네이팅	금성산업
제본	바다제책
ISBN	978-89-6195-326-9 93600
도서분류	1. 건축 2. 철학 3. 객체지향 존재론 4. 미학
값	23,000원
펴낸곳	도서출판 갈무리
등록일	1994. 3. 3.
등록번호	제17-0161호
주소	서울 마포구 동교로18길 9-13 2층
전화	02-325-1485
팩스	070-4275-0674
웹사이트	www.galmuri.co.kr
이메일	galmuri94@gmail.com

일러두기

1. 이 책은 Graham Harman, *Architecture and Objects*, Minneapolis, MN : University of Minnesota Press, 2022를 완역한 것이다.
2. 외국 인명과 지명은 원어 발음에 가깝게 표기하려고 하였으며, 널리 쓰이는 인명과 지명은 그에 따라 표기하였다.
3. 인명, 지명, 책 제목, 논문 제목 등 고유명사의 원어는 맥락을 이해하는 데 원어가 꼭 필요하다고 생각되는 경우를 제외하고는 본문에서 원어를 병기하지 않았으며 찾아보기에 수록하였다.
4. 영어판에서 이탤릭체로 강조된 것은 고딕체로 표기하였다. 단, 영어판에서 영어가 아니라서 이탤릭으로 강조한 것은 한국어판에서 강조하지 않았다.
5. 단행본과 정기간행물에는 겹낫표(『』)를, 논문에는 홑낫표(「」)를, 그림 이름, 음악 제목, 영화 제목, 시 제목에는 가랑이표(<>)를 사용하였다.
6. 지은이 주석과 옮긴이 주석은 같은 일련번호를 가지며, 옮긴이 주석에는 *라고 표시했다.
7. 원서의 대괄호는 〔〕를 사용하였고, 옮긴이가 덧붙인 내용은 [] 속에 넣었다.
8. 인용문 중 기존 번역이 있는 경우 가능한 한 기존 번역을 참고하였으나 전후 맥락에 따라 번역을 수정했다.
9. 한국어판 지은이 서문으로 옮긴이의 서문을 갈음한다는 옮긴이의 뜻에 따라 별도의 옮긴이 후기는 싣지 않는다.

차례

판단과 환상의 고귀한 자손인 건축은
아시아, 이집트, 그리스 그리고 이탈리아의
가장 고상하고 교양 있는 나라들에서 서서히 형성되었다.
가장 번성하는 국가들과 가장 유망한 군주들이
건축을 소중히 여기고 높이 평가하였다.
그들은 방대한 비용을 들여 건축을 개선하고 완벽하게 만들었다.
건축은, 여타의 모든 예술보다 질서, 비례
그리고 대칭에 특별히 능통한 것처럼 보인다.
그러므로 건축은, 어느 면으로 보아도,
우리가 아름다움 속의 형언할 수 없는 것에 관한
어떤 합리적인 관념을 품는 데 도움을 줄 가능성이
가장 높다고 추정될 수 있지 않겠는가?

— 조지 버클리, 『알키프론』

　나의 저서에 이미 익숙한 독자들은 그 유명한 사변적 실재론 워크숍이 2007년 4월 27일에 런던대학교 골드스미스 칼리지에서 개최되었음을 필시 알고 있을 것입니다. 그런데 그것은 같은 주중에 런던 지역에서 내가 행한 많은 강연 중 하나일 따름이었습니다. 바로 사흘 전, 4월 23일에 나는 테오 로렌츠와 타냐 심스의 초청을 받아서 베드퍼드 스퀘어Bedford Square에 있는 영국 건축협회 건축학교에서 '객체들에 관하여'On Objects라는 제목의 강연을 했습니다. 그날은 기억할 만한 날이었습니다. 특히 나는 처음으로 학생 작품을 평가하는 심사위원 역할을 맡았으며, 그리고 심지어 청중 중 한 사람은 강연에 방해된다는 나의 질책을 받고 나를 공격하겠다고 위협했습니다.[1] 그런데 당시에는 건축학교를 한 번 방문하는 것에 그치는 것처럼 보였습니다. 건축은 객체지향 존재론(이하 OOO)이라는 성장하는 분야에 관심을 기울이고 있던 많은 분과학문 중 하나였습니다. 그 당시에 나는 특별히 건축과 실질적인 후속 상호작용을 갖게 되리라

1. 그 강연은 https://www.youtube.com/watch?v=4oOqGo3_YHA에서 유튜브로 시청할 수 있습니다.

고 결코 예상하지 못했습니다.

그런데 내가 또 다른 대도시에 머물면서 단기간에 다수의 강연을 했던 2011년 9월에 상황이 바뀌었습니다. 이번에는 뉴욕이었습니다. 그 여행 중에 나는 (대한민국 서울에서 태어난) 데이비드 루이라는 못 본 지 오래된 대학 급우와 만나서 건축에 대한 OOO의 가능한 함의를 논의하게 되었습니다. 그것은 나를 많이 놀라게 한 중요한 사건이었습니다. 내가 이집트로 돌아간 후에도 우리는 이메일을 통해서 소통을 이어갔고, 머지않아 나는 그에게 건축에 관한 고전적·현대적 저작들의 추천 목록을 요청하게 되었습니다. 적어도 나 자신이 무지로 인해 당황하지 않으면서 건축가들과 분별 있는 대화를 나눌 수 있을 만큼 충분한 건축 관련 지식을 획득하기를 희망하면서 말입니다. 2012년 이스탄불에서 나는 데이비드를 비롯하여 다른 세 명의 동료를 만나서 패널 토론을 벌였습니다. 그다음 해에는 로스앤젤레스 소재 남가주 건축대학교(이하 SCI-Arc)에서 강연하도록 초청받았습니다. 그리고 2016년에 나는 오늘날까지 유지하고 있는 SCI-Arc의 교수직을 수락함으로써 카이로 소재 아메리칸대학교와의 오랜 유대 관계를 끝냈습니다. 지금 여러분 앞에 있는 이 책은 SCI-Arc에서 이루어진 나의 연구와 대화의 산물입니다. 이 간결한 한국어판 서문에서 나는 이 책에 포함된 기본 관념들을 설명하고자 합니다.

석기 시대 이래로 건축은 어떤 형태로든 인간에 의해 실천

되었습니다. 그런데 건축의 이론적 측면은, 적어도 우리가 알고 있는 한, 그 역사가 그다지 오래되지 않았습니다. 그 주제에 관한 최초의 서적을 우리에게 남긴 사람은 율리우스 카이사르와 아우구스투스 카이사르 둘 다를 위해 작업했던 건축가 비트루비우스입니다. 그의 위대한 책은 결코 전적으로 잊히지는 않았지만 이탈리아 르네상스 시기가 되어서야 명성을 되찾게 되었습니다. 그때 그 책은 우리가 소장하고 있는 건축 이론에 관한 사실상 두 번째로 오래된 저서에, 즉 피렌체인 건축가 레온 바티스타 알베르티가 1452년에 출판한 『건축론』에 영감을 주었습니다. 알베르티 시대 이후로 건축 저서의 집성체는 거의 철학에서만큼 읽을거리가 많이 있는 지경으로까지 급증했습니다. 일반적으로 지금까지는 늘 건축가들이, 철학자들이 건축가들에게서 영감을 구하는 것보다 훨씬 더 자주 철학자들에게서 영감을 구했습니다. 그런데 특히 1960년대에 현대 건축의 위기가 개시된 이래로 이런 일이 일어나기 시작했습니다. 합리적 계획이 우세하도록 역사가 억압되어야 한다는 가정을 더는 편안하게 여기지 않게 된 건축가들이 또다시 일련의 동시대(혹은 적어도 최근의) 철학자에게서 지침을 찾아내려고 했습니다. 이런 일은 이른바 건축 현상학에서 시작되었습니다. 이 경우에는 마르틴 하이데거와 모리스 메를로-퐁티가 건축가로 하여금 인간 경험의 감각적 따뜻함을 강조하도록 고무했습니다. 아마도 스위스인 건축가 페터 춤토르가 이런 양식으로 작업하는 가장 유

명한 제작자일 것입니다. 그다음에 1980년대와 더불어 자크 데리다의 영향이 도래했으며, 그 영향은 1988년에 뉴욕 현대미술관에서 개최된 그 유명한 해체주의 건축전에서 절정에 다다릅니다. 대개 심란하게 하는 형태들을 선호하여 편안함과 친숙함을 의도적으로 방해하는 것들을 강조한 이런 경향의 영향을 받은 가장 유명한 건축가 중 두 사람은 미국인 피터 아이젠만과 스위스인 베르나르 추미입니다. 그다음에 1990년대 초에 (아이젠만의 이전 학생이었던) 미국인 건축가 그렉 린이 특히 옹호한 질 들뢰즈가 건축가 집단들에서 부상했습니다. 해체주의 양식에 맞서서 들뢰즈는 연속적인 흐름과 곡률의 건축을 고무했습니다. 지금은 고인이 된 이라크인 건축가 자하 하디드가 이런 양식으로 작업하는 건축 설계자에 대한 최선의 실례일 것입니다. 들뢰즈에 대한 하디드 자신의 직접적인 관심은 명백히 제한적이었지만 말입니다. 2010년 무렵에 건축계가 마침내 들뢰즈에게 다소 싫증이 나게 되면서 내 또래의 많은 건축가가 참조할 만한 자원으로 OOO를 꼽았습니다. 객체지향 건축이 얼마나 오래 지속되는 경향일지는 여전히 지켜볼 일입니다.

2020년 나는 『예술과 객체』라는 책을 출판했습니다(2022년에는 한국어 번역본이 출간되었습니다). 그 저서에서 나는 『판단력비판』에서 제시된 임마누엘 칸트의 영향력 있는 미학 이론을 찬성하는 논지와 더불어 반대하는 논지도 전개하고자 했습니다. 미학자로서 칸트는 최초의 '형식주의자'로 해석될 수 있습

니다. 대략적으로 말해서 이것은 칸트가 예술 작품이 그것의 문화-정치적 맥락, 예술가의 이력, 예술 작품이 품고 있는 것처럼 보이는 개념적 의미와 단절될 뿐만 아니라 관객에게 미치는 모든 정서적 영향과도 단절된, 자족적이거나 자율적인 단위체로 여겨지기를 원했음을 뜻합니다. 주지하다시피 칸트는 우리에게 지성보다 오히려 '취미'를 사용하여 예술 작품을 판단하고, 무엇이든 정념과 유사한 것보다 오히려 냉정한 무관심으로 예술 작품을 바라보라고 요구합니다. 미합중국에서 이런 칸트주의적 견해의 가장 유명한 계승자들은 20세기 형식주의 비평가 클레멘트 그린버그와 마이클 프리드입니다. 특히 프리드는 그가 '연극성'이라고 일컫는 것을 이유로 1960년대 이후의 미술을 대부분 거부합니다. '연극성'이란 칸트가 세울 것을 권장한, 작품과 그 감상자 사이의 벽이 붕괴해 버렸음을 뜻합니다. 칸트 및 프리드의 미학 이론들이 대단히 훌륭하다고 평가하는 제 견해에도 불구하고 『예술과 객체』에서 나는, 예술의 자율성에 대한 칸트주의적 요구가 필수적인 것이지만 이것은 예술 작품의 그 감상자로부터의 자율성을 뜻하지 않고 오히려 작품-더하기-감상자의 그 주변 세계로부터의 자율성을 뜻해야만 한다고 주장했습니다. 달리 말씀드리자면 예술은 직서적literal이지 않은 한에서 연극적일 수밖에 없습니다. 요컨대 예술 작품은 결코 개념적 용어들에 의거하여 환언될 수 없습니다.

이렇게 해서 건축의 미학적 지위에 관한 물음도 바뀌게 되

없었습니다. 칸트는 결코 건축을 높이 평가한 적이 없었습니다. 그는 건축이 유용성으로 오염되어 있기에 순수한 아름다움의 지위에 오를 수 없다고 믿었습니다. 그런데 『예술과 객체』에서 개진된, 모든 예술은 자신의 감상자와 어떤 연극적 관계를 맺는다는 나의 소견을 참작하면, 예술과 비교하여 건축의 경우에 특별히 오염된 것은 전혀 없습니다. 일단 우리가, 프리드에게 맞서서, 감상자가 연루되지 않은 시각 예술은 이미 없음을 깨닫게 되면(심지어 그도 이 점을 어느 정도는 깨달았지만 말입니다) 기능이나 프로그램이 없는 건축은 전혀 없다는 사실이 훨씬 덜 위협적인 것처럼 보입니다. 요컨대 건축의 경우에도 개인적·사회적 목적들에 이바지할 필요성에도 불구하고 자율성은 완전히 가능한 것이었습니다. 그런데 그런 자율적인 건축은 어떤 모습일까요? 이것이 이 책의 주요 관심사입니다.

전통적으로 건축에서 가장 중요한 구분은 형태form와 기능function 사이의 구분입니다. 이 구분의 흔적은 일찍이 비트루비우스에게서 찾아볼 수 있지만, 형태 대 기능이 건축의 주요 문제라고 처음 제시한 사람은 1700년대의 베네치아인 신부 카를로 로돌리임이 분명합니다. 그런데 로돌리는 자기 생각을 출판하지 않았고, 그의 제자들이 작성한 노트 형태로 기록되어 있었을 뿐입니다. 형태와 기능 사이의 관계는 그다음 세기에 접어들어서야 비로소 온갖 종류의 이론가들을 사로잡게 됩니다. 가장 유명한 일례를 들자면, 위대한 시카고 건축가 루이스 설리번

은 "형태는 언제나 기능을 따른다"라는 그의 준칙으로 모더니즘을 위한 조건을 설정했습니다. 임의적이거나 역사적인 장식은 건축물의 목적을 직접 표현하는 건축 형태보다 그 근거가 충분하지 않다는 것이 그 준칙의 요점이었습니다. 모더니스트들의 수중에서 그 준칙은 거의 하나의 신조가 되었으며, 그 신조는 역사에 관심이 있는 이론가들의 새로운 세대가 처음 출현한 1960년대가 되어서야 파기됩니다.

그런데 형태와 기능에 관한 건축적 구상과 관련하여 몇 가지 문제점이 있습니다. 우선, '형태'는 일반적으로 건축물의 '시각적 외관'을 뜻한다고 여겨졌습니다. 하지만 이러한 점에서 하이데거의 영향 아래에 있는 OOO의 경우에, 무엇이든 무언가의 시각적 외양은 그것의 가장 깊은 실재와 대비하여 언제나 피상적입니다. 더 구체적으로 말씀드리자면, 한 건축물의 시각적 외관은 언제나 다름 아닌 어떤 특정한 관점과 거리에서 보이는 것이며, 그리고 그 건축물이 '정말로' 보이는 대로 언제나 볼 수 있는 특권적 관점은 전혀 없습니다. 더 일반적으로 건축물에 대한 경험은 시각적이라기보다는 오히려 운동학적입니다. 우리는 어떤 건축물의 주위와 내부를 걸어 다님으로써 그 건축물을 경험할 따름이라는 의미에서 말입니다. 예전에 청년 아이젠만이 지적한 대로 이것은 건축이 기억에 근거를 둔 시간적 예술 형식임을 뜻합니다. 그리하여 청년 시절에 아이젠만은 복잡한 형태들보다 기억하기가 단순히 더 쉽다는 이유로 인해 기본적인 기

하학적 형태들을 옹호하게 되었습니다. 요컨대, 한 건축물의 자율적인 형태, 즉 '제로-형태'zero-form를 발견하기를 바란다면 우리는 그 건축물과 마주치는 모든 특정한 방식과 독립적인 그것의 심층 구조를 찾아내야 합니다. 그리고 이것은 아이젠만이 원하는 방식으로 직서적 개념들에 의거하여 이루어질 수 없고 오히려 오로지 간접적으로 혹은 심미적으로 이루어질 수밖에 없습니다.

반면에 '제로-기능'zero-function이라는 주제는 처음에는 훨씬 덜 타당한 것처럼 보일 것입니다. 모든 기능이 반드시 관계적이라는 점을 참작하면 우리는 어떤 식으로든 탈관계화될 자율적인 종류의 기능을 도대체 어떻게 찾아낼 수 있을까요? 여기서 관건은 모든 **특정한** 기능과 분리된 어떤 추상적인 종류를 찾는 것입니다. 『건축과 객체』에서 나는 이런 시도가 실행된 두 가지 실례를 제시합니다. 첫 번째 실례는 『도시의 건축』이라는 알도 로시의 책에서, 구체적으로 「소박한 기능주의에 대한 비판」을 제시하는 페이지들에서 비롯됩니다. 모든 이탈리아인처럼 역사의 세기들로 둘러싸인 채 성장한 로시가 그 책에서 제기한 논점은 많은 건축물이 더는 자신의 원래 기능을 수행하지 않는다는 것이었습니다. 게다가 기념물의 경우에는 그것이 자신의 역사상 어느 시점에서도 명료한 기능을 결코 갖지 못한 사태가 종종 일어난다는 것이었습니다. 이렇게 해서 기능은 사실상 역사적 형태를 따릅니다. 나머지 다른 한 실례는 저명한 네덜란드

인 건축가 렘 콜하스에게서 비롯됩니다. 이 책에서 나는 건축비평가 제프리 킵니스가 콜하스에 관하여 작성한 한 편의 훌륭한 논문을 논의합니다. 그 논문에서 킵니스는 런던 소재 테이트 모던 미술관 건축용 설계에 응모하여 낙선한 콜하스의 작품을 논의합니다. 근본적으로 킵니스는 콜하스의 설계가 사실상 건축이 아니라 오히려 가능한 최단 시간에 최대한 많은 사람이 테이트 모던 미술관을 두루 살필 수 있도록 고안된 하부구조infra-structure 프로젝트의 설계라고 불평합니다. 더욱이 또한 킵니스는 콜하스의 설계가 특정적으로 미술관에 적합한 설계가 아니라 아무튼 모든 기능에 이바지할 수 있었을 것이라고 불평합니다. 이에 대응하여 나는 이런 점 덕분에 콜하스가 우리가 찾고 있는 '제로-기능,' 즉 자율적인 기능의 선구자가 된다고 주장합니다. 자신의 건축물 설계를 무엇이든 어떤 특정한 목적과의 연결 관계로부터 단절함으로써 콜하스는, 단지 기능적이거나 프로그램적인 관심사에 대해서만 신경을 쓰는 그의 빈번한 수사법에도 불구하고, 흥미로우면서도 자율적인 새로운 종류의 기념물적 건축을 우리에게 제시합니다.

충분히 말씀드린 것 같습니다. 이제 독자 여러분이 이 책 자체를 읽을 시간입니다. 더 이상 말하는 것은 주의를 분산시킬 따름일 것입니다. 『건축과 객체』가 건축의 이론적 문제들에 대한 흥미를 돋우는 데 성공한다면 그 구실을 다한 셈일 것입니다.

2022년 12월 9일
캘리포니아 롱비치에서
그레이엄 하먼

내가 최근에 명문 건축대학에서 근무하게 된 객체 철학자라는 사실 이외에 『건축과 객체』라는 책을 저술한 이유는 무엇일까? 건축이 건축물과 관련이 있다면, 독자는 이것이 여타의 것 ─ 예컨대 농업과 객체, 혹은 어쩌면 군사과학과 객체 ─ 보다 더 긴급한 주제인 이유를 궁금히 여길 것이다. 한 가지 이유는 건축이 "제일철학으로서의 미학" ─ 나의 저작에서 상당히 논의된 주제 ─ 이라는 객체지향 존재론(이하 OOO) 원리와 직접 관계가 있다는 점이다.[1] 그런데 어쩌면 한 가지 더 좋은 이유는 건축이 인간에게 주요한 현실감각을 제공한다는 데이비드 루이의 테제에서 비롯될 것이다.[2] 여러분이 누구든 간에, 최근에 진행 중인 코로나 대유행 상황에서 많은 사람들이 시골로 도피했음에도 불구하고, 지금까지 여러분 삶의 대부분은 분명 소도시와 대도시 ─ 해가 지날 때마다 지구에 대한 장악력을 강화하는, 역사적으로 최근에 생겨난 인공적인 환경 ─ 에서 전개되었을 것이다. 도시 영역과 결부되지 않은 우리 기억 역시 대체로 건축물의 내부에 한

1. Graham Harman, "Aesthetics as First Philosophy."
2. 그의 견해에 관한 한 가지 실례에 대해서는 David Ruy, "Returning to (Strange) Objects"를 보라.

정되며, 그리고 야외 경험조차도 대단히 많이 조형된 풍경, 집중적으로 형성된 공적 공간, 그리고 정돈된 국립공원을 주로 포함한다. 이 모든 것에서 벗어나서 원초적 자연으로 도피하더라도 우리는 미시시피강처럼 '자연적'인 지세들이 그것들이 발견되었던 당시의 상태와 거의 유사하지 않음을 알게 된다.

인간 실존이 이루어지게 하는 주요한 매체로서의 건축은 어김없이 가장 적절한 철학적 주제 중 하나다. 어쩌면 우리는 건축을 최초의 가상현실로 언급하고 싶겠지만, 그것을 최초의 증강현실이라고 일컫는 것이 더 정확할 것이다. 왜냐하면 그것은 인간 이전의 빛, 바람 그리고 반석을 배제하지 않기 때문이다. 오히려 건축은 이들 힘을 유입하거나 접목함으로써 필요에 따라 그 힘들을 차단하거나 이용한다. 그리하여 한 가지 광범위한 탐구 분야, 즉 하나의 분과학문으로서의 건축의 통상적인 범위보다 잠재적으로 훨씬 더 광범위한 탐구 분야가 개방된다. 그런데 이 책은 얇은 책이기에 나는 단 두 가지의 물음을 다루고자한다. (1) 건축과 철학의 관계는 어떠한가? (2) 건축과 예술의 관계는 어떠한가? 우리가 이들 주제를 각각 진전시키면 여타의 것도 제대로 정립될 것이다.

건축과 철학 사이의 관계는 어떠한가? 지난 반세기에 걸쳐 건축은 철학에의 개방성을 두드러지게 나타냈다. 반면 철학이 건축에의 개방성을 나타내는 경우는 더 드물었다. 그런데 지금까지 이런 상황에 대한 불평이 건축가들로부터 제기되었다. 예

를 들면 아래에 제시된 대로 프레드 샤멘의 아이러니한 트위터 타래를 살펴보자.

- 건축가들과 철학 : (1) 레비-스트로스가 기표를 좋아했으므로, 역사적으로 공명하는 것들을 만들자.
- 건축가들과 철학 : (2) 데리다가 차이를 좋아했으므로, 대립하고 충돌하는 것들을 만들자.
- 건축가들과 철학 : (3) 들뢰즈와 과타리가 매끈한 연속체를 좋아〔했〕으므로, 섞이고 접히는 것들을 만들자.
- 건축가들과 철학 : (4) 그레이엄 하먼이 망라될 수 없는 객체를 좋아하므로, 가변적인 윤곽을 갖춘 불가사의한 것들을 만들자.[3]

생략된 주요 철학자는 하이데거이지만, 그를 그 목록에 추가하는 일은 매우 쉽다. "(5) 하이데거가 인간의 존재 자체에의 개방성을 좋아했으므로, 자연적 햇빛, 나무 그리고 돌을 강조하는 것들을 만들자." 그런데 이런 재미있는 시리즈를 서둘러 칭찬하기 전에 가능한 반격을 고려하자. "(6) 프레드 샤멘이 철학에서 영감을 찾아내는 건축가들을 조롱하기를 좋아하므로, 내부적

3. Fred Scharmen, Twitter thread, April 27, 2016, https://twitter.com/seven-sixfive/status/725523329654857729.

인 전문적 공예에 집중하고 빈자와의 연대를 공표하자." 아이러니는 양날의 칼이기에 그 사용자에 대해서도 쉽게 휘둘러진다.

한편으로, 샤멘의 진술은 두 가지 다른 방식으로 해석될 수 있고, 실제로도 그래왔다. 깜짝 놀랄 만한 의미에서 그 트위터 타래는 다음과 같이 해석될 수 있을 것이다. "철학의 건축적 사용은 언제나 지나치게 직서적인 응용으로 빠질 것이므로, 이런 끝없는 엉터리 짓을 그만두고 독자적인 견지에서 건축을 수행하는 작업으로 돌아가자."[4] 그런데 이런 종류의 극단주의적인 반反철학적 프로그램의 동기는 불충분한 것처럼 보인다. 그역사 전체에 걸쳐서 건축은 조각과 종교에서 경제학과 전쟁술을 비롯하여 금융과 국경 건설에 이르기까지 인접 분과학문들뿐만 아니라 관계가 먼 분과학문들과도 깊이 얽혀 있었다. 사실상 건축가들은 전체적으로 유별난 정도의 지적 호기심을 나타내고 결점이라고 불러도 좋을 만큼 무모한 실험가로 알려져 있다. 그러므로 철학이 그들의 관심권에서 추방되어야 하는 이유가 불분명하다. 그런데 더 온건한 의미에서 어쩌면 샤멘의 트위터 타래가 품은 의미는 다음과 같을 것이다. "지금까지 몇몇 건축가는 지나치게 직서적으로 설계 업무를 철학적 관념들에 맞추어 조정했다. 이런 일을 자제하자." 그렇다면 설계자들은 이것

4. 또한 이것은 브라이언 노우드가 Todd Gannon, Graham Harman, David Ruy, and Tom Wiscombe, "The Objective Turn"에 응답하는 Brian E. Norwood, "Metaphors for Nothing"이라는 글에서 제기한 모순된 공격의 요지다.

을 경고문으로 간주하고, 데리다주의적 차연différance을 찬양하기 위해 굽은 유리를 불안정하게 사용하거나 혹은 들뢰즈를 기리기 위해 접힌 모양들을 필시 과도하게 사용하는 행위처럼 철학으로부터 관념들을 경솔하게 수입하는 모든 행위를 자제하려고 노력할 수 있을 것이다.[5] 이런 더 약화된 경고가 단조롭게 들릴 수 있겠지만, 그럼에도 그것은 철학적 통찰의 과도하게 직서적인 전유와 적절히 건축적인 전유를 구분하는 방법에 관한 중요한 물음을 제기한다.

건축과 예술 사이의 관계는 어떠한가? 여기서 주요한 관심사는 '형식주의'라는 개념인데, 이것은 이들 분야 각각에서 다중의 의미를 지닌다. 그 용어의 시각 예술적 의미로 시작하자. 여타의 것과 마찬가지로 미적 객체는 자신의 환경으로부터 단절되어 있다고 여겨지거나 아니면 그 환경의 요소와 표현으로 여겨질 수 있다. 첫 번째 접근법을 '형식주의적' 접근법으로 일컫고 두 번째 접근법을 '반反형식주의적' 접근법으로 일컫으면서, 독일인 철학자 임마누엘 칸트와 G. W. F. 헤겔(그리고 그의 프랑크푸르트학파 후예들)을 차례로 이들 두 입장의 마스코트로 간주하자. 칸트 철학의 관건은 부적절하게 혼합되지 말아야 하는 별개 영역들의 자율성이다. 이 점에 의거하여 칸트는 존재론적·윤리학적·미적 형식주의의 중심인물로서의 지위를 누린

5. Gilles Deleuze, *The Fold*. [질 들뢰즈, 『주름』.]

다.[6] 칸트의 경우에는 물자체가 외양으로부터 분리되어 있고 모든 직접적인 인간 접근으로부터 격리된 것처럼, 그리고 윤리적 행위가 그 결과와 별개의 것으로 여겨져야만 하는 것처럼 예술 작품 역시 모든 개인적 선호와 개념적 설명으로부터 단절되어 있다.[7] 반면에 헤겔은 관계가 가장 중요하다고 생각하는데, 모든 것은 총체적인 역사적 과정에서 비롯되기에 예술 역시 정치, 종교 그리고 상업과 함께 무리 지어 나아가는 정신의 또 다른 형태일 뿐이며, 그것들은 각각 당대의 더 광범위한 양식을 표현한다.[8]

이런 기본적인 논쟁은 여전히 활발하게 이루어지고 있는데, 그것이 구식의 지루한 논쟁으로 일축당할 때조차도 말이다. 대체로 동시대의 지적 생활에서 해방 정치가 지배적인 지위를 차지하고 있다는 이유로 인해 현재는 반형식주의가 우세하지만 어떤 강한 형식주의를 옹호하기 위해 할 말이 많이 있다. 그 이유는 아무것도 여타의 것과 관계를 맺고 있지 않다는 것이 아니라 오히려 아무것도 다른 모든 것과 관계를 맺고 있지는 않기 때문이다. 동일한 역사적 국면에서 상이한 분과학문들은 언제

6. Graham Harman, *Dante's Broken Hammer*를 보라.
7. 물자체에 대해서는 칸트의 『순수이성비판』을 보라. 칸트의 윤리론에 대해서는 『실천이성비판』을 보라. 예술 작품의 자율성에 관한 칸트의 견해에 대해서는 『판단력비판』을 참조하는 것이 제격이다.
8. G. W. F. Hegel, *Phenomenology of Spirit*. [게오르크 빌헬름 프리드리히 헤겔, 『정신현상학』.]

나 동일한 화음을 울리지는 않고 오히려 종종 비스듬한 방향으로 가변적인 속도로 움직인다. 공유된 시대정신에 대한 어떤 증거도 일반적으로 기껏해야 서너 분야에서의 유사성에 한정되며, 그리고 이마저도 입증하려면 시간이 오래 걸리는 노동과 방대한 단서조항이 필요하다. 달리 말해서 모든 것이 함께 조화를 이루어 움직이게 하는 일반적인 역사적 분위기를 상정하기 위한 근거는 전혀 없다. 자율적 개체들에 형식주의적 주의를 기울이는 이유는 모든 관계를 배제하는 기존의 물리적 단위체들을 높이 평가하는 것이 아니라, 모든 객체가 자신의 부분들 사이의 관계들로 이루어져 있고 일정한 수의 관계에 관여하는 한편으로 어떤 객체도 우주 속 다른 모든 것과의 밀접한 관계로 용해되지 않는다는 사실을 강조하기 위해서이다. 무엇이든 어떤 객체에 안성맞춤인 관계들은 어느 정도 확고하게 폐쇄된다. 물분자를 구성하는 수소와 산소는 다른 원자들이 결합하여 그 연합체를 교란하지 못하게 막는다. '들뢰즈와 과타리'라는 한 쌍은 이들 사상가 각각의 개별 인물만큼이나 실재적인 객체이고, 따라서 그것은 '들뢰즈와 과타리와 나폴레옹'으로의 손쉬운 확장에 저항한다. 킵차크 칸국, 뉴욕의 5대 마피아 패밀리 그리고 아서왕의 검의 경우에도 이와 마찬가지의 배타성이 생겨난다. 모든 객체는 더 작은 요소들로 이루어져 있는 한편으로 아직 속하도록 만들어지지 않은 어떤 다른 것도 ― 적어도 잠정적으로는 ― 밀어낸다. 심지어 예술과 건축의 가장 '장소-특정적'인 작

품들도 그것들이 관련이 있다고 간주하는 그 현장의 측면들에 대해서 대단히 선택적이다. 이런 점에서 어느 정도의 형식주의는 그 용어를 비난하는 사람들도 언제나 채택한다.[9] 진정한 형식주의적 원리는 객체들이 관계를 맺지 않는다는 것이 아니라 관계의 수가 언제나 한정되어 있다는 것이며, 그리고 관계를 창출하려면 인간 혹은 비인간 노동이 필요하다는 것이다.[10]

칸트는 근대 형식주의의 창시자임이 확실하지만, 이 주제에 관해서도 너무나 엄격하여서 여하튼 예술 작품과 환경 사이의 어떤 상호작용도 금지한다. 칸트는 인간과 말馬의 아름다움을 미심쩍게 여기는데 그것이 이미 외부적 동기와 완전히 얽혀 있다고 간주하기 때문이다. 아름다운 인체에 대한 경탄은 위험스럽게도 정욕에 가까운 것처럼 보이고 아름다운 말 앞에서 느끼는 경외감은 그 동물의 빠름의 효용과 관련된 것처럼 보이며, 그리하여 둘 다 "한낱〔부수적인〕 아름다움에 불과한 것"으로 여겨진다.[11] 여기서 더 중요한 것은 칸트가 미심쩍어하는 또 다른 대상이 건축이라는 점이다. "건축에서 관건은 예술적 객체가 사용되는 용도이며, 그리고 이것은 미적 관념들이 한정되는 용도이다."[12] 칸트는 이 진술을 찬사를 표하고자 하는 의도로 발

9. Graham Harman, *Art and Objects*[그레이엄 하먼, 『예술과 객체』]를 보라.
10. 「선형성의 짐」이라는 글에서 캐서린 잉그레이엄은 다른 맥락에서 유사한 주장을 제기한다.
11. Immanuel Kant, *Critique of Judgment*, 77. [임마누엘 칸트, 『판단력비판』.]

설하지 않는다. 그가 이해하는 바에 따르면, 어떤 미적 객체가 유용하다는 것은 어떤 윤리적 행위가 유용하다는 것과 마찬가지이다. 그 두 경우에 모두 사물의 순수성이 상실된다. 우리는 프로젝트 현장의 가장 미묘한 면모들, 기획설계의 사회정치적 측면들, 혹은 시의회가 급진적인 프로젝트를 의뢰하도록 설득하는 수사적 기술에 대한 건축가의 관심을 필시 훌륭하다고 생각할 것이다. 하지만 여타의 것으로부터 예술의 자율성을 신봉하는 형식주의적 철학에서 건축의 지위는 상대적으로 낮은 것처럼 보인다. 칸트의 입장이 그러한데, 나의 결론은 정반대일 것이지만 말이다.[13] 어느 정도의 자율성이 불가피한 이유는 단지, 고전적 동일률을 논박하려는 자크 데리다의 시도에도 불구하고, 모든 것은 또한 여타의 것이라기보다는 오히려 바로 그런 것이기 때문이다.[14] 그런데 칸트적 판본의 자율성 역시 대책 없이 협소하며, 건축은 우리에게 그 이유를 보여줄 독특한 위치에 있다. 이런 까닭에, 시, 비극 그리고 영화가 다른 시기에 다른 철학에 대해 그러했던 것과 마찬가지로, 이제는 건축이 미학 이론을 주도해야 한다.

12. 같은 책, 191. [같은 책.]

13. 이들 쟁점에 관한 또 하나의 논고에 대해서는 Diane Morgan, *Kant for Architects*를 보라.

14. 나 자신보다 더 친(親)데리다주의적인 취지로 이루어진 이 주제에 대한 상세한 해설은 헤글룬드의 『급진적 무신론』에서 찾아볼 수 있다.

앞서 언급된 대로 이 책은, 한편으로는 철학에 대한 건축의 관계 그리고 다른 한편으로는 예술에 대한 건축의 관계에 관한 두 가지 물음에 의해 견인된다. 그런데 이미 이들 주제는 분과 학문적 경계의 문제를 훌쩍 넘어서는 문제들로 변환되었다. 건축과 철학에 관해 묻는 것은 내용을 한 장르 혹은 매체로부터 다른 한 장르 혹은 매체로 어색한 직서주의 없이 번역하는 방법에 관한 더 일반적인 물음을 제기하는 것이다. 건축과 예술에 관해 묻는 것은 칸트주의적 형식주의에 관한 쟁점을, 그리고 건축 — 조각 혹은 기호학으로 전환되지 않는다면 어김없이 유용한 것 — 이 하여간 자신의 환경으로부터 자율성을 확보할 수 있는지 여부에 관한 쟁점을 제기하는 것이다.

이 책에서 제시되는 관념들은 수많은 건축가와 이론가, 나의 직접적인 동료와 그 밖의 인물들에게 큰 신세를 진 덕분에 구상될 수 있었다. 그런데 특히 한 가지 빚은 여기에 기록되어야 한다. 이 책에 대한 나의 초고는 오슬로대학교의 아론 비네가르로부터 이례적으로 철저하고 관대한 비판을 받았다. 무엇보다도 내가 관련 주제들을 더 야심 차게 다룰 것을 제안한 그의 논평의 결과로 이 책에 대한 계획은 그 제목과 마찬가지로 거의 원형을 찾아볼 수 없을 정도로 수정되었다. 그것으로 충분하지 않았다는 듯이 비네가르는 완성된 원고에 대하여 마찬가지로 긴 또 하나의 논평을 제공했으며, 그리하여 또다시 실질적인 변화를 거쳐 최종본이 얻어졌다. 나는 그런 보기 드문 선물 — 실제

로 내가 잘되기를 바라는 비평가의 되먹임 ─ 에 대하여 비네가르에게 진정으로 감사한다.

또한 나는 초고에 대한 중요한 되먹임을 제공한 그 밖의 사람들 ─ 미네소타대학교 출판부를 위한 익명의 두 번째 평가자와 더불어 조반니 알로이, 퍼다 콜라탄, 피터 마틴, 캐롤린 피카드, 피터 트러머, 곤잘로 베일로, 조디 비발디 피에라 그리고 사이먼 웨어 ─ 에게 감사한다. 내가 예일대학교에서 한 스튜디오 과목을 함께 가르친 행운을 갖게 해 준 마크 포스터 게이지는 심지어 초고에 관한 페이지별 논평을 제공하였다. 버지니아 공과대학교의 조지프 베드퍼드는 마찬가지 작업을 수행했을 뿐만 아니라 그가 나의 주요 주장들과 관련이 있다고 간파한 이십여 편의 논문을 담은 소중한 PDF 파일도 만들어 주었는데, 그중 많은 것이 이어지는 글에서 인용되었다. 나의 조교 코스로 샐래리언은 일찍부터 현명한 조언을 제시했을 뿐만 아니라 도중에 많은 유용한 논문을 내게 보내주었다. 미카 튜어스는 장들과 절들의 특정한 재배열을 제안하였으며, 나는 몇 가지 추가적인 변화와 더불어 그 제안을 대체로 채택했다. 또한 나는 마이클 베네딕트와 주고받은 대화와 이메일로부터 큰 도움을 받았다.

테오 로렌츠와 타냐 심스는 건축학교 ─ 2007년에 런던의 건축협회 건축학교 ─ 에서 강연하도록 나를 초청한 최초의 사람들이었다. 그런데 정말 적기에 다시 나타나서 나의 철학이 자신의 분야와 관련성이 있다고 강력히 주장한, 못 본 지 오래된 대학

급우인 데이비드 루이가 없었다면 내가 이 세계에 더 영구적으로 정착했었을 가능성은 낮다. 그 후 상황이 연쇄적으로 이어졌고, 그리하여 2016년에 나는 카이로 소재 아메리칸대학교에서 설계 공동체 외부에는 거의 알려지지 않은 미학적 도박꾼들의 요새인 로스앤젤레스 소재 SCI-Arc로 이직하였다. SCI-Arc 총장 에르난 디아스 알론소와 부총장 존 엔라이트는 위험을 무릅쓰고 나를 채용하였는데, 학부 책임자 톰 위스콤의 지원이 핵심적이었다. 나는 그들이 그 일을 후회하지 않기를 희망한다.

여기저기 떠돌아다닌 삶에서도 이것은 내가 바다 근처에서 살게 된 첫 번째 기회였다. 나보다 앞서 다른 사람들이 지적한 대로 바다 공기는 작가의 뇌에 무언가 새롭고 중요한 일을 행한다. 지금까지 나의 아내 네클라Necla는 매일 아침 나와 함께 태평양 바람을 즐기고 있다.

1장 | 건축가들과 그들의 철학자들

마르틴 하이데거
자크 데리다
질 들뢰즈
이 책의 기본 원리들

지금까지 행위자-네트워크 이론(이하 ANT)을 건축에 가장 밀접하게 접속한 건축 이론가는 알베나 야네바였다. ANT는 사회과학에서 그 사용 빈도가 급증한 방법이 된 지 오래되었으며, 그리하여 사회과학에서 그 이론의 자랑거리는 수만 명의 전문가가 있다는 점이다.[1] ANT의 핵심 슬로건 중 하나는 "행위자들을 따르라"라는 것으로, 이는 ANT가 '자본,' '사회' 혹은 '국가' 같은 모호하고 포괄적인 개념들을 사용하기보다는 오히려 사소한 것처럼 보일 존재자들을 포함하여 어떤 주어진 상황을 구성하게 되는 모든 다양한 존재자에 집중함을 뜻한다. 예를 들면 실험실에 관한 ANT의 설명은 그곳에서 벌어지는 인식론적 논쟁만큼이나 실내의 칠판 혹은 쓰레기통에도 중점을 둘 것이다. 이 이론이 온갖 규모와 종류의 개체들에 집중한다는 사실은 그것이 OOO('트리플 오'로 발음됨)에 대한 주요한 영감 중 하나가 되는 데 도움이 되었다. ANT와 OOO는 두 가지 핵심적인 차이점이 있다. 첫째, ANT의 경우에 행위자는 — 정의상 — 전적으로 자신의 행위들로 구성되고, 따라서 그것의 명시적인 행위들 배후에 자리하고 있는 어떤 감춰진 실체도 잉여도 전혀 없다.[2] 반면에 OOO의 경우에는 실재적 객체, 즉 자신의 행위들의 총합으로 결코 망라되지 않는 은폐된 잔류물이 존재한다. 둘

1. ANT에 대한 고전적 입문서로는 Bruno Latour, *Reassembling the Social*을 보라.
2. 라투르 철학에 관한 비판적이지만 탄복하는 논조의 고찰에 대해서는 Graham Harman, *Prince of Networks* [그레이엄 하먼, 『네트워크의 군주』]를 보라.

째, ANT는 객체와 그것 자체의 성질들 사이의 어떤 차이도 허용하지 않으며, 그리하여 나무 혹은 사과가 단지 "성질들의 다발"에 불과하다는 철학자 데이비드 흄의 견해 ─ OOO는 명시적으로 거부하는 견해 ─ 를 암묵적으로 수용한다.[3] 이 두 논점은 OOO 취지에서 작성된 모든 글에서 그렇듯이 이 책에서도 핵심적인 역할을 수행한다.

어쨌든 야네바는 ANT를 건축 이론과 관련지은 공로에 대한 대부분의 영예를 차지할 자격이 있다. 이 점은 『건축물 짓기』라는 야네바의 책에서 가장 명백한데, 그 책을 저술하기 위해 야네바는 로테르담에 위치한 렘 콜하스의 메트로폴리탄 건축사무소(이하 OMA)[4]에 파견 근무를 자청했다. 당시에 OMA는 뉴욕 휘트니 미술관[5]을 보수하는 작업의 경쟁 입찰에 참여하였지만 수주받지 못했다. 그 책에서 야네바는 건축 작품을 어느 순간에 응결된 완성품으로 구상하기보다는 오히려 진행 중인 역동적 과정으로 구상한다. 야네바의 방법에 관한 더 간략한 표본을 선호하는 사람들은 브렛 모머스티그와 공동으로 저술한 2019년의 압축본을 참조할 수 있을 것이다. 여기서 그

3. David Hume, *A Treatise of Human Nature*. [데이비드 흄, 『인간이란 무엇인가』.]

4. * OMA는 'Office for Metropolitan Architecture'의 약어이다.

5. * 뉴욕 휘트니 미술관의 공식 명칭은 'The Whitney Museum of American Art'이다.

저자들은 개별 건축물이 과연 건축적 분석의 적절한 단위체일수 있는지를 의문시한다. 그들은 건축물을 "추상적이고 불변적이고 놀랍도록 고독하며 세계로부터 격리된 것"으로 구상하는 관념에 대해 우려한다.6 완성된 단위체로서 건축물의 격리와 더불어 그들은 단독의 천재 건축가의 고독으로 알려진 것에 대해 의구심을 갖는다. "우리는 단 한 사람만이 사진〔속에서〕어떤 정적인 작품의 장엄한 단일체 옆에 자리할 자격을 갖추고 있음을 믿을 수 있을까?"7 오히려 우리가 그 저자들이 "형성-중인-건축"이라고 일컫는 것을 바라본다면, 우리는 생태적 영향연구와 소프트웨어 터미널에서 음향기술자, 지역구 위원회 그리고 박봉의 사무실 인턴사원에 이르기까지 그 프로젝트에 관여된 다양한 존재자를 찾아낸다.8 야네바와 모머스티그는 ANT 언어를 추가로 사용함으로써 우리에게 "건축물이 다양한 방식으로 다양한 이질적인 행위자를 연결한다"라는 점을 주지시킨다.9 형태와 기능이라는 오래된 건축적 이원론을 개탄하는 그들은 "이런 이분법에서 벗어나는 유일한 방법은 관계적 관점을 받아들이는 것이다"라고 주장하며, 그리하여 존재자들에 관한

6. Albena Yaneva and Brett Mommersteeg, "The Unbearable Lightness of Architectural Aesthetic Discourse," 218.

7. 같은 글, 218~9.

8. 같은 글, 219.

9. 같은 글, 225.

관계적 모형을 옹호하는 위대한 철학자 중 한 사람인 알프레드 노스 화이트헤드에게 찬사를 표한다.[10] 그들에게 건축물은 명사가 아니라 오히려 동사로 여겨지는 것이 최선이다.[11] 이렇게 해서 그 저자들은 통상적인 건축 미학을 그들이 "목소리들의 교향곡"이라고 일컫는 것으로 대체하자고 제안한다.[12]

그런데 나는 기록상 오래전부터 ANT의 팬이었지만, 이 책에서 취해지는 건축에의 접근법은 야네바와 모머스티그가 채택한 접근법과는 정반대의 것이다. 모든 건축 프로젝트의 설계와 건설에 방대하고 복잡한 과정이 포함된다는 사실을 부인할 사람은 아무도 없을 것이다. 일단 완공되면 건축물이 외부 세계에 셀 수 없이 많은 영향을 미친다는 사실에 이의를 제기할 사람도 전혀 없을 것이다. 더욱이 건축물뿐만 아니라 모든 객체의 경우에도 사정은 마찬가지이다. 배경 이야기가 없는 것도 전혀 없고, 더 작은 구성요소들이 없는 것도 전혀 없으며, 대체로 자신의 환경에 미치는 영향을 통해서 알려지지 않는 것도 전혀 없다. 논쟁의 여지가 있을 수 있는 것 – 그리고 내가 논쟁할 것 – 은 어느 건축적 객체를 그것의 조각들로 아래로 용해하는 것과 그

10. 같은 글, 227 ; Alfred North Whitehead, *Process and Reality* [알프레드 노스 화이트헤드, 『과정과 실재』].

11. Yaneva and Mommersteeg, "The Unbearable Lightness of Architectural Aesthetic Discourse," 227.

12. 같은 글, 225.

것의 결과들로 위로 용해하는 것이 둘 다 그 객체를 제대로 다루는 올바른 방법인지 여부이다.

야네바와 모머스티그가 제안하는 것을 가리키는 OOO 용어들은 "아래로 환원하기"와 "위로 환원하기"이다.[13] OOO의 기본적인 교훈 중 하나는 어떤 객체를 알고 있다는 모든 주장의 결점과 관련되어 있다. 누군가가 우리에게 무언가가 무엇인지 묻는다면 기본적으로 가능한 단 두 가지의 대답이 있다. (1) 우리는 그에게 그것이, 조성적으로로든 역사적으로로든 간에, 무엇으로 이루어져 있는지 말해줄 수 있거나, 혹은 (2) 우리는 그에게 그것이, 다른 객체들에 대해서든 우리 자신의 마음과 감각에 대해서든 간에, 무엇을 행하는지 말해줄 수 있다. 이들 두 가지 조작은 우리가 지식이라고 일컫는 것의 총합을 구성한다. 그것들이 없었다면 인간종은 대단히 이른 멸종을 맞이했었을 것이다. 요컨대 '안다는 것'은 한 객체를 그것이 연루된 더 작은 존재자들과 더 큰 존재자들에 의거하여 분석함을 뜻한다. 과학의 이론적 노동, 실제적인 노하우의 일상적 조작, 그리고 걷기를 배우는 유아가 겪는 감각운동적 경험의 연속적 흐름의 경우에도 사정은 마찬가지이다. 그런데도 지식은 인간 인지의 권역을 망라하지 못한다. 한 가지 명백한 반례는 예술이라는 영역, 즉 건

13. Graham Harman, "On the Undermining of Objects"; Graham Harman, "Undermining, Overmining, and Duomining."

축 자체가 부분적으로 속하는 영역이다. 어떤 예술 작품도 그것의 의미에 관한 설명으로 환언될 수 없다는 것, 그리고 어떤 건축물도 그것의 외양과 프로그램에 대한 어떤 산문적 묘사로도 대체될 수 없다는 것은 주지의 사실이다. 어떤 건축물을 그것을 가능하게 만든 행위자들의 복합체로 환원하고자 할 때 우리는 두 가지 종류의 실수를 저지른다. 첫째, 그 건축물을 생성하는 행위들 혹은 원인들이 모두 그 건축물 자체에 여전히 중요한 채로 남게 되지는 않는다. 어떤 건축물의 역사에 포함된 다양한 인간적 일화와 구매 결정은 좋은 즐거움을 위해 이바지할 것이지만, 이들 부수 사건 중 많은 것은 최종 생산물에 어떤 두드러진 영향도 미치지 못한 채로 달리 전개되었을 수 있었을 것 ─ 혹은 때로는 절대 일어나지 않았을 수 있었을 것 ─ 이다. 야네바와 모머스티그는 건축물의 마지막 관찰자 혹은 사용자를 약간 경멸하는 어조로 "관광객"이라고 일컫는다.[14] 그런데 이것은, 비스마르크의 유명한 어구를 사용하여 말해보자면, 민주주의 체제의 시민들은 "소시지와 법"이 실제로 만들어지는 소름 끼치는 방법을 알 필요가 없기에 그들 역시 관광객이라고 말하는 그런 의미에서만 참이다. 모든 객체와 마찬가지로 건축물은 자신의 역사 대부분을 망각하며, 그리고 이것은 아키비스트에게

14. Yaneva and Mommersteeg, "The Unbearable Lightness of Architectural Aesthetic Discourse," 219.

는 유감스러운 사태일 것이지만 세계 속 객체들에게 일어나는 일의 실재일 따름이다.

둘째 그리고 더 중요하게도, 건축물은 여타의 것과 마찬가지로 자신의 조성적 혹은 역사적 구성요소들에서 나타나지 않는 창발적 특성들을 띠고 있다. 어느 건물의 역사에 관한 어떤 상세한 설명도 우리에게 결코 그 건물 자체를 제시하지 못한다. 야네바와 모머스티그는 그들의 논변을 새로운 종류의 미학을 추구하는 것으로서 구상하지만, 한 건물을 일단의 하위행위자로 해체하는 것은 결코 미학적 조작이 아니다. 그것은 인류학이나 민족지학으로서, 혹은 도시계획 전담팀의 목적을 달성하는 데 적합할지도 모른다. 하지만 미학에 관해 말하는 것은 자신의 내부 역사 및 외부 효과와 긴장 관계에 있지 않고 오히려 자신의 고유한 성질들과 긴장 관계에 있는 어느 통일된 작품의 효과에 관해 말하는 것이다. 이 책에서 내가 주장할 것처럼 형태와 기능의 일반적인 이원론을 넘어서는 방법은 그것들을 제한 없는 관계들의 안개로 용해하는 것이 아니라 두 개의 항 모두를 탈관계화하는 것이다. 나는 이것이 이접보다 연결을, 명사보다 동사를, 생산물보다 과정을, 그리고 추정상의 정적 상태보다 역동성을 선호하는 동시대 담론의 경향을 거스르는 것임을 알고 있다. 그런데 또한 나는 독자가 내가 제시하는 변론에 설득당할 것이라고 확신한다.

앞서 지적한 대로 건축물은 아래로 환원될 수 없는 만큼이

나 '위로 환원될' 수 없다. 이런 일은, ANT와 알프레드 노스 화이트헤드의 철학에서 나타나는 또 다른 절차 ― 어느 객체를 오로지 그것이 다른 객체들과 맺은 관계들에 의거하여 분석하는 실천 ― 에서 그런 것처럼, 건축물이 그것 자체가 아닌 것과 관계를 맺을 때에만 가치를 지닌다고 여겨질 때 생겨난다.[15] 위로 환원하기와 관련된 주요한 문제는 그것이 한 사물을 그것의 현행 상호작용들의 집합으로, 혹은 어쩌면 추정상 그것의 모든 가능한 상호작용들의 집합으로 용해한다는 것이다. 그런 분석이 실패하는 이유는 단지 아무것도 그것이 현재 행하는 것과 같지 않기 때문이다. 모든 사물은 매 순간에 부분적으로 표현되지 않은 잉여이다. 모든 사물은 세계가 그것들에서 인식하거나 음미할 수 있는 것을 넘어선다. 그리고 우리가 한 사물을 그것이 어쩌면 관여할 수 있을 모든 활동과 같은 것이라고 구상하더라도 그런 행위들은 단지 그 사물이 자신의 가능한 용도들을 모두 뒷받침할 수 있는 잉여인 한에서만 가능하다. 이 책의 중심 테제 중 하나는 그 전통적 의미에서의 형태와 기능이라는 건축적 개념들은 둘 다 위로 환원하는 용어들이라는 것이다. '형태'는 일반적으로 건축물의 '시각적 외관' 같은 것을 뜻하는 것으로 여겨진다. 그리고 이것은 건축물을 우리에 대한 그것의 외양으로 환원함으로써 그런 외양들을 가능하게 만드는

15. Whitehead, *Process and Reality*. [화이트헤드, 『과정과 실재』.]

더 깊은 형태를 은폐한다. 한편으로 기능(혹은 프로그램)이라는 관념은 형태보다 훨씬 더 명백하게도 건축물을 그것이 특정한 목적들과 맺은 관계들로 환원하며, 그리하여 모든 특정한 책무에 선행하는 더 깊은 층위의 기능을 빠뜨린다. 건축의 이런 유서 깊은 두 가지 주제의 탈관계화된 판본들을 가리키기 위해 "제로-형태"와 "제로-기능"이라는 용어들을 사용하자.[16] 이 조치를 취함으로써 우리는 형식주의와 칸트주의적 자율성 개념 — 건축에서 이미 케케묵은 이력을 지닌 관념들 — 에 관여하게 된다.[17] 그런데도 이 책에서 나는 그 두 개념에 관한 참신한 구상을 제시할 것인데, 이런 작업은 『예술과 객체』라는 책에서 형태의 시각 예술적 의미에 대하여 이미 수행되었다.

ANT는 그 지적 호소력에도 불구하고 지금까지 건축에 주요한 영향을 미치지 못했다. 한편으로 다양한 시기에 건축에 주요한 영향을 미친 철학들이 있었다. 19세기에 칸트와 헤겔은 거의 모든 분야에서 그랬던 것처럼 건축에도 엄청난 영향을 미쳤다. 그런데 20세기와 21세기 초에는 특히 건축이 수행되는 방식

16. Graham Harman, "Heidegger, McLuhan and Schumacher on Form and Its Aliens"를 보라.

17. 예를 들어 Emil Kaufmann, *Von Ledoux bis Le Corbusier*뿐만 아니라 Anthony Vidler, *Histories of the Immediate Present*의 1장에서 이루어진 그 책에 대한 논의를 보라. 그런데 [에밀] 카우프만(그리고 그에 대한 비들러의 해석)은 자율성의 정치적 근원을 규명하는 반면에, 나에게는 자율성이 그 역사적 근거에 관한 물음과는 전혀 별개의 더 일반적인 개념이다.

에 자국을 남긴 세 명의 철학자가 있는데, 그들은 마르틴 하이데거, 자크 데리다 그리고 질 들뢰즈이다. 이들 사례를 각각 차례로 살펴봄으로써 이 책을 시작하자.

마르틴 하이데거

건축이 철학에 관여한 최근 시기는 국제 양식International Style이라는 전전戰前의 모더니즘이 위기 시점 — 모든 성공적인 운동이 궁극적으로 도달하는 시점 — 에 이르렀던 2차 세계대전 이후에 시작되었다. 그 상황은 1960년대에 세 권의 영향력 있는 책 — 로버트 벤투리의 『건축의 복합성과 대립성』, 알도 로시의 『도시의 건축』, 그리고 만프레도 타푸리의 『건축의 이론과 역사』 — 에서 다루어졌다. (이 세 저자의 성은 모두 이탈리아인 성이지만, 벤투리는 필라델피아 토박이이다.) 1950년대부터 2000년대 초에 이르기까지 다양한 시기에 건축에 영향을 미친 철학자들 — 하이데거, 데리다, 그리고 들뢰즈를 비롯한 철학자들 — 은 구속받지 않은 근대 합리론에 대한 다양한 의혹을 이들 저자와 함께 공유했다. 또한 그들은 계몽주의 이전의 사유 양식들로 되돌아가지 않은 채로 새로운 경로를 개척하고자 하는 바람과 더불어 역사에 대한 열정적인 관심을 공유했다. 건축 내부의 이런 모더니즘 위기가 없었다면 건축가들이 새로운 원동력을 찾기 위해 철학을 그토록 기꺼이 참조했을 리가 없다.

아돌프 히틀러와 나치즘에의 연루 — 새로운 문서들이 공개되면서 우리를 더 놀라게 할 따름인 연계 — 에도 불구하고 대체로 많은 사람들이 20세기의 가장 위대한 철학자로 여기는 하이데거를 먼저 살펴보자. 하이데거의 영향력은 '건축 현상학'이라는 일반적인 표제어 아래 포섭되지만, 주지하다시피 그가 현상학과 맺은 관계는 복합적이다. 이 학파는 하이데거의 스승 에드문트 후설에 의해 창시되었는데, 한때 수학자였던 후설은 당당한 합리론의 정신으로 철학적 작업을 수행했다. 그 용어가 시사하는 대로 현상학은, 직접적으로 드러나므로 확고부동한 것을 지지하여 실재적인 것에 관한 모든 사변적 이론을 '괄호에 넣'으려고 노력하면서 마음에 직접 주어지는 것에 관한 공들인 서술에 자신을 한정한다. 무엇보다도 이것은 과학적 이론들을 두 번째 지위로 격하하기를 수반한다. 모든 과학은 우리에 대한 사물의 더 기본적인 소여 — 명시적 지식이 성장할 수 있는 유일한 토양 — 에 근거를 두고 있다고 한다. 예를 들면 우리는 어느 주어진 순간에 자신이 대면하고 있는 객체의 표면을 볼 따름이며, 그리고 그저 나머지 부분 역시 존재해야 한다고 가정할 뿐이다. 더욱이 우리의 대다수 낱말과 관념은 각각 어떤 대상이 감각에도 상상에도 완전히 현전하게 하지 않은 채로 그 대상을 가리키는 '텅 빈 개념'이다. 이런 의미에서 현상학은 세계가 어떠한지에 대한 물려받은 편견이나 파생적 지식에 의존하기보다는 오히려 실재가 실제로 현전하는 방식에 주의를 기울이려는 노력

이다.

후설은 수많은 추종자가 있었고 현상학은 오늘날까지 여전히 실천되고 있지만, 내가 보기에 현상학은 깊이 뿌리박은 형태의 철학적 관념론에 의해 위태롭게 된다. 모리스 메를로-퐁티, 로만 잉가르덴, 장-폴 사르트르, 에마뉘엘 레비나스 그리고 미셸 앙리 같은 인물들은 후설의 작업에 고무된 많은 중요한 사상가의 작은 표본이다. 영향력이 있는 또 다른 저자로서 프랑스인 철학자 가스통 바슐라르는 후설의 계보에 속하지는 않지만, 공간과 다양한 물리적 요소들에 관한 섬세한 서술로 인해 어쨌든 건축 현상학에서 종종 논의된다.[18] 흔히 그렇듯이 후설의 가장 중요한 제자는 그에게 가장 반역적이었던 하이데거였다. 하이데거가 자신의 스승에게 신세를 진 것이 명백함에도 불구하고 하이데거의 철학은 후설의 고유한 철학과는 정반대 방향으로 나아간다고 말하는 것이 타당하다. 즉, 후설은 우리에게 어떤 객체든 그것을 우리 마음 앞에 명료하게 직접 현전하게 할 것을 요구하지만, 하이데거는 그런 일이 가능하다는 점을 부정한다. 하이데거가 보기에는 하여간 무엇이든 우리의 의식적인 마음에 직접 현전하는 것은 드문 일이다. 대체로 우리는 세계의 사물들을 인식하지 못한 채로 그것들에 조용히 의존하며, 그것들이 제대로 작동하지 않거나 방해물이 되는 드문 경우에만

18. Gaston Bachelard, *The Poetics of Space*. [가스통 바슐라르, 『공간의 시학』.]

그것들을 인식하게 된다. 이런 논점은 하이데거의 걸작 『존재와 시간』에 제시된 이른바 도구 분석에서 비롯되는데, 그 분석은 공교롭게도 나의 첫 번째 책의 주제이다.[19] 일반적으로 이들 존재자는 철학의 궁극적 주제인 존재 자체와 마찬가지로 우리에게서 은폐된 채로 있다. 건축 현상학에 관한 언급이 있을 때마다 인간의 지각과 신체화를 풍부하게 설명하는 데 뛰어났던 메를로-퐁티와의 어떤 공명이 종종 있다. 그런데 건축 현상학의 궁극적인 준거는 하이데거로, 그는 후설이 추구한 그런 종류의 명료한 합리적 지식에 관심이 있기보다는 오히려 인간이 자신의 체험 환경에서 처해 있는 구체적인 실존적 상황에 관심이 있다.[20]

건축을 특정적으로 다룬 하이데거의 유일한 글은 「건축 거주 사유」라는 간략한 시론으로, 원래 이 글은 1951년에 독일 다름슈타트에서 개최된 학술회의에서 독일의 전후 주택 위기에 관한 강연문으로 발표되었다. 하이데거는 그 분야에 그다지 정통하지 않았지만 최소한 자신의 철학을 그 방향으로 확장하려고 노력했으며, 건축가들은 수십 년 동안 그 글을 주의 깊게 읽음으로써 그의 노력에 보답했다. 이 글의 서두에서는 하이데거

19. Martin Heidegger, *Being and Time* [마르틴 하이데거, 『존재와 시간』]; Graham Harman, *Tool-Being*.

20. Adam Sharr, *Heidegger for Architects* [아담 샤, 『Thinkers for Architects 2 : 하이데거』]를 보라.

의 모호한 후기 문체의 전형적인 사례가 나타난다. "우리는 건축함으로써 비로소 거주에 이르는 것처럼 보인다. 전자, 즉 건축은 후자, 즉 거주를 자신의 목적으로 삼는다. 그렇지만 모든 건축이 거주인 것은 아니다. 교량과 격납고, 경기장과 발전소는 건축물이지만 거주처는 아니다. 철도역과 고속도로, 댐과 시장은 건축물이지만 거주처는 아니다."[21] 거주에 관한 하이데거의 논점은 우리가 교량에도 거주하지 않고 발전소에도 거주하지 않는다는 것이 결코 아니다. 여기서 더 관련 있는 것은 근대적 도시 사회의 효율적인 생산물들에 대한 하이데거의 평생에 걸친 경멸이다. 하이데거는 종종 이들 생산물을 존재론적이라기보다는 오히려 '존재자적'이라고 서술하고, 존재 자체의 심원한 은폐로부터 우리의 주의를 돌리게 하는 계산 가능한 비축물들로 서술한다. 일반적으로 하이데거는 도시풍의 베를린 사람들보다 검은 숲의 농민들 사이에서 은폐의 긍정적인 흔적을 찾아낸다. 하이데거가 보기에 훨씬 더 가망 없는 사람들은 기술을 숭배하는 미국인들과 소련인들인데, 그들은 모두 사물들에서 모든 신비를 없애고 그것들을 직접적인 현전으로 환원하는 죄를 범한다. 우리는 그런 태도를 그의 나치즘과 쉽게 연결시킬 수 있을 것이지만, 그런 태도를 하이데거 철학의 핵심과 연결하는 것이

21. Martin Heidegger, "Building Dwelling Thinking," 347. [마르틴 하이데거, 「건축 거주 사유」.]

더 유익한 것으로 판명된다. 인간의 작업은 계산과 닦달을 겨냥하기보다는 오히려 "보존과 양육"을 겨냥해야 하며, 실재를 일종의 노천채굴 수량화에 종속시키기보다는 오히려 세계 속에 부분적으로 은폐된 것을 어느 정도의 시적 재치로 다루어야 한다.[22]

하이데거는 보존 및 양육과 더불어 구조救助에 관해 언급한다. 그가 서술하는 대로 "땅을 구조하는 것은 땅을 지배하는 것도 아니고 땅을 정복하는 것도 아니다. 그런 것들은 단지 무한 강탈에 버금갈 뿐이다."[23] 이런 맥락에서 "땅"은 하나의 전문 용어로, 1949년에 도입된 땅, 하늘, 신들 그리고 필멸자들이라는 하이데거의 불가해한 "사중체"[24]의 한 요소로서의 역할을 수행한다.[25] 내가 보기에 하이데거는 땅, 하늘, 신들 그리고 필멸자들을 직서적인 의미로 뜻하는 것은 아닌데, 대다수 주석자가 그런 방향으로 빗나가지만 말이다.[26] 오히려 그 사중체는, '땅'과 '신들'은 은폐된 것의 두 양태(단일체와 다양체)를 가리키는 한편으로 '하늘'과 '필멸자들'은 우리에게 현전하는 것의 두 양태(또다시 단일체와 다양체)를 가리키는 어떤 철학적 구조물이

22. 같은 글, 349.
23. 같은 글, 352.
24. * 여기서 '사중체'는 하이데거의 '사방'(Geviert)이라는 개념을 가리킨다.
25. Martin Heidegger, "Insight into That Which Is."
26. Graham Harman, "Dwelling with the Fourfold."

다. 후기 하이데거의 경우에 사물은 그 사중체를 '모으는' 것인 반면에 '객체'는 인간 사유에 대한 현전으로 환원된 것으로서의 사물을 가리키는 경멸적인 용어이다. 하이데거가 건축은 격자 같은 데카르트 공간에 배치된 계산 가능한 객체들에 관여하기보다는 오히려 불가해한 사중체 사물들에 관여해야 한다고 주장하는 것은 말할 필요도 없다.[27] 인간은 이런 객관적이거나 측정 가능한 의미에서의 공간에 대립하는 것으로서의 장소 place(혹은 인용된 번역문의 표현대로 "locale")에 뿌리박고 있다. 이처럼 객관적 공간보다 장소에 자리함이 바로 거주가 뜻하는 것이다. 거주는 "필멸자들이 존재자로서 현존하게 하는 존재의 유일한 근본 특성이다."[28] 요컨대 하이데거는 필멸자들이 "거주에 근거하여 건축하고 거주를 위해 사유할" 것을 촉구한다.[29]

건축가들에게 미친 영향은 명료하지 않은 것처럼 보일지라도 하이데거의 영향을 받은 건축가라면 누구도 국제 양식으로, 혹은 어떤 모더니즘적 정신으로도 기능주의적 정신으로도 결코 건축물을 설계하고 싶지 않을 것이라고 말해도 무방하다. 건축에 관한 하이데거의 구상이 아무리 모호하더라도 그것은 미숙한 합리화를 꺼리고 오히려 존재의 부분적 은폐성에 대한

27. Heidegger, "Building Dwelling Thinking," 357. [하이데거, 「건축 거주 사유」.]

28. 같은 글, 362. [같은 글.]

29. 같은 글, 363. [같은 글.]

신중한 자각으로 견인되는 '진정한' 인간에 집중되어 있다. 이것은 케네스 프램튼, 스티븐 홀 그리고 알베르토 페레즈-고메즈 같은 저명한 인물들을 비롯하여 현상학적으로 고무된 건축가들이 계속해서 전개하는 전망이다. 그런데 여기서 나는 오히려 세 명의 다른 인물에게 초점을 맞출 것이다. 우선 『건축과 감각』이라는 간략한 책에서 자신의 입장을 잘 요약한 핀란드인 건축가 유하니 팔라스마를 살펴보자.

팔라스마는 마르셀 뒤샹의 다다이즘을 상기시키는, 미학에의 '망막적' 접근법에 대한 비판을 제기한다. 비록 그 두 인물은 이런 공유된 비판으로부터 매우 상이한 교훈을 이끌어내지만 말이다. 뒤샹은 우리로 하여금 생각하게 만드는 예술을 지지하여 눈을 경시하는 반면에 팔라스마는 눈과 마음을 감각에 맞서는 통일된 음모의 두 측면으로 간주한다. 동시대 예술 작품들은 "분화되지 않은 신체화된 반응과 감각에 대하여 고심하지 않고 오히려 지성과 개념화 역량에 호소한다"라고 팔라스마는 비판적으로 말한다.[30] '신체화'에 대한 관심은 하이데거보다 메를로-퐁티에게 신세를 지고 있음이 분명하다.[31] 감각 중에서 가장 중요한 것은 촉감이다. "(그것)은 세계에 대한 우리의 경험을

30. Juhani Pallasmaa, *The Eyes of the Skin*, 34. [유하니 팔라스마, 『건축과 감각』.]

31. Maurice Merleau-Ponty, *Phenomenology of Perception*. [모리스 메를로 퐁티, 『지각의 현상학』.]

우리 자신에 대한 경험과 통합하는 감각적 양식이다. 심지어 시각적 지각도 자아의 촉각적 연속체로 융합되어 통합된다. 나의 몸은 내가 누구인지 그리고 내가 세계 속 어디에 자리하고 있는지 기억한다."[32] 전™의식적 지각은 우리 경험의 중요한 부분이며, 주변 시야를 직접 시야에 못지않게 포함한다.[33] 그리고 다른 예술 형식들의 경우보다 그 정도가 훨씬 더하게도 "신체적 반응은 건축에 대한 경험의 불가분한 측면이다."[34] 또다시 어떤 하이데거주의적 요소를 떠올리게 하면서 팔라스마는 "현대 건축 이론과 비평이 공간을 역동적인 상호작용과 상호관계에 의거하여 이해하지 않고 오히려 표면에 의해 묘사되는 비물질적 객체로 간주하는 강한 경향이 있다"라고 한탄한다.[35] 게다가 하이데거가 죽음을-향하고-있음을 인간의 가장 중요한 실존적 경험으로 간주하는 것과 마찬가지로 팔라스마가 천연 재료를 선호하는 대체적인 이유는 시간이 흐름에 따라 그것들이 마모되기 때문이다. 팔라스마가 보기에 현대 건축은 매끈한 재료, 유리 같은 재료, 그리고 에나멜이 입혀진 재료를 필멸성을 회피하는 방법으로 선호한다. "마모와 오래됨의 흔적에 대한 이런 두려움은 죽음에 대한 우리의 두려움과 관련되어 있다."[36]

32. Pallasmaa, *The Eyes of the Skin*, 11. [팔라스마, 『건축과 감각』.]

33. 같은 책, 13. [같은 책.]

34. 같은 책, 63. [같은 책.]

35. 같은 책, 64. [같은 책.]

철학자들 사이에서 가장 잘 알려진 건축 현상학에 관한 책은 영향력 있는 노르웨이인 건축 이론가 크리스티안 노르베르그-슐츠의『장소의 혼』임이 확실하다. 그 책의 제목이 시사하는 대로 그것은 철저한 건축학 저서라기보다는 오히려 장소의 일반 인류학 저서로, 각기 다른 세 가지 도시 현장 — 불가사의한 프라하, 삼중의 하르툼Khartourm 그리고 실내가-된-야외 로마 — 에 대한 기막힌 분석으로 마무리된다.[37] 아이러니하게도『장소의 혼』을 건축과 철학 사이의 관계에 대한 매우 매력적인 시험으로 만드는 것은 노르베르그-슐츠가 하이데거에 대하여 가능한 가장 직서주의적인 오독을 행하기 때문이다. 흙, 하늘, 신들 그리고 필멸자들로 이루어진 하이데거의 사중체에 대해서 노르베르그-슐츠는 흙과 하늘이 하이데거주의적 사중체와 결코 아무 관계도 없는 우리 발아래의 실제 흙과 우리 머리 위의 실제 하늘을 뜻한다고 해석한다.[38] 그런데 이런 실수가 없었다면 북유럽 숲과 아라비아 사막에서 맺어진 땅과 하늘 사이의 상이한 관계에 관한 그 저자의 섬세하고 훌륭한 설명이 이루어지지 않았을 것이다. 이들 풍경 중 전자의 것은 수목으로 뒤덮인 물의 나라의 무수한 틈새 미세기후에 거주하는 엘프, 트롤

36. 같은 책, 32. [같은 책.]
37. Christian Norberg-Schulz, *Genius Loci*, 78~110(프라하), 113~37(하르툼), 138~65(로마).
38. 같은 책, 23~4.

그리고 그 밖의 신화 속 생명체들에 대한 믿음을 고무하는 한편으로, 두 번째 것은 이슬람의 거대한 하늘 위 타우히드tawhid 숭고성을 직접 제시한다.[39] 노르베르그-슐츠에 따르면, 이렇게 해서 첫 번째 경우에는 낭만적 건축이 생겨나고 두 번째 경우에는 그가 '우주적' 건축이라고 일컫는 것이 생겨난다. 반면에, 지중해 세계의 이산적이면서도 시각적으로 접근 가능한 장소들은 장식적이라기보다는 오히려 조형적인 형태와 인간 활력의 정신으로 특징지어지는 고전적 건축을 낳는다.[40] 게다가 이 세 가지 양식은 고딕 양식(낭만적 양식 더하기 우주적 양식)과 바로크 양식(낭만적 양식 더하기 우주적 양식 더하기 고전적 양식) 같은 혼합 운동을 낳는다.[41] 건축과 지리에 관한 자신의 성찰을 계속하는 노르베르그-슐츠는, 루트비히 미스 반 데어 로에는 시카고의 정신에 완전히 어울리는 인물이었던 반면에 I. M. 페이의 [존] 핸콕 타워John Hancock Tower는 보스턴의 코플리 광장Copley Square을 철저히 망쳤다고 주장한다.[42] 도시가 다양한 장소에서 비롯되는 힘들의 교차로 혹은 집합체로서 기능한다는 사실을 참작하면 "주요한 역사적 도시들은… (델피나 올림

39. 같은 책, 21. [* '타우히드'(tawhid)는 이슬람 신앙에서 가장 중요한 개념으로, 신이 하나이며 통일체임을 나타낸다.]
40. 같은 책, 45~6.
41. 같은 책, 69~76.
42. 같은 책, 182.

피아처럼) 어떤 독특한 자연적 특성이 드러나는 장소들에서 거의 발견되지 않고 오히려 아테네처럼 이들 장소 사이에 자리하는 어딘가에서 발견된다."[43] 이 모든 진술은 노르베르그-슐츠의 철학적 취미생활에서 비롯되기보다는 오히려 건축학적 통찰에서 비롯되지만, 기본적으로 하이데거주의적인 그의 입장은 몇 가지 구절로부터 명백해진다. 일찍이 그는 우리에게 "구체적인 환경적 특성 ⋯ 인간의 동일시 대상이자 인간에게 실존적 기반에 대한 감각을 제공할 바로 그 성질"을 놓치지 말 것을 요구한다.[44] 어쩌면 하이데거는 몸소 "장소를 창작하는 것은 존재의 본질을 표현함을 뜻한다"라고 수월하게 적었을 것이다.[45] 노르베르그-슐츠는 하이데거를 공공연히 인용한 후에 우리에게 "건축적 구체화의 의미는 ⋯ 구체적인 건축물의 의미에서 한 장소가 작동하게 만드는 것[이다]"라고 말한다.[46] 하이데거와 노르베르그-슐츠를 궁극적으로 연계하는 것은 그들이 둘 다 합리론적 추상화보다 국소적 뿌리내림을 강조한다는 점이다.

우리의 초점을 이론에서 건축물로 이동시키면 '하이데거주의' 건축에 대한 최선의 실례는 2009년에 프리츠커상을 받은 스위스인 페터 춤토르의 작품임이 틀림없다. 춤토르의 매혹적인

43. 같은 책, 58.
44. 같은 책, 5.
45. 같은 책, 50.
46. 같은 책, 65~6.

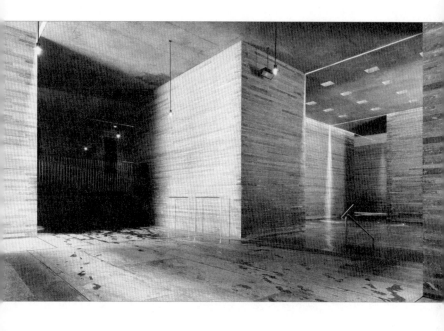

페터 춤토르, 스위스 테르메 발스 온천. 크리에
이티브 커먼즈 저작자표시-동일조건변경허락
3.0. 후지모토 카즈노리의 사진.

테르메 발스Therme Vals 온천은 팔라스마와 노르베르그-슐츠가 염두에 두고 있는 것처럼 보이는 바로 그런 종류의 감각을 위한 유원지이다. 춤토르의 산문을 읽을 때 독자에게 최초로 강한 인상을 주는 것은 약간의 보수적인 경고이다. 학창 시절에 그와 그의 친구들은 언제나 자신들이 대면하는 모든 문제에 대하여 어떤 혁명적인 해답을 찾고 있었다고 춤토르는 보고한다. "얼마 지나지 않아서 나는 어떤 타당한 해결책이 아직 발견되지 않은 건축적 문제는 기본적으로 극소수에 불과함을 깨달았다."[47] 그 것은 인간이 나이가 듦에 따라 인간에게 역사가 더 중요해진다 는 것만이 아니다. 역사의 중요성을 암시하는 것을 넘어서 "변 화와 전환의 우리 시대는 큰 몸짓을 허용하지 않는다."[48] 어쩌 면 마이클 그레이브스 혹은 로버트 스턴 같은 역사적 포스트모 더니스트에 의해 같은 진술이 표명될 수 있었을 것이지만, 그것 은 춤토르의 접근법이 아니다. 춤토르의 기본적으로 현상학적 인 태도는 그의 건축물과 마찬가지로 그의 글에서도 분명히 드 러난다. 춤토르는 "내가 나의 건축물에서 어떤 원료의 특정한 의미를 부각하는 데 성공할 때 감각이 출현한다"라고 덧붙이 는데, 이는 그가 영향력 있는 독일인 미술가 요제프 보이스에게 그 영예를 귀속시키는 통찰이다.[49] 춤토르는 자기 환경의 일부

47. Peter Zumthor, *Thinking Architecture*, 22. [페터 춤토르, 『페터 춤토르 건축 을 생각하다』.]
48. 같은 책, 24. [같은 책.]

인 것처럼 보이고 정신에 못지않게 감정에 호소하는 건축물을 짓고 싶다고 선언한다.[50] 더욱이 춤토르는 자신의 건축물에서 따뜻함의 감각을 갈망함으로써 그것을 비유적 의미 이상의 의미로 인간의 피난처로 만들고자 하는데, 요컨대 그는 실내 온도에 대한 특별한 관심을 대다수 건축가보다 더 많이 표명한다.[51] 이처럼 사물들을 사람들에게 알맞게 맞추는 의식적 행위에도 불구하고 춤토르는 건축적 사물들 자체를 계속해서 주시한다. 춤토르는 이탈로 칼비노의 한 이야기를 인용한 후에 그 소설가가 "우리가 사물들을 주의 깊게 관찰하고 그것들을 제대로 음미하면 풍성함과 다양성이 사물들 자체로부터 발산한다는 함의"를 시사한다는 점에 대해 그에게 경의를 표한다.[52] 춤토르는 이와 관련하여 상당히 구체적이어서 어떤 상세한 기법을 공유할 정도로까지 나아간다. "나는 일정량의 참나무와 일정량의 피에트라 세라나pietra serena 회색 사암을 취한 다음에 그것들에 무언가 — 3그램의 은 혹은 회전하는 손잡이 혹은 어쩌면 반짝이는 유리의 표면 — 를 첨가하는데, 그리하여 재료들의 모든 조합은 어떤 독특한 구성을 산출하여 독창적인 것이 된다."[53] 춤토르는

49. 같은 책, 10, 8. [같은 책.]
50. 같은 책, 17, 18. [같은 책.]
51. 같은 책, 53, 86. [같은 책.]
52. 같은 책, 31. [같은 책.]
53. 같은 책, 86. [같은 책.]

건축의 운동적 측면도 망각하지 않는다. "나는 우리를 인도하고 우리를 장소로 데리고 갈 뿐만 아니라 우리를 내버려두고 우리를 유혹하기도 하는 일련의 방에 내 건축물의 내부 구조물들을 배치한다는 착상을 좋아한다. 건축은 공간의 예술인 동시에 시간의 예술이기도 하다 — 질서와 자유 사이, 어떤 경로를 따르기와 우리의 독자적인 경로를 찾아내기, 방황하기, 배회하기, 유혹당하기 사이의 예술이다."[54] 때때로 춤토르는 자족적인 것으로서의 객체를 강력히 주장함으로써 그와 대척점에 있는 피터 아이젠만 같은 인상을 준다. 그런데 춤토르는 인간을 건축으로부터 배제하기는커녕 "아름다움에 대한 감각은 형태 자체에 의해 촉발되지 않고 오히려 형태로부터 나에게 도약하는 불꽃에 의해 촉발된다"라고 공표한다.[55] 이는 OOO 판본의 혼성 객체와 매우 유사한 개념이다.

건축 현상학은 나름의 비판자들이 있으며, 그들 중 다수는 상당히 준엄하다. 일부 비평은 정치에 근거를 두고 있는데, 하이데거 자신의 나치즘을 겨냥할 뿐만 아니라 그 밖의 현상학자들에게서 전형적으로 나타나는 정치적 무관심의 정신도 겨냥한다. 하이데거와 메를로-퐁티의 영향을 받은, 앞서 언급된 건축가들은 건축물과 진정으로 관련된 사유들을 고안해 내었

54. 같은 책, 86~7. [같은 책.]
55. 같은 책, 77. [같은 책.]

으며, 그리고 많은 사례에서 이들 사유를 실천하는 데 성공했다. 그런데 건축 현상학의 약점들에 관하여 어떤 말을 할 수 있을까? 마이클 베네딕트는 건축이 그가 "체험주의"라고 일컫는 것 – "건물에 가치를 부여하는 것은, 그것이 거처 기능들을 충족시키는 것을 제외하고, 그것의 경관과 공간이 우리가 돌아다니면서 개인적으로 느끼게 하는 방식이라는 믿음" – 에 빠져들게 되는 사태에 관해 우려한다.[56] 그 대신에 베네딕트는 마르틴 부버의 나-너 관계 같은 것으로 건축에 대한 윤리적 근거를 제안한다.[57] 베네딕트와는 매우 다른 종류의 인물인 아이젠만은 우리가 현상학과 형식주의 사이에서 선택해야 한다고 강력히 주장하곤 했다. 아이젠만이 보기에 현상학의 선택은 우리의 세계와의 관계에 집중된 건축에 뛰어듦을 뜻하고, 그리하여 르네상스에서 역사적 포스트모더니즘에 이르기까지 지배적이었던 바로 그 '휴머니즘적' 전통에 합류함을 뜻한다. 이 주장은 확실히 인상적이지만, 아이젠만의 형식주의는 칸트가 옹호했고 미술사가 마이클 프리드가 인간을 제거하는 것이 자율성의 핵심이라고 잘못 주장한 초기 시기에 옹호했던 그런 종류의 형식주의와 너무나 유사하다. 아이젠만의 건축 작업의 한 단계에서 이것은 의도적으로 잘못 배치한 기둥들과 그 밖의 장애물들로 인간의 편의를 적극

56. Michael Benedikt, *Architecture beyond Experience*, viii.
57. Martin Buber, *I and Thou* [마르틴 부버, 『나와 너』]를 보라.

적으로 전복시킴을 수반한다. 그런데 건축물에서 사람들이 경험하는 소리, 질감 그리고 운동적 경로와 관련하여 본질적으로 오염된 것은 전혀 없다. 우리가 이해하게 되듯이, 인간이 단지 건축물을 경험함으로써 그것을 망칠 수 있는 역능을 갖추고 있다는 우려는 웃는 얼굴을 하기보다는 오히려 슬픈 얼굴을 한 휴머니즘에 해당할 따름이다.

그런데도 건축 현상학에 대한 아이젠만의 비판에는 상당한 진실이 있다. 미묘한 인간 경험에 대한 건축 현상학의 정교한 집중은 그것이 인간 이외의 실재적인 것을 희생시키면서 OOO가 감각적 영역이라고 일컫는 것에 한정될 위험이 있다. 결국 실재에는 온도, 참나무, 은 그리고 부드럽게 돌아가는 손잡이에 대한 경험 이상의 것들이 존재한다. 칸트가 오늘날 우리와 함께 있다면 그는 현상학자들이 그가 '매력'이라고 일컫는 것에 과도한 주의를 기울인다고 비판할 것이다.

객체의 아름다운 외양적 모습에서 취미는 구상력이 그 시야 안에서 포착하는 것에 매달리기보다는 오히려 구상력이 허구를 창작하도록 그 외양적 모습이 제공하는 계기, 즉 마음이 눈에 띄는 다양한 것의 자극을 끊임없이 받으면서 스스로 즐기는 현행의 환상에 매달리는 것처럼 보인다. 이를테면 벽난로 속 화염이나 잔물결을 일으키는 시냇물의 변화무쌍한 형태를 바라보는 경우가 그러하다. 이들 중 어느 것도 아름다운 것이 아

니지만, 그것들이 여전히 구상력에 대해서 매력을 지닌 이유는 그것들이 구상력의 자유로운 운동을 지속시키기 때문이다.[58]

그런 구상적 매력이 놓치는 것은 모든 경험의 심층 차원, 즉 그것이 우호적인 자연적 재료를 통해서 직접 접근할 수 있기보다는 오히려 단지 암시할 뿐인 그런 차원이다. 하이데거에게 매우 심대하게 의존하는 전통에 대하여 얼마간 아이러니하게도, 건축 현상학은 풍부한 거주와 수많은 실존적 기반을 제공하지만 우리가 아이젠만 자신이 설계한 '학살된 유럽 유대인을 위한 기념물'의 심란하게 하는 공간을 걸음으로써 얻게 되거나 혹은 다니엘 리베스킨트의 대다수 작품에서 얻게 되는 것보다 훨씬 더 적은 불안Angst을 제공한다.

자크 데리다

자크 데리다는 그가 철학과 문학비평에 미친 첫 번째 충격의 물결보다 상당히 뒤늦은 1980년대에 건축적 논의 공간에 진입했다. 그런데도 데리다는 그 밖의 다른 곳에서 그의 등장을 특징지은 것과 동일한 기조 — 지겨울 정도로 특이한 문체의 부담을 떠안은 상당한 독창성과 명사celebrity 카리스마 — 로 도착했다.

58. Kant, *Critique of Judgment*, 94~5. [칸트, 『판단력비판』.]

스위스인 건축가 베르나르 추미Bernard Tschumi가 데리다를 그 분야와 접촉하게 한 최초의 인물인데, 이 접촉은 결국에「폴리의 점 — 지금 건축은」이라는 그 철학자의 논문으로 귀결되었다. 이 유명하지만 좌절감을 주는 글은 모든 것을 의문시하는 한편으로 핵심 용어들을 삼중 의미 혹은 심지어 사중 의미로 사용하는 통상적인 데리다적 방식으로 추미의 파리 라빌레트 공원Parc de la Villette 프로젝트에 관해 서술한다.[59] 적어도 내가 보기에는 이 논문은 데리다의 최고 저작만큼 잘 묵혀지지 않았다. 데리다의 작업 중에서 어쩌면 더 잘 알려져 있는 것은 다양한 매체 — 녹취록, 시론, 심지어 종이에 직접 뚫린 물리적 구멍 — 로 구성된 책인『코라 L 웍스』에서 아이젠만을 포괄적으로 다룬 점이다.[60] 어느 수집가의 품목이 될 운명인 이 책은 상당한 역사적 가치가 있지만 독자는 데리다의 다른 글들에서 더 큰 만족감을 얻게 될 가능성이 높으며, 게다가 아이젠만과 그의 공동편집자 제프리 킵니스 — 둘 다 건축과 해체의 만남에서 중심적인 인물이다 — 의 글들에서 더 큰 만족감을 얻게 될 것이다.

데리다가 건축에 진입하는 데 이바지한 또 다른 중요 인물은 뉴질랜드 태생의 마크 위글리이다. 데리다에 관한 위글리의 박사학위 논문은 나중에『해체의 건축』이라는 영향력 있는 책

59. Jacques Derrida, "Point de folie — Maintenant l'architecture." 영어 번역본에서도 그 프랑스어 제목은 유지된다.

60. Jacques Derrida and Peter Eisenman, *Chora L Works*.

이 되는데, 이 책은 다행히도 그 모델의 문체를 모방하려는 어떤 노력도 엿보이지 않는다. 이 책에서는 본연의 건축이 거의 다루어지지 않지만, 위글리는 1988년에 뉴욕 현대미술관(이하 MoMA)[61]에서 고령의 필립 존슨과 함께 주최한 전설적인 해체주의 건축전에 대한 자신의 도록 시론에서 그 점을 보완한다.[62] 그것이 필시 가장 최근의 규범적인 건축전으로 일컬어질 수 있는 것은 참여자들의 명성과 그 전시회 주제의 중요성이 대단했기 때문이다. '해체주의자'라는 꼬리표가 적합한 정도는 참여한 건축가마다 다르지만, 선택된 프로젝트들은 모두 그 건축전의 주제에 잘 어울린다. 주최자들에 의해 회집된 건축가들의 질적 수준은 시간이 지날수록 더욱더 주목받을 따름이다. 심지어 삼십 년이 지난 후에도 우리는 그 건축전이 지난 삼십 년의 가장 영향력 있는 설계자들의 — 결코 결정적이지는 않지만 — 그럴듯한 목록을 제공했음을 깨닫는다. 그들은 나이순으로 나열하면 다음과 같다. 프랭크 게리(1929년생), 아이젠만(1932년생), 쿱 힘멜블라우[63](1942년생의 볼프 프릭스와 1944년생의 헬무트 스비친스키), 렘 콜하스(1944년생), 추미(1944년생), 리베스킨트(1946년생) 그리고 고인이 된 자하 하디드(1950~2016)이다.

61. * MoMA는 'Museum of Modern Art'의 약어이다.

62. Philip Johnson and Mark Wigley, *Deconstructivist Architecture*, 10~20.

63. * 쿱 힘멜블라우(Coop Himmelb(l)au)는 1968년 오스트리아 빈에서 설립된 합동건축설계회사를 가리킨다.

철학자들은 일반적으로 해체주의 건축의 현존을 인식하고 있는데, 그들이 생각하기에 해체주의 건축은 데리다주의적 해체와 밀접히 연계되어 있다. 그리고 공동주최자 위글리는 건축계에서 데리다의 운명을 진척시킨 주요 인물 중 한 사람으로 여겨져야 함이 확실하다. 그런데도 그 건축전의 도록을 읽는 사람은 그 프랑스인 철학자가 전혀 언급되지 않음을 깨닫고서 깜짝 놀라게 된다. 오히려 주요한 준거는 혁명 이전 시기와 레닌 통치시기의 러시아 구축주의이다. 왜냐하면 '해체주의 = 해체 + 구축주의'이기 때문이다. 그리고 그 도록은 철학으로부터 수입된 관념들을 강조하기보다는 오히려 내부의 건축학적 힘들을 강조하기로 선택한다. 존슨의 서문은 특정한 해체주의자들과 구축주의자들 사이의 직접적인 유비를 제시하는데, 예컨대 하디드는 새로운 블라디미르 타틀린[64]으로 일컬어지고 게리와 프릭스는 알렉산드르 로드첸코[65]와 연계된다.[66] 한편으로 위글리는 고전적 절차와 정반대로 러시아 아방가르드가 "'순수하지 않은,' 일그러진 기하학적 구성 … 〔그리고〕 불안정한, 항상 움직이는 기하학을 산출하기 위해" 순수한 형태들을 사용했다고 지적한

64. * '블라디미르 타틀린'(Vladimir Tatlin, 1885~1953)은 러시아 제국 출신의 화가, 조각가, 건축가로서 러시아 구축주의의 기수였다.
65. * 상트페테르부르크에서 출생한 '알렉산드르 로드첸코'(Aleksandr Rodchenko, 1891~1956)는 타틀린과 더불어 러시아 구축주의의 대표적인 작가로, 러시아 아방가르드 미술 운동에 참여하였다.
66. 같은 책, 7.

다.[67] 그 결과는 "일단의 경합하고 상충하는 축과 형태"였다.[68] 예를 들면 타틀린이 고안한 1919년 제3인터내셔널 기념탑에서 "순수한 기하학적 형태들은 뒤틀린 프레임에 끼워지게 됨으로써 건축에서의 혁명을 공표하는〔것처럼 보인다〕."[69] 더욱이 위글리는 러시아 구축주의 운동의 초기 단계와 후기 단계를 구분한다. 이미 심지어 "초기 작업도 구조를 불안정하게 하는 데 관심이 없었다. 오히려 그것은 구조의 근본적인 순수성에 관심이 있었"는데, 비록 그것은 "역동성을 불안정성으로 변환하"는 방식으로 순수한 형태들을 조합하였지만 말이다.[70] 그런데 러시아 구축주의자들이 이런 불안정성을 탐구하는 데 더 많이 관여하게 됨에 따라 그들은 그것을 완화시킬 필요성을 더욱더 많이 느끼게 되었다. 1922~3년에 레오니드 베스닌, 빅토르 베스닌 그리고 알렉산더 베스닌 형제가 노동자 궁을 위한 그들의 설계를 완성했을 무렵에 "초기〔아방가르드〕작품은 순수한 형태들의 고전적 구성의 지붕에 부착된 장식에 불과한 것이 되어〔버렸다〕. 아래의 구조는 여전히 교란되지 않은 채로 있다."[71] 그리고 이렇게 해서 불안정성을 엿본 원래 사태는 뒤에 남겨지게 되

67. 같은 책, 11~2.
68. 같은 책, 12.
69. 같은 곳.
70. 같은 책, 15.
71. 같은 곳.

었다. "급진적 가능성은 … 취해지지 못했다. 전통의 상처는 곧 봉해졌으며, 단지 희미한 자국만 남게 되었다." 이렇게 해서 우리는 1988년의 해체주의 프로젝트들을 위해 구상된 극적인 역할에 이르게 된다. 왜냐하면 위글리가 극적으로 서술하는 대로 "이들 프로젝트는 그 상처를 다시 개방했"기 때문이다.[72]

러시아 아방가르드 집단들에서 해당 상처를 가리키는 한 가지 명칭은 형식주의 문학비평가 빅토르 시클로프스키가 도입한 "낯설게 하기"였는데, 그는 최근에 영어권 독자들 사이에서 다시 유명해졌다.[73] '낯설게 하기'라는 이 관념은 OOO의 '탈직서화'라는 관념과 공유하는 점들이 있지만, 우리는 최종 결과가 믿을 만한 것일 수 있으려면 친숙한 것과 직서적인 것이 낯설게 하기 효과를 부각하기 위한 바탕으로 작용할 수 있는 정도까지만 제거될 수 있을 뿐임을 유의해야 한다. 이 점은 일찍이 비유적 언어에 대한 과소평가된 옹호자임에도 그 언어의 과도한 사용에 대하여 경고한 아리스토텔레스가 인식했다. 『시학』에서 아리스토텔레스는 어느 직서적 진술에서 너무 많은 평범한 낱말이 이례적인 낱말들로 대체된다면 그 결과는 한낱 수수께끼에 불과할 것이라고 경고한다. 예를 들어 "나는 어떤 사람이 불을 사용해서 타인의 몸에 청동을 붙이는 것을 보았다"라는 진

72. 같은 책, 11.

73. Viktor Shklovsky, *Theory of Prose*.

술은 절개를 통해서 피를 뽑아내는 전형적인 그리스식 의료 절차를 불필요하게 당혹스러운 방식으로 가리키는 것에 해당할 것이다.[74] 어떤 상황에서도 일정량의 마음을 안정시키는 것들은 낯설어진 부분을 더 믿을 수 있게 하는 데 도움을 준다. 어쨌든 위글리는 자신의 건축전에 출품된 프로젝트들의 공공연히 낯설게 하는 양태를 강조한다. 그가 진술하는 대로,

> 그들을 심란하게 만드는 것은 그들이 친숙한 맥락 속에 이미 감춰진 낯선 것을 찾아내는 방식이다. … 한 프로젝트에서는 탑들이 그들 쪽으로 향하는 한편으로, 다른 프로젝트들에서는 교량들이 위쪽으로 기울여져 탑이 되거나, 땅에서 지하의 성분들이 분출하여 표면 위에 부유하거나, 혹은 평범한 재료들이 갑자기 이국적인 것이 된다.[75]

그런데 위글리의 도록 시론에서는 데리다의 이름이 전혀 언급되지 않는다. 어떤 의미에서 그것은 거의 중요하지 않다. 왜냐하면 우리는 위글리가 그 철학자에 사로잡혀 있음을 알고 있으며, 그리고 해체와 해체주의 사이의 사전학적 공명이 충분히 명백하기 때문이다. 하지만 또 다른 의미에서, 위글리가 자신의 저

74. Aristotle, *Poetics*, 1458a, 55. [아리스토텔레스, 『시학』.]
75. Johnson and Wigley, *Deconstructivist Architecture*, 17~8.

작 가운데 가장 이목을 끄는 글에서 데리다를 언급하지 않은 점은 무언가 다른 것 ─ 해체주의가 데리다뿐만 아니라 하이데거와 들뢰즈와도 연계된다는 사실 ─ 을 드러낸다. 1988년 해체주의적 프로젝트들은 각각 "섬뜩한 현전, 그것이 비롯되는 맥락에 이질적인 현전, 기묘하지만 친숙한 현전 ─ 일상의 한가운데에서 깨어나는 일종의 잠자는 괴물 ─ 을 가정한다"라고 표명하는 위글리의 완전히 정확한 진술을 고려하자.[76] 그런데 '섬뜩한 것'이라고 표현하는 것은 데리다적 기원의 용어보다 하이데거적 기원의 용어인 '다스 운하임리히'das Unheimliche를 상기시킨다.[77] 앞서 언급된 대로 베를린 중심부에서 아이젠만의 위협적인 정사각형들의 현장을 산책하는 것보다 건축에서 겪는 더 섬뜩한unheimliche 경험은 있을 수 없을 것이지만, 이것은 아인젠만이 데리다와 더 밀접히 동일시됨에도 불구하고 데리다주의적인 산책이라기보다는 오히려 하이데거주의적인 산책이다. 리베스킨트의 가장 뛰어난 작품, 즉 2001년에 개관된 베를린 유대인 박물관은 불안이 지배하는 하이데거주의적 느낌보다 이접된 데리다주의적 느낌을 더 많이 주는데, 비록 리베스킨트는 하이데거에게서 더 많은 영향을 받은 것으로 공식적으로 언명되었으며, 그리고 다

76. 같은 책, 18.
77. Heidegger, *Being and Time*, 233. [하이데거, 『존재와 시간』.] 하이데거주의적 의미라기보다는 오히려 프로이트적 의미에서의 섬뜩한 것에 관해서는 Anthony Vidler, *The Architectural Uncanny*를 보라.

른 건축 전문가들도 이런 자기평가를 긍정하는 경향이 있지만 말이다.[78] 이들 진술의 요점은 해체주의를 데리다와 과도하게 동일시하는 행위에 대한 모든 경계가 촉발된 것은 러시아 구축주의의 중요한 역할 때문만은 아니라는 것이다. 이런 건축적 논점을 넘어서 데리다는 결코 1988년 건축전에 철학적 영향을 미친 유일한 인물이 아니며, 그 건축전은 뒤로는 하이데거를 가리킬 뿐만 아니라 앞으로는 들뢰즈도 가리켰다. 들뢰즈가 건축에 미친 영향은 오 년이 지난 뒤에 비로소 명백해질 것이었다. 위글리의 다음과 같은 진술을 고려하자. "어느 견고한 벽을 뚫는 어떤 단순한 창도 없고 어떤 통상적인 개구부도 없다. 오히려 그 벽은 괴롭힘을 당한다 — 쪼개지고 접힌다."[79] 주름이라는 관념은 곧 들뢰즈가 건축에 가장 중요하게 이바지한 것이 될 터인데, 비록 "어떤 단순한 창도 없다"라는 어구는 보다 데리다주의적인 정취를 나타내지만 말이다.

데리다에 관해 말하자면, 우리는 위글리의 도록 시론에서 나타난 그의 전복적 현전이 오해의 여지가 없다는 점을 인식해야 한다. 위글리는 자신의 건축전에서 전시된 프로젝트들에의 또 다른 접근법을 시도하면서 이렇게 설명한다. 그것들은 "구축주의를 비튼다. 이런 비틀림은 '탈-구축주의자'의 '탈'이다. 그

78. Martin Woessner, *Heidegger in America*, 254.

79. Johnson and Wigley, *Deconstructivist Architecture*, 18.

다니엘 리베스킨트, 베를린 유대인 박물관의
모형. 크리에이티브 커먼즈 저작자표시 2.0. 무
라야마 나오타케의 사진.

프로젝트들이 해체주의적이라고 일컬어질 수 있는 이유는 그것들이 구축주의에서 비롯되지만 그로부터 급진적인 일탈을 이루어내기 때문이다."[80] 당대의 대단히 비판적인 한 논평에서 캐서린 잉그레이엄은 다음과 같이 불평했다. "그 도록과 전시회의 양식은 한 느슨한 형식의 구축주의 이론과 한 느슨한 형식의 포스트구조주의 이론 사이에서 마치 이들 두 입장 사이의 긴장 관계를 은폐하고자 하는 것처럼 이렇다 할 목적 없이 산만한 상태에 있다."[81] 그런 은폐는 두드러지지만, 한편으로 나는 그것을 불화의 억압으로 해석하기보다는 오히려 데리다를 그림에서 지움ー어쩌면 노령의 존슨이 바라는 바를 반영했을 조치ー과 동시에 그 건축전의 선례들을 러시아 아방가르드에 전적으로 근거 짓고자 하는 노력으로 해석한다. 그렇다 하더라도 데리다에 대한 위글리의 고유한 매혹은 간접적인 형태로 다시 나타난다. 위글리는 우리에게 이렇게 이야기한다. 해체주의에서 새로운 것은 파격의 기하학이 "더는 단순히 순수한 형태들 사이의 충돌로 산출되지 않는다"라는 것이다.[82] "이제 그것은 그런 형태들의 내부에서 산출된다."[83] 이런 사태가 단순히 형태를 외부에서 일그러뜨리는 것보다 낫다고 위글리는 진술한다. 왜냐하면

80. 같은 책, 16.

81. Catherine Ingraham, "Milking Deconstruction," 480.

82. Johnson and Wigley, *Deconstructivist Architecture*, 16.

83. 같은 곳, 강조가 첨가됨.

이것은 "명백한 위협이 아니라 장식적 효과, 위험의 미학, 위기에 대한 거의 픽처레스크[84]한 재현을 〔산출〕"할 따름이기 때문이다.[85] 그런데 왜곡과 파격이 형태들의 내부에 자리하게 되자마자 우리는 위대한 러시아 프로젝트들의 분위기를 떠나서 고전적 동일률에 대한 전면적인 데리다주의적 공격에 징집되어 버린다. 이런 상황은 그 철학자의 책상에서 바로 비롯되었을 위글리의 몇몇 후속 구절에서 분명해진다. "이것은 파괴, 해체, 쇠퇴, 분해 혹은 붕괴의 건축이라기보다는 오히려 파열, 전위, 굴절, 일탈 그리고 왜곡의 건축이다. 그것은 구조를 파괴하는 대신에 구조를 대체한다."[86] 혹은 다음과 같은 구절에서는 훨씬 더 분명하다. "형태가 먼저인지 혹은 왜곡이 먼저인지, 숙주가 먼저인지 혹은 기생물이 먼저인지 명확하지 않게 된다. … 기생물을 제거하면 숙주를 죽이게 될 것이다."[87] 그리고 마지막으로, "그러므로 해체적 건축은 … 본질적인 딜레마를 건축물 내부에 위치시키는 것이다."[88] 예컨대 "형태는 오염되어 있다"라는 언명처럼 그 건축전에 관한 위글리의 일반적인 서술의 경우에도 사정은 마

84. * '픽처레스크'(picturesque)는 '마치 그림을 보는 듯한'이라는 뜻을 지닌 예술 용어로, 인위적이고 기하학적인 프랑스 궁전의 조경 양식에 반대하면서 자연스러운 풍경을 강조하는 일종의 반–프랑스적 조경 양식을 가리킨다.
85. 같은 곳.
86. 같은 책, 17.
87. 같은 곳.
88. 같은 책, 11.

찬가지다.[89] 물론 우리는, 순수한 형태들은 서로 오염시킬 수 있다는 것, 형태는 파열되고, 전위되고, 굴절되고, 일탈되고, 왜곡될 수 있다는 것을 데리다에 앞서 "건축가들이 이미 알고 있었다"라고 주장할 수 있을 것이다. 그렇게 말하는 것과 관련된 문제는 위글리가 오염이 순수한 형태들이 만나는 지점에서 형태 자체의 핵심으로 이행해 버렸다고 지적함으로써 러시아인 선구자들에 대한 1988년 건축가들의 참신성을 확립하고자 한다는 것이다. 이런 후속 단계에 대해서는 어떤 건축적 선례도 인용되지 않기에 우리는 해체주의적 혁신에 대한 무언의 선례는 데리다 자신임을 감지한다.

다른 주제로 넘어가기 전에 우리는 위글리의 시론이 해체주의에서 기능이 수행하는 역할에 관해 어떤 할 말이 있는지 인식해야 한다. 위글리가 보기에는 러시아 구축주의자들이 불안정성을 외면하는 이유는 그들이 매끈하고 능률적인 미학을 위해 장식을 제거한 것으로 유명한 "모더니즘 운동의 순수성에 의해 타락되"었기 때문이다.[90] 모더니스트들의 기능주의적 명성에도 불구하고 그들은 사실상 "기능 자체의 복잡한 동역학에 사로잡힌 것이 아니라 기능주의의 우아한 미학에 사로잡혀" 있었다.[91] 사실상 위글리는 해체주의가 모더니즘 자체보다 기능의

89. 같은 책, 10.
90. 같은 책, 16.
91. 같은 곳, 강조가 첨가됨.

복잡성에 대한 더 현실적인 감각을 갖추고 있음을 보여주는 훌륭한 논변을 제시한다. "모더니스트들은 형태가 기능을 따른다는 것, 그리고 기능적으로 효율적인 형태들이 반드시 순수한 기하학을 지닌다는 것을 주장했다. 하지만 그들의 능률적인 미학은 현실적인 기능적 요구 사항들의 난잡한 실재를 무시했다."[92] 이렇게 해서 위글리는 해체주의자들의 경우에 "형태가 기능을 따르는 대신에 기능이 변형을 따른다"라는 대담한 표어를 표명하게 된다.[93] 더욱이 이런 양식은 불연속성을 수반하기에 건물과 그 주변 맥락 사이의 단절도 요구한다. 우리는 "지금까지 맥락주의는 평범성에 대한 변명으로, 친숙한 것에의 멍청한 굴종에 대한 변명으로 사용되었다"라는 위글리의 진술에 경의를 표할 수밖에 없다.[94] 그런데 위글리는 이것을 건축에서 모든 인간 성분을 급히 내버리는 칸트주의적 방향 혹은 프리드주의적 방향으로 과도하게 끌고 간다. 왜냐하면 위글리가 서술하듯이, 그리고 아이젠만 역시 서술할 것처럼 "객체는 모든 이론적 탐구의 현장이 되었"기 때문이다.[95] 처음에 이것은 상당히 객체지향 존재론적인 것처럼 들릴 것이지만, OOO는 객체를 일단 인간이 그림에서 제거되고 나면 남게 되는 것으로 구상하지 않는다는 점

92. 같은 책, 19.
93. 같은 곳.
94. 같은 책, 17.
95. 같은 책, 19.

을 떠올려야 한다. OOO의 경우에 '객체'라는 용어는 생기 없는 사물을 가리킬 뿐만 아니라 인간도 가리키고, 게다가 인간 요소와 비인간 요소를 둘 다 포함하는 혼성체도 가리킨다. 혼성체에 대한 실례는 셀 수 없이 많다. 예를 들어 로스앤젤레스 경찰국은 우리가 소속 경찰관들을 모두 해고하면 더 진정한 객체가 되는 것도 아니고, 건축은 인간 멸종 이후의 포스트-아포칼립스 풍경에서 더 실재적인 것이 되는 것도 아니다. 우리가 인간은 특별하고 매혹적인 역능들을 갖추고 있는 객체이지만 여타 객체 가운데 또 하나의 객체일 따름임을 기억할 때에만 비로소 객체는 "모든 이론적 탐구의 현장"이 된다.

위글리의 시론이 거의 마무리되는 곳에서 어떤 예언적 구절이 나타난다. "[1988년 해체주의 건축전의] 사건은 오래가지 않을 것이다. 건축가들은 다양한 방향으로 나아갈 것이다. … 이것은 새로운 양식이 아니다."[96] 사실상 그렇다. 삼십 년도 더 지난 후에 아이젠만과 콜하스를, 혹은 하디드와 그의 이전 스승 추미를 건축적 동지로 간주하거나, 아니면 리베스킨트 및 프릭스와 짝을 이룬 게리를 상상하는 것은 이상한 일일 것이다. 그렇다 하더라도 존슨과 위글리는 모두가 건축사에서 자리를 잡을 다수의 중요한 인물을 애써 회집하였으며, 그리고 그들은 한 가지 설득력 있는 공유된 관념, 즉 내부로부터 왜곡된 불안정한

96. 같은 곳.

형태라는 관념을 통해서 그 작업을 해냈다. 심지어 킵니스는, 그 당시에 포스트모던 우파와 정치화된 좌파 둘 다로부터 가해진 참신성에 대한 협착을 참작하면, 그 프로젝트들이 어떤 새로운 양식의 범례들로 규정되기보다는 오히려 특이한 일회성의 현상들로 규정되어야 했다고 주장한다. "건축이라는 분과학문은 그것들을 이국적인 것으로 간주했는데, 그것은 바로 그것들이 어떤 새로운 건축에 이바지하지 못하게 막기 위함이었다."[97] 어쨌든 1988년 MoMA에서 개최된 해체주의 건축전은 우리로 하여금 우리가 그것을 거친 후에 얼마나 많은 운동이 발생했는지 가늠할 수 있게 하는, 모든 분야에서 나타난, 표지물 중 하나다.

질 들뢰즈

그 해체주의 건축전은 1988년에 진행 중인 유일한 사건이 아니었다. 같은 해에 고령의 들뢰즈는 몇 년 후에 (특히 1992년에 영어 번역본이 출간된 이후에) 건축가들에게 매우 다른 방향을 제시할 『주름』이라는 책을 출판했다. 들뢰즈와 관련하여 두 명의 다른 인물이 즉시 언급되어야 한다. 한 인물은 들뢰즈와 공동으로 네 권의 영향력 있는 책을 저술한 정신과 의사 펠릭스 과타리인데, 그 책들 가운데 『안티 오이디푸스』와 그것의

97. Jeffrey Kipnis, "Toward a New Architecture," 288.

속편 『천 개의 고원』이 가장 유명하다. 나머지 다른 한 인물은 생성과 개체화의 사상가로서 들뢰즈와 지적으로 매우 가까운 취지에서 작업한 질베르 시몽동이다. 시몽동의 가장 중요한 저서들은 가족과 법적 이유로 인해 오랫동안 영어로 번역될 수 없었지만, 최근 들어서 영어 번역본들을 입수할 수 있게 됨으로써 들뢰즈주의적 유형의 이론가들이 두 번째 전성기를 맞이할 기회가 제공되었다.[98] 그렇다 하더라도 여기서 우리의 초점은 들뢰즈 자신에게 집중될 것이다. 몇 년 전에 나는 건축에 끼친 다양한 철학자의 영향을 설명하려고 시도한 어느 권위 있는 건축대학 학장의 강연에 참석했다. 그의 첫 번째 슬라이드는 친숙한 현상학적 한 쌍인 하이데거와 노르베르그-슐츠를 짝지어 보여주었다. 그의 두 번째 슬라이드는 또 하나의 알맞은 선택으로 위글리의 『해체의 건축』과 데리다를 나란히 보여주었다. 그의 세 번째 슬라이드에서는 "샌포드 크윈터가 서문을 쓴 모든 책"과 들뢰즈가 익살맞게 짝지어졌다. 크윈터가 자신이 오랫동안 영향력 있는 비평가로서 활동한 분야인 건축에 파견된 일종의 들뢰즈주의적 사절로서의 지위를 유지한 사실을 참작하면 그것은 노림수가 적중한 조크였다.

이 책은 건축에서 형식주의의 지위에 대한 고찰에 자세히

98. Gilbert Simondon, *Individuation in Light of Notions of Form and Information*. [질베르 시몽동, 『형태와 정보 개념에 비추어 본 개체화』.]

관여할 것이기에 그 주제에 관한 크윈터의 생각을 직접 살펴보자. 들뢰즈주의적 어휘로 작업하는 대다수 저자의 경우와 마찬가지로 크윈터의 주요 관심사는 형태가 정적 견지에서 재구상되기보다는 오히려 역동적 견지에서 재구상되어야 한다는 것이다. 정적 접근법은 형태와 객체라는 두 가지 매우 상이한 개념의 "부주의한 융합"의 결과라고 크윈터는 주장한다.[99] 형태에 관한 논의는 객체지향적인 논의가 아니라 오히려 기존의 공명하는 장으로부터 형태가 출현하는 사태에 집중하는 논의여야 한다. "내가 진정한 형식주의라고 일컫는 것은 근본적인 공명들의 증식을 도표로 나타내고 이것들이 질서와 모양의 형상形象[100]들로 집적하는 방식을 예증하는 모든 방법을 가리킨다"라고 크윈터는 서술한다.[101] 정적인 것보다 역동적인 것을 강조하는 크윈터의 태도는 더 추상적인 것을 지지하기에 구체적인 현시적 형태를 반대하는 그의 입장과도 연관되어 있다. "현시적 형태 ─ 나타나는 것 ─ 는 내부의 규칙과 그 자체가 다른 인접 형태들(생태)에서 생겨나는 외부의 (형태생성적) 압력 사이의

99. Sanford Kwinter, *Far from Equilibrium*, 146.

100. * 각기 다른 개념을 표상하는 'form'과 'figure'라는 용어들은 둘 다 종종 '형상'이라는 한국어 용어로 옮겨지는데, 한국어판에서는 그 두 개념을 구분하기 위해 '形相'과 '形象'이라는 한자를 각각 병기하여 옮겼다. 그리고 후설주의적 '에이도스'(eidos)라는 용어는 한자를 병기하지 않은 채로 간단히 '형상'으로 옮겼다.

101. 같은 곳.

계산적 상호작용의 결과이다."[102] 이들 관념은 들뢰즈보다 시몽동의 분위기를 훨씬 더 풍기는데, 여기서 들뢰즈가 동의하지 않을 것은 전혀 없지만 말이다. 시몽동의 주요한 철학적 관심사는 개별적 존재자들이 완전히 형성된 개체로서 고찰되기보다는 오히려 그것의 개체화 과정에 따라 고찰되어야 한다는 점으로, 이것은 몇 가지 측면에서 무정형의 블롭blob 같은 아페이론apeiron을 구상한 소크라테스 이전 철학자들에게로 거슬러 올라가는 견해다. 시몽동의 주요한 비판 대상은 그가 상습적으로 비난하는 아리스토텔레스인데, 왜냐하면 시몽동이 보기에는 아리스토텔레스가 정적 형태(형상形相)를 무형의 물질(질료)에 자리하게 함으로써 이미 물질 자체에서 나타나는 준안정한 역동성을 무시하는 '질료형상론'을 제시했기 때문이다. 이처럼 역동적인 물질을 찬양함으로써 우리는 궁극적으로 앙리 베르그손과 바뤼흐 스피노자—둘 다 들뢰즈와 그의 추종자들이 선호하는 인물—를 넘어 1600년에 화형당한 철학의 순교자 조르다노 브루노의 저작까지 거슬러 올라가게 된다.[103] 이 모든 것은 최근 철학의 일반적인 반反실체적 경향들—생성이 존재보다 선호되고 동사가 완전무결한 반면에 명사와 실체는 영속하는 페널티 박스에 갇혀 있는 경향들—에 완전히 부합된다.[104]

102. 같은 책, 147.

103. Giordano Bruno, *Cause, Principle and Unity*.

104. Graham Harman, "Whitehead and Schools X, Y, and Z"를 보라.

대다수 들뢰즈주의자와 마찬가지로 크윈터의 경우에도 '사건'이라는 개념이 특별히 강조된다. 이런 전통에서 작업하는 사상가들이 직면하는 문제 중 하나는 그들이 결국 참신성을 두 번 강조해야 한다는 것인데, 왜냐하면 첫 번째 종류의 사건은 너무 광범위해서 두 번째 종류의 사건을 설명할 수 없기 때문이다. 요컨대 그들은 우주의 온갖 작은 구석에서도 나타나는 창조적 참신성의 끊임없는 흐름에 관한 베르그손주의적 모형을 지지함으로써 시작한다. 만사는 연속적인 변화이기에 심지어 최소의 순간에도 아무것도 동일한 채로 남아 있을 수 없게 된다. 더 정확히 말하자면 만물의 핵심에서 나타나는 철저히 광란적인 수준의 유동으로 인해 심지어 한 순간 같은 것도 존재하지 않는다. 그런데 그다음에 그들은, 이런 상황에서는 참신성이 너무 쉽게 지나가게 됨으로써 정말로 두드러진 변화를 위한 여지가 거의 없게 된다는 점을 갑자기 깨달은 것처럼, 통상적인 종류에 불과한 것보다 아무튼 훨씬 더 새로운 참신성을 덧붙인다. '사건'이라는 용어 역시 마찬가지이다. 크윈터 자신은 사건을 "어떤 체계의 양뿐만 아니라 질도 근본적인 변화를 겪게 되는 그 체계 내의 임계점 혹은 임계 국면을 가리키는" 특이점이라는 수학적 개념과 연계한다.[105] 크윈터와 같은 뉴욕 시민이자 건축학교의 중견 교사이기도 한 마누엘 데란다는 들뢰즈에게서 유

105. Sanford Kwinter, *Architectures of Time*, 10.

사한 광맥을 채굴한다.[106] 크윈터는 외관상 특색 없는 암벽에서 어느 등반가가 찾아내는 다수의 특이점에 대하여 데란다 풍으로 멋지게 서술한다.[107] 또한 크윈터는 우리를 들뢰즈와 건축에 관해 연구하는 많은 사람이 애호하는 또 다른 인물인 '파국 이론' 수학자 르네 톰의 근처로 데리고 간다.[108]

당분간 데란다를 살펴보면 데란다가 크윈터와 차이가 나는 최소한 한 가지 중요한 방식이 있다. 그 두 저자는 모두 특이점, 끌개 그리고 탈신체화된 위상학에 매혹되지만, 크윈터가 개별적 존재자들에 더 두드러지게 적대적이며, 그리고 이런 까닭에 OOO에 더 적대적이다. 시간과 동역학에 관한 자신의 고유한 재구상에 따라 크윈터는 "객체의 일의성은 반드시 사라질 것이다"라고 공표한다.[109] 그런데 그런 가정법은 오해의 소지가 있는데, 왜냐하면 크윈터는 이 결과를 기정사실로 간주하기 때문이다.

전면에 부각되는 것은, 한편으로는 객체를 포화시키고 객체를 구성하는, 객체보다 더 작은 관계들, 더 흡족한 용어가 없기에

106. Manuel DeLanda, *Intensive Science and Virtual Philosophy*[마누엘 데란다, 『강도의 과학과 잠재성의 철학』]를 보라.

107. Kwinter, *Architectures of Time*, 29~31.

108. René Thom, *Structural Stability and Morphogenesis*.

109. Kwinter, *Architectures of Time*, 14.

'미시-건축물'들이며, 그리고 다른 한편으로는 객체를 포섭하거나 포괄하는, 객체보다 더 크거나 더 넓은 관계들 혹은 체계들, '객체' 혹은 객체에 해당하는 조직의 층위가 교대 구성원 혹은 부분을 이룰 뿐인 '거시-건축물'들이다.[110]

'거시-'와 '미시-'라는 용어법은 데란다와의 차이를 부각하는 데 도움이 되는데, 데란다는 "미시-환원주의"와 "거시-환원주의"라고 스스로 일컫는 것들 ─ OOO의 '아래로 환원하기'와 '위로 환원하기'에 상당하는 것들 ─ 이 그것들이 애초에 설명하고자 한 것을 삭제하는 검토되지 않은 분석 형식들이라고 공공연히 일축한다.[111] 더 직설적으로 진술하면 크원터는 모든 존재자를 그것의 구성요소들과 더불어 그것의 효과들로 대체하고자 하는 '이중 환원하기' 분석 ─ 아래로 환원하기와 위로 환원하기의 조합 ─ 의 옹호자이다. 그 분석은 폭탄 돌리기 게임으로, 우리가 어느 주어진 지점에서 아래로 혹은 위로, 그리고 그곳에서 어떤 다른 지점으로 언제나 움직여야 하기에 결국에는 특정한 어느 곳에서도 폭탄이 전혀 현존하지 않는 것으로 판명된다. 대개 크원터는 아래로 환원하기 방향보다 위로 환원하기 방향을 선호한다. 이런 경향은 크원터가 "[그]가 '실천'이라고 일컫고

110. 같은 곳.

111. Manuel DeLanda and Graham Harman, *The Rise of Realism*, 82.

있는 것, 즉 형성된 별개의 객체들에 상응하기보다는 오히려 일정한 시간 동안 사회적 장에 내재하는 (역능의, 효과들의) 특정한 체제에 상응하는〔것〕"을 지지하여 객체들을 경시할 때 확인할 수 있다.[112] "사회적 장"이 실재의 궁극적인 판정자로 제시됨으로써 환원의 상향적 측면이 지배적임이 분명하다. 여기서 우리는 크윈터가 미셸 푸코의 관념들로 급격하게 전환함을 알아차린다.[113]

또한 여기서 관련 있는 것은 장 조건에 관한 스탠 앨런의 저작이다. 1997년에 『아키텍처럴 디자인』에 실린, 널리 읽히는 논문에서 앨런은 "최근의 이론적 실천과 시각적 실천에서 이루어진 객체에서 장으로의 이행에 대한 [자신의] 직관"을 타인들과 공유한다.[114] 이런 정신에 따라 앨런은 "형상形象을 구획된 객체로 간주하기보다는 오히려 장 자체에서 생겨나는 효과—강도의 국면들, 연속적인 장 내에서의 봉우리들 혹은 골짜기들—로 간주하"라고 고무한다.[115] 앨런은 자신의 절제된 게슈탈트 비유를 더 진전시킴으로써 "고전적 구성은 근대적 구상이 형상形象에 대한 형상形象의 복잡한 유희를 도입함으로써 교란한 배경 위 형상形象의

112. Kwinter, *Architectures of Time*, 14.

113. 예를 들어 Michel Foucault, *Discipline and Punish* [미셸 푸코, 『감시와 처벌』]를 보라.

114. Stan Allen, "From Object to Field," 24.

115. 같은 글, 28

명료한 관계들을 유지하고자 했다면, 현재 디지털 기술을 갖춘 우리는 장-대-장 관계의 함의를 받아들여야 한다"라고 선언했다.[116] 크윈터와 마찬가지로 앨런은 형상形象의 역할을 축소하는 것은 객체의 역할도 축소함을 뜻한다고 가정한다. 객체는 그것이 장일 수가 없다는 단순한 이유로 배경이 될 수 없다. 이것은, 들뢰즈의 '잠재 영역'이 연속체여야 할 필요성을 참작하면, 이산적인 개별적 존재자들에 대한 들뢰즈 자신의 의구심과 공명하는데, 그 연속체는 공교롭게도 불균질하다는 들뢰즈의 반복된 단언에도 불구하고 말이다. 어떤 유사한 문제가 하이데거에게도 붙어 다닌다. 존재는 현전에 대립하는 것으로서 감춰진 것일 뿐만 아니라, 한낱 우리 앞에 나타나는 존재자에 불과한 것들의 다수성과 대조적으로, 통일된 것으로도 암묵적으로 여겨진다.

어쨌든 세계의 내재적 표면에 묻어 들어가 있는 복잡성을 지지하여 형상形象/배경 관계를 제거하는 것에 대한 앨런의 우려는 들뢰즈와 관련된 거의 모든 작가에게서 찾아볼 수 있다. 예를 들면 존 라이크먼은 "복잡성을 구성요소들의 어떤 주어진 총체성과 단순성으로" 환원한다는 이유로 벤투리를 비난하며, 그리고 "깊이를 형상形象과 배경의 동시성으로" 환원한다는 이유로 콜린 로우를 비난한다. 어떤 들뢰즈주의적 정신에서 라

116. 같은 글, 29.

이크먼은 "표면들을 따라, 그것들의 사이들과 중앙들에서 일어날 가능성이 여전히 있는 것"을 찾기를 선호하며, "그리하여 '가장 깊은 것은 피부이다'라는 언명을 이해하게 된다."[117] 한편으로 앨런은 객체보다 장을 옹호하기 위한 실제적인 건축적 이유도 제시한다. 앨런은 1990년대에 저술 활동을 하면서 당대의 건축 이론이 포스트모더니즘적인 역사적 맥락주의와 해체주의의 "강력한 맥락 거부" 사이에서 갈피를 못 잡고 있다고 지적한다.[118] 앨런은 로마의 성 베드로 대성당("어떤 기본적인 기하학적 도식을 다듬고 확대함")과는 대조적으로 스페인 코르도바의 우마이야Umayyad 모스크("분화되지 않았지만 대단히 강렬한 장")를 인상적으로 서술한다.[119] 하지만 여기서 크윈터의 경우와 마찬가지로 장을 지지하여 형상形象을 포기하는 조치는 본질적으로 덜 극단적인 문제에 대한 극단적인 해결책이다. 결국, 개체들을 국소적 강도들의 장으로 철저히 용해하지는 않는 이론도 "투과 가능한 경계들, 유연한 내부 연결들, 다수의 경로 그리고 유동적인 위계들"에 대한 앨런의 욕망을 충족시킬 수 있기 때문이다.[120]

마침내 우리는 조숙한 건축가 그렉 린에 이르게 된다. 크윈

117. John Rajchman, "Out of the Fold," 78.
118. Allen, "From Object to Field," 30.
119. 같은 글, 24~5.
120. 같은 글, 30.

터 그리고 또 킵니스는 건축에서 이루어진 데리다로부터 들뢰즈로의 이행을 알린 초기 건축 이론가 중 두 사람이지만, 우리는 1993년에 린이 표명한 친親들뢰즈주의적 진술이 건축 분야에서 데리다 시대의 절차적 종언을 특징지었다고 말할 수 있을 것이다. 하디드는 1988년 해체주의 건축전에 참여한 가장 젊은 건축가였지만, 린은 그보다 온전히 한 세대 더 어린 인물이었다. 사실상 린은 그가 「건축에서의 접힘」이라는 시론으로 해체주의에 대한 대항운동을 지원했을 때 아직 삼십 세가 되지 않았었다. 이 시론에서 린은 1960년대에 벤투리의 획기적인 저작으로 개시된 건축적 복잡성으로의 전회를 공공연히 높이 평가한다. 린이 미심쩍게 여기는 것은 복잡성을 설계하기 위한 특정한 벤투리주의적 방법과 해체주의적 방법이다. 2013년에 린은 10년 전에 저술된 자신의 저작을 되돌아보면서 그 당시에 자신의 동기가 "벤투리의 픽처레스크 콜라주 미학을 넘어선 다음에 1988년 MoMA에서 개최된… 존슨과 위글리의 전시회가 집약적으로 나타낸 대로 건축에서 복잡성의 선봉이 된 형태적 및 공간적 콜라주 미학을 넘어서는 것"이었다고 상기한다.[121] 1993년에 린이 진술했던 대로 "〔역사적 포스트모더니즘에 의한〕 단일성의 반동적 요구도, 단일성의 아방가르드적 해체도 동시대 건축과 도시주의에 대한 모델로서 적합한 것처럼 보

121. Greg Lynn, "Introduction," 9.

이지 않는다."[122] 그 대신에 린은 "관능적인 형태들"과 "복잡하게 얽힌 회집체들"의 건축을 꿈꾸었으며,[123] 그리고 해체주의의 장점이 무엇이든 간에 그것은 그런 특정한 필요를 충족시킬 수 없었다. 들뢰즈주의적 경로는 린이 1988년 이후의 건축적 난국으로 간주한 상태에서 벗어나는 나름의 방식이었는데, 비록 톰의 파국 이론과 스튜어트 카우프만 및 그의 공동연구자들의 복잡성 이론에 의해 고무된 병렬적 경향들에도 경의를 표했지만 말이다.[124]

게다가 청년 린은 건축의 나이 든 기성 명사들을 향해 어떤 양가감정을 나타낸다. 앞서 우리는 린이 해체주의자들을 복잡성에 대한 벤투리의 이미 낡은 시각과 연계함을 이해했다. 1993년에 린이 서술한 대로 "로버트 벤투리의 〔런던〕 내셔널 갤러리 세인즈베리 신관Sainsvury Wing of the National Gallery, 피터 아이젠만의 〔오하이오대학교〕 웩스너 센터Wexner Center, 베르나르 추미의 〔파리〕 라빌레트La Villette 공원이나 〔캘리포니아주 샌타모니카〕 게리 하우스Gehry House를 비롯하여 지난 10년 동안 가장 전형적인 건축은 대립물들의 건축적 재현에 진력한다."[125] 여기서 독

122. Greg Lynn, "Architectural Curvilinearity," 24.

123. * Lynn, "Introduction," 9.

124. Lynn, "Introduction," 9. 복잡성 이론에 관해서는 Stuart A. Kauffman, *The Origins of Order*를 보라.

125. Lynn, "Architectural Curvilinearity," 24.

자는 린이 이들 인물에게 도전하여 그들과의 세대 단절을 공표하리라 반쯤 기대한다. 그런데 바로 두 쪽 뒤에서 린은, 일단 우리가 이들 프로젝트 중 일부를 자세히 살펴보면 그들이 린 자신의 무의식적인 동지인 것으로 판명된다는 점을 시사한다. 예를 들면 "[게리] 하우스가 생성하는 갈등을 증식하는 대신에…덜 대립적이고 더 유연한 논리는 위반의 정도가 아니라 새로운 연결 관계들이 활용될 정도를 규명할 것이다."[126] 마찬가지로 아이젠만의 웩스너 센터는 언뜻 보기에 해체주의의 교과서적 작품처럼 보일 수 있으며, 그리고 "상충하는 기하학들…의 충돌로 대개 묘사된다."[127] 하지만 그렇다 하더라도 "[또한] 아이젠만의 프로젝트는 연속적인 비선형적 연결 관계에 대한 퇴행적 해석을 제시했다."[128] 요컨대 "해체주의의 연속적인 것들의 내부에는 뜻밖의 불가피한 응집의 계기들이 존재한다."[129] 그런 연속체들이 언급된 프로젝트들에서 실제로 발견될 수 있는지 여부는 논쟁의 여지가 있다. 그런데 어쨌든 린이 역사적인 해체주의적 전략들에서 벗어나는 그의 개인적인 탈주 경로로서 선호하는 것은 "대안적인 매끈함"이다.[130] 린은 요리에 빗댄 비유

126. 같은 글, 26.
127. 같은 곳.
128. 같은 곳.
129. 같은 곳.
130. 같은 글, 24.

를 능숙하게 활용함으로써 "거품 크림처럼 균질하지도 않고 다진 열매처럼 파편화되지도 않고 오히려 매끈하고 불균질"할 "접힌 혼합물"을 옹호하는 주장을 제기한다.[131] 이처럼 "불균질하지만 연속적인" 것에 대한 전형적으로 들뢰즈주의적인 호소와 더불어 린은 그의 대안 전략이 충족해야 하는 그 밖의 조건을 규정한다. 그중 하나는 과도하게 연속적인 미적인 것뿐만 아니라 형태의 기능적 책무로의 최면적 구속도 배제하는 "뒤얽힘"이다.[132] 게다가 린은 자율성보다 관계에 더 관심이 있다. 린의 매끈한 건축적 연속체의 준개체적 요소들은 거품 크림과 다진 열매 사이의 중간 상태에 처해 있을 뿐만 아니라 "그것들에 공동으로 가해지는 어떤 외력에 의해 뒤얽히게 되는 자유로운 강도적인 것들"이기도 하다.[133] 린은 이 논점을 다음과 같이 확장한다. "강도적 조직은 외부 영향을 자신의 내부적 한계 내에서 끊임없이 유인함으로써 자신이 맺은 제휴를 통해서 자신의 영향력을 확대할 수 있을 것이다."[134] 여기서 린은 건축이 본질적으로 관계적이라는 임마누엘 칸트의 주장을 인정하는 것처럼 보이지만, 린은 이것을 부끄러움의 근거라기보다는 오히려 축하의

131. 같은 글, 25.

132. 뒤얽힘에 대해서는 Lynn, "Introduction," 9, 11을, 기능에 대해서는 Lynn, "Architectural Curvilinearity," 24를 보라.

133. Lynn, "Architectural Curvilinearity," 25, 강조가 첨가됨.

134. 같은 글, 26.

피터 아이젠만, 콜럼버스 소재 오하이오대학교
웩스너 아트센터. 크리에이티브 커먼즈 저작자
표시-동일조건변경허락 국제 라이선스. 라이트
카우레프트코스트(RightCowLeftCoast)의 사진.

근거로 간주한다.

그런데 린의 경우에 어쩌면 가장 중요한 건축적 미덕은 움직임으로, 이것은 1999년에 출판된 『생동하는 형태』라는 책에서 지배적인 개념이다. 여기서 린은 베르그손의 견해를 좇아서 시간을 일련의 영화적 프레임들로 구상하는 모형에 반대할 뿐만 아니라 또한 서서히 변화하는 형태들을 공공연히 요구한다.[135] 이렇게 해서 린은 그가 보기에 순수성과 자율성에의 과도한 헌신에서 비롯되는 "안정 상태의 윤리"에 맞서서 꽤 명백한 전쟁을 벌인다.[136] 들뢰즈의 소중한 바로크 시대도 시간적 논점들 혹은 입장들을 과도하게 강조함으로써 실패한다고 린은 주장한다.[137] 기술은 문자 그대로 움직이는 건물을 아직 생산할 수 없지만, 린은 "실체를 잠재적으로 활성화하고 현실적으로 안정하게 하는 운동과 시간의 범형"을 제시한다. "율동적 운동이 문자 그대로 움직이는 객체에서 현시적이라기보다는 오히려 안정 지향적인 형태에서 현시적이다"라는 점을 참작하면,[138] 이런 범형은 대체로 이미 가능하다. 이를 위해 우리는 "정밀성과 안정 상태의 전통적인 도구들을 구배, 유연한 외피, 시간적 흐름과 힘으로〔대체하〕"기만 하면 된다.[139] 이 모든 것의 결과는 린의

135. Greg Lynn, *Animate Form*, 11, 20.

136. 같은 책, 9.

137. 같은 책, 20.

138. 같은 책, 35.

건축적 형태로 가장 잘 알려진 것, 즉 블롭에 해당함이 틀림없는 것이다.[140] 린은 이렇게 주장한다. 한낱 무정형의 덩어리이기는커녕 "블롭 회집체는 여럿이지도 않고 하나이지도 않으며, 내부적으로 모순적이지도 않고 통일되어 있지도 않다. 그것의 복잡성은 다수의 요소가 어떤 단순한 단일의 조직으로도 환원되지 않은 채로 있으면서 하나의 특이체로 행동하는 회집체로 융합하는 사태를 포함한다."[141] 더욱이 린은, 구체 같은 더 표준적인 형태들과 달리 블롭은 그것의 철저히 관계적인 존재 방식으로 규정된다고 주장한다. "독자적인 자율적 조직을 갖춘, 구체 같은 통상적인 기하학적 원형과 달리 메타-볼meta-ball〔즉, 블롭〕은 다른 객체들과 맺은 관계들에 의해 규정된다. 그것의 중심, 표면적, 덩치 그리고 조직은 다른 영향의 장들에 의해 규정된다."[142] 린은 자신이 원한다면 다른 분야들의 저자들을 참조하지 않은 채로 형태들을 설계할 만큼 건축 구사 능력을 충분히 갖추고 있음이 분명하다. 여기서 또다시 우리는 어느 분야에서 적극적이고 지적인 사람들이 여타의 분야에서 비롯되는 귀중한 관념들을 무시할 가능성이 가장 적은 집단에 속함을 알게 된다. 린은 들뢰즈와 함께 자신의 시간을 보냈지만, 그 프랑

139. 같은 책, 17.

140. Greg Lynn, "Blobs, or Why Tectonics Is Square."

141. Lynn, *Animate Form,* 30.

142. Lynn, "Blobs, or Why Tectonics Is Square."

스인 철학자의 개념들을 독자적인 방식으로 소화했고 어떻게든 그 개념들을 그럴듯한 건축적 근거에 의거하여 정당화했다.

게다가 린은 이들 새로운 관념을 건축에 과도하게 직서적으로 적용하는 행위의 위험성을 인식했다. 1999년에 린은 "〔들뢰즈의〕『주름』이 의심할 여지없이 한낱 접힌 형상形象들로서 건축으로 번역될 위험이 있다"라고 걱정하는데, 요컨대 "건축에서 접힌 형태들은 재앙의 징후가 될 위험이 크다."[143] 이 진술은 1988년 건축전에 대한 또 다른 꽤 명백한 비판으로 해석될 수 있으며, 그리고 우리는 위글리의 도록 시론이 이미 주름이라는 관념을 해체주의적 어법으로 전용하려고 시도했었음을 이해했다. 그런데 린은 접힌 모양들의 과도한 사용에 대해 미리 경고하지만, 또한 그는 이것이 건축적 목적을 위해 들뢰즈를 활용하는 유일한 방식이라는 점을 부인한다. 건축과 여타의 분과학문 사이에 이루어지는 어떤 접촉도 대책 없이 직서적인 적응을 낳을 수밖에 없다고 가정하는 것은 잘못이다. 그런 두려움은 불가피하게도 일종의 공포증적 금욕주의로 서로 회피하는 독립적인 직업들에 관한 청교도적 모형을 낳을 것이다. 린은 들뢰즈를 읽기 전에 이미 하나의 가능한 설계 형태로서의 매끈함에 관해 알았음이 확실하며, 그리고 우리는 린이 들뢰즈 자신과 직업적으로 무관한 인자들 — 1960년대 중반부터 줄곧 전성기 모더니

143. Lynn, *Animate Form*, 29.

즘 건축에 맞서 제기된 반대 의견들과 벤투리 유형의 복잡성과 관련된 어떤 피로감 같은 인자들 — 에 의해 부분적으로 고무되었음을 이해했다. 그런데 건축은 훈련받지 않은 국외자들의 관심을 넘어서는 직업적인 전문 기법의 문제에 불과한 것이 아니다. 또한 건축은 실재의 본성에 관한 암묵적 언명이며, 그리고 이것은 건축이 철학과 교차하는 지점이다. 어쩌면 건축가들은 철학자들로부터 배울 수 있을 것이지만, 붕괴하지 않음으로써 거주자들의 목숨을 앗아가지 않을 건축물을 짓도록 요청받는 건축가에게 코라chora 144의 정확한 의미에 대한 영구적인 얼버무림과 현전에 대한 비판의 미묘함은 거의 쓸모가 없다고 아이젠만이 데리다에게 반박하는 경우에서 볼 수 있듯이, 건축가들은 반격을 가할 수도 있다.145 그런데 들뢰즈가 실재는 근본적으로 불연속적이라기보다는 오히려 연속적이라고 제안할 때, 들뢰즈 자신이 인가받은 건축 설계자가 아니었다는 단순한 이유로 앨런 혹은 린이 그런 테제를 향유하는 것 — 그리고 그 테제의 건축적 결과를 탐구하는 것 — 을 금지당해야 하는 까닭은 알기 어렵다.

그렇다 하더라도, 들뢰즈주의적 건축가들이 실재의 본성에 관한 언명을 표명하고 있는 한, 몇 가지 점에서 나는 그들

144. * '코라'(chora)는 형상과 질료 이외의 제3의 것을 가리키는 플라톤적 용어로, 데리다는 이 용어를 '차이와 지연'을 뜻하는 '차연'으로 해석한다.

145. Peter Eisenman, *Written into the Void*, 2~5. 같은 책의 161~8에 실린 데리다의 주장에 대한 대응.

의 주장에 동의하지 않는다. 한편으로 나는 『주름』에서 이루어진 라이프니츠에 관한 들뢰즈의 논의가 그 독일인 철학자에 대한 설득력이 있는 해석이 아님을 깨닫는다. 린이 주장하는 대로 들뢰즈 자신은 근본적으로 매끈함 혹은 연속성의 철학자이다. 이것이 뜻하는 바는, 라이프니츠처럼 이산적인 개별자들의 사상가에게 접근할 때 들뢰즈는, 다음과 같이 유명한 구절에서 알게 되듯이, 자신의 유명한 '남색자' 해석 중 하나를 펼칠 수밖에 없다는 것이다. "나는 나 자신을 어떤 저자를 뒤에서 겁탈함으로써 그로 하여금 괴물 같을 자식을 낳게 하는 사람으로 간주했다."[146] 바로 이런 정신으로 구상된 들뢰즈의 연속주의자 라이프니츠는 라이프니츠 철학의 주요 경향을 언어도단일 정도로 반전시킨 결과이다. 라이프니츠는 미분법의 공동 고안자로서의 역할을 수행했음에도 불구하고 사실상 연속체의 철학자가 결코 아니고 오히려 개별적 실체의 철학 ─ 역사적 중추가 아리스토텔레스-아퀴나스-라이프니츠 축을 따라 펼쳐지고 오늘날 OOO가 적극 육성하는 전통 ─ 에서 주요한 인물 중 한 사람이다. 현재 실체의 철학적 위신은 지금까지 그랬던 것과 마찬가지로 낮지만, 우리는 특히 이 책과 밀접히 관련된 것으로 판명될 그런 실체 철학의 두드러진 혁신들을 간과하지 말아야 한다. 아리스토텔레스는 우리의 주의를 내세의 완

146. Gilles Deleuze, *Negotiations*, 6.

전한 형상形相들에서 여기 지상의 구체적인 개별적 존재자들로 이행시켰다. 또한 그는 철학의 뿌리가 영원한 것이라기보다는 오히려 파괴될 수 있는 것이라고 말한 최초의 서양 철학자였는데, 이런 진술은 소크라테스 이전 철학자들도 플라톤도 절대 허용하지 않았다. 아리스토텔레스주의적 제일실체는 전적으로 다른 무언가가 되지 않은 채로 우유적인 것, 성질 그리고 관계의 변화를 겪을 수 있으며, 그리하여 다른 상황에 처하고 다양한 영향을 흡수하고 저지함에 있어서 두드러진 유연성을 객체에 부여한다.

이제 라이프니츠로 넘어가면 그의 위대한 혁신은 실체가 내부를 갖추고 있다는 관념이었다. 어떤 모나드도 여타의 어떤 모나드와도 직접 접촉할 수 없기에 그것이 다른 존재자들과 주고받는 상호작용은 아무튼 어떤 다른 모나드도 진입할 수 없는 극장에서 상영되는 영화와 같을 것이다. 나는 내가 외부 세계를 직접 관찰하고 있다고 생각하지만, 예정조화라는 신의 뜻 덕분에, 내가 결코 직접 접촉할 수 없는 어떤 실재에 공교롭게도 상응하는 어떤 허상을 바라보고 있을 따름이다. 모든 전통과 마찬가지로 실체의 철학은 나름의 단점도 지니고 있다. 예를 들면 인공적인 것보다 자연적인 것에 과도한 우선권을 부여하는 점, 혼성체와 복합체를 다루기가 상대적으로 어렵다는 점, 그리고 적어도 라이프니츠의 경우에는 실체를 또다시 파괴될 수 없는 것으로 만드는 퇴행적 경향이 있다. 그런데 이산적인 것이 단

지 어떤 더 깊은 연속체의 표면 효과에 불과하다고 가정한다면 — 이것이 바로 들뢰즈가 불균질한 것과 연속적인 것을 동시에 허용한다는 그의 주장에도 불구하고 사실상 행하는 일이다 — 우리는 이 전통의 통찰을 제대로 평가할 수 없을 것이다.[147] 라이프니츠의 매우 작은 모나드들은 창이 없기에 그를 관계들의 철학자로 간주하는 것은 거의 터무니없다. 결국 어떤 모나드도 신을 거치지 않는다면 어떤 것과도 관계를 맺을 수 없다. 아리스토텔레스는 이미 자신의 철학에서, 특히 『자연학』에서 연속체를 광범위하게 허용하는데, 그 책에서는 시간, 공간, 양 그리고 변화가 모두 궁극적인 단위체들로 구성되어 있기보다는 오히려 연속적이라고 여겨진다. 그런데 그다음에 『형이상학』이 있으며, 그 책에서는 어떤 주어진 방에서도 언제나 일정한 수의 실체가 존재한다고 서술된다. 달리 진술하면 실체들은 불균질하지만 결코 연속적이지 않다. 건축이 이 교훈을 망각한다면 개구부를 위치시키거나 혹은 파사드와 일련의 방을 분절하기 위한 어떤 원리도 남지 않게 될 것이다. 게다가 건축은 모든 특정한 프로젝트의 이산적이고 한정된 본성에 대한 감각조차도 상실할 것이다. 이렇게 해서 건축은 도시 공간을 그 속에서 소통역시 방해받고 둔화되는 **빽빽**하고 떠들썩한 숲으로 해석하기보

147. 들뢰즈를 개체들의 철학자로 해석하는 뛰어난 반직관적 독법에 대해서는 Arjen Kleinherenbrink, *Against Continuity* [아연 클라인헤이런브링크, 『질 들뢰즈의 사변적 실재론』]를 보라.

다는 오히려 소통 체계로 잘못 해석할 수 있을 것이다.[148]

이 책의 기본 원리들

이들 철학자가 최근의 건축사상을 형성한 유일한 인물들인 것은 결코 아니다. 이미 나는 브뤼노 라투르를 언급했는데, 그의 네트워크 기반 모형은 대다수 사람에게 흥미로운 것처럼 건축가들에게도 흥미롭다.[149] 하지만 여태까지는 하이데거, 데리다 그리고 들뢰즈의 경우와는 달리 어떤 식별 가능한 라투르주의적 설계도 없었다. 우리의 공간 이해에 영향을 미치는 방대한 『영역들』 삼부작을 저술한 독일인 철학자 페터 슬로터다이크의 경우에도 상황은 마찬가지로, 최근에 그의 저작에 대한 관심이 증가하였음에도 불구하고 어엿한 슬로터다이크주의 건축 학파는 아직 나타나지 않았다.[150] 페그 로웨스의 저작에서 탐구되었듯이, 생각나는 또 다른 인물은 뤼스 이리가레이다.[151] 게다가

148. 여기서 참고되는 책은 3장에서 더 직접적으로 논의될 Patrik Schumacher, *The Autopoiesis of Architecture*다.

149. * 2022년에 루틀리지(Routledge) 출판사의 '건축가들을 위한 사상가들'(Thinkers for Architects) 총서의 18권으로 알베나 야네바(Albena Yaneva)의 *Latour for Architects*가 출판되었다.

150. Peter Sloterdijk, *Spheres*: vol. 1, *Bubbles*; vol. 2, *Globes*; vol. 3, *Foam*.

151. Luce Irigaray, *Speculum of the Other Woman* [뤼스 이리가레, 『반사경』]; Peg Rawes, *Irigaray for Architects* [페그 로웨스, 『Thinkers for Architects 3 : 아리가라이』].

우리는 지난 사십 년의 가장 영향력 있는 사상가 중 한 사람인 푸코를 빠뜨릴 수 없다. 규율 사회에 관한 푸코의 관념들은 두 세대의 인간 사유에 스며들었고, 건축도 예외가 아니다.[152]

그렇다 하더라도 하이데거, 데리다 그리고 들뢰즈가 최근 수십 년 동안에 실제 설계 전략들에 가장 깊은 자국을 남긴 관념들을 제공한 세 명의 철학자이다. 이들 사조는 각각 나름의 장점과 단점이 있다. 하이데거와 현상학적 전통은 감각적 경험을 '휴머니즘적'인 것으로 일축하려는 다양한 주지주의적 시도에 맞서 그런 경험이 진지하게 고려된다는 것을 확고히 하는 데 중대한 영향을 미쳤다. 건물은 결코 개념이 아니기에 시각적 성질과 촉각적 성질이 어렴풋이 비치는 표면으로 표현됨을 기억하는 것이 중요하다. 여기서 단점은 정치적 투쟁의 존재자적 일탈로부터 자유로운, 존재론적 고향에서 아늑하고 따뜻한, 실존적으로 근거 지어진 개인에 대한 과도한 집중이다. 게다가 하이데거의 철학은 존재를 일자와 동일시하고 존재자를 다자와 동일시함으로써 모든 경험의 깊은 배경이 내부적 복잡성이 없는 하나의 단일체적 덩어리라고 잘못 시사하는 두드러진 경향을 나타낸다. 그리하여 현상학적 건축의 다양한 감각적 경험에서는 종종 피상성의 흔적이 떠나지 않음으로써 이따금 리하르트

152. Foucault, *Discipline and Punish*. [푸코, 『감시와 처벌』]. [* 또한 Gordana Fontana-Giusti, *Foucault for Architects* (폰타나 기스티, 『Thinkers for Architects 7 : 미셸 푸코』)를 보라.]

바그너의 〈반지〉 사이클을 위한 무대로 활용될 수 있을 통속극적 작품을 낳는다. 상당히 현상학적인 작품에는 대단한 정도의 공예가 투입됨이 당연하다. 그렇지만 사물 자체를 희생하고서 인간 경험에 너무 많이 집중하는 것은 언제나 과장된 태도의 위험을 무릅쓸 것이라는 사실은 여전히 남는다.

해체주의 건축은 데리다의 가장 나쁜 점 – 장황함, 편안히 핵심에 이르지 않음 – 을 수월하게 피한다. 이런 취지에서의 건축 작품은 종종 정말로 심란하게 만들고, 흔히 맥락의 직서주의적 평범성을 분쇄하는 데 성공한다. 해체주의의 분해 본능은 현상학의 암묵적인 전체론을 회피하는 한편으로 건축적 사실 – 들보나 기둥은 여타의 것이기도 한 것이 아니라 정말로 그 자체일 따름이다 – 로 비동일성에 대한 데리다의 과도한 사랑을 누그러뜨린다. 해체주의가 최신식의 유리-와-강철 미학이 기능의 현실적 뒤얽힘을 압도하는 전성기 모더니즘보다 기능의 뒤얽힌 복잡성을 더 분명히 드러낸다는 위글리의 견해 역시 옳다. 단점에 관해 말하자면, 해체주의는 종종 전복적이고 과시적인 장난거리에 혹하는 뒤샹의 단점을 공유한다. 이런 취지에서 창작된 다양한 인상적인 작품과 더불어 적어도 그만큼 많은 〈수염 난 모나리자〉가 있으며, 그리고 그것들은 결코 두 번 웃기지 않는다. 우리는 낯설게 하기가 편안함, 안전성 그리고 예측 가능성의 더 넓은 영역에 주의 깊게 자리하게 될 때 가장 잘 작동한다는 앞서 언급된 논점을 떠올려야 한다. 모든 진술이 (수수께끼가 되

지 않도록) 비유이지는 말아야 하는 것과 마찬가지로 모든 진술이 (익살이 되지 않도록) 농담이지는 말아야 한다. 도시 역시 주로 실존적 위기들로 이루어지지는 말아야 한다. 이들 인자는 모두 이런 추세가 언제나 일회성의 이색적인 기념물에 가장 적합함을 시사한다. 해체주의 도시계획 학파는 절대 출현하지 않을 것이라고 가정해도 무방하다.

들뢰즈주의 건축의 경우에는, 그 철학자의 독특한 저작의 경우와 마찬가지로, 해방감을 주는 불경의 정신이 최선의 것이다. 공식 언어로 이루어지는 사소한 게임 대신에 우리는 기묘한 관계들에 몰두할 뿐만 아니라 사물들을 켄타우로스 같은 타자들로 전환하는 데 몰두하게 된다. 연속적인 파도를 타는 데 놀랍도록 적합한 이 양식은 한 건축물 – 혹은 여타의 것 – 을 그것의 자연적 요소들로 분절하는 방법에 관한 모든 가정을 약화시킨다. 전체가 부분들에 우선하며, 그리고 이런 전도는 심지어 가장 작은 구성요소들에도 매우 견실히 적용된다. 단점에 관해 말하자면, 이 경우에도 세계의 궁극적 심층은 일자로 여겨져야 한다는 의미에서 현상학과 관련된 것과 같은 문제가 있다. 잠재 영역은 불균질한 동시에 연속적이라는 전형적인 들뢰즈주의적 표어는 거의 믿음직하지 않으며, 힘들게 얻은 철학적 결과라기보다는 오히려 어린이 생일 소원처럼 들린다. 이렇게 해서 연속적인 것과 이산적인 것 사이의 진정한 갈등 – 양자론에서 진화생물학에 이르기까지 모든 분야를 사로잡는

것 – 은 사이비 문제로 잘못 치부된다. (라이프니츠 같은) 역사적 인물들을 특유의 삐딱한 해석으로 왜곡하는 들뢰즈의 오래된 경향은 건축적으로 분절의 진짜 문제들을 직면할 수 없는 무능력에 반영된다. 선형적인 것과 분할된 것에 대한 반란은 모든 사례에서 성급히 승리와 동일시된다. 모든 가능한 긴장 관계 – 건축물과 맥락, 구조와 외피, 매스와 장식 – 는 시작되기도 전에 너무나 쉽게 해소된다.

OOO가 건축 세계에 도달한 순간은 고찰된 계열에서 가장 최근의 철학자인 들뢰즈와 관련된 피로가 증가하는 국면에 밀접히 상응한다. 대충 (1968년생인) 나와 같은 연배의 건축가들의 한 집단이 두드러지게 객체지향적인 느낌이 드는 주제들과 씨름하기 시작했으며, 그리고 나는 그들을 통해서 건축 담론에 관여하게 되었다. 모든 사람이 이런 상황 전개에 기뻐하지는 않았다. 『로그』*Log*의 지면에 실린 브라이언 노우드의 다음과 같은 진술을 살펴보자. "〔OOO〕에의 호소를 (지금까지 들뢰즈와 연관된) 연속적인 흐름의 견지에서 사유하기로부터 이산적인 객체들을 통해서 사유하기로 전환되는 사태의 일부로서 정립하는 경향이 있다. … 하지만 모든 객체가 물러선다는 존재론적 평가는 아직 설계 이론이 아니다."[153] OOO가 연속적인 흐름의 패러다임에 지쳐버린 건축가들에게 광범위한 호소력을 갖는다는

153. Norwood, "Metaphors for Nothing," 114~5.

노우드의 생각은 옳다. "모든 객체가 물러선다"라는 어구는 설계 이론으로서의 자격이 충분하지 않다는 노우드의 생각 역시 옳다. 문제는 그의 생각이 잘못되는 점에 자리한다. OOO는 주로 은폐성에 관한 이론이 아니라 오히려 객체와 그 자체의 성질들 사이의 종종 에두르는 관계에 관한 이론이다. 달리 진술하면 OOO는 열렬히 반직서주의적인 이론이며, 그리고 이 어구의 의미는 이 책의 중심 주제 중 하나인 것으로 판명될 것이다. 그런데 먼저 우리는 건축과 그 역사에 관해 조금 더 언급해야 한다.

2장 | 형언할 수 없는 것

철학 독자들은 철학의 고대 저작들이 온전히 살아남지는 않았음을 알고 있다. 대체로 단편들과 다른 사람들에 의한 인용문들이 남아 있는 소크라테스 이전 사상가들의 경우에 특히 사정이 그러하지만, 심지어 아리스토텔레스처럼 주요한 인물들의 중요한 저작들도 온데간데없다. 그런데 건축이 처한 상황은 훨씬 더 끔찍한데, 왜냐하면 여기서는 단 한 권의 고대 텍스트가 존속할 뿐이기 때문이다. 율리우스 카이사르에게 고용된 다음에 아우구스투스 카이사르에게 고용되었던 로마의 건축가이자 기술자였던 비트루비우스는 서기전 25년 무렵에 『건축십서』를 저술했다. 이 저서는 결코 전적으로 잊히지는 않았고 적어도 카롤링거 시대부터 간헐적으로 언급되었지만, 그것은 중세 유럽을 지배했던 로마네스크 양식과 뒤이은 고딕 양식의 건축물들에 큰 영향을 미치지 못했다.[1] 고전 문화에의 귀환으로 유명한 르네상스 시기 동안에 비로소 비트루비우스는 고대적 권위의 지위를 획득함으로써 비견할 만한 규모의 다른 이론적 저작들을 고무했다. 그러므로 기묘한 결과는, 건축에 관해 현존하는 최초의 훌륭한 논저가 그리스도 탄생 이전에 저술되었고 두 번째 논저, 즉 레온 바티스타 알베르티의 『건축론』은 1452년이 되어서야 출판되었다는 것이다.[2] 대강 비유컨대 이런 상황은 우

1. Hanno-Walter Kruft, *A History of Architectural Theory*, 1~2장을 보라.
2. Leon Battista Alberti, *On the Art of Building in Ten Books*. [레온 바티스타 알베르티, 『레온 바티스타 알베르티의 건축론』.]

리가 소유하고 있는 두 권의 가장 오래된 철학 저서가 플로티노스의 『엔네아데스』와 데카르트의 『성찰』인 경우와 같은데, 그것들은 비슷하게 열네 세기에 걸친 기간만큼 떨어져 있다. 그런데 알베르티의 시대 이후로 건축가들의 저술 활동은 끊임없이 이어졌으며, 건축 이론에 관한 르네상스 이후의 집성체는 철학의 집성체에 못지않게 방대하고 복잡하다. 지금까지 건축가들은 건축물을 지었을 뿐만 아니라 그들이 건축한 것(혹은 건축하기를 희망했던 것)에 관한 글도 적었고, 게다가 많은 사람이 매우 훌륭하게 해내었다. 건축은 열정적이고 자부심이 강할뿐더러 심지어 종종 경쟁적이고 비판도 잘하는 경향이 있는 다재다능한 지성인들로 가득 찬 분야이다. 건축가들은 누구 못지않게 모든 것에 흥미를 보이며, 그리고 일부 건축가는 모든 분야의 새로운 경향들에 대한 집요한 추적자의 직감을 지니고 있다. 단 한 가지 예를 들면, 1990년대에 이루어진 데리다에서 들뢰즈로의 전환은 그것이 철학에서 일어나기 몇 년 전에 건축에서 일어났다.

게다가 지금까지 건축은 국외자와 비전문가의 사유에 대단히 개방적이었다. 1753년에 아베 마크-앙투안 로지에는 불쑥 나타나서 프랑스 건축 이론의 권위자가 되었으며, '원시 오두막'이라는 그의 개념은 정치 이론의 '자연 상태'에 비견할 만한 근본적인 역할을 떠맡게 되었다.[3] 1849년에 존 러스킨이 『건축의 일곱 등불』이라는 영향력 있는 책을 출판했을 때 놀랍게도 그는

건축 분야에 관하여 거의 알지 못하는 상태였다. 그런데도 그 책은 건축의 정전이 되었는데, 비록 그것의 교화적 접근법은 많은 사람에게 곤혹스러운 것이지만 말이다. 최근 수십 년 동안 다수의 중요한 건축 이론가가 아주 사소한 우연적 계기를 통해 건축 분야에 진입했다. 일반적으로 말하자면 건축가 집단은 책을 저술하는 대학교수들로 거의 전적으로 이루어지게 된 철학자 집단보다 조금 더 복합적이다. 건축물을 짓기만 하는 건축가들도 있고, 건축물을 지을 뿐만 아니라 글도 쓰는 건축가들도 있다. 건축물을 짓기를 희망하지만 결국에 실현되지 않은 프로젝트의 포트폴리오 ― 인쇄물로 꽃피우는 광범위한 시론과 논문들로 종종 보완된다 ― 로 끝나는 건축가들도 있다. 게다가 애초에 전문적인 건축 자격증을 취득하지 않은 전업 이론가들과 역사가들도 있다.

건축 신참자로서의 나를 대단히 놀라게 한, 그 분야의 가장 중요한 사실 중 하나는 하여간 현실화되는 건축물의 비율이 정말로 매우 낮다는 것이다. 도시의 대다수 건축물은 건축가들

3. Marc-Antoine Laugier, *An Essay on Architecture*. 원시 오두막이라는 개념은 훨씬 더 일찍이 르네상스 시기 이탈리아인 건축가 필라레테(원래 이름은 안토니오 디 피에트로 아베를리노)에 의해 최초로 논의되었는데, 그는 그 건설의 영예를 다른 사람도 아닌 아담에게 돌렸다. Filarete, *Filarete's Treatise on Architecture*를 보라. 그런데 로지에와 달리 필라레테는 원시 오두막을 "모든 건축의 규범"으로 간주하지 않았다. Kruft, *A History of Architectural Theory*, 52를 보라.

에 의해 설계된 것이 아니라 평범하지만 효율적인 템플릿들에 따라 건설회사들에 의해 세워졌다. 세간의 이목을 끄는 건축물 프로젝트는 종종 건축 분야의 아방가르드가 결코 아닌 대기업에 의해 수행되며, 이들 기업 중 일부는 선진적인 관념들을 대중이 수용할 수 있는 형태로 번역하는 작업을 훌륭히 해낸다. 주요한 프로젝트는 종종 매우 짧은 시간에 그야말로 수천 개의 설계 시안을 끌어모으는 공개경쟁을 시행하며, 그리고 이 중 대다수는 응모자들이 들인 엄청난 노력에도 불구하고 전혀 진척되지 않는다. 주지하다시피, 사랑받는 시드니 오페라하우스 설계 공모에 당선된 요른 웃손의 설계는 저명한 심사위원 애로 사리넨이 버려진 더미에서 발굴했다. 당선자조차도 마지막 순간에 그 프로젝트가 취소됨을 통보받거나, 혹은 중대한 수정을 요구받게 되는 것은 매우 흔한 일이다. 웃손의 시드니 프로젝트는 다른 사람들에 의해 방대하게 변경되었고 수년간의 비용 초과를 거쳐 완성되었는데, 그 시점에 웃손 자신은 이미 낙담하여 물러나 있던 상태였다. 이런 점에서 대다수 건축 작품과 관련하여 일종의 몽상 같은 것이 있고, 그리하여 성공 사례에서 건축가는 자신의 프로젝트를 완성시키기 위해 금융과 정치, 매체의 권역들을 누비는 데에도 능숙해야 한다 — 어떤 면에서 대다수 철학자와 예술가는 단적으로 말해서 그런 일에 능숙하지 않다. 한 가지 최근 사례에서 나의 지인은 자신의 초기 설계에 쏟은 에너지보다 어느 경쟁 건축가와 적대적인 시장^{市長}을 제압



하고 당선작을 착공하는 데 더 많은 에너지를 쏟은 적이 있다. 이 이야기는 이례적인 것이 아니다. 잘 되고 있을 때는 매우 멋지고 만족스러울 수 있는 삶에도 불구하고 건축의 실제는 종종 방해물이 많이 있다.[4]

이 장에서 나는 나의 주장과 특별히 관련된 두 가지 주제에 집중할 것이다. 첫 번째 주제는 이미 교양 있는 대중에게 친숙한 '형태'와 '기능' 사이의 건축적 구분이다. 이들 용어는 수 세기에 걸쳐 다양한 방식으로 정의되었기에 내가 그 용어들로 뜻하는 바를 명확히 규정하는 것이 유용할 것이다. 다음 장에서 설명되듯이, 내가 '형태'로 뜻하는 바는 자신이 관여하는 모든 관계로부터 떨어져 있는 사물의 실재이다. 이런 규정은 대다수 공리주의적인 기능을 배제함이 명백하다. 그런데 또한 그것은 사물의 시각적 외관 — 이것이 바로 많은 사람이 미학적 '형태'로 뜻하는 것이지만 말이다 — 도 배제한다. 왜냐하면 이런 외관은 보는 사람에게 부분적으로 의존하고, 따라서 독자적인 형태의 실재에 속하기보다는 오히려 경험의 감각적 영역에 속하기 때문이다.

4. 건축 분야의 성실한 신참자에게 권할 만한 한 가지 뛰어난 선집은 비트루비우스에서 21세기에 이르기까지 발췌문들을 해리 프랜시스 몰그레이브가 편집하여 수록한 두 권의 『건축 이론』으로, 두 번째 권에는 크리스티나 콘탄드리오풀로스가 공동편집자로 참여했다. 건축의 역사에 관한 선도적인 한 권의 저서는 한노-월터 크러프트의 『비트루비우스에서 현재까지 건축 이론의 역사』인데, 여기서 '현재'는 1993년에 발생한 크러프트의 때 이른 죽음으로 인해 끝이 나게 됨을 염두에 두어야 한다.

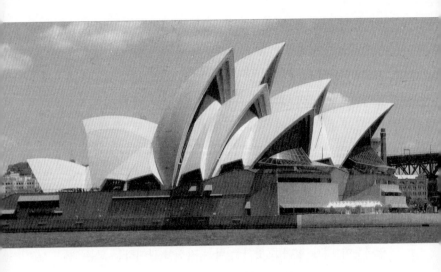

요른 웃손, 시드니 오페라하우스. 크리에이티
브 커먼즈 저작자표시-동일조건변경허락 3.0.
브야르테 쇠렌센의 사진.

나의 용법에 대한 선례는 사물 속에 감춰진 '실체적 형상形相'이라는 중세 철학의 개념에서 찾아볼 수 있는데,[5] 이 개념은 나중에 신비한 성질과 최면성 원리를 반사적으로 불신하는 회의적인 근대인들에 의해 파기되었다. '기능'으로 나는 사물의 협소하게 실제적인 효과를 가리킬 뿐만 아니라, 순전히 허울뿐인 것처럼 보이든 개념적인 것처럼 보이든 간에 사물이 맺은 관계라면 무엇이든 가리킨다. 그러므로 이 책의 목적을 위해서는 형태/기능 쌍을 실재/관계 쌍으로 대체할 수 있다. 지루한 반복을 피하고자 유연한 동의어들을 사용해야 하는 문체상의 필요성을 참작하여 나는 이들 쌍을 호환적으로 사용할 것이다. 이들 용어가 건축물의 어떤 양태들이 언제나 이쪽 아니면 저쪽에 속해야 하는 것처럼 분류학적 의미로 의도된 것은 아니라는 점을 인식하는 것이 중요하다. 사물의 감춰진 형태는 언제나 부분적으로 관계에 접속하게 될 수 있는데, 그렇지 않다면 어떤 건축물이 어떤 식으로든 자신의 기능을 표현하는 것은 생각할 수 없는 일일 것이고, 게다가 형태들이 세계의 다른 존재자들 사이에서 현존하는 것도 불가능한 일일 것이다. 반면에, 관계적 기능은 자족적인 단위체로 여겨짐으로써 언제나 탈관계화(혹은 '제로화')될 수 있다.

5. * 여기서 '형태', '형상' 그리고 '형식'이라는 한국어 용어들이 모두 'form'이라는 동일한 영어 용어에 대응함을 떠올리자.

형태 및 기능과 더불어 두 번째 중요한 건축적 구분은, 한편으로는 확립된 역사적 혹은 합리적 원리들을 사용하기와 다른 한편으로는 개인적 고안에 의지하기 사이의 구분이다. 이 논점은 일반적으로 형태와 관련된 물음들에서 제기되었다. 왜냐하면 기능의 혁신은 건축 자체의 외부에서 비롯되는 경향이 있기 때문이다. 건축가들이 어떤 요구를 그것이 일반적으로 알려지기도 전에 예상하는 건축물의 종류들이 어쩌면 있을 수 있지만, 예를 들면 공항이나 전자상거래 주문이행센터에 대한 수요는 건축가들에 의해 결정되지 않았다. 애초에 혁신을 옹호하는 논변은 비트루비우스가 정립한 고전적 비례로의 변화를 '응시할' 자유 혹은 고딕 양식 작품의 어떤 호소력 있는 면모들을 도입할 자유에 주안점을 두었지만, 궁극적으로 혁신을 옹호하는 논변은 형태가 합리적 원리로 헤아려질 수 없다는 사실에 달려 있었다. 명백한 이유로 인해 형태의 이런 상대적 모호성은 OOO와 그것의 고유한 유형의 실재론 — 실재적인 것은 가시적인 표현으로 번역하게 되면 왜곡될 수밖에 없다는 의미에서 실재적이라고 간주하는 실재론 — 에 잘 부합한다. 역사적으로 이런 방향으로 취해진 몇 가지 주요한 조치는 1600년대와 1700년대에 "성격," "픽처레스크한 것," "숭고한 것" 그리고 좋고 오래된 "형언할 수 없는 것"je ne sais quoi과 같은 용어들로 시행되었다.[6]

6. 숭고한 것에 관해서는 특히 Kant, *Critique of Judgment* [칸트, 『판단력 비판』]

비트루비우스의 두 가지 측면

비트루비우스의 중요성에 대한 가장 확실한 징표 중 하나는, 모든 분야에서 주요 저자들의 경우와 마찬가지로, 그가 정반대의 이유로 동시에 공격받는 경향이 있다 ─ 나중에 우리가 보게 되듯이, 생존하는 프랑스인 철학자 브뤼노 라투르[7] 및 퀑탱 메이야수에게 동시에 공격받는 칸트와 마찬가지로 ─ 는 것이다.[8] 오랜 세월에 걸쳐 비트루비우스에 대한 다양한 불만이 제기되었지만, 그것들은 영구적인 논란을 촉발하는 단일한 논쟁으로 요약된다. 이 저명한 로마인 저자의 경우에 대칭은 건축물의 한 가지 중대한 측면이며, 인체의 비례 역시 중요한 관련 사항이다. 고전적인 도리스식 오더, 이오니아식 오더 그리고 코린트식 오더는 '남성적' 특질과 '여성적' 특질의 상이한 비율을 수반하며, 그리고 이들 양식은 각각 나름의 고유한 건축적 용도로 쓰이고 있다. 인체는 팔과 다리를 펼쳐서 움직이면 기본적으로 원형의 형태를 보인다고 하는데, 이것은 나중에 레오나르도 다빈치의 〈비트루비우스적 인간〉이라는 드로잉으로 유명하게 되었

과 Edmund Burke, *A Philosophical Enquiry into the Origin of Our Ideas of the Sublime and Beautiful* [에드먼드 버크, 『숭고와 아름다움의 관념의 기원에 대한 철학적 탐구』]를 보라.

7. * 이 책의 영어판이 출판된 당시에 생존해 있던 브뤼노 라투르는 2022년 10월 8일에 사망하였다.

8. Graham Harman, "The Only Exit from Modern Philosophy"를 보라.

고 현재 이탈리아의 1유로 동전의 뒷면에서 찾아볼 수 있다. 이런 대칭적이고 비례적이며 인간중심적인 관점에 대한 비판은 단 두 가지의 기본적인 종류로 제기된다. (1) "비트루비우스는 비례에 관한 논의를 너무 마구잡이로 전개한다. 그는 충분히 합리적이지도 않고 수학적이지도 않다." (2) "비트루비우스는 개별 건축가의 자유를 억압하는 견고한 비례의 구속복을 창출한다. 그는 너무 합리적이고 수학적이다." 이들 두 가지 태도의 실례들을 살펴보자.

"비트루비우스는 충분히 합리적이지 않다"

- 알베르티는 비트루비우스가 키케로 같은 라틴 양식의 고전 작가들과 비교될 때 작가로서 모자란다고 간파했다. 더 중요하게도 알베르티는 대단히 많은 르네상스 인물의 이른바 플라톤주의를 공유했고, 따라서 건축물의 다양한 부분에서 균형 잡힌 수학적 비례의 높은 정밀성을 요구했다. 이 점에 대하여 알베르티가 사용한 용어는 콘치니타스 concinnitas(대략적인 의미는 '조화')였는데, 이 용어는 원래 라틴어로 잘 섞인 음료를 가리켰다.

- 대단히 고전주의적인 관점을 갖춘 초기 근대 프랑스 건축은 형태의 아름다움을 순수 수학적 문법에 의거하여 다루기를 좋아했다. 비트루비우스와 알베르티가 이런 유형의 고전주의에 대한 주요 원천이었지만 프랑스의 건축사상은

문제를 더 밀어붙이는 경향이 있었다. 이렇게 해서 마침내 1600년대 말에 프랑수아 블롱델(그와 이름이 같은 이후 세대의 자크-프랑수아 블롱델과 혼동하지 말아야 한다)과 클로드 페로를 중심으로 그 유명한 '신구논쟁'新舊論爭이 벌어지게 되었는데, 페로는 건축가의 규칙으로부터의 자유를 옹호했고 블롱델은 이런 자유가 보기 드문 개별적 천재의 경우에만 허용될 수 있을 뿐이라고 대응했다.[9]

"비트루비우스는 너무 합리적이다"

- 고대인의 작품보다 근대인의 작품을 선호하는 사람들이 있었는데, 아이러니하게도 '모던'(근대)이라는 낱말은 처음에 중세 고딕을 가리켰다. 탁월한 매너리즘 건축가 세비스티아노 세를리오는 고대 로마의 건축물들이 아무튼 언제나 비트루비우스적 비례를 따르지는 않았기에 그런 원리를 채택할 때에는 어떤 재량이 이미 요구되었다는 사실을 지적했다.[10] 나중에 '모던'이라는 용어는, 그들이 적합하다고 생각한 대로 기성의 고전적 비례로부터 일탈한 미켈란젤로와 그 밖의 바로크 및 매너리즘 건축가들을 가리킬 것이었

9. 클로드 페로가 비트루비우스의 『건축십서』를 프랑스어로 번역한 책, *Les Dix Livres d'architecture de Vitruve*에 붙인 그의 해제와 Jacques-François Blondel, *Cours d'architecture*, vol. 2, part 3를 보라.

10. Sebastiano Serlio, *Sebastiano Serlio on Architecture*.

다. 1665년의 한 가지 주목할 만한 일화는 이들 고전적 접
근법과 근대적 접근법 사이의 논쟁을 멋지게 포착한다. 루
이 14세가 지안 로렌조 베르니니를 루브르궁을 위한 새로
운 웅장한 설계에 관해 작업하도록 로마에서 파리로 호출
했을 때, 콜베르 장관의 젊은 비서가 베르니니가 구상한 계
획의 비대칭성을 의문시함으로써 그 이탈리아인 '스타 건축
가'starchitect가 분노를 폭발시키는 사태가 발생했다.[11]

- 프랑스처럼 어떤 공식적인 아카데미의 제약도 받지 않은 영
 국의 고전적 건축은 프랑스의 하드코어 고전주의와 적어도
 두 가지 측면에서 달랐다. 첫 번째 것은 영국의 고전적 건축
 이, 어쩌면 연동된 미학적 이유와 종교적 이유로 인해, 후기
 르네상스 건축가 안드레아 팔라디오를 주요한 권위로서 존
 중함으로써 그 정전의 핵심을 진척시켰다는 점이었다.[12] 두
 번째 것은 절충주의에 대한 영국의 보다 큰 관용이었다. 주
 지하다시피, 크리스토퍼 렌 경은 그의 일반적으로 고전적인

11. Fréart de Chantelou, *Diary of the Cavalière Bernini's Visit to Paris*, 7~9,
 260~62. 또한 Wolf Burchard, "Bernini in Paris"를 보라. 그렇지만 지그프리
 드 기디온은 다음과 같은 대안적 설명을 제시한다. "베르니니는 여성들이 중
 요한 역할을 수행하는 궁전의 복합적인 문제들을 이해하지 못했다. 그는 여성
 들을 철저히 간과했다." Sigfried Giedion, *Space, Time and Architecture*, 134.
 [지그프리드 기디온, 『공간·시간·건축』.]
12. Andrea Palladio, *The Four Books of Architecture*. [안드레아 팔라디오, 『건축
 4서』.]

정신에도 불구하고 자신의 건축물에서 고딕 요소들뿐만 아니라 바로크 요소들도 보여주었다.

- 놀랍도록 이른 시기인 1721년에 오스트리아인 건축가 요한 베른하르트 피셔 폰 에를라흐의 한 중요한 작품은 건축을 멀리 떨어진 중국과 인도로부터의 광범위한 영향에 개방시켰다.[13] 이것은 1800년대에 역사주의가 등장하는 사태를 예고할 뿐만 아니라 역사적 영향의 모든 한정된 회로 또는 합리성에 대한 단일 문화적 심상을 머지않아 타격하는 사태도 예고한 먼 전조였다.

- 1740년대부터 건축에서는 그것의 특정한 우유적 특성들을 넘어서는 '성격'이라는 주제가 출현했다. 이것은 제르맹 보프랑으로 시작하여 마침내 기질적으로 고전주의자인 앙투안-크리소스톰 콰트레메르 드 퀸시라는 중추적 인물에서 그 절정에 이르렀다.[14] 1600년대 말부터 중국의 영향을 크게 받았던 영국의 정원 이론에서 정원의 명백한 특성들을 넘어서는 설계의 전반적 정신에 대한 관심은 '픽처레스크한 것'에 대한 애호의 형태를 취했다. 이것은 정확한 합리적 진술

13. Johann Bernhard Fischer von Erlach, *Entwurff einer historischen Architektur*.

14. Germain Boffrand, *Book of Architecture*; Antoine-Chrysostome Quatremère de Quincy, *Enyclopédie méthodique*. 보프랑이 이바지한 바에 관해서는 Kruft, *A History of Architectural Theory*, 144~5를 보라.

로 표현할 수 없는 미적인 je ne sais quoi(형언할 수 없는 것)
에 관한 더 광범위한 논의와 연계되었다. 영국 경험론 철학
의 병렬적 영향과 더불어 그것은 초기 형태의 미학적 상대
주의를 낳을 것이었다.

형태/기능 관계와 합리론/비합리론 논쟁이라는 한 쌍의 주
제에 대하여 나는 다음과 같은 견해들을 옹호할 것이다. (1) 형
태와 기능은 건축의 두 가지 거대한 기둥이라는 지위에 걸맞지
않게 충분히 구별되지 않는다. 비록 지금까지 일반적으로 제시
된 이유 때문에 그런 것이 아닐지라도 말이다.[15] 진정한 이유는
형태와 기능이 둘 다 너무나 관계적인 방식으로 구상되며, 그리
고 그것들의 추정상의 차이가, 현존하지 않는데도 현존한다고
소문이 난 지각과 실천 사이의 간극에 근거를 두고 있기 때문
이다. 이것은 철학에서 하이데거가 저지른 실수와 같다. 하이데
거는 망치의 무의식적인 사용과 망치의 의식적 지각 혹은 이론
화가 거대한 존재론적 분열을 나타낼 정도로 그 종류가 철저히
다른 것처럼 구상했다. (2) 실재는 합리화될 수 없을 따름이고,
따라서 당연히 건축은 모든 고정된 비례적 규칙의 노예일 수
도 없고 수학적 규칙의 노예일 수도 없다. 그러므로 나는 감춰

15. 여기서 나는 Schumacher, *The Autopoiesis of Architecture, Vol. 1*, 204쪽 이하
 에서 이루어진 패트릭 슈마허의 유용한 논의에서 벗어난다.

진 것의 중요성을 옹호하고, 게다가 픽처레스크한 것도 어느 정도 옹호하는 주장을 펼칠 것이다. 이렇게 해서 나는 1960년대의 두 가지 핵심적인 작업 ─ 복잡성과 대립성에 대한 로버트 벤투리의 옹호, 그리고 기념물과 도시 유형학에 관한 알도 로시의 반기능적 설명 ─ 과 부분적으로 동맹을 맺게 된다.[16] 지그프리드 기디온은 다음과 같은 역사적 주장을 제기한다. "역사 전체에 걸쳐서 두 가지 구별되는 별개의 추세, 즉 하나는 합리적인 것과 기하학적인 것을 향한 추세, 나머지 다른 하나는 불합리한 것과 유기적인 것을 향한 추세 ─ 환경을 다루거나 지배하는 두 가지 상이한 방식 ─ 가 지속한다."[17] 여기서 한 가지 잠재적인 문제는 유기적인 것이 그 자체로 기능적 견지에서 규정될 수 있다는 것이다.[18] 그런데 기디온이 정말로 추구하는 것은 그의 다른 대립쌍, 합리적인 것 대 불합리한 것 ─ 대충 수리기하학적인 것 대 형태에 관한 더 파악하기 어려운 구상과 동등하다 ─ 의 대립쌍으로부터 명료해진다. 일반적으로 '불합리한'irrational이라는 용어가 이해를 돕는 서술이라기보다는 오히려 모욕적 언동으로 기능하는 점을 참작하여 나는 그 대신에 '비합리적'nonrational이라는 용어를 사용

16. Venturi, *Complexity and Contradiction in Architecture* [벤투리, 『건축의 복합성과 대립성』]; Rossi, *The Architecture of the City* [로시, 『도시의 건축』].

17. Giedion, *Space, Time and Architecture*, 414. [기디온, 『공간·시간·건축』.]

18. Edward Robert De Zurko, *Origins of Functionalist Theory*, 4~5. [에드워드 로버트 드 주르코, 『기능주의이론의 계보』.]

할 것이다.

형태와 기능

교양 있는 대중은 "형태는 기능을 따른다"라는 문구에 친숙한데, 이 문구는 형태와 기능이 현대 건축의 핵심적인 이원성으로 일컬어질 좋은 논거를 제시한다. 에드워드 로버트 드 주르코의 『기능주의 이론의 계보』는 기능주의적 관념들의 단편들이 건축사 전체에 걸쳐서 발견될 수 있음을 보여준다. 그런데 형태와 기능이 건축에 핵심적인 단 두 가지 용어라고 최초로 주장한 인물은 어쩌면 1740년대 베네치아의 성직자 카를로 로돌리였을 것이다(그의 견해는 거의 일 세기가 지난 후에 비로소 출판되었다).[19] 일단 이 주장이 최초로 공표되었을 때 그것은 형태와 기능을 주로 서로에 의거하여 고찰하기로 나아가는 작은 일보였다. 이들 용어 사이의 모든 연계는 반反고전주의적 느낌을 주는 경향이 있을 것이다. 왜냐하면 그리하여 형태에 가해지는 압력이 이전의 역사적 혹은 비례적 동기에서 벗어나게 되면서 오히려 당면한 프로젝트의 특정한 요구들의 영향을 받게 되기 때문이다.

1910년에 '장식과 범죄'라는 제목의 강연에서 아돌프 로스

19. Carlo Lodoli, "Notes for a Projected Treatise on Architecture."

가 현란하게 비난한 대로, 형태는 기능을 따른다는 관념이 사소한 아카데미적 장식에 적대적이라는 것은 말할 필요가 없다. 1834년에 로돌리의 견해가 뒤늦게 출판된 이후에 기능주의적 방향으로의 후속 조치들이 빠르게 취해졌다. 중요한 일례는 1840년대에 칼 뵈티허가 건축물의 '핵심적 형태'Kernform(핵심적인 구조적 목적)와 '예술적 형태'Kunstform(장식적 특성들)를 구분한 사실이다.[20] 게다가 오스트리아인 에두아르트 반 데어 늴은 장식적 형태가 구조적 목적을 표현해야 한다고 주장했으며, 나중에 그는 자신의 뛰어난 빈 오페라하우스가 초기 비평가들에게 혹평을 받고 난 후 1868년에 비극적으로 자살했다.[21] 영향력 있는 고트프리트 젬퍼가 구조는 부각되기보다는 오히려 가려져야 한다는 관념으로 뵈티허의 핵심적 형태/예술적 형태 구분에 반대했지만, 독일어권 세계에서 구축적 혹은 구조적 문제는 여전히 각별한 관심사였다.[22] 이들 경향은 결국 1890년대 빈에서 오토 바그너가 이끈 유명한 초기 모더니스트 집단을 낳고, 그로부터 얼마 후에 베를린에서 헤르만 무테지우스의 경쟁 학파를 낳을 것이었다.[23] 관련된 한 가지 쟁점은 1800년대 전체에

20. Karl Bötticher, *Die Tektonik der Hellenen*.

21. Eduard van der Nüll, "Andeutungen über die kunstgemäße Beziehung des Ornamentes zur rohen Form."

22. Gottfried Semper, *Style in the Technical and Tectonic Arts*.

23. Otto Wagner, *Modern Architecture*; Hermann Muthesius, *Style-Architecture and Building-Art*.

걸쳐서 형태는 재료를 따른다는 인식이 확대된 현상인데, 요컨 대 유럽의 수많은 건축가는 철의 사용 증가가 건축물의 새로운 형태들을 요구한다고 인식했다. 여기서 관련 인물들에는 프랑 스의 레온스 레이노(1834), 아직 독립국이었던 바이에른 공국의 에두아르트 메츠거(1845) 그리고 무명의 잉글랜드인 이론가 에 드워드 레이시 가벳(1850)이 포함된다.[24]

"형태는 기능을 따른다"라는 표어는 시카고를 본거지로 삼 은 루이스 설리번―마천루의 초기 거장이자 한때 프랭크 로이드 라 이트의 스승이었던 건축가―이 1896년에 발표한 한 논문에 삽입 된 "형태는 언제나 기능을 따른다"라는 문구의 더 산뜻한 판본 이다.[25] 설리번이 그 원리에 최종적인 표현 형태를 부여하였지 만, 오히려 그 표어에 대한 영예는 때때로 랄프 왈도 에머슨의 친구였던 19세기 중엽의 미국인 조각가 호라티오 그리너프에게 주어진다.[26] 그리너프의 주요 관심사는 미국인들이 유럽인들과 뚜렷이 구별되는 독자적인 건축 양식을 찾아내야 한다는 것이 었는데, 이는 명백히 보편적인 합리적 원리(기능성)가 어떻게 해 서 국민주의적 동기(미국적 진정성)와 매우 쉽게 연계될 수 있

24. Léonce Reynaud, "Architecture"; Eduard Metzger, "Beitrag zur Zeit-frage"; Edward Lacy Garbett, *Rudimentary Treatise on the Principles of Design*.

25. Louis Sullivan, "The Tall Office Building Artistically Considered."

26. Horatio Greenough, *Form and Function*.

는지 또다시 예증한다. 비록 그 철학적 유래는 복잡하고, 게다가 설리번은 사실상 훌륭한 장식주의자이자 장식 이론가였지만 그리너프와 설리번의 근본적인 관념은 단순하다.[27] 회화와 조각품이 사회에서 어떤 특정한 기능을 담당할지라도 그 기능은 그것들의 실재에 주변부적인 것인 반면에, 건축물은 두드러지게 기능적인 역할을 담당한다. 시각 예술의 작품들은 언제나 미술관이나 혹은 원래 의도된 맥락과는 다른 맥락으로 옮겨질 수 있다. 이런 일이 일어날 때 매우 절망적인 상황이 발생할 수도 있지만, 예술 작품은 기본적으로 별개로 마주치게 되기 마련이며, 그리고 심지어 그런 고독 속에서 최선의 상태에 있을 수 있다. 이런 까닭에 칸트가 예술 작품에 대하여 탈맥락화된 '순수한' 아름다움을 요구하는 것은 누군가가 그것에 반대할지라도 기본적으로 그럴듯하다. 건축의 경우에는 상황이 다르다. 어떤 건축물의 기능이 기획설계에서 비롯되기 마련이라는 것은 명백한 듯 보일 것인데, 요컨대 그 건축물은 병원, 공장, 주택 혹은 학교로 사용되어야 하기에 이들 요구를 분명히 구현하는 구조물이어야 한다. 그런데 어떤 건축물의 형태의 경우에는 그 형태가 그 건축물의 목적에서 직접 비롯되기 마련이라는 것은 절대 분명하지 않다. 사실상 우리는 바로 이 논점을 둘러싸고 수세기 동안 벌어진 논쟁의 와중에 여전히 있다.

27. Louis Sullivan, *System of Architectural Ornament*.

비트루비우스의 영향 아래서 전근대의 많은 건축가는 고전적 오더[28] 중 하나로 작업했으며, 건축이 전개됨에 따라 새로운 변양태들이 추가되었다. 1700년대에 오스만 제국에 속하지 않은 시민이 그리스로 여행하는 것이 더 쉬운 일이 되었을 때 '고전' 로마의 것들이 더 독창적인 고대 그리스의 것들의 조악한 복사본이라고 천명하는 새로운 운동이 벌어졌다.[29] 비록 조반니 바티스타 피라네시가 로마의 것들을 옹호하면서 곧 반격에 나섰지만 말이다.[30] 1800년 무렵에 벤저민 라트로브는 펜실베이니아 은행 건물을 설계하면서 그리스 부흥 양식을 채택하였고, 그리하여 그 건물은 필라델피아 도심에 세워진 판테온처럼 보였다. 이것은 아예 비판을 받겠다는 결정이었다. 하워드 로크라는 영웅적인 모더니즘 건축가를 주인공으로 그리는 『파운틴헤드』라는 아인 랜드의 대중 소설을 통해서 건축을 처음 접한 독자들은 이런 종류의 역사적 준거를 갖춘 건축에 대하여 대경실색하는 반응을 나타낼 준비가 미리 되어 있을 것이다. 그런데 선례를 사용하는 것이 언제나 끔찍해야 할 선험적인 이유는 전혀 없다. 여러분이 라트로브의 은행 건물을 혐오하더라도, 여러분은 신新그리스 양식의 미합중국 국회 의사당이나, 혹은

28. * 건축용어로서의 오더(order)는 기둥과 기둥이 받치는 상부를 구성하는 요소들의 전체 조합을 가리킨다.

29. Julien-David Le Roy, *Les Ruines des plus beaux monuments de la Grèce*.

30. Giovanni Battista Piranesi, *Piranesi*.

어쩌면 워싱턴 기념탑으로 알려진 간결한 이집트 양식의 오벨리스크에 감명을 받을 수 있을 것이다. 1925년에 세워진 존 미드 하웰스와 레이먼드 후드의 시카고 트리뷴 타워Tribune Tower에서 볼 수 있듯이, 고딕 양식 건축물과 그 공중부벽의 구조적 가벼움 – 르네상스 시기의 위대한 인물들을 질리게 했었을 선호 사항 – 을 강하게 옹호하는 사람들도 여전히 있었다. 어쨌든, 20세기 말의 포스트모더니즘 논쟁에서 또다시 목격된 대로, 선례와 어떤 관계를 맺어야 하는지에 관한 물음은 언제나 격렬한 논쟁을 초래한다.[31]

"형태는 언제나 기능을 따른다"라는 설리번의 관념은 개별 건축물의 그 자체로의 폐쇄성을 특징짓는다는 점이 가장 중요하다. 해럴드 블룸은 각각의 문학 작품을 이전 작품들과의 대결로 간주하는 반면에 설리번의 접근법은 원칙적으로 각각의 건축물을 선행 건축물로부터 단절하는데, 이는 기묘하게도 하나의 형식주의적 원리처럼 들린다. 그런데 설리번은 칸트주의적 의미에서의 형식주의자로 정말로 여겨질 수 있을까? 어떤 의미에서는 명백히 그렇지 않다. 왜냐하면 (나중에 우리가 이해할 것처럼) 칸트가 보기에는 어떤 건축가도 필시 형식주의적 순수성의 창작자로서의 자격을 갖추고 있지 않을 것이기 때문이다.

31. 예를 들어 Robert A. M. Stern, *Architecture on the Edge of Postmodernism* 을 보라.

건축이 언제나 용도를 지니고 있는 한에서 그것은 칸트가 요구하는 수준의 자율성에서 선험적으로 배제된다. 그렇다 하더라도 우리는 칸트가 설리번의 표어를 못마땅하게 여기지 않을 것이라고 가정하여도 무방하다. 왜냐하면 형태를 전적으로 기능에 연계함으로써 적어도 설리번은 역사주의적 장식이나 수학적 비례에 대한 임의의 지침 같은 그 밖의 가능한 영향을 배제하게 되기 때문이다. 칸트주의적 초자아가 오늘날 우리에게 말을 걸 수 있다면 어쩌면 그것은 다음과 같이 말할 것이다. "건축은 결코 진정으로 자율적일 수는 없더라도 설리번은 그 일을 잘 처리한다. 그는 형태를 오로지 기능에 의거하여 규정함으로써 쾌적한 것, 개념적인 것, 역사적인 것, 한낱 장식에 불과한 것, 그리고 순수한 형태를 오염시킬 수 있는 그 밖의 것들을 물리친다. 요컨대 설리번은 유용성이라는 자체에 내장된 불리한 조건에도 불구하고 건축을 가능한 만큼 자율적인 것으로 만든다. 나쁘지 않다. 절대 나쁘지 않다." 그런데 설리번은 결코 철학에 무지하지 않았다. 그의 사유는 에머슨과 그를 추종하는 집단의 초월주의적 관념들에 크게 의존했다.[32] 하지만 설리번의 기능주의적 준칙이 대단히 많은 추정상의 불순물을 배제하는 한에서 "형태는 기능을 따른다"라는 원리를 칸트주의 미학의 중요한

32. Louis Sullivan, "Emotional Architecture as Compared with Intellectual"을 보라.

변양태로 해석하는 것이 어쩌면 최선일 것이다. 여기서부터 우리는 몇 가지 고안을 추가하기만 하면 전적으로 다른 미학적 공간에 처하게 된다. 설리번을 더 최근의 의미에서 건축적 형식주의자라고 일컫는 것은 거의 터무니없을 것이다. 왜냐하면 이것은 설리번이 결코 시도한 적이 없었을 방식으로 건축물의 기능적 역할을 적극적으로 억압하는 행위를 수반할 것이기 때문이다. 그런데 어쩌면 기능을 억압하지 않은 채로 미학화하거나 자율화하는 방법이 있을 것이다. 이제 이 주제를 살펴보자.

앞서 언급된 대로 설리번의 공식은 선례가 전적으로 없는 것은 아니다.[33] 이전의 건축가들은 형태 같은 무언가와 기능 같은 다른 무언가가 건축에서 중요하지만 별개의 관심사로서 존재한 것처럼 보인다는 점을 알아차렸다. 이미 비트루비우스의 경우에는 세 가지 본질적인 고려 사항, 즉 피르미타스firmitas, 우틸리타스utilitas 그리고 베누스타스venustas가 있는데, 주지하다시피 이것들은 1624년에 헨리 워튼 경에 의해 (앞의 두 항이 순서가 바뀐 채로) "유용성commodity, 견고함firmness 그리고 기쁨delight"이라는 영어 낱말들로 번역되었다. '견고함'은 대체로 구조기술자들의 영역이 되었기에 건축가들은 '유용성'과 '기쁨', 혹은 기능과 형태에 더 자주 집중하게 된다. 알베르티에 의한 '구조와

33. 상세한 전사는 De Zurko, *Origins of Functionalist Theory*[드 주르코, 『기능주의이론의 계보』]에서 찾아볼 수 있다.

'외형' 사이의 구분 역시 마찬가지로 작동한다.[34] 우리가 기능을 그 자체로 고찰할 때 그것은 명백히 관계적인 의미를 지니며, 바로 이런 까닭에 칸트는 건축에 대하여 의혹을 품게 되었다. 건축물은 오로지 그것의 정해진 목적과 관련지어 이해되는 듯하다. 대성당의 우뚝 솟은 아치형 지붕은 신의 반쯤 은폐된 현전을 시사한다. 공항은 승객의 편리한 이동과 항공기의 안전한 착륙과 활주를 지원하며, 그리고 공항이 장식물이나 도리스식 기둥으로 너무 예뻐져서 통로와 활주로가 가로막힌다면 그것은 정해진 과업을 수행하지 못하게 된다. 회화와 건축물이 개, 개미 혹은 슈퍼컴퓨터의 흥미를 끌기보다는 인간―특정한 인지적 장치와 감각적 장치를 갖추고 있는 존재자―의 흥미를 끌도록 고안된다는 사실을 참작하면, 칸트가 간과한 것처럼 보이는 것은 '형태' 역시 어떤 관계적 의미를 지니고 있다는 점이다. 우리가 건축물의 형태를 그것의 가시적인 배치로 간주하든 무언가 더 미묘한 것으로 간주하든 간에 형태는 암묵적으로 우리와 관련이 있는 형태로 여겨지고, 그리하여 형태는 칸트적 어법으로 표현하면 자율적인 것이라기보다는 오히려 '타율적인' 것이 된다. 칸트는 시각 예술을 개인적 인자들과 인지적 환언으로부터 격리함으로써 시각 예술의 자율성을 기꺼이 주장하더라도 칸트에

34. Alberti, *On the Art of Building in Ten Books*, 7. [알베르티, 『레온 바티스타 알베르티의 건축론 (1, 2, 3권)』.]

게 어찌할 도리 없이 타율적인 것처럼 보이지 않을 건축을 상상하기는 사실상 어렵다.

예술에서의 형식주의는 존재론적 폐쇄성의 특별한 일례이다. 그리하여 그것은 동일한 근거 ─ 우리가 이것이 저것으로 변화할 수 있는 방식에 관해서는 전혀 설명하지 않은 채로 이쪽에는 관계를, 저쪽에는 비관계적 형태를 배치할 수 있다는 분류학적 가정 ─ 에서 생겨나는 두 가지 상이한 정반대의 문제에 직면하게 된다. 예를 들면 우리는 움베르토 마투라나와 프란시스코 바렐라의 자기생산적 생물학에서 어느 살아있는 세포의 체계와 그것을 둘러싼 환경 사이에 엄격한 구분이 이루어짐을 알게 될 것이지만, 이 경우에 그들은 그 세포 내부의 모든 소기관을 하나의 엄격히 관계적인 체계에 포섭시키는 숨은 비용을 치른다.[35] 달리 말해서 세포와 외부 세계 사이의 특정한 벽이 그들의 이론에 의해 허용되는 유일한 벽이다. 문학적 형식주의는 어느 시가 그것의 사회정치적 및 전기적 환경으로부터 단절되어야 한다고 역설하더라도, 그 작품의 내부는 모든 낱말과 쉼표가 나머지 부분으로부터 자체의 의미를 획득하는 하나의 관계적 축제로 여겨지고, 그리하여 자율성은 우리가 그 작품의 문을 통과하는 바로 그 순간에 끝이 난다.[36] 시각 예술에서 클레멘트 그린버그는

35. Humberto Maturana and Francisco Varela, *Autopoiesis and Cognition*.

36. 일례로 Cleanth Brooks, *The Well Wrought Urn* [클리언스 브룩스, 『잘 빚어진 항아리』]을 보라. 형식주의의 이런 결과에 대한 비판에 관해서는 Graham

회화 내용이 독자적인 어떤 의미를 갖기보다는 오히려 오직 평평한 캔버스 배경과 관련되어야 한다고 요구한다. 기껏해야 콜라주의 경우에 그린버그는 그 평평한 배경이 한꺼번에 다수의 배경이 될 수 있게 허용한다.[37] 그런데 그 통일된 배경의 이런 자율성에도 불구하고 그린버그의 회화 표면은 또다시 내용의 요소들이 상호 독립성을 전혀 갖지 않는 하나의 전체론적 영역이다.

그런 분류학에서 비롯되는 두 가지 문제는 다음과 같다. (a) 객체의 자체 환경으로부터의 어떤 순수한 폐쇄성도 관계가 어떻게 가능한지 그리고 때때로 심지어 바람직한지 설명하지 못한다. 우리가 후기 프리드에게 합류하여 예술 작품을 감상자와 짝지어주고 설리번에게 합류하여 기능을 형태와 짝지어준다면, 두 경우에 모두 칸트주의적 순수성은 이미 상실된다. 하지만 그 결과는 모든 것이 다른 모든 것과 뒤섞인다는 것이 아니다. 오히려 어쩌면 환경의 세 조각, 네 조각, 다섯 조각, 여덟 조각 혹은 열 조각이 예술 작품을 위해 작동하게 된다. 형식주의는 예술로부터 우리가 가장 선호하지 않는 실재의 권역들을 금지하는 행위의 즉각적인 결과일 수가 없고, 오히려 다양한 증폭과 취소 행위의 여파로 출

Harman, "The Well-Wrought Broken Hammer"를 보라.

37. Clement Greenberg, "The Pasted-Paper Revolution"을 보라. 평평한 배경 이론의 이런 불충분한 수정에 대한 비판에 관해서는 Harman, *Art and Objects*, 102~9 [하먼, 『예술과 객체』]를 보라.

현한다. (b) 자율적인 형태를 구성하는 다양한 요소 역시 서로로부터 부분적으로 자율적이다. 모든 형태 혹은 객체는 매끈매끈한 하위 성분들의 매끄럽거나 체계적인 그물망이라기보다는 오히려 독립적인 요소들의 느슨한 단일체로 이루어져 있다. 이 두 번째 원리를 무시함으로써 그린버그는 회화의 내용에 관해서 침묵하게 되고 하이데거는 특정한 존재자들의 한낱 '존재자적' 특질에 불과한 것에 대하여 공공연히 경멸하게 된다. 이제 우리는 합리적인 것과 픽처레스크한 것 사이의 차이라고 일컬어질 수 있을 두 번째 주제를 살펴보자.

형언할 수 없는 것

일상 영어에서 je ne sais quoi[형언할 수 없는 것]라는 프랑스어 어구는 오랫동안 어느 사람, 장소 혹은 사물의 어떤 규정 불가능한 성격을 가리키는 데 사용되었다. 어느 주어진 사례에서 그것이 무엇을 가리키든 간에 je ne sais quoi는 명시적 진술 너머를 가리키고 모든 명백한 특질의 배후에 자리하고 있는 사물의 모호한 자극적인 개성을 암시한다. 근대 철학에서 그 어구는 종종 조소의 용어로 사용된다. 근대 철학은 자체의 합리론적 편견으로 인해 애매하지 않은 명제적 산문으로 분명히 전달될 수 없는 것이라면 무엇이든 그것에 대하여 의혹을 품게 된다. 이런 맥락에서, 마치 형언할 수 없는 것에 대한 모든 호소가

무가치한 속임수에 지나지 않는 것처럼, 우리에게 무언가가 무엇인지 말하기보다는 오히려 무엇이 아닌지 말할 따름인 '부정 신학'에 대한 비난이 흔히 제기된다. 철학자 존 로크는 모든 가시적 특성들의 기체基體를 형언할-수-없는-것이라고 일컫는다. 게다가 로크는 사물의 이런 미지의 층이 현재 표현되지 않은 그것의 역능들과 대체로 관련이 있다는 그럴듯한 진술을 덧붙이지만 독자는 아무튼 그 진술을 주장하는 로크에게서 어떤 망설임의 기미를 감지하는데, 그것은 모든 것에 대한 직접적인 경험적 접근이 가능하다면 더 행복할 것이라는 느낌이다.[38] 경험론 철학에서 로크의 계승자인 조지 버클리는 사물의 뚜렷한 성질들의 아래에 어떤 불가사의한 것도 존재하지 않는다는 급진적인 참신한 주장을 추가한다. 흄의 회의주의와 더불어 명백하지 않고 감춰진 것에 대한 이런 혐오는 서양 철학에서 지속적인 성향이 되었다.[39] 칸트는 형언할 수 없는 것을 자신의 물자체로 잠깐 동안 부활시켰지만, 칸트의 독일 관념론 후예들은 그의 사상으로부터 여타의 것은 대부분 유지하면서도 물자체의 개념은 재빨리 폐기했다. 20세기에 하이데거는 모든 현전에서 물러서

38. John Locke, *An Essay Concerning Human Understanding*. [존 로크, 『인간지성론』.]

39. George Berkeley, *A Treatise Concerning the Principles of Human Knowledge* [조지 버클리, 『인간 지식의 원리론』]; Hume, *A Treatise of Human Nature*[흄, 『인간이란 무엇인가』].

는 것으로서의 존재에 관한 논의에 부분적으로 유리하도록 불가사의한 심층을 부활시켰다. 형언할 수 없는 것이 건축 이론에 다시 진입하게 되었던 것도 하이데거의 영향을 통해서였지만, 기호들의 표면 작용 아래에 자리하는 무언가 실재적이고 동일한 것의 모든 '자기-현전'에 대한 데리다의 의혹 덕분에 또다시 사태가 반전되었을 뿐이다.[40]

내가 보기에 심층적인 것과 감춰진 것에 대한 현행의 의혹은 거짓 새벽이다. 필로소피아philosophia라는 그리스어 낱말에 미리 새겨져 있는, 형언할 수 없는 것에 대한 어떤 감각이 없다면 철학은 생존할 수 없다. 필로소피아는 직접 접근할 수 있는 것으로서의 지혜를 지칭하는 것이 아니라 오히려 [직접 접근할 수 없는 것으로서의] 지혜에 대한 사랑을 지칭한다. 실재는 이성으로도 감각으로도 직접 접근할 수 없는 것으로, 이는 오래된 합리론/경험론 논쟁이 핵심을 벗어난 것임을 뜻한다. 현재의 철학에서 '실천'에 초점을 맞추는 것이 유행하고 있더라도 우리는 일상적인 실천적 행동에서 세계에 직접 접촉하지 않는다.[41] 소크라테스는 논리학자도 아니었고 자연과학자도 아니었고 실용

40. Heidegger, *Being and Time* [하이데거, 『존재와 시간』]; Jacques Derrida, *Of Grammatology* [자크 데리다, 『그라마톨로지』].

41. 이것은 『코스모폴리틱스』라는 여러 권으로 이루어진 이자벨 스탕게르스의 일반적으로 매혹적인 저작에 대한 나의 주요한 비판이다. Graham Harman, "Stengers on Emergence"를 보라.

주의자도 아니었고 오히려 무지의 교사였는데, 비록 그는 철저한 무지와는 다른 "박학한 무지"(니콜라우스 쿠자누스)를 추구했지만 말이다.[42] 근대 철학에서 이런 건전한 판본의 무지는 칸트의 인식 불가능한 물자체에 의해 부활되었다. 그리고 그 물자체Ding an sich 개념은 칸트의 계승자들에 의해 재빨리 일축되었지만, 그의 미학 이론은 운이 더 좋았다. 어쩌면 그 이유는 예술 작품을 명시적인 합리적 공식에 밀어 넣기가 본질적으로 어렵기 때문이었을 것이다. 지금까지 시도는 없지 않았지만, 예술 작품을 그것의 물리적 구성요소들로 환원하거나 직서적 명제들의 합으로 환원하는 것은 이상할 것이다. 예외적인 것들은 어쩌면 예술가가 의도적으로 그런 환원들을 가지고 장난하는 이례적인 사례들 ─ 마르셀 뒤샹이 떠오른다 ─ 일 것이다. 그런데 이런 경우에도 뒤샹주의적 레디메이드가 영리한 직서주의적 묘기라기보다는 오히려 그것을 예술 작품으로서 작용할 수 있으려면 ─ 그리고 나는 그럴 수 있다고 믿는다 ─ 감상자가 미적으로 개입하도록 끌어들여야 한다. 그리고 이것은, 예술가가 무언가가 예술 작품이라고 말하면 그것은 예술 작품이라는 단순한 조건 이상의 것을 필요로 한다.[43]

42. Nicholas of Cusa, "On Learned Ignorance." [니콜라우스 쿠자누스, 『박학한 무지』.]

43. Graham Harman, "The Third Table"을 보라. 이와 관련하여 나는 개념 미술가 조셉 코수스의 견해에 반대한다. Joseph Kosuth, "Art after Philosophy"를

특히, 형언할 수 없는 것은 인간의 직접적인 접근에서 물러서 있는 무언가를 가리키며, 예술은 그런 것이 없다면 단적으로 존재할 수 없다. 형태와 기능의 복합적 순수성에 기울인 설리번의 은밀한 노력은 당초에 판단하기가 더 어렵다는 점을 참작하여 시각 예술로 시작하자. 취미와 '형언할 수 없는 것'에의 관심은 예술의 외부에서, 윤리적 권역과 정치적 권역에서 생겨난 것처럼 보인다.[44] 교묘한 스페인인 예수회 수사 발타자르 그라시안은 『세속적 지혜의 기술』의 저자로서 가장 유명함이 틀림없다. 1637년에 출판된 그라시안의 덜 알려진 최초의 저서 『영웅』에는 다음과 같은 훌륭한 구절이 포함되어 있다.

태양이 지구에 자신의 친절한 온기를 제공하기를 거부한다면 아무 과일도 산출되지 않을 것이다. 그리고 어느 사람에게 공교롭게도 이런 형언할 수 없는 것이 없다면 그의 모든 훌륭한 성질은 죽어 버리고 김이 빠진다. 그리하여 그것은 환경이나 어떤 외향적 특성이라기보다는 오히려 존재 속에 있고 사물 자체의 본질이다. … 그러므로 예를 들면 우리는 어떤 대장에게서

보라.

44. Hans-Georg Gadamer, *Truth and Method*, 1부, 1장 [한스 게오르크 가다머, 『진리와 방법』]을 보라. 가다머는 Charles Harrison, Paul Wood, and Jason Gaiger, *Art in Theory 1648-1815*, 205~38에 실린, 예술의 역사에서 '형언할 수 없는 것'에 관한 유익한 절의 서두에서 인용된다.

자신의 병사들을 용기와 확신으로 고무시키는 생생한 용맹함의 형언할 수 없는 것을 지각한다. 마찬가지 방식으로 우리는 왕좌에 앉아 있는 어떤 군주에게서 우리로 하여금 엄청난 존경심을 불러일으키는 위엄 있는 외양의 형언할 수 없는 것을 지각한다.… 요컨대 이런 형언할 수 없는 것, 이런 무언가 확실한 것은 아무것도 바라지 않은 채로 만물에 파고들어서 그것에 가치와 유용성을 부여한다. 그것은 정치에, 학문에, 웅변술에, 시에, 무역에 파고들며, 그리고 높은 신분의 사람뿐만 아니라 낮은 신분의 사람에게서도 마찬가지로 발견된다.[45]

18세기 초에 철학자 라이프니츠는 이런 관념에 반대한다. "마찬가지로 우리는 때때로 화가들과 그 밖의 예술가들이 작품이 잘되었는지 아니면 잘못되었는지 올바르게 판단함을 목격한다. 하지만 그들은 종종 자신의 판단에 대한 이유를 제시할 수 없고 오히려 문의자에게 자신을 불쾌하게 만드는 작품은 '무언가 형언할 수 없는 것'을 결여하고 있다고 말한다."[46] 차이점은 합리론자 라이프니츠가 이런 식으로 미지의 것에 의지하는 것을 나쁜 의미 혹은 비非소크라테스적 의미에서의 무지의 징후로 간주한다는 것이다. 그라시안은 (칸트처럼) 사물 속 미지의 요소

45. Baltasar Gracián, *The Hero*, 143~5. 또한 Harrison, Wood, and Gaiger, *Art in Theory 1648-1815*, 207에 인용되어 있다.

46. G. W. Leibniz, *Philosophical Papers and Letters*, 291,

가 지식으로 직접 이전될 수 있다고 생각하지 않는 반면에, 라이프니츠는 그런 '헷갈리는' 미적 판단과 '명료한' 합리적 판단 사이에 완전한 연속체가 형성된다고 간주한다. 라이프니츠가 서술하는 대로 "이들 〔감각적〕 성질의 개념들은 복합적이고 해명될 수 있음이 확실하다. 왜냐하면 그것들은 확실히 그 나름의 원인이 있기 때문이다."[47] 달리 진술하면 라이프니츠는 직서주의자이고 그라시안은 직서주의자가 아니다. 그런데 라이프니츠는 그의 강력한 구상력과 사변적 모험가의 성향으로 우리의 존중을 받을 만하고 그의 우주관은 우리가 원하는 만큼 포괄적이지만, 우리는 미적 판단이 완전히 합리적인 판단의 혼란스러운 판본에 지나지 않음을 보여줌으로써 그 판단을 '해명'할 수 있다는 그의 확신은 잘못 짚은 것임을 알게 될 것이다.

뒷장에서 나는 왜 직서주의가 예술뿐만 아니라 그 밖의 분야에서도 잘못된 생각인지를 설명할 것이다. 사실상 직서주의 ― 합리론은 직서주의의 특별히 두드러진 한 아종일 따름이다 ― 는 우리가 어떤 주어진 존재자도 적절한 일단의 성질을 나열함으로써 제대로 서술할 수 있다는 관념이다. 그리하여 우리는 어떤 사물에 진정으로 속하는 모든 성질을 알 때 그 사물을 완전히 알게 된다. 이 신조와 관련된 첫 번째 문제점은 객체 ― 어떤 종류의 것이든 간에 ― 가 적어도 자신의 성질 중 일부

47. 같은 곳, 강조가 첨가됨.

와는 기껏해야 느슨한 관계를 갖는다는 사실에서 비롯된다. 후설의 현상학은 어느 경험된 객체의 면모들이 어떻게 해서 매 순간에 그 객체 자체는 사라지지도 않고 변화하지도 않은 채로 끊임없이 바뀌는지에 대한 특별한 통찰력을 갖추고 있다. 이 사과는 그것의 명백한 성질들이 우리가 이동하는 햇빛 아래서 그것을 관찰하는 한 시간 이상 동안 급격히 바뀔지라도 여전히 바로 그 사과일 것이다. 물론 후설 역시 모든 객체는 그것이 계속 그런 것이기 위해서 필요한 어떤 본질적 면모들이 있다고 주장하고, 게다가 이들 면모는 감각이 아니라 지성이 접근할 수 있는 것이라고 주장한다. 요컨대 후설은 분류학적 구분을 통해서 객체/성질 긴장을 해소한다. 감각 경험에 관한 한, 감각적 객체가 성질들의 다발로 환원될 수 없고 오히려 이들 성질에서 나타나는 모든 방식의 변화를 겪으면서 지속하는 '더 이상의 것'이라는 점을 참작하면, 후설은 (그의 진정한 적인) 흄과 달리 직서주의자가 아니다. 그런데도 사유하는 마음이 지성적 수단을 통해서 한 객체를 그것의 본질적 성질들로 '해명'할 수 있는 능력을 갖추고 있다는 점에 관한 한, 후설은 대단한 직서주의자이다. 이런 점에서 후설은 인간 경험의 가장 미묘한 명멸하는 것들에 훨씬 더 큰 관심을 기울임에도 불구하고 라이프니츠에 못지않은 합리론자이다. 달리 진술하면 후설은 두 가지 실재 영역의 분류학을 고안하는데, 요컨대 비직서적인 감각적 경험의 영역과 별개로 객체들이 직서적으로 인식될 수 있는 더 깊은 토

대 층 — 마음이 직접 접근할 수 있는 심층 — 이 존재한다. 현상학의 이런 반쯤 직서주의적인 야망이 이루어지지 않는 이유는 하이데거가 가장 분명히 보여준다. 실재 자체는 언제나 물러서거나, 혹은 관계 맺기를 자제한다.

그런데도 그 논점을 분명히 하는 OOO의 방식은 하이데거의 방식과 다르다. 우리가 어느 주어진 객체에 대해서 완벽한 직서적 모형을 만들어낼 수 있다고 가정하자. 이것은 메를로-퐁티가 "집 자체는 어디에서도 보이지 않는 집이 아니라 모든 곳에서 보이는 집이다"라고 말할 때 시도하는 것이다.[48] 요컨대 메를로-퐁티는 집이 그것의 모든 가능한 경관의 총합에 지나지 않는다고 주장한다. 나는 이 주장과 관련된 문제가 분명해지기를 바란다. 우리는 집에서 살 수 있거나, 혹은 집을 분해할 수 있다. 하지만 우리는 집의 어떤 경관 속에서도 살 수 없고 어떤 경관도 분해할 수 없으며, 또한 우리가 집의 모든 가능한 경관을 가능한 것들의 거대한 집합체로 합치더라도 마찬가지로 성공적이지 않다. 간단히 말해서 집의 경관이 많이 있기에 집이 현존하는 것이라기보다는 오히려 그것이 하나의 집이기에 그것의 상이한 경관들이 가능한 것이다. 우리의 시나리오를 경관들로 이루어진 집에서 어떤 화학 원소와 그 특성들로 옮기면 무언가 유

48. Merleau-Ponty, *Phenomenology of Perception*, 79. [메를로 퐁티, 『지각의 현상학』.]

사한 사태가 발생한다. 금 원자의 모든 특성의 목록을 구성하는 것은 그런 원자를 만들어내지 못한다. 더 일반적으로 말해서 한 사물의 모든 양태를 아는 것 ─ 이런 일이 가능하다고 가정하자 ─ 은 그 사물을 만들어내지 못한다. 옥스퍼드 철학자 스티븐 멀홀은 이런 주장이 터무니없다고 간주하고서 그것을 다음과 같이 공격한다. "실재의 본질적인 접근 불가능성에 대한 〔하먼의〕 확신은 궁극적으로 어떤 객체에 관한 진정한 지식이 그 객체와 전적으로 그리고 완전히 동일해지는 형태를 취해야 할 것이라고 가정하는 것에 의존하는 것처럼 보인다."[49] 하지만 이것은 내가 가정하는 것이 전혀 아니다. 그 주장은 우리가 어떤 사물을 그 사물이 아닌 채로 알 수 없다는 것이 아니라, 오히려 우리가 어떤 사물을 그 사물이 아닌 채로 알 수 있다는 것이다 ─ 이는 지식과 실재 사이의 차이를 보여줄 따름이다. 그러므로 모든 진정한 실재론은 그 자체로 인식 불가능한 것이 아니라 단지 직서적 수단으로 인식 불가능할 따름인 '형언할 수 없는 것'을 유지해야 한다.

어쨌든 1700년대 무렵 영국의 미학 이론은 모든 합리론적 혹은 직서주의적 접근법과 관련된 본질적 문제들을 특별히 인식하게 되었다. 1692년에 여행 경험이 풍부한 전직 대사 윌리엄

49. Stephen Mulhall, "How Complex Is a Lemon?" 멀홀에 대한 나의 철저한 대응에 관해서는 Graham Harman, *Skirmishes*, 333~51을 보라.

템플은 중국식 정원을 찬양하면서 다음과 같이 서술했다.

우리 〔유럽인들〕 사이에서 건축물과 정원의 아름다움은 주로 어떤 비례, 대칭 혹은 균일성에 놓여 있다. 우리의 산책로들과 우리의 나무들은 서로 잘 어울리도록, 그리고 정확한 거리를 두고서 배치된다. 중국인들은 이와 같은 정원 조성 방식을 경멸한다. … 그들의 최대한 넓은 상상력은 형상形象들을 고안하는 데 동원되는데, 이 경우에 그 아름다움은 탁월하고 눈길을 끌지만, 흔히 혹은 쉽사리 관찰될 어떤 부분들의 질서도 배치도 전혀 없다.[50]

1750년대 영국의 미학 작가들은 여전히 중국의 영향을 크게 받았는데, 이는 중국을 세 차례 방문했던 스웨덴 태생 윌리엄 체임버스의 다음과 같은 감동적인 설명에서 짐작할 수 있다.

중국인들은 산책을 좋아하지 않기에 우리 유럽식 정원처럼 가로수 길 혹은 넓은 산책로는 보기 드물다. 대지 전체가 다양한 풍경으로 펼쳐져 있으며, 여러분은 작은 숲에 난 꾸불꾸불한 길을 거쳐 다른 관점에 이르게 된다. … 때때로 중국인들

50. William Temple, "Upon the Gardens of Epicurus," 29~30. Harry Francis Mallgrave, *Architectural Theory*, 230에서 인용됨.

상하이 소재 유유안 정원. 크리에이티브 커먼
즈 저작자표시-동일조건변경허락 3.0. J. 패트
릭 피셔의 사진.

은 빨리 흐르는 개울이나 급류가 지하를 통과하게 하는데, 그것의 격렬한 소음은 그 소음이 어디서 비롯되는지 알 리 없는 방문객의 귀를 때린다. 때때로 그들은, 그런 목적을 위해 의도적으로 제작된 다양한 틈새와 구멍을 관통하는 바람이 기이하고 이상한 소리를 만들어내는 그런 식으로, 구성을 형성하는 바위들, 건축물들 그리고 그 밖의 객체들을 배치한다. 그들은 이들 풍경에 온갖 종류의 특별한 나무들, 식물들 그리고 꽃들을 삽입하고, 인공적인 복잡한 메아리를 형성하며, 다양한 종류의 기괴한 새들과 동물들을 풀어놓는다. 그들은 공포심을 불러일으키도록 의도한 그 풍경들에 금방이라도 무너져 내릴 듯한 바위들, 어두운 동굴들, 그리고 사방의 산들에서 쏟아져 내리는 맹렬한 폭포들을 삽입한다. 나무들은 모양이 흉하며, 그리고 격렬한 폭풍에 의해 외관상 여러 조각으로 찢겨 있다. 일부 나무는…맹렬히 흐르는 물에 의해 쓰러져 버린 것〔처럼 보인다〕. 일부 나무는 강력한 번개에 의해 쪼개지고 폭파된 것처럼 보인다. 일부 건축물은 폐허가 되어 있고, 일부 건축물은 불에 반쯤 탄 채로 있다.…종종 그들은 풍경에 활기를 불어넣으면서 운동하는 물방앗간과 그 밖의 수력 기계들을 세운다.…이런 종류의 구성에서 중국인들은 여타의 국가를 능가한다. 그런 조경은 별개의 고유한 직업이다. 그래서 광저우에서, 그리고 필시 중국의 대다수 다른 도시에서 수많은 기술자가 이 사업에 끊임없이 고용된다.[51]

그 논의의 초기 시기인 1712년에 조지프 애디슨은 '거대한 것,' '흔치 않은 것' 그리고 '아름다운 것'을 구분했다.[52] 애디슨이 중국식 정원의 효과를 '흔치 않은 것'이라는 표제어 아래 분류하는 것은 놀랍지 않다. 왜냐하면 체임버스가 보고하는 대로 그가 본 중국식 정원은 비교적 작았기 때문이다. '거대한'이라는 애디슨의 용어는 훨씬 더 큰 규모의 풍경을 가리키는데, 이것은 나중에 칸트와 에드먼드 버크의 다른 접근법들에서 '숭고한 것'이 될 것이다. 사실상 내가 보기에는 '거대함'에의 과도한 호소가 숭고한 것에 관한 칸트의 이론과 관련된 가장 큰 문제이다. "우리는 절대적으로 큰 것을 숭고하다고 일컫는다."[53] '절대적으로'라는 낱말로써 숭고한 것은 인간의 파악 능력을 헤아릴 수 없을 정도로 넘어서는 일종의 무한으로 여겨진다. 그리고 상당히 역설적이게도 이런 무한은 무정형의 것을 인간 경험의 조건으로 사실상 환원하는 인간중심적 개념인 것으로 판명된다. 왜냐하면 우리는 자신이 하여간 무한한 것을 구상할 수 있다는 점을 너무 쉽게 자랑하기 때문이다. 티머시 모턴이 공간상에서 혹은 시간상에서 방대하게 분산되어 있는 객체를 뜻하는 '초객

51. William Chambers, *Designs of Chinese Buildings, Furniture, Dresses, Machines, and Utensils*, 14~8. Mallgrave, *Architectural Theory*, 245에서 인용됨.
52. Joseph Addison, "The Spectator, June 23, 1712," 593~5, 597~8. Mallgrave, *Architectural Theory*, 234~9에서 인용됨.
53. Kant, *Critique of Judgment*, 103. [칸트, 『판단력비판』.]

체'라는 자신의 개념을 도입했을 때 그는 무한한 것에 대해 다음과 같은 비판을 제기하면서 숭고한 것을 확장한다. "무한은 대처하기가 훨씬 더 쉽다. 우리의 인지 능력은 무한을 상기한다. … 하지만 초객체는 영원하지 않다. 오히려 그것이 제시하는 것은 매우 거대한 유한이다. 나는 무한을 생각할 수 있다. 하지만 나는 십만까지 셀 수 없다."[54] 이것은 애디슨에 의한 '거대한 것'과 '흔치 않은 것' 사이의 분리 — 전자는 숭고한 것으로, 후자는 아름다움에 더 가까운 것으로 해석된다 — 에 대한 의혹의 근거를 제공한다. 모턴이 제시한 이유로 인해 우리는 최근에 나타난 숭고한 것의 인기를 수상히 여기면서 오히려 "풍경에 활기를 불어넣으면서 운동하는 물방앗간과 그 밖의 수력 기계들"과 더불어 "작은 숲에 난 꾸불꾸불한 길"에 의해 초래되는 특정한 기묘한 효과에 집중해야 한다.

제로의 힘

이 책과 크게 관련된 어떤 새로운 용어로 이 장을 마무리하자. 그 용어를 다룸으로써 우리는 건축에서 벗어나서 다시 철학으로 들어가게 된다. 현재 심리철학에서 가장 열띤 논쟁 중 하

54. Timothy Morton, *Hyperobjects*, 60. 후속 논의에 대해서는 Graham Harman, "Hyperobjects and Prehistory"를 보라.

나는 심적 생활에 대한 이른바 일인칭 접근법과 삼인칭 접근법 사이에서 벌어지는 논쟁이다. 이 논쟁에 수많은 저자가 연루되어 있지만 그들 중 단 두 명의 인물―그 논의의 양극단을 대표하는 데이비드 차머스와 대니얼 데닛―을 언급하는 것으로 충분할 것이다. 차머스는 의식의 일인칭 경험을 논의하면서 "어려운 문제"hard problem를 언급한다.[55] 그것은 심적 생활에 대한 누군가의 고유한 직접 경험을 자연과학에서 도출된 견지에서 설명할 명백한 방식이 전혀 없다는 의미에서 '어려운' 문제다. 일인칭 경험에서 나는 그것이 나에게 어떠한지 알고, 당신은 그것이 당신에게 어떠한지 알고, 그리고 추정컨대 개나 새는 그것이 자신에게 어떠한지 즉시 안다. 이 설명에 따르면 어떤 존재자에 대하여 '어떠한' 무언가가 존재한다면 그 존재자가 무엇이든 간에 그것은 의식적이다. 차머스는 심지어 온도조절기도 의식적일 수 있다고 시사할 정도로까지 나아가는데, 비록 많은 독자가 보기에는 그가 자신의 운을 시험하고 있으며, 그리고 차머스 자신은 바위와 먼지도 의식적이라고 간주할 전면적인 범심론을 옹호하기를 주저하더라도 말이다.[56]

단호한 합리론자들이 이런 종류의 주장에 충격을 받는 것은 당연하다. 그들 중 대다수는 의식을 명백히 지각을 갖춘 동

55. David Chalmers, *The Conscious Mind*.
56. 같은 책, 293ff.

물들의 훨씬 더 작은 명부에 한정하기를 바라는데, 그들도 지각을 갖춘 동물들을 포함할 정도까지는 나아간다. 그런데 이들과 더불어 환원 불가능한 일인칭 경험의 중요성 – 혹은 심지어 현존 – 을 하여간 부인하는 사람들이 있다. 데닛이 훌륭한 일례인 이유는 그의 경우에 '어려운 문제'가 애초에 전혀 존재하지 않기 때문이다. 데닛이 보기에 심적 생활은 '(a) 하위인격적인 신경학적 구성요소들 더하기 (b) 관찰 가능한 외향적 행동'에 의거하여 철저히 규정될 수 있으며, 그리고 그 문제에는 그 이상의 것이 전혀 없다.[57] OOO 어법으로 다시 진술하면 데닛은 일인칭 의식이 아래로 환원되고 위로 환원되어 사라질 수 있다고 생각한다. (신경과학과 행동심리학이 선도하는 집단적 노력을 통해서) 삼인칭 과학적 서술은 언젠가 우리에게 심적 생활에 관해 알아야 할 모든 것을 말해줄 것이다. 차머스는 의식적 삶이 전혀 없음에도 불구하고 삼인칭 관찰자에 대하여 정확히 인간처럼 행동할 수 있을 '좀비'를 가정함으로써 부분적으로 대응하며, 이는 데닛의 이론이 쉽게 처리할 수 있는 사례가 아니다.[58]

이런 특별한 쟁론에서 나는 차머스와 '어려운 문제' 대표단편을 드는데, 비록 나는 그들이 그 문제를 의식에 한정하는 잘

57. Daniel C. Dennett, *Consciousness Explained*. [대니얼 데닛, 『의식의 수수께끼를 풀다』.]

58. Chalmers, *The Conscious Mind*, 94 이하를 보라.

못을 저지른다고 주장하지만 말이다.[59] 심적 생활뿐만 아니라 여타의 모든 것도 데닛이 권고하는 대로 아래로의 환원과 위로의 환원을 조합함으로써 해명될 수 없다. 그런데 어려운 문제 접근법의 경우에 한 가지 난점이 여전히 존재한다. 즉, 일인칭 경험은 삼인칭 경험에 못지않게 관계적이다. 일인칭 옹호자들은 올바르게도 심적 경험이 실재적인 무언가라는 결론, 그리고 그것을 뇌과학과 공개적 행동에 관한 물음으로 전환함으로써 아무것도 해결되지 않는다는 결론을 내린다. 그렇다 하더라도 의식적 삶은 내가 그것에 관해 경험하는 것이 단적으로 아니다. 왜냐하면 나는 여타의 것과 마찬가지로 나 자신에 관해서도 틀릴 수 있기 때문이다. '나'는 근본적으로 경험이 아니라 오히려 그런 경험을 가능하게 하는 잉여이다. 게다가 여기서 삼인칭 과학적 접근법은 올바르게도 내성內省이 비인간 존재자에 관한 외부로부터의 모든 서술만큼이나 오류를 범할 수 있다고 주장한다. 우리는 걸핏하면 자신의 동기를 제대로 해석하지 못하며, 그리고 때때로 심지어 자신의 감각적 경험도 제대로 해석하지 못한다. 삶은 우리가 그것에 관해 경험하는 것과 동일시될 수 없을 따름이다. 그런데 일인칭 경험이 언제나 자신을 제대로 해석하지 못한다면 삼인칭 경험의 경우에도 사정은 마찬가지다. '과

59. 의식을 매우 어려운 문제로 간주하지만 물리적 조합과 관련하여 제기된 문제는 경시하는 또 다른 저명한 저자는 갈렌 스트로슨이다. Galen Strawson, "Realistic Monism"을 보라.

학'에의 호소는 지식에의 호소이며, 앞서 우리는 이것이 객체를 ― 위로든 아래로든 간에 ― 성질들의 다발로 환원하는 것에 해당함을 이해했다. A. S. 에딩턴과 윌프리드 셀라스가 상이한 방식으로 주장한 대로, 균형 잡힌 공정함의 꾸며낸 정신으로, 일인칭 경험과 삼인칭 경험이 각각 서로 환원될 수 없는 채로 둘다 현존한다고 주장하는 것 역시 충분하지 않다.[60] 에딩턴이 '두 개의 탁자' ― 경험의 탁자와 과학의 탁자 ― 가 있다고 주장하고 셀라스가 우리는 사물의 '현시적 이미지'와 '과학적 이미지' 둘 다를 수용해야 한다고 주장할 때, 그들은 둘 다 여전히 세계를 원칙적으로 직접 인식될 수 있는 일단의 이미지로 환원하고 있다. 일인칭 서술도 삼인칭 서술도 마음 혹은 여타의 것을 설명하는데 충분하지 않기에 우리는 두 종류의 이미지들의 조합된 힘으로 망라되지 않는, 사물 속 잉여에 파고들 간접적인 영―인칭zero-person 접근법이 필요하다.[61] 유추에 의해 우리는 건축에 대해서도 건축에 대한 영―인칭 접근법, 즉 형태와 기능 둘 다가 각자 인간과 맺은 관계에서 물러서는 접근법이 필요하다.[62] 이것은 '인간 없는 건축'을 뜻하지 않음을 인식하자. 우리는 인간 성분

60. A. S. Eddington, *The Nature of the Physical World*; Wilfrid Sellars, "Philosophy and the Scientific Image of Man."

61. Graham Harman, "Zero-Person and the Psyche."

62. Harman, "Heidegger, McLuhan and Schumacher on Form and Its Aliens"를 보라.

이 없는 건축이 아니라 인간 관찰자가 없는 건축에 관해 묻고 있는데, 제로-건축이 어떤 모습으로 보일지는 여전히 해결해야 할 문제로 남아 있지만 말이다.[63]

게다가 우리는 시각 예술보다 건축에서 훨씬 더 두드러진 시간이라는 요소를 고려해야 한다. 적어도 전통적인 회화의 경우에 어떤 의미에서는 작품 전체가 감상자에게 단박에 현전한다. 사실상 이것은 「예술과 객체성」에서 프리드가 제기한 미니멀리즘에 대한 비판의 핵심 사항 중 하나이며, 그리고 바로 그런 이유로 인해 1960년대에 프리드는 아직 완공되지 않은 뉴저지 턴파이크New Jersey Turnpike 도로를 자동차로 질주한 사건에 관한 토니 스미스의 미학화된 보고에 매우 소름이 끼치게 되었다.[64] 프리드의 경우에 시각 예술의 경험은 순간적이어야 하는데, 그 경험을 시간상 확대하는 것은 그것을 일종의 연극적 수행으로 환원한다. 바로 이런 까닭에 프리드는 불길하게 빛나고 정위된 모양들을 갖춘 미니멀리즘을 거부한다. 나는 이 원리를 계시적으로 보여준 학부 시절의 교정 전시회를 기억한다. 문제의 작품에는 단 한 줄의 얇은 수평선이 볼 수 있게 그려져 있었는데, 비록 감상자는 그 회화의 다른 부분들을 순차적으로 보기 위해

63. 이 주제에 관한 한 가지 고찰에 대해서는 Peter Trummer, "Zero Architecture"를 보라.

64. 프리드는 이 이야기를 Michael Fried, "Art and Objecthood," 156에서 서술한다.

그 선을 위로 혹은 아래로 이동시키는 다이얼을 돌릴 수 있었지만 말이다. 그 효과는 웃기는 동시에 흥미를 자아내었고, 엄밀한 의미에서의 회화로 귀결되기보다는 오히려 하나의 개념적 작품으로 귀결되었다. 조각품의 경우에는 이미 시간의 요소가 다소 더 강력하다. 왜냐하면 우리는 그것을 다양한 각도에서 볼 수 있기 때문이다. 그린버그가 에드가 드가의 삼차원 작품을 논평하면서 불평하는 대로 "그의 청동 작품은…관람객이 그것을 바라보기 딱 좋은 위치를 찾아내는 것에 약간 지나치게 의존한다."[65] 문학의 경우에는 시간적 요소가 더 강력하며, 그리고 연극과 영화에서는 그 요소가 너무 강력해져서 우리는 자기 마음대로 그 작품에 진입할 수도 없고 그 작품으로부터 빠져나올 수도 없고 오히려 두 시간 이상 동안 방해받지 않은 채로 단숨에 그 작품을 경험하는 데 몰입해야 한다. 그렇다면 건축의 경우에는 어떠한가? 『공간·시간·건축』에서 기디온의 주요 주제 중 하나는 모더니즘 건축이 고전적 건축물에 낯선 시간적 요소를 추가한다는 것이다. 청년 아이젠만도 마찬가지의 주장을 제기하는데, 더 보탤 것도 없이 건축의 경우에

건축적 형태를 이해하려면 우리는 움직임의 개념을 도입하고

65. Clement Greenberg, "Review of Exhibitions of Edgar Degas and Richard Pousette-Dart," 6.

건축의 경험이 수많은 경험의 총합이라고 가정해야 한다. 이들 경험은 각각 시각적으로 (그리고 여타의 감각을 통해서도) 파악되지만 당초에 회화 작품을 파악하는 데 필요한 시간보다 훨씬 더 긴 시간 동안 축척된다.[66]

앞서 1장에서 이해된 대로 아이젠만의 이전 제자 린은 1990년대에 건축에서의 움직임에 관해 논의하면서 훨씬 더 명시적으로 시간에 호소했다.[67] 여기서 나는, 모든 건축은 시간상으로 경험되어야 한다는 아이젠만의 초기 통찰이자 어떤 면에서 더 기본적인 통찰 ─ 그의 후기 견해에서는 비전형적인 것으로 판명되는 통찰 ─ 을 인용한다.[68] 이것은, 어쩌면 놀랍게도, 건축적 시간이 건축의 형태 및 기능과 더불어 적극적으로 '제로화'되어야 한다는 점을 수반한다. 결국 여기서 문제가 되는 것은 한두 시간 동안 건축물의 다양한 부분을 돌아다니는 우연적인 일인칭 경험이 아니라, 건축물의 부분들이 본질적으로 공간만큼이나 시간적

66. Peter Eisenman, *Eisenman Inside Out*, 9. 여기서 인용된 원래 박사학위 논문은 최근에 『현대 건축의 형태적 기초』라는 제목으로 출판되었다.

67. Lynn, *Animate Form*, 35.

68. 마크 포스터 게이지는 나에게 버크가 아름다움을 딱 좋은 거리에서 찾아내어야 하는 방식 ─ 이것은 이미 시행착오의 시간적 과정을 수반한다 ─ 에 관해 언급할 때 훨씬 더 일반적인 통찰에 접근했다는 점을 상기시켰다. Burke, *A Philosophical Enquiry into the Origin of Our Ideas of the Sublime and Beautiful*[버크, 『숭고와 아름다움의 관념의 기원에 대한 철학적 탐구』]을 보라.

으로도 펼쳐져 있는 어떤 관념적 의미이다. 달리 진술하면 시간은 건축적 형태의 고유 양태이고, 따라서 비관계적 방식으로 다시 구상되어야 한다. 이 책의 목적상 무언가를 '제로화'하는 것은 그것을 자신의 관계에서 빼냄을 뜻한다.[69] 일단 우리가 형태의 통상적인 시각적 의미로부터 거리를 두고서 아리스토텔레스주의 철학의 실체적 형상과 더 유사한 것에 주목하면 제로-형태는 파악하기 어렵지 않다. 제로-기능은 가늠하기가 더 어려운 것처럼 보인다. 왜냐하면 내가 '기능'으로 뜻하는 바는 단지 전문적 종류의 관계만을 뜻하지 않고 모든 종류의 관계를 뜻하기 때문이다. 제로-기능에 관해 묻는 것은 관계성에서 빼내어진 관계에 관해 묻는 것이고, 따라서 이것은 오직 건축만이 직면하는 역설이다. 왜냐하면 시각 예술은 칸트에 의해 관계로부터 철저히 차단되어 있기 때문이다.

여기서 로시가 『도시의 건축』이라는 훌륭한 책의 한 절에서, 즉 「소박한 기능주의에 대한 비판」이라는 제목이 붙은 절에서 제시한 통찰은 기록할 가치가 있다. OOO의 목적을 위해 이 어구는 '소박한 관계주의에 대한 비판'으로 다시 쓸 수 있을 것이다.[70] 로시의 경우에 기능보다 더 깊은 것은 형태이고, 형태

69. 이와 관련하여 나는 Pier Vittorio Aureli, *The Possibility of an Absolute Architecture*에서 고찰된 에이도스(eidos)와 모르페(morphe)라는 개념들과의 대화를 다른 곳에서 나누고자 한다.

70. Rossi, *The Architecture of the City*, 46~8. [로시, 『도시의 건축』.]

보다 더 깊은 것은 유형^{type}이다. "어떤 유형도 단 하나의 형태와 동일시될 수 없다. … 유형은 건축의 바로 그 이념으로, 건축의 본질에 가장 가까운 것이다."[71] 기능은 근본적일 수가 없다. 왜 냐하면 "시간이 흐름에 따라 그 기능이 바뀌어 버리거나 혹은 어떤 특정한 기능도 현존하지 않는 중요한 도시 인공물들"이 있기 때문이다.[72] 더욱이 "도시 인공물들이 단지 새로운 기능을 정립함으로써 끊임없이 개조되고 갱신될 수 있다면 건축을 통해서 밝혀지는 도시 구조의 가치들은 지속적이고 쉽게 입수할 수 있게 될 것이다. 건축물과 형태의 영속성은 아무 의미가 없을 것이다."[73] 현재 철학은 관계가 역동적인 유동을 보증하는 원천이라고 습관적으로 가정하는 반면에, 로시는 이 쟁점에 관하여 더 명료한 분별력을 보여준다. 기능주의적 분류는 "모든 도시 인공물이 어떤 정적인 방식으로 특정한 기능들을 수행하도록 고안된다는 것과 그것들의 구조가 어떤 특정한 순간에 그것들이 수행하는 기능에 정확히 부합한다는 것을 전제로 한다."[74] 관계는 단지 바로 지금 그런 것일 뿐이지만, 객체는 한 시점에 한 역할을 수행하고 그 후 다른 한 시점에 다른 한 역할을 수행할 수 있다. 이 사실은 상황의 어딘가에 비관계적 잉여가

71. 같은 책, 41. [같은 책.]
72. 같은 책, 46. [같은 책.]
73. 같은 책, 47. [같은 책.]
74. 같은 책, 55. [같은 책]

없다면 세계에 역동성이 전혀 없음을 보여준다.

사물을 그 관계들로 규정하는 모든 과잉결정에 맞서서 로시는 그 책의 뒷부분에서 "특정한 도시 인공물은 [그것의 형태]와 함께 지속한다는 것과 탁월한 도시 인공물을 구성하는 일단의 변환을 통해서 지속하는 것은 바로 형태라는 것"을 주장한다.[75] 같은 취지로 "지속하는 도시 인공물을 단일한 역사 시기와 결부된 것으로 간주하는 것은 도시과학의 최대 오류 중 하나를 이룬다"라고 주장한다.[76] 그리고 나중에 "건축의 세계는 전개된다고 여길 수 있으며, 장소와 역사의 현실로부터 다소 자율적인 원리들 및 형태들의 어떤 논리적 연쇄로서 연구될 수 있다"라고 주장한다.[77] 형태의 자율성은 통상적인 역사 흐름과 심지어 맥락 개념도 부분적으로 초월하는 견고한 도시 기념물의 사례에서 특히 분명해진다. 로시의 훌륭한 표현에 따르면 "맥락이라는 용어에 대하여 우리는 그것이 대체로 연구의 방해물임을 깨닫는다. 맥락에 대립적인 것은 기념물이라는 관념이다. 기념물은 역사적으로 결정된 자신의 현존 너머에 분석 대상이 될 수 있는 실재를 갖추고 있다."[78] 이 모든 것은 유익하고 고무적이며, 게다가 매 순간 관계가 변화함에 따라 무언가 다른 것이

75. 같은 곳.
76. 같은 책, 61. [같은 책.]
77. 같은 책, 113. [같은 책.]
78. 같은 책, 126. [같은 책.]

되기보다는 오히려 셀 수 없이 다양한 관계를 뒷받침하는 지속하는 객체에 관한 OOO의 모형에 잘 부합한다. 그런데도 로시는 기능을 제로화하는 어떤 방법을 찾아내기보다는 오히려 상황에서 기능을 철저히 제거하는 것처럼 보인다 — 그는 기능이 결코 기념물화될 수 없을 것이라고 가정하는 것처럼 보인다. 그러므로 로시는 칸트가 기능을 거부한다는 사실에 암묵적으로 주눅이 든 채로 있다. 건축의 명예를 지키는 올바른 방법은 한편으로는 기능을 형태화하고 다른 한편으로는 기능을 여전히 형태와 구분되는 것으로 유지하는 것이다. 첫 번째 과업에 실패하는 것은 건축이 미학의 내부 성소로부터 배제된다는 칸트의 주장을 인정함을 뜻한다. 두 번째 과업에 실패하는 것은 건축이 비본질적인 기능에 전적으로 오염되지 않은 또 다른 형태의 시각 예술일 따름이라고 주장함으로써 건축을 '구조救助하는 것'에 해당한다.

3장 | 객체지향성

황야의 실재론
가변적인 윤곽을 갖춘 불가사의한 것들
내용을 밀어내는 형태

하이데거, 데리다 그리고 들뢰즈는 세 명의 매우 다른 철학자이다. 앞서 우리는 그들이 각각 건축에 끼친 영향의 경우에도 사정이 마찬가지임을 이해했다. 그 세 인물을 통일하는 가장 두드러진 점은 그들 중 누구도 심층의 실재를 명확히 표현하려고 전혀 시도하지 않는다는 것이다. 누구도 세계의 심층 구조의 세부를 파고들 능력이 없었고 심지어 욕망도 없었다. 그 이유는 각자 다르다. 데리다의 경우에는 애초에 심층 같은 것이 전혀 없다. 왜냐하면 심층적인 것이라면 무엇이든 필연적으로 '자기-현전적'이라고, 기호들의 편재하는 연출 아래 불가능할 정도로 잠복해 있는 자기동일적인 단위체라고 — 데리다가 보기에는 그릇되게도 — 자처하기 때문이다. 반면에 들뢰즈의 경우에는 심층의 차원 같은 것이 존재하는데, 비록 그는 그것을 그런 식으로 서술하기를 바라지 않을지라도 말이다. 내재성에 대한 들뢰즈의 헌신에도 불구하고 들뢰즈주의적 잠재적인 것은 현실적인 것보다 더 깊으며, 후자는 표면적인 것으로 정의될 뿐만 아니라 인과적 역능을 갖추지 못한 불모의 것으로도 정의된다.[1] 우리가 흔히 들뢰즈주의자들로부터 잠재 영역은 불균질하면서 연속적이라는 진술을 듣게 되더라도 그런 불균질성에 관한 어떤 구체적인 명확한 표현도 그 영역의 근원적 연속성을 참작하면 파악하기 어려운 것으로 판명된다. 건축적으로, 오래전부터 런던 소

1. Gilles Deleuze, *Logic of Sense*[질 들뢰즈, 『의미의 논리』]를 보라.

재 자하 하디드 아키텍츠[2]의 주요 인물 중 한 사람인 패트릭 슈마허의 사례를 살펴보자. 슈마허가 파라메트리시즘parametricism이라고 스스로 일컫는 설계 이론을 옹호하는 주장은 들뢰즈에게 의지하기보다는 오히려 주로 사회 이론가 니클라스 루만에게 의지하는 것이 사실이다. 그런데도 슈마허는 자신이 마치 들뢰즈주의에서 비롯된 설계 교착상태와 매우 흡사한 상황에 처해 있음을 깨닫는다. "접힘/파라메트리시즘이라는 연구 프로그램(어느 단일한 구조적 표면 내에서 이루어진 외피와 골격의 통합 및 이음매 없이 매끈한 형태에 특권을 부여하는 프로그램) 내에서 모든 필요한 개구부(창과 문)를 삽입하려는 설계 작업은 아방가르드 설계자의 창의력도 감당하기 힘든 난제를 제기한다."[3] 모든 것이 돌연한 단절 없이 여타의 모든 것으로 변화하는 연속주의 철학을 깊이 신봉하는 사람이, 개구부, 문턱, 입구, 벽 그리고 복도에서 구현되는 명확한 단절점들을 설명하기는 사실상 어렵다 ─ 더 일반적으로 이산적인 기능들은 말할 필요도 없다.

마지막으로 하이데거를 살펴보자. 하이데거의 사유는 은폐, 가림, 은신, 보존 그리고 그 밖의 동의적 용어들의 상태로 물러서는 존재Sein의 압도적인 심층 차원을 포함한다. 그런데도 하

2. * 자하 하디드 아키텍츠(Zaha Hadid Architects)는 자하 하디드가 설립한 영국의 건축설계사무소를 가리킨다.

3. Schumacher, *The Autopoiesis of Architecture*, 297.

이데거는 자신을 견인하는, 은폐된 것과 드러난 것 사이의 구분을 일자와 다자 사이의 상당히 다른 분열과 융합하는 불행한 경향이 있다. 「사물」이라는 뛰어난 후기 시론에서 개별적 존재자들을 긍정적인 견지에서 설명하려는 하이데거의 가장 선진적인 노력의 경우에도 여전히 사정은 마찬가지이다.[4] 왜냐하면 이 시론에서 사물을 사중체 – 땅, 하늘, 신들 그리고 필멸자들 – 로 간주하는 하이데거의 구상은 어떤 진정한 복수성을 갖춘 것으로 타당하게 해석될 수 없는 '땅'이라는 용어를 포함하기 때문이다. 오히려 그것은 모든 사물을 단일한 전체로 통일하는 소크라테스 이전 철학자들의 아페이론과 더 유사하고, 따라서 들뢰즈에 의해 고무된 그렉 린의 블롭이라는 개념과 같은 관념 계열에 속한다. 하이데거의 경우에 모든 존재자는 궁극적으로 그것들을 결코 완전히 이산적이지 못하게 막는 단 하나의 같은 땅에 뿌리박고 있다. 개별성이 나타날 수 있는 곳은 '하늘'이다. 하이데거가 존재라고 일컬어지는 어떤 원초적 전체가 존재한다는 것과 소크라테스 이전 사상가 아낙사고라스처럼 개별적 존재자들이 오직 인간의 사유 때문에 그 전체에서 분리된다는 것을 결코 명시적으로 진술하지 않음은 명백하다. 그런데 흔히 그렇듯이, 하이데거의 얼버무리는 이런 방향으로의 경향은 그의

4. 하이데거가 구상한 사중체의 다양한 판본에 관한 논의는 Graham Harman, *The Quadruple Object*[그레이엄 하먼, 『쿼드러플 오브젝트』]를 보라.

가장 재능 있는 지적 후예 중 한 사람, 즉 전쟁포로 시기의 초기 레비나스에 의해 밝혀진다.5 하이데거의 경우에는 암묵적으로, 그리고 레비나스의 경우에는 명시적으로 실재 자체가 인간 사유의 파생적 노동에 의해서만 부분들로 분할된 하나의 웅성거리는 총체이다.

각자 정해진 철학자에게서 영감을 받은 건축가들이 자신의 설계 작업에서 선호하는 사상가의 사상이 지닌 것들과 유사한 결점이나 한계를 항상 드러내리라는 것은 결코 당연한 일이 아니다. 예를 들면 하이데거는 인간의 감각적 경험에 관해 드물게 또 설득력 없게 언급하지만 하이데거를 찬양하는 건축 현상학은 감각성을 진정한 특유의 것으로 전환하는데, 이는 대체로 메를로-퐁티의 추가적 영향 덕분이다. 그런데 내가 '심층에서의 분절'이라고 일컬은 것이 방금 언급된 세 가지 건축적 경향에서 빠져 있다는 것은 틀림없는 사실이다. 건축 현상학은 거의 유아론적인 개인적 경험에 매우 몰입하여서 윤리적인 것 혹은 정치적인 것은 말할 것도 없고 어떤 하위감각적인 것도 간과하는 경향이 있다.6 해체주의는 그 자체로 명시적으로 식별 가능하고 파괴적인 것에, 개념적 역설을 마음에 현시하는 행위에 매우 집중하여서 우리에게 자기밀폐적인 사물을 정말로 제공할 수 없

5. Emmanuel Levinas, *Existence and Existents*. [에마누엘 레비나스, 『존재에서 존재자로』.]

6. 이는 Benedikt, *Architecture beyond Experience*에서 제기된 비판의 정신이다.

는데, 그것이 그렇게 한다고 아무리 단언하더라도 말이다. 건축적 사물은 인간에게 가해진 상처처럼, 혹은 어쩌면 단지 '휴머니즘'에 가해진 상처처럼 우리 앞에 존재하고, 그리하여 그것 자체의 어떤 사적 차원도 품고 있지 않다. 이들 건축물이 때때로 불안하게 만들더라도 그것들은 인간이 처리하고 지배할 수 없는 것은 전혀 포함하고 있지 않다. 더욱이 개념적인 것이 아무튼 감각적인 것보다 더 깊다고 주장하는 것은 철학적으로 후설의 입장으로 되돌아가는 것으로, 이는 지각과 구상이 마찬가지로 사물을 우리에 대한 그것의 현전으로 환원한다는 하이데거의 예증조차도 놓치게 된다. 한편으로 연속주의—이 명칭을 들뢰즈의 전통에 부여하자—는 자신이 좋아하는 준-분절된 형태들을 가지고 놀 수 있다. 그런데 그것은 사실상 심층과 표면에서의 분절에 대한 즉흥적인 해결책을 제공할 따름이다. 왜냐하면 연속주의는 자신이 원하는 어떤 곳에서도 임시방편적인 국소적 차이를 생성하고 이들 차이가 한낱 어떤 '불균질하고 연속적인' 구배에 따른 국소적 강도들에 불과하다고 주장할 핑계를 댈 수 있기 때문이다. 그것이 한낱 이들 철학자 중 한 명을 너무철저히 추종하는 건축가들의 문제에 불과하다면, 이것은 하나의 사소한 경력상 실수에 지나지 않을 것이다. 더 큰 문제는 그실수에서 초래된 건축적 결과에서 나타나는데, 예컨대 슈마허가 개구부들을 어디에 배치할 것인지에 대한 불확실성을 인정한 사례, 아이젠만이 이론적 진술의 명목으로 편의성을 적극적

으로 전복시킨 사례, 혹은 춤토르가 얼얼한 피부와 경이감에 사로잡힌 눈에 호소하지만 닿을 수 없는 것이라면 무엇이든 암묵적으로 검열하는 온천을 건설한 사례가 있다.

문제는 OOO가 건축을 위해 OOO 나름의 과도하게 직서적인 설계를 고무하는 것 — 샤멘이 서술한 대로 "가변적인 윤곽을 갖춘 불가사의한 것들"의 생산을 고무하는 것 — 보다 더 나은 일을 할 수 있는지 여부다.[7] 사실상 건축 분야에서는 철학 — 그리고 대다수 다른 침입자 — 이 완전히 나가기를 바라는 하나의 온전한 진영이 있다. 제이넵 셸릭 알렉산더의 표현대로 "설계 분과학문들은 더는 철학, 문학비평 혹은 비교문학 같은 분야들을 쳐다보지 않는데," 비록 그것들은 현재 신경학과 그 밖의 과학 분야들에 열려 있지만 말이다.[8] 유행은 변할 것이고 바람은 바뀔 것이다. 교량은 불에 타고 언젠가 다시 세워진다. 그런데 어떤 두 가지 분과학문도 본질적으로 연결되어 있지도 않고 본질적으로 분리되어 있지도 않다. 인간 사유의 모든 갈래가 어떤 식으로든 실재를 다루어야만 하는 한에서 두 가지 이상의 분과학문이 동일한 섬의 해변에서 서로 마주치는 일은 흔히 일어난다. OOO가 건축적 견지에서 유익한지 여부를 결정하기 전에 우리는 먼

7. 2016년 4월 27일 샤멘의 트위터 타래.

8. Zeynep Çelik Alexander, "Neo-naturalism," 24. 특히 헤겔에 대한 건축의 방어에 대해서는 Mark Jarzombek, "A Conceptual Introduction to Architecture"를 보라.

저 이 책의 모든 독자가 객체지향적 관점이 무엇인지 얼마간 알고 있음을 확실하게 해야 한다.

황야의 실재론

OOO의 기원은 1990년대 말까지 거슬러 올라가더라도 그 것은 2007년 런던에서 개최된 '사변적 실재론' 워크숍 이후에 대중에게 더 잘 알려지게 되었다.[9] '사변적 실재론'이라는 명칭 은 대륙철학 전통 내에서 철학적 실재론을 부활시키려는 네 가 지 독립적인 노력을 포섭하는 포괄적 용어로서 의도되었다. 주 로 최근의 프랑스 및 독일의 저자들에 의해 형성된 대륙철학 전 통 내에서 실재론은 오랫동안 경시되었다. 후설과 하이데거 같 은 대륙철학의 선도적인 영웅들은 일반적으로 인간 인식 너머 세계의 현존을 '사이비 문제'로 간주했다. 왜냐하면 우리는 세계 속 객체에 주의를 기울일 때 언제나 이미 자신의 외부에 있다거 나(후설), 혹은 부러지거나 고장이 나는 경우에만 명시적인 것 이 되는 도구의 전[前]이론적 사용에 언제나 관여하기(하이데거) 때문이다.[10] 니콜라이 하르트만 — 하이데거와 동시대 인물 — 이

9. Ray Brassier, Iain Hamilton Grant, Graham Harman, and Quentin Meil-lassoux, "Speculative Realism."
10. Edmund Husserl, *Logical Investigations* [에드문트 후설, 『논리 연구』]; Hei-degger, *Being and Time* [하이데거, 『존재와 시간』].

더 강건한 실재론적 입장을 옹호하는 주장을 펼친 것은 사실이지만, 하르트만이 그 당시 자신의 동료들에 의해 매우 철저히 가려졌던 사실은 대륙 사상에서 실재론의 낮은 평판에 대한 증거이다. 하르트만 르네상스의 첫 번째 징후는 최근 들어서야 나타나기 시작했을 뿐이다.[11] 1990년대 초 이탈리아에서 마우리치오 페라리스는 자신의 이전 스승인 상대주의자 지안니 바티모와 결별하는 대범한 실재론적 전회를 이루었다.[12] 2002년에 출간된 데란다의 『강도의 과학과 잠재성의 철학』은 실재론자 들뢰즈와 과타리를 옹호하는 논변을 공공연히 제시했다. 같은 해에 『도구-존재』라는 나 자신의 책은 하이데거에 대하여 마찬가지 작업을 수행했다. 또한 '실재론적' 전회와 그 유명한 '유물론적' 전회가 전적으로 겹치는 것은 아니라는 점이 추가되어야 된다. 실재론은 무언가가 우리와 독립적으로 현존한다고 주장할 따름이며, 그것이 '물질'이어야 한다고 반드시 주장하지는 않는다. 예를 들면 데란다는 물질의 중심성을 옹호하는 반면에 나는 그것의 현존을 전적으로 부인한다.[13] 같은 취지로 유물론자는 심지어 실재론자일 필요도 없다. 신유물론자 중 가장 체계적인 인물인 캐런 버라드는 마음과 독립적인 실재를 신봉하

11. Nicolai Hartmann, *Ontology*를 보라.

12. OOO와 매우 다른 페라리스의 입장에 관한 최근의 훌륭한 해설로는 Maurizio Ferraris, *Manifesto of New Realism*를 보라.

13. 예를 들어 Graham Harman, "Realism without Materialism"을 보라.

지 않고 오히려 그가 대단히 의존하는 닐스 보어의 물리학에서 그런 것처럼 우주와 마음에 의한 실재의 공동 구성을 신봉한다.[14]

사변적 실재론자들 사이에서 드러난 수많은 치명적인 차이점 ─ 그 집단은 단 이 년 만에 해체될 것이었다 ─ 에도 불구하고 우리가 공유한 점은 퀭탱 메이야수가 "상관주의" ─ "접근의 철학"이라는 나의 고유한 용어와 유사한 용어 ─ 라고 일컫는 것에 대한 확고한 반대였다.[15] 상관주의자에 따르면 우리는 인간 사유 없는 세계도 세계 없는 인간 사유도 생각할 수 없고 오히려 단지 그 둘의 원초적 상관관계를 생각할 수 있을 뿐이다. 여기서 이미 우리는 후설과 하이데거의 초상을 인식하는데, 그들은 각각 사유와 지향적 객체의 상관관계, 혹은 현존재Dasein(인간)와 존재 Sein(존재 자체)의 상관관계를 정립했다. 사변적 실재론자들이 그 상관물에서 벗어나는 최선의 방법에 관한 각자의 의견이 그

14. Karen Barad, *Meeting the Universe Halfway*. 버라드의 흥미로운 철학적 입장에 대한 비판은 Graham Harman, "Agential and Speculative Realism"을 보라.

15. Graham Harman, *Speculative Realism* [그레이엄 하먼, 『사변적 실재론 입문』]을 보라. 상관주의에 대해서는 Quentin Meillassoux, *After Finitude* [퀭탱 메이야수, 『유한성 이후』]를 보라. 「상관주의와 (인간) 접근의 철학에 관하여」라는 중요한 논문에서 니키 영은 내가 '상관주의'라는 메이야수의 용어를 선호하여 '인간 접근의 철학'이라는 나 자신의 용어를 너무 빨리 포기했다고 주장하면서 그 둘 사이의 한 가지 중대한 차이점을 강조한다. 나는 영의 논변이 설득력이 있다고 깨닫는다.

것의 주요한 결점에 대한 진단의 차이로 인해 상이함을 깨닫는 데에는 그다지 많은 시간이 필요하지 않았다. 메이야수의 경우에 주요 문제는 그 상관물이 우리를 인간의 유한성에 갇힌 채로 내버려둔다는 것으로, 그리하여 우리를 신앙주의적 믿음의 원 안에 고립시킴으로써 칸트 이전의 낡은 독단주의를 새로운 종류의 광신주의로 대체한다는 것이었다. 메이야수는 자연에서 우연성의 절대적 필연성을 옹호하는 독창적인 논변과 사물의 제1성질들을 다시 획득하는 방법으로서의 수학적 이성에 대한 열렬한 헌신을 통해서 절대적인 것에 대한 새로운 접근 형식을 확립하기를 열망했다. 반면에 OOO는, 유한성은 극복 불가능한 것이라는 점, 그리고 칸트의 근본 오류는 모든 인간 접근 너머의 물자체를 상정하는 것이 아니라, 이것을 생명 없는 객체–객체 관계에서도 계속 문제가 되는 유한성으로 확장하기보다는 오히려 인간에게 특별한 문제로 치부하는 것이었다는 점을 계속해서 주장했다. 이렇게 해서 사변적 실재론은 상당히 빨리 수학이나 자연과학에 우선권을 부여하는 합리론적 판본들(각각 메이야수와 브라시에)과 사유가 앎과 관련된 존재론적으로 독특한 지위를 갖추고 있기보다는 오히려 실재의 또 다른 생산물일 따름이라고 간주하는 비합리론적 판본들(이에인 해밀턴 그랜트와 OOO)로 분할되었다. 여태까지 합리론적 접근법은 강단 철학자들 사이에서 약간 더 선호된 반면에 비합리론적인 사변적 실재론은 건축을 비롯하여 이 학파에의 학제간 준거를 지배

했다고 말해도 무방하다.

지금까지 사변적 실재론의 여타 갈래에는 어떤 식별 가능한 영향도 미치지 않은 채로 오직 OOO에만 영향을 미친 한 명의 중요한 동시대 사상가는 브뤼노 라투르이다.[16] 여기서 특히 흥미로운 점은 라투르와 메이야수가 둘 다 칸트가 근대 철학에 가장 파괴적인 영향을 미친 인물이라고 주장하지만 정반대의 이유로 그렇게 말한다는 것이다.[17] 메이야수에게 칸트는 철학에서 상관주의를 정초한 주요 인물 ─ 흄이 최초의 인물이었지만 말이다 ─ 이었으며 더욱이 칸트는 바로 실재와 우리의 실재에의 접근을 뒤섞은 인공적 혼합물을 만들어냄으로써 실패한다.[18] 즉, 그 위대한 독일인 철학자는 우리가 오로지 공간, 시간 그리고 인간 오성의 열두 가지 범주에 의거하여 세계를 인식할 수 있을 뿐이라고 주장한다. 이렇게 해서 우리는 메이야수가 혐오하는 유한성에 갇힌 채로 있게 되며, 게다가 주지하다시피 세계에의 인간 접근의 권역 너머 세계에 관한 어떤 언명도 표명할 수 없는 상황이 초래된다. 독일 관념론은 물자체에 관한 모든 사유가 당연히 하나의 사유이기에 사유/세계 구분이 모든

16. Harman, *Prince of Networks* [하먼, 『네트워크의 군주』]; Graham Harman, *Bruno Latour* [그레이엄 하먼, 『브뤼노 라투르』]를 보라.

17. 이 주제에 관한 더 자세한 고찰은 Harman, "The Only Exit from Modern Philosophy"를 보라.

18. 흄의 지위에 관해서는 Quentin Meillassoux, "Iteration, Reiteration, Repetition," 91, 주 18을 보라.

것이 변증법적 이성에 의해 마찬가지로 간파될 수 있는 하나의 통합된 공간으로 붕괴한다고 주장함으로써 이 구속을 극복한 것처럼 보일지도 모른다. 하지만 독일 관념론은 사유와 세계의 상호작용을 철학의 고유한 고향이라고 굳게 간주한다. 지금까지 대다수 논평자는 메이야수가 칸트주의적 물자체에 맞서 상관주의적 논증을 찬양한다는 사실을 간과했다.[19] 그렇다 하더라도 메이야수의 목표는, 독일 관념론은 결코 시도조차 하지 않은 방식으로, 실재를 사유의 권역으로 내파하지 않은 채로 실재 자체를 논의하는 새로운 방법을 제공하는 것이다. 칸트주의적 물자체는 모든 사유 너머에 현존하는 반면에, 메이야수는 물자체가 완전히 사유될 수 있는 것이지만 인간종의 생존 기간에 앞서 현존할 뿐만 아니라 그 기간 이후에도 현존할 수 있다는 의미에서 여전히 '즉자적'인 것이라고 간주한다. 이렇게 해서 메이야수는 그가 보기에 상관주의가 잘못 삭제한 사유와 세계 사이의 분리를 다시 도입하게 된다.

라투르는 칸트주의적 근대주의와 관련하여 정반대의 문제를 인식한다. 라투르가 규정하는 대로의 근대성은 사유와 세계라는 두 가지 거대한 근대적 극을 분리하거나 서로 정화하려는

19. 상관주의에서 벗어나고자 하는 메이야수의 긴급한 노력에도 불구하고 그는 주류 실재론에 맞선 상관주의적 논증이 대단히 강력하다고 여긴다. 흔히 간과된 메이야수의 강연 녹취록(Brassier, Grant, Harman, and Meillassoux, "Speculative Realism," 408~49)을 보라.

실패한 시도이다.[20] 근대적 균열의 실패는 무엇보다도 그 속에서 자연과 문화가 불가분하게 서로 얽혀 있는 '혼성' 존재자들을 설명할 수 없는 근대성의 무능력에서 찾아볼 수 있다. 오존층 구멍은 자연적인가 아니면 문화적인가? 수 세기 동안 교배의 대상이었고 더 최근에는 유전자 조작의 대상이었던 딸기는 자연적인가 아니면 문화적인가? 이들 물음은 답변하기가 어려운 것을 넘어서 답변하기가 불가능하다. 요컨대 라투르는 칸트가 사실상 불가분한 실재의 두 갈래 사이의 불가능한 분리를 창출한 잘못을 저질렀다고 간주하며, 이는 메이야수의 고유한 해석과 정반대되는 독법이다. 사실상 어쩌면 우리는 라투르가 단지 그 두 극이 '언제나' 분리 가능한 것은 아님'을 주장할 뿐이라고 해석할 수 있을지라도 그는 실제로 더 멀리 나아가서 그것들이 결코 분리될 수 없다고 주장한다. 절대적으로 모든 것은 사유와 세계의 혼성체이다. 이 테제는 존재자가 그 발견에 앞서 현존할 수 없다는 라투르의 반복적으로 논란을 불러일으키는 견해에서 알 수 있다. 어떤 의미에서 루이 파스퇴르 이전에는 어떤 세균도 없었고, 어떤 미라들이 폐결핵의 명료한 흔적을 보여주더라도 고대 이집트에는 폐결핵이 전혀 없었다.[21]

20. Bruno Latour, *We Have Never Been Modern*. [브뤼노 라투르, 『우리는 결코 근대인이었던 적이 없다』.]

21. Bruno Latour, *Pandora's Hope*, 5장 [브뤼노 라투르, 『판도라의 희망』]; Bruno Latour, "On the Partial Existence of Existing and Nonexisting Objects."

우리는 메이야수의 철학을 수용하는 어떤 현업 물리학자를 거의 상상할 수 있을 것이다. 왜냐하면 자연법칙이 전적으로 우연적이라는 메이야수의 비정통적인 견해에도 불구하고 그의 철학이 인간 사유 너머에 현존하는 수학화될 수 있는 세계를 허용하는 것은 자연과학의 가정들에 잘 부합하기 때문이다. 라투르의 견해에 동의하는 물리학자를 상상하기는 더 어렵다. 왜냐하면 이것은 통일된 전자기력이 맥스웰에 의해 공共생산된 혼성체이거나, 혹은 상대론적 중력이 아인슈타인에 앞서 현존하지 않았다는 이단적인 관념을 필요로 하기 때문이다. 이런 까닭에 라투르는 필시 언제나 주류 과학으로부터 외면당할 것이다. 이미 라투르는 바로 그와 같은 근거에 의거하여 사변적 실재론의 합리론 진영에 의해 일축당했다. 메이야수와 브라시에의 경우에 사유-세계 혼성체는 본격적인 실재론으로부터의 사회학적 일탈일 수밖에 없다. 왜냐하면 가장 중요한 점은 '사유' 부분을 사물의 고유한 본성에서 빼내는 것이기 때문이다. 메이야수는 수학적 추리가 일종의 '지성적 직관'을 통해서 사물 자체에 이를 수 있다고 간주하는 반면에 브라시에는 지식과 실재 사이의 영원한 간극을 역설하는데, 그런데도 브라시에는 계속해서 과학에 '최대 권위'를 부여한다.[22]

메이야수와 라투르가 칸트에 대하여 제기한 명백히 정반대

22. Ray Brassier, "Concepts and Objects," 64.

의 비판들이 하나의 특정한 가정을 공유한다는 사실 역시 지금까지 간과되었다. 즉, 둘 다 사유/세계, 문화/자연 혹은 인간/비인간으로 일컬어질 수 있을, 실재를 분할하는 두 개의, 단 두 개의 극이 존재한다는 근대주의의 존재분류학적 견해를 수용한다. 하이데거와 데리다는 실재를 사유에 직접 현전하게 할 수 있다는 관념으로서의 '존재신학'을 비판한다. 하이데거의 경우에 이것은 단지 우리가 실재를 직접 알 수 없다는 점을 뜻할 뿐인 반면에 데리다는 여하튼 모든 자기동일적 실재의 현존을 부정한다. 존재신학에 대한 그들 각자의 비판은 좋은 출발점이지만 그것들은 모두 사유와 세계—혹은 그들이 다시 명명한 등가물들—가 두 가지 기본적인 항으로서 상정된 칸트주의적 지평 내에서 계속해서 작동한다. 그리하여 인간에 대한 객체들의 현전 이외에 객체-객체 상호작용은 그 두 사상가의 작업에서 거의 아무 역할도 수행하지 않는다.[23] 하이데거와 데리다는 어쩌면 존재신학의 뛰어난 비판자들이겠지만 근대 철학의 문제의 근원—사유와 세계를 두 가지 근본적인 분쟁의 항으로 간주하는 존재분류학—을 해결하지 못한다.

그런데 메이야수와 라투르 사이의 차이로 되돌아가자. 앞서 우리는 그들이 철학의 과업이 합리적 수단으로 상관물의 두 극

23. 데리다에 관한 정반대의 견해에 대해서는 Deborah Goldgaber, *Speculative Grammatology*를 보라.

을 분리하는 것인지(메이야수) 아니면 그것들이 처음부터 분리될 수 없음을 예증하는 것인지(라투르)에 대하여 동의하지 않는다는 사실을 알았다. 메이야수의 접근법은 르네 데카르트로부터 칸트에 이르기까지 초기 근대 철학에서 통상적인 접근법이었다. 이들 최초의 근대 사상가의 경우에 사유와 그것이 대면하는 것 사이에 간극이 존재하며, 그리고 이 간극을 다루는 다양한 방식이 있다. 데카르트로부터 버클리에 이르기까지 이것은 언제나 교량으로서의 신에 대한 어떤 종류의 의지, 즉 '기회원인론'으로 알려진 사유의 경향을 포함했다. 흄과 칸트에게서 우리는 더 세속적인 판본의 초기 근대주의를 찾아내는데, 이 경우에는 인간의 마음 자체가 사유와 세계를 잇는 교량이다. 이런 견지에서 고찰하면, 흄 및 칸트와 달리 메이야수는 회의주의적 결과에 심란해하면서 절대적인 것에 직접 접근하는 방법을 추구하더라도 본질적으로 흄/칸트 같은 초기 근대주의자이다. 라투르의 고유한 접근법은 독일 관념론에서 시작하여 현재까지 지속하는 후기 근대 ― 사유와 세계 사이에 존재한다고 추정되는 간극이 인위적이거나 불필요한 것으로 일축되거나 혹은 분명한 사이비 문제로 일축되는 시기 ― 의 철학에 더 잘 부합한다.

이들 입장 둘 다에 맞서서 OOO는 근대주의의 분류학적 기초를 철저히 거부한다. 상관주의의 사유/세계 쌍은 사실상 거부되어야 하지만, 메이야수가 생각하는 이유 때문에 그런 것은 아니다. 그 이유는 사유가 아무튼 실재를 오염하기 때문이 아

니다. 만약에 그렇다면 우리는 사유가 존재하지 않아서 비실재로 실재를 오염시키지 않은 선조적 시대를 뒤돌아보아야 하거나, 혹은 인간의 관점들이 더는 없어서 세계를 왜곡시키지 않을 인간 멸종 이후의 시대를 내다보고 있어야 한다. 오히려 요점은 사유/세계 쌍이 독자적으로 새로운 존재자로서의 물을 산출하는 수소/산소 결합과 그 종류가 전혀 다르지 않은 하나의 복합체라는 것이다. 물은 인간을 포함하는 복합체들 ─ 사랑과 미움, 종교적 믿음, 역사적 책무 ─ 을 넘어서지 않는 (그리고 그것들에 못지않은) 하나의 단위체이다. 물이 한낱 두 가지 순수한 화학 원소의 오염된 혼합물에 불과한 것이 아니라 오히려 그 나름의 자율적인 실재인 것과 마찬가지로, 인간을 포함하는 복합체도 자체 요소들의 독립적인 본성을 은폐하는 더러운 혼합물이 결코 아니라 오히려 독자적인 새로운 특성들을 갖춘 새로운 실재에 해당한다. 달리 진술하면 실재는 모든 상관물의 아래에서 나타날 뿐만 아니라 그 위에서도 나타난다. 나에게 현시되는 외양과 다른 어떤 나무가 내 마음의 외부에 존재할 뿐만 아니라, 내가 그 나무와 맺은 바로 그 관계 역시 나 자신과도 구분되고 단독의 그 나무와도 구분되는 하나의 실재이다. 즉, 이 관계 역시 나 자신을 비롯하여 모든 사람이 파악할 수 없는 하나의 객체이다. 마찬가지 이유로 물은 두 가지 원소 성분 사이의 관계일 뿐만 아니라 수소와 산소를 넘어서는 하나의 창발적 존재자이기도 하고, 따라서 자신의 부분들의 총합 이상의 것이다. 역으

로, 우리는 라투르에 합류하여 혼성체의 현존을 받아들여야 하지만, 또다시 그가 생각하는 이유 때문에 그런 것은 아니다. 그이유는 실재의 모든 부분이 인간이 아무튼 얽혀 있는 혼성체이기 때문이 아니라 오히려 모든 부분이 더 기본적인 요소들로 이루어진 복합체이기 때문이다. 때때로 인간의 사유는 이들요소 중 하나이지만 그렇지 않은 경우가 훨씬 더 빈번하다. 어쨌든 모든 복합체에서 그것의 요소들은 자신들의 공동 상호작용 아래에 또한 존재하기에 자신들이 초래하는 사건 이하의것들이다.

가변적인 윤곽을 갖춘 불가사의한 것들

OOO와 건축 사이의 관계에 대하여 우리는 샤옌이 다음과같은 풍자적 비판을 제기하였음을 떠올리자. "그레이엄 하먼은망라될 수 없는 객체를 좋아하므로, 가변적인 윤곽을 갖춘 불가사의한 것들을 만들자."[24] 이 정식과 관련된 문제는 우리가모든 것을 샤옌이 시도한 그런 식으로 단순히 직서화함으로써어처구니없어 보이게 만들 수 있다는 점이다. 어딘가 다른 곳에서 나는 동일한 실천이 『모비 딕』처럼 위대한 문학 작품에 등을 돌리게 될 수 있음을 보여주었다. "그 책의 영웅은 일단의 여

24. 2016년 4월 27일 샤옌의 트위터 타래.

러 민족 출신 작살꾼들과 함께 낸터킷에서 세계를 순항하는, 조울증을 앓는 외다리의 선장이다."[25] 나와 함께 낄낄거리며 웃더라도 여러분은 필시 여전히 멜빌의 소설이 유서 깊은 고전이라는 점에 동의할 것이다. 무언가가 사실상 직서주의적 파괴 행위의 대상이 될 수 있다고 해서 그것이 한낱 직서주의에 불과한 것이 되는 것은 아니다. 더욱이 샤멘의 책략은 철학자가 전혀 관련되지 않은 상황에서 건축가들을 상대로 전개될 수 있다. 시험 삼아 이렇게 서술하자. "르 코르뷔지에가 마음대로 변경할 수 있는 생활 공간을 좋아했으므로, 자유로운 평면을 광범위하게 사용하자." 혹은 이렇게 서술하자. "팔라디오가 대칭과 고대 문명을 좋아했으므로, 우리의 모든 건축물에 그리스식 기둥이나 로마식 기둥을 균일한 간격으로 세우자." 샤멘의 트위터 타래를 희극만큼 잘 작동하게 하는 것은 다음과 같은 일반적인 정식이다. "유명한 철학자 X가 Y를 좋아했으므로, X의 이론들을 단순히 적용함으로써 표현된 방식 Z로 설계하자." 달리 말해서 샤멘은 다른 누군가의 관념들을 통속적인 방식이나 기계적인 방식으로 모방하는 일은 나쁜 것이라고 주장하고 있을 따름이다.

한 가지 후속 쟁점은 샤멘의 조크가 암묵적으로 OOO를 오직 은폐성과 관련된 것으로 잘못 해석한다는 점인데, 이는 단지

25. Graham Harman, *Weird Realism*, 8.

OOO의 4분의 1을 파악한 잘못된 해석일 뿐이다. OOO에 정말로 중요한 것은 객체와 그 성질들 사이의 긴장으로, 이것은 네 가지 다른 형태를 띤다. 이들 형태는 실재적 객체-감각적 성질(수직적 긴장), 실재적 객체-실재적 성질(인과적 긴장), 감각적 객체-감각적 성질(수평적 긴장) 그리고 감각적 객체-실재적 성질(형상적 긴장)이다. 샤먼이 "가변적인 윤곽을 갖춘 불가사의한 것들"이라고 일컫는 것은 내가 방금 수직적 긴장이라고 명명한 것, 네 가지 긴장 중 하나에 불과하다. 때때로 우리는 한 객체의 성질들을 감각하지만, 그 객체 자체는 아무튼 여전히 불가해한 것으로 남아 있게 된다. 이것은 미학의 핵심에 자리하고 있는 상당히 기본적인 인간 경험이고, 따라서 어떤 철학자가 공교롭게도 그것을 옹호하는 주장을 펼친다는 단순한 이유로 건축이 그것을 활용하는 것을 전적으로 금지하는 일은 이상할 것이다. 건축가들이 나의 도움을 받지 않고서도 이 점을 이미 인식했다는 것은 확실한 사실이다. 왜냐하면 그것은 숭고한 것과 픽처레스크한 것에 관한 건축적 관념들에 의해 광범위하게 계발되었기 때문이다. 이런 표제어("가변적인 윤곽을 갖춘 불가사의한 것들") 아래 있는 모든 것이 새로운 것은 아니고, 새로운 것일 필요도 없다. 톰 위스콤이 OOO 견지에서 동일한 기법을 옹호하는 주장을 펼치기 오래전에 르 코르뷔지에와 미스 반 데어 로에는 플린스plinth 26 위에 자신의 건축물을 세우고 있었다.27 그렇다 하더라도 그 기법은 객체-성질 긴장 관계들의 사중체 다

이어그램의 일부로서 이해될 때 의미를 획득한다.

두 번째인 수평적 긴장은 감각적 객체와 그것의 감각적 성질들 사이에서 전개된다. 감각적 객체는 그것이 외부 세계에 실재적 상관물을 지니고 있는지 여부와 무관하게 내가 경험하고 있을 무언가이다. 보어의 원자 모형은 감각적 객체이며, 가장 비참한 환각 역시 감각적 객체이다. 게다가 그런 객체들은 우리의 감각뿐만 아니라 우리의 지성과 실제적 처리도 접근할 수 있는 변화무쌍한 성질들의 얇은 막으로 둘러싸여 있다. 입체주의 회화는 바로 이런 긴장 내에서 작동한다. 피카소와 브라크는 표면 평면의 배후에 아무것도 숨기지 않고서 그 평면을 애초에 통합하기 어려운 수많은 외형으로 가득 채울 따름이다. 후설주의적 현상학 역시 여기에 자리하게 된다. 왜냐하면 후설은 인간의 접근으로부터 물러서 있는 사물들-자체의 현존을 부정하고 경험 속에 주어지는 객체들과 그것들의 수많은 변화무쌍한 성질들 사이의 긴장 관계에 집중하기 때문이다. 르 코르뷔지에가 권장하는 햇빛 아래 볼륨들의 연출이 여기에 부합하듯이 비대칭적으로 배열된 반구 셸shell들로 구성된 웃손의 드라마 역시 여기에 부합하며, 그리고 (더 최근의 OOO 어법으로) 마크 포스터 게이지가 기획한 맨해튼 웨스트사이드West Side의 신중세 양

26. * '플린스'는 기둥, 조각상, 기념비 등의 받침대를 가리키는 건축용어로 '주추'라고도 한다.

27. Tom Wiscombe, "Discreteness."

식 마천루와 그 세부 조각품들뿐만 아니라 그가 제안한 중동의 데저트 리조트Desert Resort도 사정은 마찬가지이다.[28] 이런 이중적으로 감각적인 수평적 긴장 관계에서 비롯되는 OOO 미학은 어떤 물러섬도 필요 없는 어떤 주어진 건축적 상황에 적실하게 된다. 어느 특정한 사례에서는 미학적으로 적절한 이유로 인해 물러섬의 차원을 생략할 수 있다. 시드니 오페라하우스의 셸들이 더 불길하게 표현되었다면 그 표면 연출은 대단히 약화되었을 것이다. 픽처레스크한 르 코르뷔지에는 더는 르 코르뷔지에가 아닐 것이며, 그리고 우리는 베르사유 정원에 "금방이라도 무너져 내릴 듯한 바위들, 어두운 동굴들, 그리고 사방의 산들에서 쏟아져 내리는 맹렬한 폭포들"을 추가함으로써 그 정원을 망치기만 할 뿐일 것이다.[29] 수평적 긴장을 활용하여 미학적 목적을 달성하기 위해 어쩌면 우리는 상이한 시점에 동일한 객체 위에 드리우는 빛과 그늘의 변화하는 성질들, 어느 주어진 명백한 객체의 애매한 판독 가능성, 특정한 지점들을 겨냥한 과도한 장식, 혹은 어떤 감춰진 차원도 거들떠보지 않는 단호한 투명성을 이용할 수 있을 것이다. 설계자들 자신은 필요한 기법을 개발하기 위해 역사적 지식과 자신의 고유한 고안 능력에 의존해야 한다. OOO는 그들 대신에 그 일을 행할 수는 없지만,

28. Mark Foster Gage, *Projects and Provocations*의 표지 이미지를 보라.

29. Chambers, *Designs of Chinese Buildings*, 14~8. Mallgrave, *Architectural Theory*, 245에서 인용됨.

OOO가 할 수 있는 일은 수평적 긴장이 어떻게 해서 그것의 세 가지 미학적 사촌과 어울리는지 보여 주는 것이다.

세 번째인 형상적 긴장은 약간 더 까다롭다. 왜냐하면 그것은 파악할 수 있는 감각적 객체와 그것의 감춰진 실재적 성질들 사이의 긴장을 가리키기 때문이다. 후설은 어느 사과의 바퀴는 다양한 감각적 특성을 순차적으로 제거한 후에 그것들을 제거하면 그 사과가 더는 그런 것이 아니게 되는 어떤 궁극적인 면모들이 있음을 깨달았을 때 이 긴장을 발견했다. 이들 면모는 그것의 우유적 성질들과 대립되는 그것의 실재적 성질들이다. 이 긴장의 효과를 이용하는 방법을 찾아내는 것은 또다시 설계자들의 몫일 것이다. 이런 일은, 건축적 객체가 어떤 고유한 불가사의도 없이 완전히 이해될 수 있는 한편으로 그것의 특성들 — 구조적이든 기능적이든 혹은 그 밖의 것이든 간에 — 은 부분적으로 어둠 속에 감춰져 있는 경우에만 일어날 것이다. 수직적 긴장에서는 미학적 감상자가 사라진 객체를 대신하여 그것의 버려진 성질들을 수행한다면, 형상적 긴장에서는 객체가 우리와 함께 바로 그곳에 있지만 우리의 구상력이 부득불 다양한 실재적 성질을 그것에 귀속시켜야 한다. 건축에서 비롯되는 가능한 일례는 1991년에 완공된 OMA의 빌라 달라바^{Villa dall'Ava}인데, 이 경우에는 어떤 것들이 진정한 구조적 노동을 수행하고 있는지 명료하지 않은 채로 기둥 같은 존재자들의 장이 방을 떠받치고 있다.[30]

마크 포스터 게이지, 중동의 데저트 리조트. 저작
권은 마크 포스터 게이지 아키텍츠(MFGA LLC)
의 소유임. 모든 권리는 저작권자에게 있음.

인과적 긴장은 네 가지 긴장 중 도대체 미학이 직접 진입할 수 없는 유일한 것이다. 왜냐하면 그것은 둘 다 직접 접근할 수 없는 실재적 객체와 실재적 성질 사이의 긴장이기 때문이다. 그것을 불러일으키려는 어떤 시도도, H. P. 러브크래프트의 「누가 블레이크를 죽였는가」에서 인용된 다음과 같은 구절에서 나타나듯이, 모호한 것에 근접할 것이다. "절대 혼돈의 한복판에서 만물의 제왕이자 맹목적인 백치의 신 아자토스Azathoth가 기어다니며, 무형의 어리석은 춤꾼들이 아자토스의 주위를 펄럭거리고 이름 모를 갈고리 발톱에 들린 악마의 피리에서 가늘고 단조로운 선율이 자장가처럼 들려온다."[31] 이 특정한 구절은 명료한 지시대상이 부재하는 고유명사들을 나열한 목록에 불과한 것이라고 해석하여도 무방하지만, 다른 독법들도 가능할 것이다. 그런데 우리가 알고 있는 한 가지 것은 인과적 긴장의 어떤 직접적인 미학적 표현도 제시될 수 없다는 점이다 ― 문학에서든 설계에서든 혹은 그 밖의 어디에서든 간에 말이다. 우리는 간접적으로, 미학적 '간접 조치'로 그런 긴장 상황에 접근한다. 우리의 목표가 단순히 러브크래프트에게서 인용된 실례를 이해하기보다는 오히려 그런 긴장을 생산하는 것이라면, 어느 객체의 성질들 혹은 관계들이 불가해하게 만들어져야 할 것이며,

30. 나는 사이먼 웨어 덕분에 이 실례를 알게 되었다.

31. H. P. Lovecraft, "The Haunter of the Dark," 802. [H. P. 러브크래프트, 「누가 블레이크를 죽였는가」, 『러브크래프트 전집 1』.]

코린트식 주두, 올림피아 소재 워싱턴주 의회 의사당 건물. 크리에이티브 커먼즈 저작자표 시-동일조건변경허락 4.0 국제 라이선스. 조 마 블의 사진.

그리고 우리의 인지적 노력으로 그 객체 자체를 파악할 수 없음을 강조하는 어떤 방식을 찾아내야 할 것이다. 오스트레일리아의 사이먼 웨어는 코린트식 주두에 관한 객체지향적 성찰에서 애써 그런 방식을 찾아내고자 했다.[32] 어쨌든 "가변적인 윤곽을 갖춘 불가사의한 것들"이라는 어구는 OOO가 관여하는 것을 도무지 망라하지 못한다. 특히 우리는 "불가사의한 성질들을 갖춘 불가사의하지 않은 것들"(형상적 긴장), "불가사의하지 않은 성질들을 갖추고서 불가사의한 관계를 맺고 있는 불가사의하지 않은 것들"(수평적 긴장), 그리고 "불가사의한 성질들을 갖춘 불가사의한 것들"(인과적 긴장)도 추가해야 한다.

내용을 밀어내는 형태

앞서 나는 직서주의란 객체를 성질들의 다발로 오인하는 과정이라고 규정하였다. 그리하여 직서주의는 객체의 '물러서 있는' 실재뿐만 아니라 객체 자체와 그것의 고유한 면모들 사이의 느슨한 관계도 여전히 빠뜨리고 있다. 또 다른 방식으로 직서주의를 서술하면, 직서주의는 어느 주어진 상황의 내용을 지나치게 강조한다. 마셜 매클루언과 에릭 매클루언은 필시 내용의 한

32. Simon Weir, "Object Oriented Ontology and the Challenge of the Corinthian Capital."

계에 대한 가장 날카로운 비평을 제기했다. 그들은 그것을 고전적 삼학과 중 과도하게 높이 평가되는 '변증술'에 연계함으로써 오히려 우리의 주의를 '수사학' 부분 — 그들이 이것으로 뜻하는 바는 그 속에서 우리가 조작하는 암묵적인 간과된 배경 환경이다 — 으로 돌리게 한다.[33] 어딘가 다른 곳에서 나는, 매클루언 부자, 하이데거 그리고 그린버그가 심층 매체의 접근 불가능성을 너무 지나치게 밀어붙임으로써 오히려 반전이 생겨나고, 그리하여 표면이 모든 일이 실제로 일어날 수 있는 유일한 장소가 된다는 주장을 피력했다.[34] 그런데 이렇다고 해서 인간 사유가 주목하는 대상은 배경으로부터 고립된 내용뿐만이 아니라는 사실이 바뀌는 것은 아니다. 인간 사유가 주목하는 대상이 배경으로부터 고립된 내용뿐일 때 직서주의가 나타난다.

코미디의 영역에서 슬랩스틱은 대다수 교양인이 경멸한다고 공언하는 형식이다. 어쩌면 그 이유는 그것이 개념적 영역에 자리하고 있기보다는 오히려 순전히 육체적인 영역에 자리하고 있기 때문일 것이다. 그런데 물질적 영역에 대한 이런 경멸은 억지스럽고 조잡하다. [슬랩스틱 코미디 캐릭터] 펀치Punch가 나무 막대기로 친구들을 찰싹 때리는 것을 시청하는 것은 완전히 만족스러울 수 있으며, 막스 브라더스Marx Brothers의 경우에는 무언

33. Marshall McLuhan and Eric McLuhan, *Laws of Media*.
34. Graham Harman, "The Revenge of the Surface."

의 장난꾸러기 하포Harpo가 장황하지만 진부한 그루초Groucho 보다 훨씬 더 성숙하다. 어느 유머 형식을 정말로 저급하게 만드는 것은 그것의 육체성이 아니라(그런 관점은 플라톤주의적 교화에 지나지 않는다) 그것의 직서주의이다. 그리고 이런 까닭에 말장난이 참으로 가장 저급한 형식의 위트이다. 어쩌면 반례들이 있을지도 모르지만, 그것들은 말장난이 애써 극복해야 하는 내장된 핸디캡을 가장 분명히 드러내는 예외 사례들일 따름이다. 그 점은 에드거 앨런 포가 고인이 된 한 저자를 다음과 같이 비난할 때 가장 잘 표현된다. "자신의 삶 대부분 동안 그는 오직 말장난하기 위해 숨을 쉬는 것처럼 보였다 — 말장난은 매우 비열하고 진부한 것이어서 습관적으로 말장난을 저지를 수 있는 사람은 여타의 것은 거의 할 수 없는 것으로 드러난다."[35] 마술 묘기를 부리는 올빼미를 뭐라고 부를까요? 후-디니Hoo-dini죠.[36] 이해가 되는가? 일곱 살 먹은 아이들에게는 전적으로 유익하더라도 이 수수께끼와 그 대답은 성인 대화의 기준에 의하면 경멸할 가치조차 없다. 해리 후디니의 성과 올빼미를 불러내는 영어 의성어의 첫 번째 음절 사이의 순전히 우연적인 일치는 매우 사소하고 표면적이어서 정신의 삶에 헌신하는 사람이라면 누구에게나 불쾌감을 줄 것이다.

35. Edgar Allan Poe, *Essays and Reviews*, 1471.
36. * 후-디니(Hoo-dini)는 올빼미가 내는 소리 후(hoo)와 유명한 마술사 해리 후디니(Harry Houdini)의 성을 조합하여 말장난의 일종으로 조어된 이름이다.

또 하나의 저급한 위트 형식은 쉬운 반전이다. 1968년의 한 파리 혁명가가 "신은 죽었다 ─ 니체"라는 낙서를 "니체는 죽었다 ─ 신"으로 바꾸어 말할 때, 슬라보예 지젝은 올바르게도 이 것을 '반동' 행위라고 일컬었다.[37] 지젝이 서술하는 대로 그 조크의 순전한 대칭성으로 인해 그것은 너무 직서적인 것이 됨으로써 너무 안일한 것이 된다. 이는 마치 저급한 코믹이 한낱 표정을 뒤집는 것에 불과하거나 혹은 '웃기게도' 수레를 말 앞에 매다는 것에 불과한 것과 같다. 또한 우리는 그 조크의 알렌카 주판치치 판본이 훨씬 더 낫다는 지젝의 의견에 동의할 수 있다. "신은 죽었다. 그리고 사실상 나도 기분이 그다지 좋지 않다." 지젝은 이 효과를 다음과 같이 설명한다. "적절한 코믹 효과에 중요한 것은 우리가 동일성을 예상하는 경우에 나타나는 차이가 아니라 오히려 우리가 차이를 예상하는 경우에 나타나는 동일성이다."[38] 이렇게 해서 우리는 또 하나의 저급한 형식의 직서주의적 유머 ─ 인상주의자들의 경구와 캐치프레이즈의 과도한 사용 ─ 에 이르게 된다. 이것은 낱말들의 모든 특정한 배치에 정말로 속박된 사람은 거의 없다는 단순한 이유로 인해 실패한다. 어떤 누군가가 〈택시 드라이버〉 독백 장면에서 로버트 드니로가 내뱉는 그 유명한 대사로 성대모사를 시작하고 있는 장

37. Slavoj Žižek, *The Parallax View*, 109. [슬라보예 지젝, 『시차적 관점』.]
38. 같은 곳.

면을 떠올려 보자. "유 토킹 투 미? 유 토킹 투 미?"[39] 이에 반하여 모든 진정한 코믹은 덜 자기의식적인 순간에 있는 드 니로를 포착해야 한다. 애처로운 외침 "에이드리언!"Adrian!에 손쉽게 의지하는 모든 실베스터 스탤론 흉내에 대해서도 사정은 마찬가지이고, "아일 비 백"I'll be back이라고 약속하는 슈워제네거를 흉내 내는 사람의 짜증나게 하는 진부한 수법은 말할 것도 없다. 능숙한 인상주의자는 이런 종류의 케케묵은 짤막한 재담에 의지하기보다는 오히려 더 미묘한 매너리즘을 포착하는데, 예컨대 개인 특유의 기이한 모음 발음이나 신경성 안면 경련의 깊은 상처를 발굴한다. 왜냐하면 이것들은 우리 각자가 언제나 인식하지 않은 채로 사실상 속박된 특질들이기 때문이다. 이것은 건축가들이 자신의 건축물들을 친숙한 자연적 존재자나 인공적 존재자의 모양들과 매우 흡사하게 만들려고 할 때 그토록 자주 실패하는 이유와 일반 대중이 그들의 건축물을 (OMA의 한 건축물에 대해 그러하듯이) 바지에 비유하거나 (스뇌헤타 Snøhetta[40]의 한 건축물에 대해 그러하듯이) 빙산에 비유할 때 낙담하는 건축가들이 있는 이유에 관하여 중요한 무언가를 말해 준다.

모든 종류의 훌륭한 번역 ─ 희극적이든 아니든 간에 ─ 은 우

─────────────

39. * 원문은 "You talkin' to me? You talkin' to me?"이다.
40. * '스뇌헤타'는 노르웨이 오슬로와 미국 뉴욕에 본사를 둔 국제 건축사무소를 가리킨다.

리가 내용을 한 장소에서 다른 한 장소로 이전하려고 시도할 것을 요구하는 것이 아니라 오히려 우리가 한 객체의 배경 혹은 '베이스라인'을 올바르게 이해하고자 노력할 것을 요구한다. 철학자 프리드리히 니체의 사례를 살펴보자. 한 뛰어난 참고 문헌은 니체의 철학을 다음과 같이 상당히 정확하게 요약한다. "니체는 전통적인 유럽의 도덕과 종교에 대한 단호한 비판뿐만 아니라 근대성과 연관된 사회적 및 정치적 경건성과 통상적인 철학적 관념들에 대한 비판으로도 유명하다."[41] 이것은 거짓도 아니고 심지어 특별히 평범하지도 않다. 그렇지만 그것은 니체처럼 들리지 않지 않는가! 아이러니하게도 그것이 철저히 니체주의적인 문체로 정반대의 내용을 표현한다면 훨씬 더 니체처럼 들릴 것이다 — 니체는 전통적인 도덕과 종교를 찬양하고 가장 주류의 전통적인 관념들에 새로운 생명을 불어넣었다. 이것은 철학 자체의 내부에서 이루어진 번역에 해당할 것인데, 요컨대 이 귀족주의적 무신론자를 경건한 그리스도교 평신도의 설득력 있는 옹호자로 다시 자리매김하는 한편으로 니체의 화려한 수사학적 광채를 유지한다. 그런데 이제 이 실험을 건축 분야로 이행하자. 2050년에 한 지연된 니체주의적 지진해일이 건축을 휩쓴다고 가정하자. 노르베르크-슐츠의 하이데거와 그렉 린의 들뢰즈는 이제 유행에 뒤떨어진 골동품으로 일축되며, 유행

41. R. Lanier Anderson, "Friedrich Nietzsche."

의 첨단을 걷는 설계자는 갑자기 니체의 전집에 몰입한다. 여타의 그런 운동의 경우와 마찬가지로 여기서도 우리는 지루한 각색에서 독창적인 각색에 이르기까지 온갖 다양한 각색을 예상할 것이다. 이런 전통에서 상상할 수 있는 최악의 작품으로서 2053년 바이마르Weimar에 세워진 가상의 니체-코프Nietzsche-Kopf 조형물 — 그 철학자가 사망한 집 바로 옆에서 언덕 아래로 이전의 바우하우스Bauhaus를 위협적으로 노려보는 한 거대한 콧수염 난 머리Kopf 조형물 — 를 상상해보자. 이것은 끔찍한 키치일 뿐만 아니라, 호전적인 스킨헤드족의 가능한 모임 장소를 제공한다는 점에서 심지어 정치적으로 위험하기도 할 것이다. 그에 못지않게 나쁜 것은 2060년 나움부르크Naumburg 42에 세워진 니체 기념비 — "Was mich nicht umbringt, macht mich stärker"(나를 죽이지 않는 것은 나를 더욱 강하게 만든다)라고 서술하는 10미터 높이의 문자들로 이루어진 기념비 — 이다.43 그런 식으로 글을 물리적 형태로 바꾸는 어설픈 직서적 번역은 진지한 건축가들 사이에서 웃음거리가 될 것임이 당연하다. 2062년에 베를린 중심가에 세워진 문제의 모르겐뢰테투름Morgenröteturm 44의 경우에도 사정은

42. 나움부르크는 니체가 어린 시절을 보낸 '니체 하우스'가 있는 도시다.

43. Friedrich Nietzsche, *Twilight of the Idols*, 6. [프리드리히 니체, 『우상의 황혼』.]

44. '모르겐뢰테투름'(Morgenröteturm)은 '새벽탑'을 뜻한다. 여기서 '새벽'을 가리키는 독일어 '모르겐뢰테'(Morgenröte)는 『서광』 혹은 『아침놀』로 번역되는 니체의 책 제목이기도 하다.

마찬가지인데, 최근에 철거된 DDR 텔레비전 타워를 '영웅적인' 르네상스 양식 빌라—상아색의 로마화된 첨탑이 띄엄띄엄 위에 얹어져 있고 니체 자신이 매우 애호한 조르주 비제의 〈카르멘〉 음악이 요란하게 울려 퍼지는 빌라—로 대체한다. 마지막 프로젝트도 여전히 끔찍하지만 우리는 이런 일련의 건축물에서 어떤 진전을 감지할 수 있다. 바이마르에 세워진 니체 머리는 한 육체적 존재자로서의 니체에 대한 단도직입적인 직서적 모방물일 따름이다. 나움부르크 기념비는 적어도 그 육체적 존재자로부터 한 인상적인 사유를 추출한다. 그리고 베를린에 세워진 타워는 약간 개선된 것으로, 어떤 니체주의적 정신을 위해서 직설적인 물리적 모방 혹은 언어적 모방을 회피한다. 브라이언 노우드의 비판적 표현에 따르면 "현존의 본성에 대한 존재론의 평가에서 설계를 위한 규범적 지침으로 이행하는 데에는 더 많은 단계적 조치가 이루어져야 한다."[45] 사실이다. 그런데 정확히 얼마나 많은 조치가 필요한가? 경우에 따라 다를 것이다.

한 사물이 다른 한 사물에 영향을 미칠 때마다, 사물 자체가 유지되지 않고 오히려 그 구성요소들에 유리하게 용해하는 사태, 즉 OOO가 아래로 환원하기라고 일컫는 사태가 초래될 위험이 있다. 『서구문학의 정전』의 앞부분에서 제기된 블룸의 주장을 살펴보자. "[어니스트] 헤밍웨이, [F. 스콧] 피츠제럴

45. Norwood, "Metaphors for Nothing," 115.

드 그리고 〔윌리엄〕 포크너를 … 긴밀히 묶는 것은 … 그들이 모두 조지프 콘래드의 영향에서 비롯되지만 콘래드를 한 미국인 선구자 — 헤밍웨이의 경우에는 마크 트웨인, 피츠제럴드의 경우에는 헨리 제임스, 포크너의 경우에는 허먼 멜빌 — 와 조합함으로써 그 영향을 영리하게 누그러뜨린다는 점이다." 블룸은 "강한 작가는 〔자신의〕 선구자들을 복합체로 변환할, 그리하여 부분적으로 가상적인 존재자들로 변환할 위트를 갖추고 있다"라는 결론을 도출한다.[46] 그런 조합들은 헤밍웨이, 피츠제럴드 그리고 포크너가 한낱 콘래드 혼성모방에 불과한 것을 생산하지 못하게 막는 데 도움이 되고, 따라서 그들이 자신의 개별적 목소리를 찾아내는 작업을 거들어 준다. 물론 이런 시도가 성공할 것이라고 보장하는 것은 전혀 없다. 바로 이런 이유로 인해 블룸은 강한 정전 작가들만이 성공할 수 있을 뿐이라고 규정한다. 콘래드와 멜빌을 성공적으로 조합하는 포크너에 대하여 정확히 동일한 쌍에 의해 고무된 스무 편의 문학적 실패작이 있을 것이다. 예를 들면 콘래드주의적 표면 매너리즘과 멜빌주의적 캐릭터 기벽을 너무 직서적으로 연합하려고 시도하는 데서 비롯되는 대실패 — 수집된 다양한 성질 위에 어떤 "전체의 일반적인 윤곽"도 결코 없는 대실패 — 가 있을 것이다.[47] 새롭고 인상적이고

46. Harold Bloom, *The Western Canon*, 11.
47. H. P. Lovecraft, *Tales*, 169.

강한 무언가가 영향들의 소용돌이에서 출현하거나 출현하지 않거나 둘 중 하나이다. 킵니스가 건축적 맥락에서 서술하는 대로 그것은 "프로젝트가 〔그것에 미치는〕 영향들에 대한 반응들을 구체화하는 데 성공하는 것에 [달려 있지] 않고 오히려 그것이 끊임없이 생성하는 여타의 우연적 효과에" 달려 있다.[48] 데란다는, 정말로 새로운 무언가는 종종 자신의 부분들에 소급적 영향을 미친다는 추가적 기준을 제시한다.[49] 그 현상은 문학 정전에서 잘 알려져 있다. 포크너 이후에 우리는 콘래드뿐만 아니라 멜빌도 다르게 읽는다. 건축의 경우에도 종종 사정은 마찬가지이다. 콜린 로우가 자신의 가장 유명한 논문에서 설명하는 대로 갸흑슈Garches에 세워진 르 코르뷔지에의 대표적인 건축물인 빌라 스타인Villa Stein은 팔라디오의 빌라 로톤다Villa Rotonda에 대한 우리의 감각을 소급해서 바꾼다.[50]

그렇지만 이것들은 사후에 적용된 시험들로, 어느 완성된 작품이 그 작품을 생겨나게 하는 전통에 대하여 가늠된다. 더 유용한 것은 어느 철학자에게서 어느 건축가로의 과도하게 직서적인 이행을 방지하기 위한 실질적인 경험 법칙일 것이다. 이

48. Kipnis, "Toward a New Architecture," 315.

49. Manuel DeLanda, *A New Philosophy of Society*. [마누엘 데란다, 『새로운 사회철학』.]

50. Colin Rowe, *The Mathematics of the Ideal Villa and Other Essays*, 2~27에 실린 같은 제목의 시론을 보라.

안드레아 팔라디오, 이탈리아 비첸차 소재 빌라
로톤다. 크리에이티브 커먼즈 저작자표시-동일
조건변경허락 3.0. 한스 A. 로스바흐의 사진.

런 위험은 건축 내부에서 이루어지는 번역의 경우에도 존재한다. 역사적 포스트모더니즘이 그 선행 사조들을 소화하지 못한다는 모든 불평에 대하여 포스트모던 진영에 속하는 사람들은 그들의 적들이 후기 모더니즘적 혼성모방에 불과한 것을 제시한다고 응대할 수 있다. 그런데 우리의 주요한 관심사는 철학과 건축 사이의 특정한 번역과 관련되어 있다. 게다가 여기서 나는, 그렉 린의 작업이 나로 하여금 들뢰즈를 달리 해석하게 하는 한편으로 아이젠만 역시 데리다에 관한 나의 이해를 어떻게든 변환시킨다는 것을 깨닫는다. 이는 그들이 철학적 텍스트의 직서적 수입자들이 결코 아니라는 가장 확실한 증거다. 건축 현상학은 하이데거에 대한 나의 해석을 바꾸는 데 덜 성공적이지만, 어쩌면 그 이유는 단지 그의 저작에 대한 나의 해석이 오래전에 온전히 형성되었기 때문일 것이다.

철학에서 건축으로의 이행의 정반대 방향에 대해서는 1990년에 데리다와 아이젠만 사이에 공개적으로 이루어진 서신 교환이 이 문제의 실마리를 제공한다. 데리다는 아이젠만이 자신을 너무 직서적으로 해석한다는 익숙한 비난을 제기한다. "부재에 대한 이런 언급은…당신의 건축 담론에서 저를 가장 괴롭힌…것 중 하나입니다.…부재 혹은 '부재의 현전'에 관한 이런 담론은 저를 어리둥절하게 만듭니다.…왜냐하면 그것은 매우 많은 책략, 복잡한 장치 그리고 덫을 활용하기 때문입니다."[51] 또한 데리다는 아이젠만이 플라톤의 대화편 『티마이오스』에서

제시된 코라choura라는 용어에 대한 자신의 해석을 전유하는 방식에 낙담한다. "저는 당신이 코라의 개념을 제가 기대한 만큼 급진적으로 탈-신학화하고 탈-존재론화했는지 확신하지 못합니다. … 코라는, 당신이 가끔 시사하는 대로, 텅 빈 공간[보이드 void]도 아니고 부재도 아니며 비가시성도 아닙니다."[52] 그의 통상적인 하찮은 걱정을 제거하고 나면 데리다의 불평은 대충 다음과 같다. 자신의 건축에서 아이젠만은 부재를 현전하게 하려고 노력하며, 그리고 또 ─ 리베스킨트와 더불어 ─ 자신의 작품에서 실제 보이드를 만들어내려고 너무 열심히 노력한다. 필경 이들 조치는 모두 데리다의 고유한 철학에서 더 미묘하게 다루어진 논점들에 대한 과도하게 직서적인 오독이다. 그렇지만 나는 이 특정한 논쟁에서 아이젠만의 편을 들고 싶다. 왜냐하면 중요한 것은 데리다에 대한 과도하게 직서적인 해석에 관한 물음이라기보다는 오히려 그의 저작을 건축적 견지로 번역하려는 진지한 노력에 관한 물음이기 때문이다. 데리다의 지적 기획에 대한 언뜻 보기엔 통렬한 비판에서 (데리다와 달리) 아이젠만은 자신은 기대에 부응할 수밖에 없다고 역설한다. 건축가 역시 기호, 기표 그리고 현전의 상호작용에 관한 근본적인 물음을 제기할 수 있지만 "동시에 방이 어두워지지 않게 하고 건물이 무

51. Eisenman, *Written into the Void*, 161.
52. 같은 책, 162.

너지지 않게 해야 합니다. 언어의 경우에는 사정이 이렇지 않은 데, 여기서 당신과 제가 조종glas과 기둥post, 응시gaze, 그리고 판유리glaze를 갖고 놀 수 있는 이유는 바로 현존과 부재의 전통적인 변증법 때문입니다." 아이젠만은 절제된 표현으로 마무리한다. "당신이 언어에서 수행하는 것을 건축에서 달성할 가망은 없습니다."[53]

사실상 차용의 직서적 상황은 상쇄하면서 영향을 차용할 수 있는 방법은 다양하다. 한 가지 방법은 매우 상식적이어서 대개 무의식적으로 일어나고 명시적인 표명을 거의 요구하지 않는다. 그것은 바로 자신의 차용 범위를 한정하는 것이다. 주지하다시피 피카소의 1937년 작품 〈게르니카〉는 같은 해에 나치 공군이 스페인의 시장 마을을 폭격한 참상을 묘사한다. 그렇지만 그 회화는 오하이오강의 파국적 범람과 악명 높은 힌덴부르크 비행선 폭발 사고 같은 1937년의 다른 비극적 사건들에 관해서는 침묵한 채로 있다. 건축가들이나 그 밖의 사람들이 우리의 주의를 원형과 후속 모형 사이의 더 미묘한 공명에 끌어들이는 내용의 '제습' 행위로 원형을 지워버릴 때 그런 것처럼 어떤 영향을 차용하는 것은 더 의식적으로 수행될 수도 있다. 건축가 마이클 영은 이런 유형의 추상화化에 관한 유효한 글을 적었다.[54] 어떤 사례들에서는 원형의 내용이 의도적으로 뒤집힐 수

53. 같은 책, 3.

있으며, 그리하여 직서주의가 억압되고 그 양식이 빛을 발할 수 있게 됨을 보장한다. 앞서 우리는 그리스도교도 니체 혹은 사회주의자 니체에 관한 가능한 일례를 살펴보았다. 그런데 우리의 주제와 더 관련된 것은 어쩌면 어느 건축가가 데리다의 영향을 러시아 구축주의를 통해서 우회시킴으로써 탈직서화할 수 있을 것이라는 점으로, 그리하여 추가로 그 운동의 중력장으로부터의 도약이 이루어질 수 있을 것이다. 이것이 바로 위글리의 1988년 도록 시론에서 일어나는 일이다. 다른 사례들에서는, 백신의 약화된 바이러스처럼, 클로드 드뷔시의 〈골리워그의 케이크워크〉에서 시도된 〈트리스탄과 이졸데〉에 대한 즐거운 모방에서 그런 것처럼 어쩌면 원래의 내용이 약화된 형태로 보존될 수 있을 것이다. 어쩌면 우리는 어떤 원형의 과도하게 직서적인 영향에 대항하기 위해 그 원형의 더 주변부적인 면모들을 사용할 수도 있을 것이다. 들뢰즈주의 건축가들이 접힘과 연속성을 회피하고 오히려 "수염 난 모나리자와 같은 방식으로 철학적으로 수염 난 헤겔, 철학적으로 깨끗이 면도한 맑스"에 대한 들뢰즈의 재치 있는 요청을, 어쩌면 건축적으로 근대적인 알베르티 혹은 건축적으로 역사주의적인 미스 반 데어 로에를 활용함으로써 이용했다고 가정하자.[55] 영향을 탈직서화할 수 있는 전략은 다양

54. Eisenman, *Written into the Void*, 161.

55. Gilles Deleuze, *Difference and Repetition*, xviii. [질 들뢰즈, 『차이와 반복』.]

한데, 그것들은 모두 원래 내용과의 상이한 간섭 방식을 포함한다. 이처럼 방법이 풍부함을 참작하면, 철학자들의 영향이 너무나 직서적인 것으로 판명될 것이라는 두려움으로 인해 철학자들을 건축 담론에서 배제하는 것은 불필요하게 불안해하는 것처럼 보인다.

4장 | 건축의 미학적 중심성

예술과 감상자
예술의 세포적 구조
직서주의의 근본 문제

앞 장들에서 때때로 나는 '형식주의'에 관한 OOO 특유의 구상을 상기시켰다. 이제 이 개념을 자세히 살펴볼 때가 되었다. 나는 독자에게 이 장이 면밀한 주의 집중이 필요한 어려운 장일 것이라고 미리 경고한다. 이전에 내가 어떤 학술회의에서 받은 가장 중요한 청중의 질문은 그 행사의 주최자에 의해 제기되었다. 그의 이름은 톰 트레바트였고, 그 날짜는 2012년 9월 9일이었으며, 그 장소는 지리적으로 프랑스의 정중앙에 자리한 일드 바시비에흐^{Île de Vassivière}였다. 나의 강연 제목은 '예술과 역설'^{Art and Paradox}이었으며, 그리고 나는 더는 그 강연의 세부 내용을 떠올리지 못하지만 트레바트가 나중에 공개적으로 물은 것은 결코 잊지 못할 것이다. "인간 없는 예술은 어떤 모습일까요?"[1] 그 당시에 그리고 그 후 여러 달 동안 나는 이 질문에 당황했지만, 그 배후에 있는 이유는 상당히 분명했다. 내가 사변적 실재론 철학자들의 최초 집단에 속했다는 사실과 이 운동이 세계 자체에 관한 성찰을 지지하여 인간의 세계에의 접근에 대한 근대적 강박을 경시하는 것으로 알려져 있다는 사실을 참작하면, 사변적 실재론은 인간 감상자 없는 예술을 옹호하기 마련이라는 결론이 당연히 도출되지 않을까? 왜냐하면 이것은 모든 의식의 현존에 선행하는 자연의 '선조적' 영역에 호소하는

1. 그 강연은 '모순의 문제 : 객체의 근거를 없애기'(The Matter of Contradiction : Ungrounding the Object)라는 제목으로 열린 세미나 시리즈의 후원 아래 개최되었다.

메이야수의 경우와 전적으로 유사할 것이기 때문이다.[2] 내가 트레바트가 그 물음을 제기하는 방식의 중요성을 파악하는 데는 오랜 시간이 걸렸으며, 그리고 내가 그것이 (사변적 실재론의 여타 변양태들은 아닐지라도) OOO의 정수에 관한 오해였음을 깨닫는 데는 여러 해가 걸렸다. 이 장에서 그 이유가 설명될 것이다. 우리는 임마누엘 칸트의 『판단력비판』을 지나서 그 고전에 매우 큰 신세를 지는 20세기 형식주의 예술비평까지 거친 후에 향후 미학에서 건축이 수행할 중요한 역할에 대한 지각을 갖추고서 맞은편에서 나타날 것이다.

예술과 감상자

앞서 우리는 메이야수와 라투르가 정반대의 이유로 칸트의 유산을 거부한다는 것을 이해했다. 메이야수는 우리가 모든 상황에서 인간 사유를 빼냄으로써 실재 자체에 접근한다고 생각하는 반면에 라투르는 우리가 인간이 모든 실재의 한 구성요소임을 보여줌으로써 그렇게 한다고 생각한다. 그리하여 라투르는 모든 "사실의 문제"를 그가 "관심의 문제"라고 일컫는 것으로 전환한다.[3] 우리는 트레바트의 질문을 이들 두 바구니 중 어디

2. Meillassoux, *After Finitude*. [메이야수, 『유한성 이후』.]

3. Bruno Latour, "Why Has Critique Run Out of Steam?" 원리상 라투르의 '관심의 문제'는 인간 이외의 존재자들에 대한 관심일 수 있다. 사실상 라투르는

에 두어야 하는가? 사변적 실재론이 예술계에 제공할 것이 있다면 그것은 예술 작품과 인간을 어떻게든 분리하는 데서 찾아야 한다고 트레바트는 추리하는 듯하다. 그 대안은 라투르주의적인 것일 터인데, 이 경우에 예술 작품은 그것을 생성하는 온갖 다양한 인간 및 비인간 협상에서 분리될 수 없을 것이다. 라투르가 시각 예술의 사례에서 이 논점을 명시적으로 표명한 적은 없더라도, 그와 야네바는 그들이 공동으로 저술한 건축에 관한 논문에서 그것을 상당히 명백하게 진술했다. 건축물은 그 창작자들과 사용자들로부터 단절된 하나의 독립적인 객체가 아니라 오히려 특정한 과거에서 생겨났고 미래의 다양한 뜻밖의 인간 및 비인간 행위자와 연관되기 마련인 하나의 '프로젝트'이다.[4]

트레바트는 사변적 실재론적인 인간 없는 예술을 제안한 최초의 인물이 아니었다. 그 운동의 역사에서 일찍이 나는 폴란드계 미국인 미술가 요안나 말리노프스카가 2009~10년에 나의 두 번째 책 제목을 참조한 〈게릴라 형이상학의 시대〉 Time of Guerrilla Metaphysics라는 제목의 전시회를 개최했을 때 기뻤다.[5]

그의 모델인 알프레드 노스 화이트헤드보다 이런 더 심화된 우주론적 전회를 취하는 경향이 덜하다.

4. Bruno Latour and Albena Yaneva, " 'Give Me a Gun and I Will Make Every Building Move'." 비판적 대응으로는 Graham Harman, "Buildings Are Not Processes"를 보라.

5. Graham Harman, *Guerrilla Metaphysics*.

그 전시회는 호평을 받았고, 당연히 나는 기뻤다. 우리는 이미 예술계에 영향을 미치고 있었다! 또한 나는 『아트넷』*artnet*이 주선한 대화에서 말리노프스카가 데이비드 코긴스에게 알려준 인간 없는 예술의 구체적인 사례에 쾌재를 불렀다. "저는 유명한 [바흐의] 골드베르크 변주곡의 [글렌 굴드의 연주] 녹음테이프를 트는, 태양광 배터리의 동력을 갖춘 초대형 라디오 카세트를 가지고 있었습니다. 저는 그것을 접촉이 철저히 차단된 북극의 외딴곳에 설치했고, 그리하여 그것은 파괴될 때까지 계속해서 틀어져 있을 것입니다."[6] 이것은 인간 없는 예술이 어떤 모습일지에 관한 트레바트의 물음에 대답하는 것처럼 보인다. 그저 어느 예술 작품을 어떤 사람도 그것을 관찰할 가망이 전혀 없는 어떤 장소에 두라. 그런데 한 가지 이의가 떠오른다. 왜냐하면 이 작품은 모든 개연적인 인간 감상자와 물리적으로 단절되더라도 여전히, 알려진 개념 미술 형식들의 조건에 부합하기 때문이다. 결국에 말리노프스카는 여전히 어느 잡지에서 자신의 작품에 관한 이야기를 들려주고 있었고, 그리하여 그 작품을 철저히 추적 관찰된 예술계 내부에 분명히 자리하게 한다. 게다가 말리노프스카가 한 걸음 더 나아가서 그 작업을 누구에게도 알려주지 않은 채로 수행하고 그 작품을 오로지 자신의 마음속 사적 구성물로서만 생산하더라도, 그것은 여전히 그의 기

6. David Coggins, "Secret Powers."

억 속에 하나의 예술 작품으로 존재할 것이다. 말리노프스카가 '완전한 메이야수'가 됨으로써 한 작품을 접촉이 철저히 차단된 북극의 외딴곳에 실제로 운반하기보다는 오히려 수십억 년 전에 폭발된 어떤 항성이 자신의 예술 작품이었다고 단적으로 규정했더라도 사정은 마찬가지였을 것이라는 점을 인식하자. 말리노프스카는 어쩌면 탐사선 한 대를 우주 깊이 은밀히 발사함으로써 인간종보다 오래갈 만큼 견고한 객체를 의도적으로 만들어낼 수도 있었을 것이다. 그런 프로젝트를 위한 자금조달 수단이 아무리 불안정하더라도 말이다. 그렇지만 이들 선택지는 모두 여전히 밀라노프스카에게 개념 작품일 것이고, 아무튼 그것들을 인식하게 되는 여타의 누군가에게도 마찬가지일 것이다. 더 일반적으로 예술 작품을 물리적 공간 혹은 시간상으로 멀리 떨어진 곳에 위치시키는 것은 바라던 분리를 이루어내기에 충분하지 않다. 미학적 실재론의 요점은 다르다. 즉, 인간이 어떤 예술 작품을 직접 바라보면서 서 있을 때도 그 작품 속에는 우리가 파악할 수 없는 무언가가 있다. 그리고 이것이 바로 물자체가 무엇을 의미해야 하는지를 둘러싸고 나와 메이야수 사이에 벌어진 논쟁이다. 그 프랑스인 철학자의 경우에 물자체는 단지 우리가 그것이 시간상으로 인간보다 선행하거나 오래갈 수 있음을 깨달음으로써 즉자가 된다. 나의 경우에는 칸트와 마찬가지로 물자체가 지금 여기에 현존하는데, 우리는 수학을 통해서든 다른 수단을 통해서든 간에 그것에 직접 접근할 수 없을

따름이다. 이런 까닭에 메이야수는 칸트와 관련된 문제가 인간의 유한성에 대한 그의 신념이라고 생각하는 반면에 나의 경우에는 그 문제가 단지 인간의 유한성에 머문 칸트의 한계와 더불어 그로 인해 객체들 역시 서로에 대하여 유한하다고 생각하지 못한 칸트의 무능함이다. 사변적 실재론에 관한 대부분의 오해는 이런 근본적인 견해 차이를 둘러싼 혼란에서 비롯된다.

인간에게서 분리된 예술 작품에 관한 이런 관념은 칸트와 그의 살아 있는 찬양자인 미술비평가 겸 미술사가 마이클 프리드의 미학 이론들에서 이미 적극적으로 나타난다. 나는 아무튼 최근의 두 저서 『단테의 부러진 망치』(2016)와 『예술과 객체』(2020)에서 이 논점을 다루었는데, 이들 책에서 나는 처음으로 OOO 미학의 기본 입장들을 체계적으로 공표했다. 그 저서들의 중심에 자리하고 있던 것은 라투르의 혼성체가 아니라 복합체―즉, 인간이 그 성분 중 하나인지 여부와 무관하게 다양한 성분들로 구성된 모든 존재자―였다. 그 목표는 칸트주의적 존재분류학에 대한 라투르의 강력한 비판을 보존하는 한편으로 내가 라투르의 잘못된 해결책이라고 간주하는 것―근대적 사유/세계 균열의 두 측면을 그것들의 근본적인 우위성을 의문시하지 않은 채로 그냥 융합하는 구상―을 피하는 것이었다. 최근에 이루어진 존재 양식에 관한 라투르의 획기적인 프로젝트의 경우에도 사정은 마찬가지로, 이 프로젝트 역시 근대적인 것으로 의심되는 '준객체'와 '준주체' 사이의 구분을 중심으로 여전히 전개된다.[7] 『단

테의 부러진 망치』에서 나는 시인 단테가 근대주의를 앞질러 비판한 인물이었다고 주장했다. 왜냐하면 단테의 우주는 세계에 맞서 우뚝 서 있는 인간들로 이루어져 있지 않고 오히려 경우에 따라 충성스럽거나 아니면 반역적인 좋고 나쁜 객체들과 융합된 열정적인 행위자들로 이루어져 있기 때문이다. 현상학이 이미 그런 융합체들로 가득 차 있는 것처럼 보일지도 모르지만, 사랑은 특권적인 두 극을 융합하는 어느 독특하게 특별한 혼성체라기보다는 오히려 단지 우주 속 또 하나의 존재자일 뿐이라는 자신의 중세 실재론적 인식 덕분에 그 논점을 나중의 현상학보다 더 명료하게 파악하는 이는 단테이다. 단테는 사실상 완벽한 안티-칸트이다. 왜냐하면 칸트는 실재를 그것에 관해 거의 언급할 수 없도록 붙잡을 수 없는 거리를 두고서 떨어진 곳에 위치시키고 인간에게 예술 작품뿐만 아니라 윤리적 행위에 대해서도 조심스러운 거리를 두라고 충고하는 반면에, 단테는 세계의 다양한 사물에 대한 우리의 열정적인 애착을 옹호할 뿐더러 판단하기도 하기 때문이다.

그런데 '형식주의'는, '실재론' 자체와 매우 흡사하게도, 언급하는 사람에 따라 다양한 것을 뜻하는 그런 용어 중 하나로, 시각 예술에 한정되더라도 그러하다. 나는 '형식주의'라는 용어를 칸트의 윤리학 저서에서 주로 나타나는 그 용어에 대한 칸트

7. Bruno Latour, *An Inquiry into Modes of Existence*.

주의적 의미에서 사용하는데, 이 경우에는 실재의 일정한 부분이 여타의 것과 단절된다고 여겨진다. 그런 분열을 가리키는 칸트의 유명한 예술 용어는 '자율성'으로, 이 용어는 그의 윤리적 저작에서 나타나지만 아무튼 그가 저술한 모든 것의 핵심에 자리하고 있다. 칸트에게 윤리학적 형식주의가 뜻하는 바는 어떤 행위가 내세에 대한 희망과 두려움, 선행에 대한 대중적 명성을 얻고자 하는 소망, 혹은 어떤 다른 동기에서 수행되기보다는 오히려 오로지 합리적 의무에서 수행된 것이 아니라면 엄밀히 말해서 윤리적이지 않다는 것이다. 여기서 나는 칸트가 '자율성'이라는 용어를 예술과 관련지어 사용한 실례를 상기시키지 않을 것이다. 그러나 무언가가 (그것이 제공하는 쾌적한 감각이나 혹은 그것에서 추출된 개념적 의미로 인해 아름답게 여겨져야 하는 것이 아니라) 독자적으로 아름답게 여겨져야 한다는 칸트의 염려는 그에게 미학적 형식주의의 대부로서의 자격도 부여한다. 이것이 바로 형식주의자로 불리지 않기를 바라는 진지하지만 정당하지 않은 소망을 표현하는 그린버그와 프리드 같은 형식주의 비평가들이 바라보는 칸트의 모습이다.[8] 또한 우리는, 칸트의 『순수이성비판』이 본체계를 현상계와 단절하고 현상계를 본체계와 단절하는 방식을 참작하면 그 책이 존재론적

8. Clement Greenberg, *Homemade Esthetics*, 8ff. ; Fried, "Art and Objecthood." 그린버그와 프리드를 건축과 관련지어 논의한 고찰에 대해서는 Mark Linder, *Nothing Less Than Literal*를 보라.

의미에서의 형식주의적 저작이라고 말할 수 있을 것이다. 세계가 전체론적 혼합물 ─ 여기서는 모든 것이 그 밖의 다른 모든 것이다 ─ 이 되는 조건 아래에서 불이익을 감수하고 그것들이 맺은 관계들과는 별개로 객체들의 자율적 현존에 대한 우리의 관심을 참작하면, OOO 역시 이런 의미에서의 형식주의적 철학인 것처럼 보인다. 존재자들 사이의 관계들은 맺어지기가 비교적 쉽고 원리상 편재적이라는 관계적 존재론들 ─ 버라드, 라투르 그리고 화이트헤드의 이론들 ─ 의 가정에도 불구하고 이들 관계는 맺어지기가 어렵고 언제나 생겨나는 것은 아니다. 그러므로 그 속에서 인간은 자신이 사랑하고 증오하는 다양한 객체에 대한 자신의 태도에 따라 저주받거나 구원받는, 그리하여 순전히 관계적 사태인 것처럼 보이는 우주를 구상하는 단테에게 의지하는 것은 기묘한 일인 듯 보일 것이다. 이런 이의가 간과하는 것은 칸트와 그의 형식주의자 후예들이 형식주의를 인간과 세계가 서로 단절된 특정한 사례들에 한정하는 잘못을 저지른다는 점이며, 그리고 이것은 우리가 거부해야 하는 칸트의 존재분류학적 측면이다. 반면에, 단테의 경우에 각 생명체의 사랑은 그것을 관찰하거나 판단하는 사람들과 구분되는 새로운 복합 객체이다. 어떤 의미에서 사랑은 '주관적'임이 분명하지만, 또 다른 의미에서 사랑은 연인들 자신과 외부 관찰자들이 대처해야 하는 세계의 새로운 사실이다.

한 가지 실례가 도움이 될 것이다. 물이 수소와 산소 사이

의 관계로부터 구축된다는 단순한 이유로 물의 자율적 현존을 부인하는 것은 잘못일 것이다. 이에 대한 이유는 두 가지이다. (1) 물이 두 원소 사이의 관계를 포함한다는 사실은 물이 여타의 모든 것과도 관계를 맺고 있음을 뜻하지는 않는다. 물에 관한 어떤 이해도, 물을 사용하는 어떤 행위도, 심지어 물과 이루어지는 맹목적인 인과적 상호작용도 물의 실재를 결코 가늠하지 못할 것이다. 물은 세계 속 어느 다른 것에 미치는 자신의 효과들 이상의 무언가이다. 게다가 (2) 물은 수소와 산소 사이의 내부 관계에 의해서도 해명될 수 없다. 왜냐하면 물은 다양한 방식으로 이들 성분을 넘어서기 때문인데, 그중 가장 명백한 것은 물의 성분들은 모두 불을 부채질할 수 있지만 물은 불을 끈다는 사실이다. 달리 진술하면, 모든 존재자는 복합 객체임이 틀림없다 — 여기서 나는 이 논점을 논증하지 않을 것이다 — 는 사실로부터 모든 것은 한낱 다른 것들과 맺은 일단의 관계에 불과하다는 결론이 도출되지는 않는다. 모든 복합 객체는 자신의 조각들로 완전히 아래로 환원될 수도 없고, 자신의 외부 효과들로 완전히 위로 환원될 수도 없다.[9] 객체는 이들 두 가지 형식의 지식 — 이것들은 공교롭게도 존재하는 단 두 가지 종류의 지식이다 — 에 저항하는 제3의 항이다.[10] 이런 까닭에 객체에 더 능숙

9. Harman, "On the Undermining of Objects"; Harman, "Undermining, Overmining, and Duomining."
10. Harman, "The Third Table."

하게 접근하려면 지식 이외의 인지적 방법들이 필요하며, 소크라테스식 필로소피아는 물론이고 그중 많은 것을 이미 예술에서 익히 찾아볼 수 있다.

OOO의 경우에 현존하는 모든 것은 필연적으로 라투르적 의미에서의 혼성체이지는 않은 복합체이다. 왜냐하면 혼성체는 인간 성분을 필요로 하기 때문이다. 인간이 객체와 맺은 모든 관계는 정의상 혼성체이고, 따라서 이것은 모든 예술 작품과 건축 작품, 모든 정치적 행위 그리고 모든 사회적 사실을 포함한다. 주지하다시피 라투르는 자연에 관한 모든 사실 역시 혼성체로 간주함으로써 그 사안을 확대한다. 왜냐하면 라투르에게는 모든 과학적 '사실의 문제'가 사실상 '관심의 문제'이기 때문이다. 무엇이든 어떤 사실을 알아내는 데에는 복잡한 사회적 과정들이 필요하다는 점을 참작함으로써 라투르는 이들 과정이 여전히 그 사실의 일부일 수밖에 없다고 주장하며, 이런 취지에서 라투르와 야네바는 건축물에 대해서도 마찬가지로 주장한다. 이것은 OOO의 입장이 아니다. OOO는 일반 상대성 이론의 발견 역사 전체를 참조하지 않은 채로 그 이론을 참조할 수 있다고 주장하는데, 비록 나는 이론과 예술 작품이 세계와 직접 접촉하는 고립된 형식들로 이해되기보다는 오히려 그것들이 대체하는 것들과 대화 중에 있다고 이해되어야 한다는 칼 포퍼, 임레 라카토슈 그리고 문학 비평가 블룸의 견해에 동의하지만 말이다.[11] 달리 진술하면, 라투르와 달리, OOO는 실재론을 세계

를 직접 알 수 있는 능력과 동일시하는 그릇되게 강한 의미에서의 실재론을 신봉하는 것은 아닐지라도 강한 의미에서의 실재론을 깊이 신봉한다. 그릇되게 강한 의미에서의 실재론에 관한 일례는 분석철학자 마이클 데빗이 실재적인 것에 관한 지식이 없는 실재론은 한낱 "가리개 실재론"에 불과하다는 것과 진실한 실재론은 마음의 외부에 있는 실재가 "(근사적으로) 과학의 법칙들을 따라"야 한다고 요구한다는 것을 주장할 때 나타난다.[12] 데빗의 견해는 실재란 여타의 것들의 외부에 있는 것이라기보다는 오히려 특정적으로 마음의 외부에 있는 것을 의미한다는 분류학적 가정을 수반할 뿐만 아니라, 마음의 외부에 있는 물질을 다루는 것은 예술, 사회과학 혹은 인문학이라기보다는 오히려 자연과학이라는 후속 가정도 수반함을 인식하자. 반면에, OOO의 경우에 실재적인 것은 (1) 그저 인간 사유의 외부에 있는 것이 아니라 모든 관계의 외부에 있고, (2) 과학적 분과학문들의 배타적인 영역이 아니며, 그리고 (3) 매우 실재적이어서 그것에 대한 어떤 표상과도 결코 동일시될 수 없다.

11. Karl Popper, *The Logic of Scientific Discovery* [칼 포퍼, 『과학적 발견의 논리』] ; Imre Lakatos, "Changes in the Problem of Inductive Logic" ; Harold Bloom, *The Anxiety of Influence* [해럴드 블룸, 『영향에 대한 불안』]. 이들 세 명의 중요하지만 멀리 떨어진 저자 사이의 관계들에 관한 논의에 대해서는 Graham Harman, "On Progressive and Degenerating Research Programs"를 보라.

12. Michael Devitt, *Realism and Truth*, 347.

게다가 우리가 애초에 그것을 정면으로 다루지 않는다면 독자가 OOO 의미의 '복합체'를 파악하지 못하게 막을 수 있는 한 가지 후속 쟁점이 있다. 데란다는 『새로운 사회철학』이라는 영향력 있는 책의 서두에서 자신이 실재론적 사회 이론을 제시할 것이라고 공표한다. 데란다는 실재론이 특히 "실재의 마음-독립적인 현존에 대한 신념"을 수반한다고 언급한다.[13] 그런데 또한 데란다는 애써 다음과 같이 덧붙인다. "사회적 존재론의 경우에 … 이 규정이 수정되어야 하는 이유는 인간의 마음이 더는 현존하지 않게 된다면 소규모 공동체에서 대규모 국민국가에 이르기까지 대다수 사회적 존재자가 전적으로 사라질 것이기 때문이다."[14] 그렇다면 자체적으로 마음-의존적인 사회적 실재와 관련하여 마음-독립적인 실재에 관한 이론을 제시하기를 바라는 경우에는 모순이 존재하는가? 물론 그렇지 않다. 왜냐하면 그 추정상의 모순은 '마음-독립성'의 두 가지 상이한 의미를 뒤섞기 때문이다. 인간의 마음이 어떤 실재의 필수 구성요소일 때 그것을 그 실재의 성분이라고 일컫자. 데란다가 진술하는 바로 그대로 마음은 언제나 사회의 한 성분이며, 그리고 예술과 건축의 경우에도 사정은 마찬가지이다. 그런데 무언가가 마음이 그것을 관찰하고 있는지 여부와 전적으로 별개로 현존하는

13. DeLanda, *A New Philosophy of Society*, 1. [데란다, 『새로운 사회철학』.]
14. 같은 곳.

경우에는 프리드의 용어를 차용하여 마음을 그 실재의 한 성분이라기보다는 오히려 관찰자라고 일컫자. 자신의 책 서두에서 데란다는, 자신이 실재론적 이론으로 뜻하는 바는 사회가 "사회적 존재자들은 우리가 그것들에 관해 품는 구상으로부터 자율적임을 단언해야 한다"는 것일 따름이라고 진술할 때 마찬가지의 차이에 유의한다.[15] 요컨대 '마음-독립적인'이라는 용어는 '인간-성분-독립적인'이라는 뜻을 함축하거나 아니면 '인간-관찰자-독립적인'이라는 뜻을 함축할 수 있으며, 그리고 실재론은 후자에 대한 신념을 수반할 따름이다. 이 논점이 거론되어야 하는 이유는, 마치 인간 성분을 포함하는 객체를 논의하는 것이 자동으로 반실재론을 초래하는 것처럼 우리는 인문학, 사회과학 그리고 예술에 대립하는 것으로서의 자연과학에 집중해야 한다고 주장하는 사람들이 있기 때문이다. 그런데 혼성 존재자들은 자연적 존재자들에 못지않게 실재적이다. 로마 제국의 실재성은 어느 붕소 원자의 실재성보다 열등하지 않은데, 비록 전자가 더 짧게 지속하고 수학화하기가 더 어렵지만 말이다.

더 이상의 오해를 방지하기 위해 우리는 OOO 의미의 형식주의를 나 자신의 세대와 그 이후 세대의 영향력 있는 이론가들에 의한 그 용어의 상이한 용법들과도 구분해야 한다. 이들 용법 중 내가 가장 선호하는 것은 문학비평가 사이에서 오랫동

15. 같은 곳.

안 멸시당한 용어인 '형식주의'를 부활시키려고 시도하는 『형식들』이라는 캐롤라인 레빈의 책에서 찾아볼 수 있다.16 레빈의 책에서 강력한 것은 문학적 형식주의가, 과거에 그랬던 것처럼, 사회정치적 물음을 희생하고 순전히 텍스트적인 물음에 몰입할 필요가 없다는 그의 주장이다. 왜냐하면 무수한 조직적 형식을 눈에 띄게 보여주는 것은 단지 텍스트만이 아니라 인간의 삶 전체이기 때문이다. 어느 시의 연들에 못지않게 학교 훈육 일과와 국가 헌법의 경우에도 조직적 형식을 보여준다. 나와 레빈 사이의 차이점은, 그는 라투르의 행위자 혹은 제임스 J. 깁슨의 "행동 유도성"의 노선에 따라 그런 형식들을 관계적 견지에서 해석하는 경향이 있는 반면에 OOO는 다른 형식들과 상호작용하는 방식과 전혀 별개로 개별 형식들에도 관심을 기울인다는 것이다.17 또 흥미로운 것은 '형식주의'라는 용어를 "형식화의 교착상태"와 관련시키는 톰 아이어스와 폴 리빙스턴의 용법으로, 이런 용법은 쿠르트 괴델의 유명한 증명에 의해 예증된 자기-재귀적 실패, 데리다의 해체, 상징계의 외상으로서의 실재계에 관한 자크 라캉의 정신분석학적 모형, 알랭 바디우의 사건론, 그리고 지젝의 시차 개념에서도 나타난다.18 문제는 모

16. * Caroline Levine, *Forms*. [캐롤라인 레빈, 『형식들』.]

17. James J. Gibson, *The Ecological Approach to Visual Perception*.

18. Tom Eyers, *Speculative Formalism*; Paul Livingston, *The Politics of Logic*. 괴델의 유명한 증명에 대해서는 Kurt Gödel, "On Formally Undecidable

든 그런 교착상태 그리고 아이어스와 리빙스턴의 조치가 인간 주체에 관한 존재분류학적 구상에 너무 크게 의존한다는 것이다. 일반적으로, 어떤 주체도 부재한 상황에서 객체-객체 상호작용에도 마찬가지로 잘 적용되는 이론이 존재하지 않는다면, OOO 의미에서의 '실재론'도 '형식주의'도 존재하지 않는다. 그런 우주론적 여지가 없다면 우리는 여전히 근대 철학의 경계 내에 머무르게 되면서 그것의 근본적인 분류학을 그대로 남겨두게 된다. 더 일반적으로, '자기-재귀성'이 사유의 특권적 일례로 여겨질 때마다 성분으로서의 마음과 관찰자로서의 마음 ─ 단지 우리가 어쩌다 거울을 본다고 일치하지는 않는 두 가지 다른 별개의 실재 ─ 사이에 혼동이 생겨난다.

예술의 세포적 구조

칸트주의적 형식주의의 세 가지 갈래는 1781년에서 1790년까지 출판된 그의 세 권의 위대한 저서에서 비롯되며, 나중에

Propositions of the *Principia Mathematica* and Related Systems I"을 보라. 해체의 고전적 텍스트는 Derrida, *Of Grammatology* [데리다, 『그라마톨로지』]이다. 라캉의 실재계에 관한 한 가지 좋은 원전은 Jacques Lacan, *Anxiety*이며, 아이어스는 『라캉과 '실재계'의 문제』에서 이 주제에 관한 훌륭한 논평을 제시한다. 소속을 넘어선 포함의 과잉으로서의 사건에 관한 바디우의 이론에 대해서는 Alain Badiou, *Being and Event* [알랭 바디우, 『존재와 사건』]를 보라. 시차라는 주제에 관해서는 Žižek, *The Parallax View* [지젝, 『시차적 관점』]를 보라.

이들 갈래 각각에 대하여 알맞은 비판자가 나타났다. 『순수이성비판』은 우리에게 칸트의 일반 존재론을 제시하고, 『실천이성비판』은 칸트의 윤리학을 제시하며, 『판단력비판』은 (생물학에 관한 몇 가지 중요한 고찰과 더불어) 칸트의 미학 이론을 제시한다. 앞서 나는 라투르가 혼성체를 도입함으로써 그 첫 번째 비판서에 대해서 가장 중대한 이의를 제기한다고 이미 언급했다. 막스 셸러는 윤리학적 형식주의에 대한 철저히 비판적인 자세로 칸트의 윤리학을 대면한 유일한 인물이다. 더 최근에 프리드는 자신의 대단히 칸트주의적인 본능에도 불구하고 칸트주의 미학에서 벗어날 수밖에 없었다. 프리드는 결코 헤겔주의자가 아니었는데, 로버트 피핀이 이런 식으로 프리드를 그린버그와 대조하려고 시도했음에도 말이다.[19]

라투르, 셸러 그리고 프리드에 의해 제기된 칸트에 대한 해당 이의들에서 도출될 수 있는 교훈은 철학의 기본 단위체가 단테의 노선을 따라 재고되어야 한다는 것이다.[20] 이제 우리가 부득이 반대해야 하는 근대적 지형도는 이런 모습으로, 실재의 꼭대기에는 주체가 있고 실재의 바닥에는 객체가 있다. 후자에 어떤 모양이 주어지든 간에 사정은 여전히 마찬가지이다. 어떤 종류의 철학에서는 그 객체가 우리의 명시적인 지각 혹은 관

19. Robert B. Pippin, *After the Beautiful*을 보라.
20. Dante Alighieri, *The Divine Comedy*. [단테 알리기에리, 『신곡』.]

계보다 더 깊은 심층에 자리하는 무언가로 여겨진다. 그 무언가가 칸트의 불가해한 물자체든, 메이야수의 수학적으로 접근 가능한 물자체든, 하이데거의 물러서 있는 도구-체계든, 혹은 심지어 소크라테스 이전 철학자들의 무정형의 아페이론이든 간에 말이다. 한편으로, 버클리의 기저 질료 없는 관념, 헤겔의 본체계의 부정성의 운동으로의 붕괴, 후설의 내재적 현상 그리고 라투르의 감춰진 잔류물 없는 행위자에서 볼 수 있듯이, 감춰진 무언가의 현존을 전혀 허용하지 않는 또 다른 종류의 철학이 있다. 그런데 사유와 세계 사이에 연결 불가능한 간극이 존재하는지 여부에 관한 끊임없는 물음은, 앞서 알게 된 대로, 사유와 세계의 이중 존재분류학에 대한 더 광범위한 의견 일치를 은폐하는 부차적인 논쟁이다. OOO는 그 두 집단 중 첫 번째 집단에 더 공감하더라도 그것이 중요한 것은 아닌데, 실재적인 것을 오직 인간의 사유에 대립하는 것으로 간주하는 '실재론'도, '유물론'도 여전히 일종의 존재분류학이다. 지젝이 옹호하는 외상적인 라캉주의적 실재계가 특히 좋은 실례이다.[21]

한 가지 더 흥미로운 물음은 세계의 꼭대기에 있는 주체와 관련되어 있다. 물론 우리는 세계와 별개로 고립된 주체에 관해 언급할 수 없다는 인식, 개체는 언제나 역사와 문화, 상호주

21. Slavoj Žižek, *The Sublime Object of Ideology*. [슬라보예 지젝, 『이데올로기의 숭고한 대상』.]

체성, 혹은 신체화의 더 광범위한 운동에 묻어 들어가 있다는 인식이 널리 퍼져 있다. 그런데 일반적으로 간과되는 것은 개별적 주체조차도 외부에서 보이게 될 때는 하나의 객체이며, 게다가 누군가가 타자에 의해 부당하게 '대상화'된다는 나쁜 의미에서의 객체가 아니라는 점이다. 더 정확히 서술하면, 간과되는 것은 무언가 혹은 누군가에 대한 인간의 몰입 — 일반적으로 '지향성'으로 일컬어지는 것이지만 어쩌면 또한 사랑이라는 단테-셸러주의적 명칭이 부여될 수도 있는 것 — 이 별개의 객체 극과 주체 극 사이의 팽팽한 긴장 상황일 뿐만 아니라 그 자체로 독자적인 복합 객체라는 점이다. 우리는 비극에서 타인의 사랑을 향해 두려움과 연민을 느끼거나, 혹은 희극에서 "우리보다 못한"(아리스토텔레스) 사람을 비웃는다.[22] 심지어 우리는 본인 특유의 '아이러니한' 관심의 대상을 조롱하거나 꾸짖는 사람의 냉소주의에 마음이 빼앗길 수 있다. 왜냐하면 그런 아이러니는 직설적인 연민, 비웃음 혹은 증오와 종류가 다르지 않은 개인적 판본의 성실성일 따름이기 때문이다. 우리 자신의 관점에서 바라보면 우리는 자신의 관심 대상을 '초월'하는 것처럼 보일 것이지만, 우리는 사실상 그 객체를 결코 초월하지 못한다. 오히려 어느 객체에 대한 우리의 지향적 관계는 그 자체로 하나의 객체 — 오이디푸스, 베아트리체, 탄소, 자동차 혹은 쿼크와 종류가 다르지 않은

22. Aristotle, *Poetics*. [아리스토텔레스, 『시학』.]

객체 — 로 여겨질 수 있다. 이런 일은 타인이 우리가 객체와 맺은 관계에 관해 숙고할 때 발생하고, 게다가 우리가 스스로 이런 관계에 관해 숙고할 때 이미 발생하고 있다. 그런데 이것은 주체가 우주의 꼭대기에 있기는커녕 영원한 중간층에 놓여 있음을 뜻한다. 그리고 다른 한편으로 일련의 후속 객체가 무한정 위로 그리고 아래로 공히 펼쳐진다. 이것은 주체가 자신이 속하는 어떤 더 광범위한 객체의 내부에서 언제나 발견될 수 있음을 뜻하고, 따라서 주체가 그 밖의 다른 모든 것을 넘어서는 초월성 혹은 부정성의 어떤 독특한 지점이 아님을 뜻한다.

해체는 두 세대의 비평가들이 '내부'와 '외부' 같은 용어들의 '형이상학적' 특질에 대하여 거의 기계적인 경멸을 표현하도록 훈련시켰지만, 이들 낱말은 우리 목적에 유용한 완전히 무고한 의미를 지니고 있다. (『새로운 인생』에서 묘사된 대로의) 역사적인 비체 디 폴코 포르티나리에 대한 사랑이든 혹은 그 실제 인물에 크게 기반을 둔 『신곡』의 등장인물에 대한 사랑이든 간에 단테의 베아트리체에 대한 사랑의 사례를 고찰하자. 여기서 그것은 더는 주체 단테와 객체 베아트리체의 근대적 도식도 아니고, 심지어 베아트리체가 주체이고 그리하여 단테는 베아트리체의 응시 대상이 되는 어떤 가능한 페미니즘적 반전 도식도 아니다. 오히려 우리는 근대 철학의 관점에 단적으로 낯선 더 복합적인 구조를 갖게 된다. 먼저 단테의 관점에서 그 상황을 바라보자. 왜냐하면 우리는 저자 단테의 직접적인 발언권으

로 인해 그를 더 잘 알고 있기 때문이다. 사랑에 빠진 행위자 단테는 실재적 객체로, 픽처레스크한 장면을 응시하는 초험적 주체일 뿐만 아니라 하필이면 어떤 특정한 객체들을 사랑하고 미워하는 데 자신의 실재를 전개하는 누군가이다. 베아트리체에 대한 그의 사랑을 고찰하자. 후설은 우리에게 베아트리체가 단테의 지향적 객체라고 말할 것이다. 그리하여 베아트리체 역시 자신의 성질들과 다르다. 왜냐하면 이들 성질은 베아트리체가 다양한 각도에서 보임에 따라, 그리고 다른 옷차림을 하고 다른 기분에 젖음에 따라 끊임없이 바뀌기 때문이다. '지향적'이라는 낱말은 종종 그것이 마음의 내부에 있는 객체를 가리키는지(프란츠 브렌타노) 아니면 마음의 외부에 있는 객체를 가리키는지(후설)를 둘러싸고 혼동을 불러일으키기에 OOO는 그것을 '감각적'이라는 용어로 대체한다.[23] 이렇게 해서 감각적 객체로서의 베아트리체와 매 순간 끊임없이 변화하는 그의 감각적 성질들의 명멸하는 음영으로 이루어진 쌍이 생겨난다. 그 용어가 '느낄 수 있는'sensible이라는 낱말이 아니라 '감각적'sensual이라는 낱말임을 아무쪼록 인식하자. 우리는 마음의 대상이나 실천적 활동의 대상 — OOO의 견지에서는 둘 다 어느 모로 보나 감각 경험만큼 감각적이다 — 에 대립하는 감각의 대상으로서의 베아트리체를 언급하고 있지 않다. '감각적'이라는 용어는, 그것이 철저히 개

23. Franz Brentano, *Psychology from an Empirical Standpoint*.

념적인 경험이든 혹은 눈에 띄지 않는 인과적 상호작용이든 간에 관계 속에 현존하는 것이라면 무엇이든 포괄한다. 그런데 더욱이 후설은 현상학자가 베아트리체의 진정한 성질들, 즉 그가 단테의 시각에 어떤 특정한 윤곽을 현시하든 간에 그에게 속하는 성질들을 직관할 수 있다고 주장한다. 그런 직관은 감각을 통해서 생겨나기보다는 오히려 지성을 통해서 생겨난다고 후설은 주장한다. OOO의 경우에 베아트리체의 이런 진정한 성질들은 실재적 성질들로 일컬어지며, 그리고 그것들은 그에 대한 단테의 사랑뿐만 아니라 그에 관한 후설의 지성적 직관도 넘어서는데, 그들이 아무리 열심히 노력하더라도 말이다. 게다가 이들 성질과 별개로 베아트리체는 자신이 맺은 온갖 종류의 관계 너머에 자리하는 접근 불가능하고 통일된 실재적 객체이기도 하다.

현재 이런 연애 사건, 이런 지향적 관계의 내부에 있는 것은 감각적 객체와 감각적 성질들 사이의 균열로서의 베아트리체에 몰입한 실재적 객체로서의 단테이다. 물론 단테는 결코 진공 속에서 베아트리체를 경험하지 않고 오히려 언제나 무수히 다양한 감각적 객체와 성질이 거주하는 어떤 매체 속에 있다. 그런데 여기서 이 복잡한 주제에 관한 논의는 다른 기회로 미룰 수밖에 없다. 내가 '세포'라는 용어를 도입하여 지칭할 이 매체는 세 가지 기본 요소—자신이 대면하는 것에 몰입된 실재적 객체(단테), 그리고 그 실재적 객체 단테가 몰입한 (베아트리체의) **감각적 객체 및 성질**

들―를 포함한다. 실재적 객체 베아트리체와 그 실재적 성질들은 그 세포의 외부에 자리한다. 왜냐하면 정의상 그것들은 모든 특정한 마주침에서 망라될 수 없는 것들이기 때문이다. 연애 사건의 행위자 혹은 실재적 객체 단테도 실재적 성질들을 지니고 있지만, 그것들 역시 그 세포의 외부에 자리하고 있다. 주지하다시피, 또한 우리는 베아트리체를 경험 대상자라기보다는 오히려 행위자로 간주할 수 있다. 이 경우에는 역할들이 반전되면서 이제 자신의 실재적 성질들을 해당 세포의 외부에 남겨 둔 실재적 객체로서의 베아트리체가 있는 한편으로 그가 관찰하는 단테는 자신의 실재적 객체와 성질들이 그 관계의 외부에 고립된 상태에서 감각적 객체와 성질들 사이의 균열이 된다. 그런데 이것들은 상호의존적임에도 불구하고 두 가지 상이한 객체임을 인식하자. 첫 번째 경우에는 그 복합체가 실재적 단테와 감각적 베아트리체로 구성되어 있으며, 그리고 두 번째 경우에는 정확히 반전되어 그 복합체가 실재적 베아트리체와 감각적 단테로 구성되어 있다. 그런데 모든 관계가 이런 관계처럼 반드시 호혜적인 것은 아니다. 또한 우리는, 밤하늘에서 오래전에 사라진 수많은 항성과 관련하여 일어나는 사태처럼, 우리를 호혜적으로 마주치지 않는 시간상으로 혹은 공간상으로 멀리 떨어져 있는 객체들에 몰입할 수 있다.

그렇지만 이 상황에서는 마주치게 되는 어떤 베아트리체보다 더 깊은 잉여인 감춰진 베아트리체와 아무 관계도 없는 또

하나의 '외부'가 존재한다. 나는 내부의 아래에 있기보다는 오히려 내부의 위에 있는 것을 가리키고 있다. 말하자면, 단테가 행위자인 경우에는 베아트리체에 대한 그의 몰입 역시 다른 누군가 혹은 무언가에 대한 하나의 객체가 될 수 있다 — 게다가 심지어 그 자신에 대한 객체도 될 수 있다. 『새로운 인생』에서는 풍부한 실례가 나타나는데, 예컨대 베아트리체의 친구들은 자기 친구에 대한 단테의 사랑을 알아채고 그것에 관하여 놀리는 말이나 무시무시한 말이나 혹은 비극적인 말을 다양하게 늘어놓는다. 단테의 저작을 읽느라고 여러 시간을 보내는 독자들의 경우에도, 중세 피렌체의 거리에서 이 흥분한 연인을 피하는 새들의 경우에도, 그리고 심지어 단테의 거친 호흡이 배출하는 추가적인 이산화탄소를 서서히 흡수하는 대기의 경우에도 사정은 마찬가지이다. 루만의 사회적 체계 이론에서 차용하면 우리는 이것을 단테-베아트리체 체계에서 지금으로서는 배제되는 '환경'이라고 일컬을 수 있을 것이다.[24]

우리에게는 모든 복합 객체의 내부를 가리키는 명칭이 필요하다. 그리고 나는 '세포'cell라는 생물학적 용어보다 더 나은 선택지를 알지 못하는데, 상당히 아이러니하게도 이 용어는 건축

24. Niklas Luhmann, *Social Systems* [니클라스 루만, 『사회적 체계들』]; Niklas Luhmann, *Theory of Society*. 이 책 『건축과 객체』에서 주어진, 세포 내부의 요소들에 관한 특정한 고찰은 Graham Harman, "On Vicarious Causation"에서 최초로 제시된 내용에서 점진적으로 발전되었다.

에서 생물학으로 건너왔다.[25] 내가 '세포'라는 용어를 선택한 것은 칠레인 면역학자 마투라나와 바렐라의 작업에서 영감을 받아서 이루어졌으며, 그들이 대륙 이론에 미친 영향은 그들에 대한 나 자신의 관심보다 훨씬 앞서 발생했다.[26] 그들의 애초 관심사는 그들이 항상성 기능 – 주로 안정된 내부 상태를 유지하기 위해 작동하는 기능 – 으로 서술하는 생물학적 세포의 동역학이었다. 외부 세계는 그것이 세포 내부의 견지에서 유의미하다고 여겨질 수 있는 한에서만 관련될 뿐이다. 이런 식으로 그들은 세포의 체계와 그 환경 사이의 단순한 구분을 활용한다. 그런데 OOO는 그 구상에 중요한 추가적 면모들을 덧붙인다. 한편으로 내부/외부 모형은 객체/성질과 실재적/감각적 사이의 균열들로 이루어진 사중체 구조로 변환되는데, 이것은 그 면역학자들이 탐지하지 못하는 순전히 철학적인 쟁점이다. 또 다른 한편으로 이들 칠레인은 세포 자체의 내부에서 생겨나는 후속적인 내부/외부 관계들을 그다지 고려하지 않는다. 다시 말해서, 다양한 세포 소기관은 해당 세포 체계에 관여할 뿐만 아니라 또한 그 세포 전체의 삶에 의해 완전히 망라되지는 않는 자율적

25. * 생물의 '세포'를 지칭하는 'cell'이라는 영어 낱말은 수도사의 방을 가리키는 '셀'(cell)에서 비롯되었으며, 그 기원은 서양 고대 신전의 안쪽 방이나 고대 로마 도무스(domus, '집'을 뜻함)의 도로 쪽 방을 가리키는 '셀라'(cella)라는 낱말까지 거슬러 올라간다.

26. Maturana and Varela, *Autopoiesis and Cognition*.

인 실재로 여겨져야 한다. 이것은 외부 세계에서 둘러싸고 있는 것과 더불어 세포의 내부 부분들의 내부에 다른 감춰진 '환경'이 존재함을 뜻한다. 마지막으로, 마투라나와 바렐라는 종종 세포가 외부 세계에 대한 간접적인 접근권을 획득하는 방법에 관한 지침을 거의 제공하지 않는다는 이유로 비난받는데, 이러한 비난은 내가 보기에 올바르다. 이 문제는 던햄, 그랜트 그리고 왓슨이라는 공동저자들에 의해 제대로 부각된다. 마투라나와 바렐라의 "조직적 폐쇄성, 그리고 조직에 의한 구조적 변조의 완전한 규정에 관한 설명은 지나치게 중시된다. 이 결과는 기껏해야 칸트주의적 구성주의 혹은 현상학적 구성주의를 낳고, 최악의 경우에는 완전한 허무주의적 유아론을 낳는다."[27] 마투라나와 바렐라는 결국 과학자들이기에 세포 체계를 그것에 관한 그들 자신의 지식으로부터 완전히 차단된 것으로 간주하기를 바라지 않는다는 추가적인 어려움이 있다. 앞서 언급된 주석자들이 서술하는 대로 "헤겔과 마찬가지로, 그리고 칸트와는 달리, 마투라나와 바렐라는 인간 지성이 원리상 생명의 자기생산적 실재를 파악할 수 있는 역량을 전적으로 확신한다."[28] 더욱이 그들은 "인간 지성이 생명에 침투할 수 없다는 주장을 조

27. Jeremy Dunham, Iain Hamilton Grant, and Sean Watson, *Idealism*, 237. 그들의 해석에 관한 논의로는 Harman, *Speculative Realism*, 85~6 [하먼, 『사변적 실재론 입문』]을 보라.

28. Dunham, Grant, and Watson, *Idealism*, 227.

롱한다."[29] 던햄과 공동연구자들은 그 칠레인들이 다음과 같이 논증함으로써 지식과 폐쇄성이라는 이들 대립적인 극 사이의 간극을 연결하고자 한다고 주장한다. "인지에는 어떤 표상도 존재하지 않는다. 우리도, 어떤 다른 유기체도, 미리 주어진 세계에서 정보를 추출하여 자신에게 '재현'하지 않는다. … 그렇다면 인지는 세계에 관한 것이 아니다. 오히려 … 인지는 '세계를 산출한다.'"[30] 이 해법의 메커니즘은 불명료한 것처럼 보이지만, 우리는 그것이 기본적으로 올바른 길에 들어섰음을 알게 될 것이다.

이런 세포 모형과 더불어 우리는 근대 철학이 도입한 세계의 지형도를 완전히 폐기했다.[31] 꼭대기에 사유를, 바닥에 세계(본체계든 현상계든 간에)를 두는 대신에 이제 우리는 다음과 같은 더 복잡한 구상을 품게 된다. 세포 아래에는 하나의 세계가 있음이 대단히 명확하지만, 실재의 어떤 궁극적인 맨 밑바닥에 있는 것은 아니다. 지향적 경험을 넘어서는 존재자들 역시 그 자체로 각각 자신의 고유한 내부를 갖춘 복합체이며, 그리하여 어떤 최종적인 근저의 층을 예상할 어떤 설득력 있는 이유도 없다. 사유 — 지각하기와 사용하기를 포함하는 가장 넓은 의미에서의 사유 — 의 경우에는 그것 역시 그것을 마주치는 여타 객체들

29. 같은 책, 227~8.
30. 같은 책, 234.
31. 이와 관련하여 나는 또 다른 기회에 '영역들'에 관한 페터 슬로터다이크의 성찰을 고찰할 것이다. Sloterdijk, *Spheres*, vols. 1~3을 보라.

로부터 차단된 어떤 세포를 형성하는 하나의 객체이다. 그런데 충들은 어쩌면 아래로 무한정 내려갈 수 있을지도 모르는 반면에 상향적 움직임의 경우에는 사정이 그렇지 않다. 왜냐하면 모든 지향은 아래에서 그것으로부터 벗어나는 다른 실재적 객체들이 붙어 다니지만 모든 복합체가 반드시 더 높은 충위의 복합체들에 묻어 들어가 있는 것은 아니기 때문이다.[32] 다시 말해서, "그 세계"the world라고 일컬어지는 총괄적인 어떤 객체가 있음이 틀림없다고 (철학자 조너선 셰퍼 및 그 밖의 사람들과 함께) 주장해야 할 이유가 전혀 없다.[33] 실재는 아래로는 무한정 뻗지만 위로는 이동하는 들쑥날쑥한 지붕선의 어딘가에서 멈춘다.

라이프니츠의 창 없는 모나드를 원형으로 삼는 이와 같은 실재의 세포적 모형에 관하여 한 가지 추가적인 논점이 제기되어야 한다.[34] 자율적인 현세적 실체라는 관념은 서양 철학의 거물에 속하는 아리스토텔레스와 더불어 시작되는데, 최근 수십 년의 반실재론적 분위기에서 아리스토텔레스의 공헌은 일시적

32. Graham Harman, "Time, Space, Essence, and Eidos"를 보라.

33. Jonathan Schaffer, "Monism." 여기서 나는 Markus Gabriel, *Why the World Does Not Exist* [마르쿠스 가브리엘, 『왜 세계는 존재하지 않는가』]에서 제기된 셰퍼에 대한 비판에 동의하며, 그리고 『형식과 객체』라는 트리스탕 가르시아의 뛰어난 책에는 그 정도까지는 동의하지 않는다.

34. G. W. Leibniz, "The Principles of Philosophy, or, the Monadology." [G. W. 라이프니츠, 『모나드론 외』.]

으로 경시되었다. 훌리안 마리아스의 표현대로 "철학이 아리스토텔레스와 실질적인 접촉을 이룰 때마다 그것은 즉시 더 정확하고 진지해졌다."[35] 라이프니츠는 아리스토텔레스주의 전통에 두 가지 중요한 차원을 추가한다. 첫째, 라이프니츠는 개별 실체들의 자율성이 자율적인 두 사물이 필시 상호작용할 수 있는 방법에 관한 중요한 의문을 제기한다고 인식했다. 그의 해법─그것들이 신의 '예정 조화'에 의해 상호작용한다는 것─은 오늘날 우리에게 도움이 될 수 없더라도 그 문제 자체는 여전히 단연코 중요하다. 둘째, 라이프니츠는 모든 경험을 모나드의 내부에 위치시키는 반면에 아리스토텔레스의 경우에는 실체의 '내부'에서 사실상 아무 일도 일어나지 않는다. 여기서 묘사된 세포적 이론에서 바라보면 모든 경험은 OOO의 경우와 마찬가지로 객체의 내부에서 생겨나고, 그리하여 라이프니츠에게 중요한 선구자의 지위를 부여한다. 그런데 내가 덧붙이고 싶은 주요 논점은 세포에 관한 한 우리가 각각 매체와 매개자로 명명할 수 있는 두 가지 종류의 매개가 이루어지고 있다는 것이다. 첫째, 모든 상황에 의해 제공되는 배경 매체가 있으며, 여기서 우리는 대체로 무의식적인 방식으로 조작한다. 그런데 둘째, 모든 상황에서 또한 우리는 우리가 현행 상황 너머의 상황들로 이행할 수 있

35. Juliáan Marías, *History of Philosophy*, 372. [훌리안 마리아스, 『철학으로서의 철학사』.]

게 하는 한 가지 이상의 매개자를 찾아낸다. 이것들 사이의 차이는 이전 사상가들이 간과하지 않았을 만큼 충분히 중요하다. 마셜 매클루언은 모든 매체의 무의식적인 배경 효과를 연구하는 데 자신의 경력을 바쳤지만, 한편으로 그는 한 매체가 결국 '반전'과 '회복'이라는 정반대의 경로를 따라 어떤 새로운 매체를 위해 붕괴하는 이유에 관한 과소평가된 이론도 제시하였다.[36] 롤랑 바르트의 『카메라 루시다』는 우리에게 한 유사한 사진 이론을 제시한다. 이 이론에 따르면 무엇이든 어떤 주어진 사진의 매체(즉, 스투디움studium)는 일반적인 색조와 분위기를 정립하는 한편으로 어느 단일한 요소(즉, 푼크툼punctum)는 감상자의 주의를 포획하여 경험을 견인한다. 더 최근에 바디우의 철학은 주어진 '상황' 혹은 '세계'의 평범성을 우리가 현행 상황을 훌쩍 넘어서는 '진리'를 경험할 수 있게 하는 '사건적 자취'와 대비한다.[37] 이런 이원성을 설명하는 OOO 방식은 직서적 경험과 비직서적(혹은 '미적') 경험 사이의 대비를 통해서 이루어진다. 이제 이 주제를 다루겠다. 그 전에, 말이 난 김에, 우리는 건축 역시 대체로 건축물의 파사드 혹은 외부 표면과 내부 공간 사이의 차이와 대체로 일치하는 이와 같은 두 가지 차원이 있다는 점을 인식할 수 있을 것이다.

36. Marchall McLuhan, *Understanding Media* [마셜 매클루언, 『미디어의 이해』]. 회복과 반전에 관해서는 McLuhan and McLuhan, *Laws of Media*를 보라.

37. Alain Badiou, *Logics of Worlds*.

직서주의의 근본 문제

라이프니츠의 과소평가된 문제가 방금 거론되었다. 실재가 폐쇄되고 단절된 세포들로 이루어져 있다면 이들 세포가 서로 연계를 형성하게 하는 메커니즘은 무엇인가? 바로 여기서 미학의 근본적인 역할이 대두한다. 근대 철학의 수많은 결점 중에는 직서주의에의 과도한 헌신이 있다. 직서주의적 입장은, 세계가 인간의 접근 너머에 현존하든 그렇지 않든 간에 우리는 객체들에 성질들을 적절히 귀속시킴으로써 세계를 제대로 다룰 수 있다고 주장한다. 그리고 사실상 객체에 관해 다소 정확한 직서적 명제들을 구성하는 것은 전적으로 가능하며, 우리는 모두 정기적으로 이런 작업을 수행한다. 우리가 지식이라고 일컫는 것이 이것이며, 근대성은 지식에 대한 강박에 지나지 않는다. 과학이 일세를 풍미하는 한편으로 예술과 인문학은 연성의 부차적인 것으로 여겨진다 — 한편으로 사회과학은 자연과학처럼 정밀해지려고 열심히 노력하고, 분석적 갈래의 철학은 자체 정당성의 주장 전체의 근거를 과학문화의 모방에 둔다. 이런 접근법과 관련된 문제는 인식되지 않은 채로 지나가지 않았고, 따라서 비직서적 형태들의 인지를 설명하려는 훌륭한 노력이 많이 이루어졌다. 일찍이 칸트는 존재론에서 직접 알 수는 없지만 여전히 우리의 삶을 인도하는 데 도움이 되는 신과 우주 같은 존재자들에 관한 '규제적 이념들'로 비직서적 형태들의 인지를 설명하려

고 시도했다. 또 칸트는 자신의 윤리학에서도 시도했으며, 여기서 우리는 추정컨대 우리 행위가 생명 없는 물질과 마찬가지로 동일한 인과 법칙들의 지배를 받을지라도 우리 인간의 자유를 가정해야 한다. 그렇지만 그와 관련하여 칸트가 시도한 최선의 노력은 개념적 언어로 환언될 수 없는 미적 인지를 언급하는 세 번째 비판서에서 제시된 '취미'에 관한 그의 구상이었음이 확실하다. 하이데거의 시적 언어에의 관여 역시 대체로 마찬가지 노력의 일환인데, 비록 합리론자 집단들에서는 그런 관여가 '나쁜 시'로 지식의 경탄할 만한 엄밀함을 권좌에서 몰아내게 할 노력이라고 널리 조롱받지만 말이다.[38] 그런데 과학철학의 경우에도 포퍼와 라카토슈의 반증주의에서든 혹은 토머스 쿤의 패러다임 기반 혁명 모형에서든 간에 직서주의 모형에 대한 인상적인 이의들이 제기되었다.[39]

합리론은 무엇보다도 직서주의적 기획이고, 따라서 이것은 정확한 명제적 내용에 헌신하는 과업을 뜻한다. 어떤 집단들에서 표출되는 메이야수와 브라시에의 인기에서 볼 수 있듯이 대륙철학에서도 합리론이 현재 일세를 풍미한다.[40] 그렇지만 직

38. Martin Heidegger, *On the Way to Language*. [마르틴 하이데거, 『언어로의 도상에서』]

39. Popper, *The Logic of Scientific Discovery* [포퍼, 『과학적 발견의 논리』]; Lakatos, *Philosophical Papers*; Thomas S. Kuhn, *The Structure of Scientific Revolutions* [토머스 S. 쿤, 『과학혁명의 구조』].

40. Brassier, *Nihil Unbound*.

서주의적 구상을 의문시할 좋은 이유가 있다. 하이데거가 마음에 들지 않는다면, 명시적 형식화가 이루어지기 어려운 '생략 삼단 논법'의 중요한 역할에 집중한 아리스토텔레스의 『수사학』같은 더 유서 깊은 원천들이 존재한다. 게다가 모든 매체의 배경 효과가 의식적으로 인식되는 내용보다 훨씬 더 중요하다는 매클루언의 평생에 걸친 주장이 있다.[41] 예술의 경우에 모더니즘 회화는 회화의 그림 내용보다 평평한 캔버스 배경을 받아들여야 한다고 주장하는, 오십 년 동안 부당하게 소외당한 그린버그가 있다. 이들 사상가는 모두 모든 명시적 내용의 배후에 자리하는 것에 우리의 주의를 이끈다. 그런데 또한 우리는 동일한 내용이 다양한 방식으로 제시될 수 있음을 인식하자마자 다른 방향으로 직서주의를 벗어날 수 있다. J. L. 오스틴의 영향력 있는 언어행위 이론은 한편으로는 '사실 확인적' 혹은 직서적 발언과 다른 한편으로는 우리로 하여금 우리가 말하고 있는 것에 전념하게 하는 '수행적' 발언 사이의 중요한 구분을 제기하는데, 그 두 양태는 내용상으로 동일할지라도 구분된다.[42] 바디우는 주체의 충성이 없다면 아무 사건도 존재하지 않는다고 주장하고, 게다가 내용이 일종의 원초적인, 하위합리적인 "속이지 않는 경험"에 종속되는 어떤 "반反-철학적" 전통의 그림자가 철학을

41. McLuhan, *Understanding Media*. [매클루언, 『미디어의 이해』.]
42. J. L. Austin, *How to Do Things with Words*. [J. L. 오스틴, 『말과 행위』.]

그늘지게 한다ー파스칼, 키르케고르, 니체, 비트겐슈타인, 라캉 그리고 궁극적으로 바디우 자신의 경우처럼ー고 주장한다.[43] 바디우의 양 측면을 미리 조합한 인물은 서양 철학의 실질적인 창시자인 소크라테스로, 그의 필로소피아 실천은 적절한 규정(하위내용)에 의한 진리에의 접근 불가능성뿐만 아니라 삶의 방식으로서의 철학(상위내용)에 대한 부수적 요구도 인지한다.

OOO는 실재적/감각적 그리고 객체/성질 사이의 새로운 구분으로 직서주의가 실패하는 이유를 보여주기 위한 참신한 전문 도구를 제공한다. 산소와 그것에 관한 우리의 지식 사례를 살펴보자. 산소는 원자번호가 8번인데, 이는 산소가 자신의 핵에 여덟 개의 양성자를 지니고 있음을 뜻한다. 산소의 원자량은 15.999로 그 원자번호의 거의 2배이며, 그리고 지구에서 산소는 통상적으로 산소 분자(O_2)의 형태로 현존한다. 이들 사실은 산소를 그 구성요소들에 의거하여 설명하는 데 도움이 된다(아래로 환원하기). 그런데 또한 우리는 반대 방향으로 이동하여 그것이 자신의 환경에 어떻게 관련되어 있는지에 관해 말할 수 있다(위로 환원하기). 섭씨 척도로 산소는 −218.79도에서 녹고 −182.962도에서 끓기에 액체로서 존재하는 온도 범위가 상당히 좁으면서 매우 낮다. 지구에 현존하는 기체 형태의 산소

43. Badiou, *Being and Event* [바디우, 『존재와 사건』]; Alain Badiou, *Lacan*. "속이지 않는" 경험이라는 개념은 불안에 관한 라캉의 세미나에서 비롯된다 (Lacan, *Anxiety*).

에서는 소리가 초당 330미터의 속력으로 전파된다. 우리가 아래로 혹은 위로, 어떤 방향으로 움직이든 간에 산소는 측정 가능한 본래의 성질들로 서술될 수 있다. 사실상 끝없이 탐구해야 할지도 모르는, 산소와 그 밖의 사물들 사이에 무한히 많은 관계가 있을지라도 무한한 연구 기간을 가정하면 어쩌면 우리는 산소에 관하여 알아야 할 모든 것을 그야말로 알게 될 수 있을 것이다. 요컨대 산소라고 일컬어지는 객체는 원리상 완전히 식별될 수 있는 "성질들의 다발"(흄)로 여겨지는데, 비록 아직은 어떤 시점에서도 그 다발이 완전히 결정된 적이 없지만 말이다.[44] 자연과학에 의해 연구된 다른 객체들의 경우와 마찬가지로 산소의 경우에도 그것이 갖추고 있는 다른 은밀한 것들, 아직-발견되지-않은 성질들 – 약간의 작업으로 궁극적으로 명시적으로 현시될 수 있을 암묵적 특질들 – 이 무엇인지 상상하기는 어려울 것이다.[45] 달리 진술하면, OOO에 대한 호전적인 비판에서 피터 울펜데일이 주장하는 대로, 사물 속에는 '질적' 과잉이 아니라 '양적' 과잉만 존재할 뿐이라는 주장이 개진될 수 있을 것이다.[46]

그런데 이번에는 산소에 관한 시를 상상해 보자. 이것은 물

44. Hume, *A Treatise of Human Nature*. [흄, 『인간이란 무엇인가』.]
45. 나 자신의 영웅 중 한 사람은 아닐지라도 이런 접근법의 최근 영웅은 『명시적으로 만들기』라는 두꺼운 책을 저술한 로버트 브랜덤이다.
46. Peter Wolfendale, *Object-Oriented Philosophy*, 72.

새 혹은 연인에 바치는 송가보다 덜 매력적인 것처럼 들릴 것이지만, 산소의 찬가는 적어도 구상할 수 있다. 더욱이 그것은 구상할 수 있는 것 이상이다. 이 글을 적고 있는 바로 그 순간에 나는 온라인으로 검색하여 애즈트랜퀼이라는 필명을 사용하는 저자가 지은 「산소라 불리는 원소」라는 제목의 시를 한 편 찾아내었다. 그 시는 다음과 같은 두 연으로 시작한다.

산소라 불리는 원소;당신을 나는 죽을 때까지 호흡할 것이다,
나의 폐가 내파하여 광대한 침묵 속에 누울 때까지.

그 시 전체는 경쟁력이 부족하지 않고 어떤 매력이 있다. 그것이 과학을 열망하지도 않고 직서적 진술도 열망하지 않음은 분명하다. 왜냐하면 그것은 시이기 때문이다. 그것은 산소의 관계적 효과에 관한 몇 가지 실례를 계속해서 제시하더라도 여덟 번째 화학 원소의 심층 구조에 관한 어떤 정보도 제공하지 않는다. 우리가 그 시를 의무적으로 숙제를 해야 하는 학생의 방식으로 환언하고자 한다면 그 결과는 어쩌면 다음과 같을 것이다. "기본적으로 「산소라 불리는 원소」는 사람들이 죽을 때까지 평생 산소를 호흡해야 한다고 말한다. 산소는 대기의 부분이고, 보이지 않으며, 그리고 식물 활동으로 인해 증가할 뿐만 아니라 다른 방식으로도 증가한다." 그런데 최소한의 미적 감수성을 갖춘 사람이라면 누구나 이것을 사실상 빈약한 해석으로 인식할 것

이다. 예를 들면 그 시의 끝에서 두 번째 연은 우리에게 대충 산소가 나무들을 비롯하여 지상의 모든 식물에 의해 먹여진다고 이야기한다. 우리는 정말로 이 연을 산소는 "식물 활동으로 인해 증가한다"라고 말하는 것으로 환언할 수 있을까? 우리는 의도적인 조롱에 관여할 경우에만 그렇게 할 것이다. 오히려 그 시에서 일어나는 일은 산소가 활기를 띠는 것처럼 보인다는 것이다. 산소는 먹여지는데, 이는 이 생명 없는 화학물질의 게걸스러운 식욕을 암시한다. 산소는 부분적으로 단지 나무들에 의해서만 먹여지는 것이 아니라 모든 식물에 의해 먹여지며, 이는 방대한 수목의 공모를 암시한다. 더욱이 그저 모든 식물이 아니라 지상의 모든 식물이며, 이는 또한 토양과 기반암을 공모에 합류시킨다. 우리가 이것은 한 생명 없는 화학물질의 부적절한 의인화에 지나지 않는다고 강력히 주장하더라도 그 시는 여전히 진정한 인지적 작업을 실행한다. 산소의 삶에 대단히 낯선 드라마를 귀속시킴으로써 문제의 연은, 과학이 수학화할 수 있는 형태로 측정하는 성질이든 혹은 실제 생명이 자기 뜻대로 사용하는 성질이든 간에 성질들의 다발로서의 산소로부터 불가해한 객체로서의 산소를 분리한다. OOO 어법으로 표현하면 그 시는 객체/성질 균열을 산출하는데, 이것은 바로 이론적 지식과 실용적 노하우가 마찬가지로 회피하는 것이다.

그런 사례들에서 일어나는 일은, 산소와 그것이 '먹여진다'라는 수사가 그렇듯이, 그 시에서 주어진 특정한 객체가 직서

적으로 경험되기에는 너무나 낯선 성질들을 획득한다는 것이다. 성질들은 여전히 표면 위에 접근 가능한 채로 있지만(왜냐하면 우리는 이미 '먹여진다'라는 낱말이 의미하는 바에 대한 좋은 평범한 감각을 지니고 있기 때문이다) 받아먹는 산소-객체는 우리에게 낯설다. 직서적 진술의 산소는 접근 가능한 심층을 전혀 암시하지 않는 감각적 객체인 반면에 먹여질 산소는 불가사의한 실재적 객체이다. 그런데 실재적 객체는 정의상 접근 불가능하다. 게다가 현상학이 어떤 근저의 객체에 부착하지 않는 성질들은 전혀 없음을 (적어도 나는 만족할 정도로) 보여주었기에 우리는 '먹여진다'라는 성질이 어떤 객체에 속해야 한다는 점을 인식한다. 그런데 그것은 감각적 객체일 수가 없다. 왜냐하면 그 경우에 우리는 여전히 감각적 경험의 층위에 머무른 채로 있으면서 직서적 진술을 표명하고 있을 따름일 것이기 때문이다 — 여기서 이 상황은 가설상으로 맞지 않는다. 오히려 그 시의 산소는 접근 불가능한 실재적 객체여야 한다. 왜냐하면 그렇지 않다면 미적 경험의 마력은 절대 생겨나지 않을 것이기 때문이다. 게다가 실재적 객체 산소는 정의상 부재하고, 따라서 '먹여지는' 성질들의 담지자로서 배제되어야 하기에 단하나의 선택지만 남게 된다. 그 세포로부터 결코 물러서지 않는 유일한 실재적 객체는 감상자이다. 다시 말해서 나 자신이 산소를 연기하면서 지상의 모든 식물에 의해 먹여지는 그 성질을 경험한다. 그것은 미메시스mimesis라는 오래된 개념이지만 상황이

완전히 반전된 것이다. 즉, 예술가가 객체의 모방물을 제작하는 것이 아니라 오히려 예술의 감상자가 감상되는 것의 비직서적 모방물을 연기한다.[47] 이렇게 해서 직서적 진술은 우리를 그저 그 내용에 동의하거나 혹은 동의하지 않는 중립적인 관찰자로서만 그 속으로 끌어들이는 반면에 미적 경험은 우리의 존재 전체를 동원하는 이유가 매우 분명하게 밝혀지는데, 여기서 전자의 조작이 독단적 합리론자들의 정신적 삶 전체를 구성한다.

마투라나와 바렐라에 대한 던햄, 그랜트 그리고 왓슨의 해석으로 돌아가면, 이제 우리는 그 면역학자들이 미적 경험과 매우 흡사한 무언가를 모든 변화의 근거로서 언급하고 있었음을 인식한다. "인지에는 어떤 표상도 존재하지 않는다. 우리도, 어떤 다른 유기체도, 미리 주어진 세계에서 정보를 추출하여 자신에게 '재현'하지 않는다. … 그렇다면 인지는 세계에 관한 것이 아니다. 오히려 … 인지는 '세계를 산출한다.'"[48] 우리가 사실상 산소 시에 의해 지루해지기보다는 오히려 몰입된다고 가정하면 그 시는 이런 식으로 '세계를 산출한다.' 철학에의 비직서적 접근법은 우리가 세계를 사실 확인적 방식으로 재현하기보다는 오히려

47. Graham Harman, "A New Sense of Mimesis"를 보라. 이와 관련된 선례는 독일인 철학자 테오도르 립스의 미학 이론에서 찾아볼 수 있다. Theodor Lipps, *Ästhetik*를 보라.

48. Dunham, Grant, and Watson, *Idealism*, 234.

수행적 방식으로 '세계를 산출한다'는 것을 수반한다. 미학은 격정적이다. 우리는 지구를 그 땅덩어리들의 크기와 모양을 왜곡하지 않은 채로 이차원 지도로 평면화할 수 없는 것과 마찬가지로 합리론을 위해 미학을 우주에서 제거할 수 없다. 합리론은 하나의 직서주의이기에 틀렸다. 합리론은 편의상 실재의 한 가지 중요한 차원을 단적으로 일축한다. 합리론은 오직 감각적 객체들만 알고 그것들에 속하는 감각적이고 측정 가능한 적당한 성질들을 찾는 반면에 OOO는 실재적 객체들과 감각적 성질들의 교차에도 관심을 기울인다.

칸트의 경우에 예술의 비개념적 특질이 언급될 때마다 논의는 재빨리 '숭고한 것'으로 전환되는데, 칸트가 숭고한 것으로 뜻하는 바는 인간 규모에 대비하여 절대적으로 크거나 강력한 것이다.[49] 그런데 숭고한 것에 곧장 호소하는 것은 거의 필요하지 않다. 자크 랑시에르가 기민하게 지적한 대로 칸트주의적 아름다움은 애당초 어떤 식으로도 환언될 수 없다.[50] 무엇이 한 특정한 장미를 아름답게 만드는지 설명할 수 있는 사람은 아무도 없다. 이것은 오직 취미를 통해서 경험될 수 있을 뿐이다. 『수공미학』에서 그린버그가 또다시 우리에게 상기시키는 대로 아름다운 사물을 생산하는 방법의 규칙 목록을 제시할 수 있는 사

49. Kant, *Critique of Judgment*, 32. [칸트, 『판단력비판』.]
50. Jacques Rancière, *The Emancipated Spectator*, 64. [자크 랑시에르, 『해방된 관객』.]

람 역시 아무도 없다.[51] 아름다운 객체는 여타의 모든 것과 단절되어 있는데, 예컨대 모든 관심과 쾌적함으로부터, 그리고 궁극적으로 그것의 사회정치적 및 전기적 맥락 전체로부터 단절되어 있다. 이렇게 해서 칸트는 형식주의자가 된다. 그런데 결국에 칸트의 입장은 여러 가지 방식으로 과장된 것이다. 한 가지 방식은 블룸이 문학 작품은 언제나 이전 작품들에 대한 도전으로서 출현함을 예증할 때 밝혀진다. 또 다른 한 가지 방식은 한 위대한 시인이 심대한 사회정치적 파생효과를 낳는 것이 더할 나위 없이 가능함을 우리가 인식할 때 드러난다. 그렇지만 우리는 그런 과장에도 불구하고 칸트가 기본적으로 옳다는 사실을 간과하지 말아야 한다. 한 시인은 선행하는 모든 시와 접촉하는 것이 아니라 일부 시와 접촉하고, 비평가들은 이들 영향을 나름대로 파악하여 다양한 결과를 제시할 수 있다. 어쩌면 한 회화는 혁명을 촉발하거나 어느 여왕의 심장을 파열할 수 있을 것이지만, 우주 속 여타의 모든 것에 동시에 영향을 미칠 수는 없다. 한 예술 작품은 몇몇 사물과 관계를 맺지만 그밖의 다른 사물들과는 관계를 맺지 않으며, 그리고 이들 특정한 사물과 관계를 맺을 때 그것은 그것들을 자신의 세포 속으로 가져오는 한편으로 나머지 것들은 외부에 남겨 둔다. 관계는 작업이 필요하고, 대다수 가능한 관계는 절대 맺어지지 않을 따

51. Greenberg, *Homemade Esthetics*, 10~22.

름이다. 이런 까닭에 문학 작품에 대한 많은 혹은 대다수 해석이 크게 실패하며, 그리고 모든 작품이 맑스주의, 정신분석 혹은 그 밖의 모든 해석학파에 의해 완전히 이해될 수는 없다.

환경과 단절된 아름다운 객체는 칸트가 순수한 아름다움이라고 일컫는 것을 획득한다. 그런데 칸트에 따르면 언제나 어떤 종류의 효용이 포함되어 있기에 결코 순수할 수 없는 건축은 어떠할까? 여기서 칸트의 중대한 오류는 오로지 감상자와 객체 사이의 분리를 요구하는 너무나 협소한 형식주의를 채택한 것이었음을 떠올리자. 세포 모형을 정립한 후에(혹은 심지어 단순히 마네에 관한 프리드의 저작을 읽고 난 후에) 우리는 세포가 언제나 감상자가 객체에 극적으로 몰입되는 어떤 연극적 관계를 포함한다는 것을 이해할 수 있다.[52] 장 보드리야르는 이 관계를 '유혹'이라는 용어 아래 탁월하게 이론화했다.[53] 그런데 시각 예술 작품조차도 그 감상자와 대책 없이 얽혀 있다면, 그것 역시 순수하고 오염되지 않은 아름다움의 특별한 일례가 아니기에 건축을 그것과 대비하여 파생적인 것으로 만들지 않는다. 한 예술 작품이 자신의 객체 극을 저 너머 접근할 수 없는 실재적인 것으로 내쫓음으로써 감상자를 그 작품의 남겨진 감각적 성질들을 연기하는 실재적 객체로 전환한다면, 우리는 건축이 단지

52. Michael Fried, *Manet's Modernism*.
53. Jean Baudrillard, *Seduction* [장 보드리야르, 『유혹에 대하여』]. 또한 Graham Harman, "Object-Oriented Seduction"을 보라.

더 복잡한 수단으로 이런 작업을 수행할 뿐임을 알게 될 것이다. 우리가 관계를 고려할 새로운 방식을 찾아내는 한에서, 원리상 모든 관계를 능숙하게 배제할 수 없는 건축은 관계가 자율성에 치명적인 위협이 되지 않음을 이해할 준비가 예술보다 더 잘 되어 있다. 더욱이 칸트는 누구보다도 이 점을 더 잘 알고 있었어야 했다. 주지하다시피 칸트가 아름다움을 "목적 없는 합목적성"이라고 언급했을 때 그의 의도는 다른 것들(인체, 말)과 함께 건축을 배제하려는 것이지만, 칸트는 건축이 이미 목적과 관련되어 있기보다는 오히려 합목적성과 관련되어 있음을 인식하지 못했다.[54] 이 책의 나머지 부분의 목표는 그 관련성의 결과를 전개하는 것이다.

이 장은 건축과의 연계가 아직은 명료하지 않을 다소 압축적이고 어려운 장이었다. 이 장에서 나는 다음과 같은 논점들을 정립해야 했는데, 여기서 독자의 편의를 위해 글머리 기호로 표시하여 나열하였다.

- 자율성과 형식주의는 불가피한 개념들이다. 그렇지 않다면 우리는 너무 쉽게 "모든 것이 다른 모든 것과 소통한다"라는 난잡한 전체론으로 빠져들어서 어떤 실재하지 않는 시대정신의 소통 능력에 관한 부적절한 결론으로 도약할 수도 있

54. Kant, *Critique of Judgment*, 73. [칸트, 『판단력비판』.]

을 것이다.

- 자율성과 형식주의는 모든 것이 완전히 자족적임을 뜻하지는 않으며, 단지 모든 연계가 작업을 필요로 하고 대가를 요구함을 뜻할 뿐이다.

- 모든 판본의 형식주의는 어떤 관계들은 배제하는 한편으로 어떤 관계들은 허용한다. 칸트의 고유한 판본은 너무나 협소하게 감상자와 예술 작품 사이의 특정한 관계를 방지하는 것에 사로잡혀 있다.

- 칸트의 가정과는 반대로, 후기 저작에서 프리드가 스스로 깨닫게 된 대로, 감상자와 예술 작품 사이의 관계는 모든 예술의 근간이다.

- 그렇지만 예술 작품은 여전히 자율적이다. 왜냐하면 연계를 구축하기 위한 추가 작업이 실행되지 않는다면 감상자와 작품 사이의 관계는 여전히 여타의 모든 것과 단절되어 있기 때문이다.

- 시각 예술 작품은 자체의 핵심에 자리하는 관계적 구조로 인해 이미 '불순'하기에 칸트주의적 틀에서 건축의 불순한 지위와 관련하여 그 자격을 박탈할 것이 전혀 없다. 건축의 부가적인 관계적 요소들은 그것을 형식주의적 관점에서 약간 더 이국적으로 보이게 만들지만, 이것은 결점이라기보다는 오히려 사변적 기회이다.

- 시각 예술 작품은 이미 그 밖의 모든 관계와 단절된 한 가

지 중추적인 관계로 이루어져 있지만, 건축은 시각 예술과 달리 이런 관계와 비관계의 결투를 정면으로 직면할 수밖에 없다.

- 직서주의는 객체와 그것이 인식되게 하는 성질들의 다발 사이의 어떤 차이도 보지 못한다. 모든 지식은 직서적이다. 왜냐하면 지식은 객체를 아래로 그 조각들의 성질들로 환원하거나 혹은 위로 그 효과들의 성질들로 환원함으로써 객체를 그 자체로 마주칠 어떤 방법도 알지 못하기 때문이다. 뒤샹은 어떤 직서적 객체를 예술의 맥락에 처하게 할 수 있음이 확실하지만, 그렇게 할 때 그는 이미 그 객체를 탈직서화했다. 직서적인 것과 미적인 것은 대립적이다. 한 사물은 성질들의 다발로서 나타나거나 아니면 객체와 성질들 사이의 균열로서 나타나거나 둘 중 하나이다. 이런 차이는 해체될 수 없고, 따라서 데리다가 직서적 언어 같은 것은 존재하지 않는다고 주장하는 것은 잘못된 일이다.[55]

- 모든 경험과 마찬가지로 미적 경험도 세포의 구조를 갖추고 있다. 그 아래에는 직서적이라기보다는 오히려 간접적으로 언급되어야 하는 불가해한 실재가 있다. 그 위에는 그것이 진입하는 더 광범위하고 더 복잡한 실재가 있다. 실재는 양쪽에서 그 세포에 침범한다.

55. Jacques Derrida, "White Mythology."

- 미적 경험의 세포 안에서 감각적 객체는 자신의 통일된 객체성과 복수의 면모들 사이에서 찢어진다. 어떤 경험을 미적인 것으로 만드는 것은 감상자가 미적 객체의 물러서 있는 단일성을 대체하면서 그것의 성질들을 함께 모으는 것이다. 이런 까닭에 건축을 포함하여 모든 예술은 연극적이다.

5장 | 건축적 세포

기능주의
형식주의
자율적인 기능
해체주의 이후

1800년대에 관한 책을 저술하는 사람이라면 누구나 '역사주의의 세기'라는 제목을 선택하는 것이 꽤 좋을 것이다. 헤겔과 더불어 철학은 역사를 순차적으로 폐기된 일련의 논리적 실수라기보다는 오히려 진리에의 변증법적 접근법들의 계열로 간주함으로써 내부화했다.[1] 역사 연구 자체는 무엇보다도 빌헬름 딜타이의 통찰력 있는 작업으로 거대한 도약을 이루었다.[2] 찰스 다윈의 자연선택 이론과 더불어 인간과 여타의 모든 종은 불변의 원형들이라기보다는 오히려 대단히 역사적인 것들이 되었다.[3] 그 전에 찰스 라이엘의 선구적인 연구에서는 현재 지구의 외관상 안정한 면모들이 힘들의 진행 중인 작용의 일시적 결과인 것으로 밝혀졌고, 그리하여 지질학이라는 새로운 과학이 탄생했다.[4] 하인리히 슐리만의 고대 트로이 유적지 발굴 작업이라는 가장 유명한 사례와 더불어 고고학 역시 19세기 말 무렵에 현대적 형태를 띠게 되었다.

같은 시기에, 모더니즘이 대체하고자 했던 보자르 전통에서 볼 수 있듯이, 건축은 역사적 양식들의 부활에 사로잡혀 있었다. 영국, 프랑스 그리고 독일에서는 공히 고딕 양식에 열렬히 매

1. Hegel, *Phenomenology of Spirit*. [헤겔, 『정신현상학』.]
2. Wilhelm Dilthey, *The Formation of the Historical World in the Human Sciences*. [빌헬름 딜타이, 『정신과학에서 역사적 세계의 건립』.]
3. Charles Darwin, *On the Origin of Species*. [찰스 로버트 다윈, 『종의 기원』.]
4. Charles Lyell, *Principles of Geology*.

혹되는 상황도 전개되었는데, 이들 나라는 각각 고유하게 독자적인 것으로서의 그 양식에 대한 권리를 주장했음에도 일반적으로 프랑스가 수상자로 간주된다. 1130년대부터 저명한 아보 쉬제의 지시 아래 재건축된 생드니 수도원은 고딕 건축 경향을 추진한 원동력으로 여겨진다.[5] 19세기 초에 독일인 작가 요제프 괴레스는 미완의 중세 쾰른 대성당의 완공을 위한 운동을 펼쳤다. 이 공사는 그로부터 수십 년 후에야 재개되었지만 최종 결과는 고딕 건축의 위대한 기념물 중 하나였으며, 그것이 속한 시대를 한참 지난 후에 완공되었다.[6] 영국에서는 열광적인 가톨릭 개종자 A. W. N. 푸긴이 1841년에 출판된 『그리스도교 건축의 올바른 원리』라는 책에서 고딕 양식을 역사적으로 위대한 것일 뿐만 아니라 또한 당대 양식들보다 기술적으로 더 우수한 것으로 옹호하는 논변을 전개했다. 어쩌면 가장 중요하게도, 프랑스에는 고딕 양식을 이후의 유럽 전통들보다 더 '합리적'이라고 간주함으로써 고딕에서 모더니즘으로 이어지는 다리를 세운 주요 이론가 외젠-에마뉘엘 비올레-르-뒥이 있었다.[7] 그렇지만 19세기에는 그 밖에도 역사적으로 기반을 둔 경향이 많이 있었으며, 그중 다수는 결코 합리론

5. Abbot Suger, *Selected Works of Abbot Suger of Saint-Denis*.

6. Joseph Görres, "Der Dom in Köln."

7. Eugène-Emmanuel Viollet-le-Duc, "De la construction des édifices religieux."

의 정신에 의해 견인되지 않았다. 모더니즘은 화려한 장식의 아르누보와 유겐트슈틸 경향에 대한 부정적인 모더니즘적 반작용을 비롯하여 주로 이전 세기의 역사적·장식적 정신에 대한 취향의 점진적인 상실을 통해서 추진력을 얻었다는 주장이 제기될 수 있다.

어쨌든 앞서 우리는 이미 "형태는 언제나 기능을 따른다"라는 설리번의 기능주의적 준칙을 고찰하면서 그것이 칸트주의 미학에 대하여 혁신적인 입장임을 보여주었다. 설리번은 건축의 유용성을 경시하기보다는 오히려 기능을 형태의 근거로 간주한다. 그리하여 형태와 기능은 건축물의 목적 이외의 모든 고려를 배제함으로써 새로운 연합 순수성을 획득한다. 1880년대의 시카고가 미국의 국가 상징이 된 거대한 마천루의 출현을 비롯하여 이 방면에서 이루어진 수많은 혁신의 환경이었다면, 미국 건축을 유럽의 역사주의에 다시 빠져들게 한 것도 1893년의 시카고였다. 그 해에 설리번의 경력은 미국 전역에 걸쳐 역사주의적 취향을 되살린 보자르 양식의 원더랜드, 즉 시카고에서 개최된 유명한 세계 콜럼버스 박람회 이후에 말기의 쇠퇴기로 접어들었는데, 이는 아인 랜드의 소설 『파운틴헤드』에서 헨리 캐머런이라는 허구적 인물의 신경 쇠약에 반영되었다. 그 이후에 미국에서 모더니즘과 가장 밀접히 결부되게 되는 인물은 설리번의 이전 직원인 프랭크 로이드 라이트였다. 오늘날 건축에서 라이트의 지위는 특이하기에 말이 나온 김에 몇 마디 언급할 가치

가 있다. 우리가 거리에서 임의의 사람에게 유명한 과학자의 이름을 대라고 요청한다면 그는 아마 알베르트 아인슈타인을 거명할 것이다. 같은 사람에게 유명한 건축가의 이름을 요청한다면, 적어도 미합중국에서는 필시 라이트를 거명할 것이다. SCI-Arc의 내 학생 중 한 사람은 어느 우버 운전기사에게서 라이트가 역사상 최고의 건축가라는 말을 들었다 — 그때 그들은 프랭크 게리가 설계한 한 색다른 로스앤젤레스 대표 건축물을 막 지나고 있었다! 그런데도 건축 분야 신참자로서의 나를 기다린 놀라운 것 중 하나는 건축 담론에서 라이트의 이름이 언급되는 일이 정말로 거의 없다는 사실이었다. 라이트는 그의 유산에 전념하는 탈리에신Taliesin 학파 집단들에서 여전히 존경받지만, 이들 집단은 주류 담론에서 상당히 주변부화된 상태에 처해 있다. 라이트의 작업에 대한 어떤 경멸로 인해 이런 상황에 이른 것은 아님이 확실하다. 내가 한 동료에게 라이트가 논의에서 언급되지 않는 점에 관한 물음을 제기했을 때 그는 라이트가 '토속적'vernacular — 고안된 이론적 원리들보다 지역적 전통에서 이루어지는 건축을 가리키는 건축 용어 — 정신으로 너무 많이 작업한다고 대답했다. 게이지는 슈마허와 벌인 논쟁에서 더 퉁명스럽게 진술하면서 라이트와 고인이 된 자하 하디드 사이의 유사점을 이끌어낸다. 슈마허가 '파라메트리시즘' — 하디드의 작업과 그 자신의 작업에 대하여 시도한 이론화 — 을 건축의 미래를 지배할 가능성이 있는 양식으로 제안할 때 게이지는 이 학파에 대하여

사뭇 다른 운명을 예측한다.

> 파라메트리시즘이 르 코르뷔지에의 『건축을 향하여』와 국제
> 양식 둘 다를 대체한다는 슈마허의 언급은 그릇된 역사적 본
> 보기이다. 나는 하디드의 멋진 유동적 특징, 하디드 고유의 것
> 임을 대단히 쉽게 알아볼 수 있는 특징이 프랭크 로이드 라이
> 트 ─ 다른 건축가들이 거의 손댈 수 없는 매우 특이한 특징을 지닌
> 절대적 거장 ─ 의 역사적 모형에 훨씬 더 가깝다고 주장할 것이
> 다. 이런 견지에서 슈마허주의적 파라메트리시즘은 새로운 탈
> 리에신 학파 ─ 유효 기한이 훌쩍 지난 낡은 건축 대본을 시연하는
> 데 만족하는 매우 소수의, 그렇지만 매우 헌신적인 신봉자들이 있는
> 사유 학파 ─ 만큼이나 다음번의 위대한 전 지구적 양식이 되지
> 않을 운명이다.[8]

이 구절에서 한 가지 중요한 통찰을 얻기 위해서 우리는 하디
드, 슈마허 혹은 파라메트리시즘에 대한 게이지의 평가에 동
의할 필요는 없다. 게이지가 라이트를 "거의 손댈 수 없는" 양식
을 갖춘 "절대적 거장"으로 언급할 때 이것은 아무튼 정곡을 찌
른다. 라이트는 개선 가능한 원리들을 갖춘 한 운동의 창시자
로 여겨지기보다는 오히려 어떤 후계자도 있을 수 없는 혼자만

8. Mark Foster Gage, "A Hospice for Parametricism," 131.

의 운동을 시작하여 마무리하는 인물로 여겨진다. 이런 견해는 1920년대와 1930년대에 전성기 모더니즘 건축에 대한 미국인 지지자들이 언제나 라이트에게 불편한 기분을 느꼈던 이유를 설명하는 데 도움이 된다. 일찍이 1929년에 헨리-러셀 히치콕은 모더니스트들의 두 가지 별개의 범주를 주장하면서 그중 첫 번째 범주를 열등한 것으로 간주했다. 이 "새로운 전통"에는 라이트 자신과 빈의 [오토] 바그너 같은 인물들이 포함된 반면에 더 우호적인 용어로 표현된 "새로운 선구자들"은 바우하우스를 이끈 발터 그로피우스와 미스 반 데어 로에 그리고 르 코르뷔지에 같은 현재 규범적인 모더니스트들을 지칭했다.[9] 1930년에 라이트는 히치콕의 주장을 강력히 반박했다.

대다수 새로운 '모더니즘적'인 집들은 애써 가위로 마분지를 잘라 만든 것처럼 보이는데, 마분지 시트들이 직각으로 구부러지거나 접히고 때때로 부조적 효과를 얻기 위해 곡면의 마분지 표면이 추가된다. 그렇게 제작된 마분지 형태들은 상자 같은 형태들로 접착된다 — 건축물을 증기선, 비행기 혹은 기관차와 유사하게 만들려는 유치한 시도. ⋯ 최근에 그것들은 피상적인 것들이며, 이런 피상적인, 새로운 '표면-과-매스' 미학의 잘못 지어진 생산물은 그릇되게도 프랑스 회화를 하나의 근원으로

y

9. Henry-Russel Hitchcock, *Modern Architecture*.

y

주장한다.[10]

라이트의 반격은 자신의 직접적인 신봉자들 너머의 집단들에서 공감을 끌어내지 못했다고 말하는 것이 공정하다. 오히려 현대 건축의 주요 흐름은 르 코르뷔지에, 그로피우스 그리고 미스 반 데어 로에의 행보를 좇았으며, 이는 그들의 궁정 지식인 기디온에 의해 이론화되었다.[11]

1887년에 프랑스어권 스위스에서 샤를-에두아르 잔느레라는 이름으로 태어난 르 코르뷔지에는 현대 건축의 피카소라고 불릴 좋은 이유가 있다. 2017년에 프리츠커상 수상자 톰 메인이 일단의 저명한 건축가에게 1900년에서 2000년까지의 시기에 세워진 일백 개의 대단히 중요한 건축물을 열거해달라고 요청했을 때, 르 코르뷔지에는 그 목록에 1등과 2등을 차지한 건축물들(1931년의 빌라 사부아Villa Savoye와 1955년의 샤펠 노트르담 뒤 오Chapelle Notre-Dame du Haut)을 비롯하여 여덟 개의 건축물이 포함됨으로써 선두에 올랐다.[12] 그의 바로 뒤에는 여섯 개의 건축물이 포함된 미스 반 데어 로에, 다섯 개의 건축물이 포함된 라이트, 네 개의 건축물이 포함된 루이스 칸, 그리고 각각 세 개의 건축물이 포함된 알바 알토와 카를로 스카르파가

10. Frank Lloyd Wright, "The Cardboard House," 51.

11. Giedion, *Space, Time and Architecture*. [기디온, 『공간·시간·건축』.]

12. Thom Mayne, *100 Buildings*, 10~3.

이어졌다. 그런데 르 코르뷔지에와 피카소 사이의 유사성은 그들의 뛰어난 명성 이상의 것과 관계가 있다. 최근의 모더니즘은 "그릇되게도 프랑스 회화를 하나의 근원으로 주장한다"라는 라이트의 진술에도 불구하고 르 코르뷔지에의 건축물은 입체주의로부터 심대한 영향을 받았다. 또한 우리는 "집은 살기 위한 기계이다"라는 기능주의적인 것처럼 들리는 표어로 대중에게 알려진 르 코르뷔지에가 예상보다 더한 칸트주의자임을 알게 될 것이다.[13] 사실상 나는 르 코르뷔지에가 설리번보다 더한 칸트주의자였다고 주장할 것이고, 게다가 현대 건축의 주요 노선의 기능주의적 정신이 일반 대중이 믿는 것보다 더 약하다고 주장할 것이다 — 이는 외관상 르 코르뷔지에가 도면을 주요 생성자로 사용함에도 불구하고 건축가들 사이에서 특별한 논란의 여지가 없는 견해다. 이 점에 관해서는 먼저 『새로운 건축을 향하여』(프랑스어판은 1923년에, 영어판은 1927년에 출간)라는 르 코르뷔지에의 획기적인 책을 살펴본 다음에 아이젠만에 의해 시도된 기능주의에서 형식주의로의 전환을 살펴보자. 이로부터 우리는 우리의 두 가지 물음 중 하나, 즉 건축과 시각 예술 사이의 관계에 관한 물음을 마무리하는 진술을 개진할 수 있다.

13. Le Corbusier, *Towards a New Architecture*, 4. [르 코르뷔지에, 『새로운 건축을 향하여』.] 이것은 단지 그 책에서 제기된 집-기계에 관한 첫 번째 언급일 뿐이다. 그것은 여러 번 다시 언급된다.

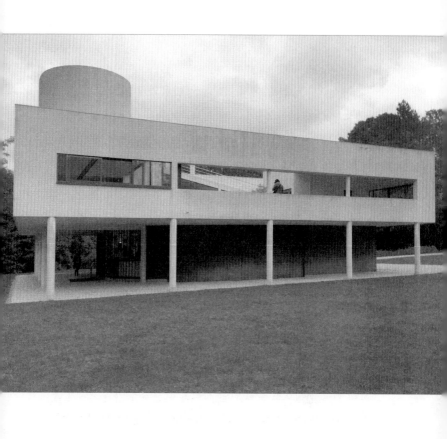

르 코르뷔지에, 프랑스 푸아시 소재 빌라 사부
아. 마가렛 그리핀의 사진.

기능주의

『공간·시간·건축』에서 기디온은 다음과 같이 극찬을 늘어놓는다. "내가 아는 한에서 르 코르뷔지에는 시인의 상상력을 지닌 건축가, 화가 그리고 도시계획가로서 포괄적인 천재적 재능을 갖추고 있었다고 말할 충분한 근거가 있는 우리 시대의 유일한 건축가이다."[14] 르 코르뷔지에를 건축의 정전에 정확히 자리하게 하는 기디온은 라파엘로, 미켈란젤로 그리고 르네상스 거장 도나토 브라만테가 "각각 르 코르뷔지에에게서 갱신되는 포괄적인 천재적 재능을 보유했다"라고 덧붙인다.[15] 또 다른 그런 천재인 레오나르도 다빈치가 건축에 이바지한 공헌은 실질적이지만 덜 중요하다. 우리는 르 코르뷔지에가 회화의 '천재'였다는 기디온의 견해에 동의하기가 망설여지지만 르 코르뷔지에가 보여준 재능의 폭은 매우 확연하고, 따라서 그는 20세기 최고의 건축가 칭호로 불릴 만한 자격을 갖춘 최상의 후보임이 틀림없다.[16] 라이트에 대하여 제기되는 모든 반대 의견은 그의 성

14. Giedion, *Space, Time and Architecture*, 580. [기디온, 『공간·시간·건축』.]
15. 같은 곳.
16. 1972년 뉴욕에서 개최된 르 코르뷔지에의 미술전시회에 대한 논평에서 힐튼 크레이머는 다음과 같이 서술한다. "그 예술가가 자신의 생애에서 순수주의 시대에 창작한 회화와 드로잉들 외에는 아무것도 제작하지 않았더라도 그는 여전히 현대 미술의 역사에서 한 자리(작은 자리이기는 하지만)를 차지할 만한 자격이 있을 것이다." 이것은 르 코르뷔지에의 미술가로서의 지위에 대한

숙기가 1800년대에 시작되었다는 사실을 참작해야 할 것이다. 어쨌든 르 코르뷔지에보다 현대 건축의 중심에 서 있을 자격을 더 잘 갖춘 인물은 아무도 없으며, 그리고 『새로운 건축을 향하여』라는 그의 책은 건축 분야에 관심이 있는 모든 사람의 필독서이다. 어쩌면 그 책에서 개진된 가장 유명한 특정한 주장은 앞서 언급된 "집은 살기 위한 기계이다"라는 단언일 것인데, 이것은 그 저서의 상대적 간결함에도 불구하고 적어도 열 번이나 반복해서 제시되는 준칙이다.[17] 철학에서 이 어구는 하이데거주의자들 사이에서 악명이 높으며, 그들은 그 관념을 하이데거의 고유한 '거주' 개념 ─ 앞서 이해된 대로 그 자체로 건축에 지연된 영향을 미친 개념 ─ 과 대조함으로써 그것에 강한 반감을 표현한다.[18]

집을 살기 위한 기계로 지칭하는 것은 처음에는 기능주의의 정수인 것처럼 들린다. 이런 인상은 르 코르뷔지에가 엔지니어들을 찬양하느라 흘린 잉크에 의해 강화된다. 엔지니어들은 "건강하고 정력적이며, 적극적이고 유능하며, 균형 잡혀 있고 즐겁게 일하는" 사람들로 서술되는 반면에 당대의 건축가들

분별 있는 평가인 것처럼 보인다. Hilton Kramer, "Looking at Le Corbusier the Painter," 25.

17. Le Corbusier, *Towards a New Architecture*, 4, 7, 95, 107, 120, 227, 237, 240, 241, 263. [르 코르뷔지에, 『새로운 건축을 향하여』.]

18. Heidegger, "Building Dwelling Thinking." [하이데거, 「건축 거주 사유」.]

은 "환멸에 사로잡혀 있고 빈둥거리며, 거만하고 짜증을 잘 내는" 사람들로, 그리고 학교에서 "아첨꾼의 아부"를 익히고 나오는 사람들로 일축된다.[19] 우리는 자기혐오적인 한 건축가, 더욱이 어쩌면 자기혐오적인 한 유럽인을 보는 것 같다. "새로운 시대의 웅장한 첫 번째 열매, 미국식 대형 곡물 창고와 공장이 있다. 미국의 엔지니어들은 우리의 시효가 지난 〔유럽〕 건축을 그들의 계산으로 압도한다."[20] 오늘날 "브라만테와 라파엘로가 오래전에 적용한 원리들에 부합하는" 사람들은 건축가들이 아니라 엔지니어들이다.[21] 건축가들은 과거에 대한 소심한 학구적 경의를 표하는 행동을 끈덕지게 되풀이하는 반면에 "우리의 대담하고 능숙한 증기선 건설자들은 성당이 매우 작은 것처럼 보이게 하는 궁전을 만들어낸다."[22] 이런 정신으로 우리는 "합승자동차 혹은 배의 객실처럼 구상되고 완성된, 자동차 같은 집"을 추구해야 한다.[23] 사실상 강화 콘크리트의 소박한 혁신은 우리의 미적 기준을 철저히 변화시키려는 참이다.[24] 더욱이 우리는 대량

19. Le Corbusier, *Towards a New Architecture*, 14. [르 코르뷔지에, 『새로운 건축을 향하여』.]
20. 같은 책, 31. [같은 책]. 나는 이 구절에서 르 코르뷔지에가 연극조로 사용한 이탤릭체 및 대문자 표기를 엄격히 축소했다.
21. 같은 책, 41. [같은 책].
22. 같은 책, 92. [같은 책].
23. 같은 책, 240. [같은 책].
24. 같은 책, 63. [같은 책].

생산된 주택의 장점을 받아들일 준비를 해야 한다.[25] 이처럼 르 코르뷔지에가 기술에 경의를 표하는 글을 하이데거가 읽었다면 지었을 크게 분노한 표정을 상상하는 것은 즐거운 일이다.[26]

엔지니어에 대한 르 코르뷔지에의 찬양은 그의 미학적 준칙에서 분명히 표현된다. 철저한 기능주의자에게서 기대될 것처럼 르 코르뷔지에는 건축물의 파사드에 대한 고전적 강박을 억제하면서 도면에 우호적인 태도를 나타낸다. "도면이 만사를 결정하는 것이다. 도면이 결정적 순간이다. 도면은 성모 마리아 얼굴처럼 예쁘게 그려질 것이 아니다. 도면은 간결한 추상물이다."[27] 그런 간결성은 르 코르뷔지에가 "남성의 언어"라고 일컫는 기하학에 의지함으로써 가장 잘 확보된다.[28] 여기서도 마찬가지로 엔지니어들이 주도했다. "건축의 본질적인 것들은 구, 원뿔 그리고 원통에 자리하고 있다. … 그런데 오늘날의 건축가들은 이 기하학을 두려워한다."[29] 르 코르뷔지에가 인간의 "단순한 만족(장식)에서 더 고급스러운 만족(수학)으로의" 역사적 이행을 찬양할 때 그의 책은 더욱더 합리론자의 꿈이 된다.[30] 그는 우리

25. 같은 책, 229. [같은 책].

26. Martin Heidegger, *The Question Concerning Technology*.

27. Le Corbusier, *Towards a New Architecture*, 48~9. [르 코르뷔지에, 『새로운 건축을 향하여』.]

28. 같은 책, 72. [같은 책.]

29. 같은 책, 39~40. [같은 책.]

30. 같은 책, 139. [같은 책.]

에게 오늘날의 학생은 고딕 양식의 옥스퍼드가 아니라 수도사의 방을 원한다고 통지하기 전에[31] 우리가 "우리의 마음에서 낭만적인 거미줄을 깨끗이 제거할" 것을 제안한다.[32] 모든 훌륭한 근대 합리론자와 마찬가지로 르 코르뷔지에는 "인식될 수 있는 사물들"을 강조한다.[33]

그렇지만 또한 르 코르뷔지에는 기능만으로 충분하지 않다고 거듭해서 단언한다. 르 코르뷔지에는 종종 우리로 하여금 실용적 문제에 대해 정력적인 미국식 해법을 존중하도록 요청하는데, 다른 한편으로는 "대단히 많은 곡물 창고, 작업장, 기계 그리고 마천루 다음에 건축에 관해 이야기하는 것은 기쁜 일일 것이다. … 건설의 목적은 사물들을 결합시키는 것이고, 건축의 목적은 우리를 감동시키는 것이다"라고 외친다.[34] 르 코르뷔지에의 작품에 대한 모든 직설적인 기능주의적 해석은 다음과 같은 진술에 대해 고심해야 한다. "한 사물이 어떤 필요에 대응할 때 그것은 아름답지 않다. 그것은 우리 마음의 한 부분, 그것이 없다면 더 풍요로운 만족의 가능성이 전혀 없는 기본적인 부분을 충족시킬 따름이다. 사건들의 올바른 질서를 회복하자."[35] 게다

31. 같은 책, 260. [같은 책.]
32. 같은 책, 238. [같은 책.]
33. 같은 책, 18, 강조가 제거됨. [같은 책.]
34. 같은 책, 19. [같은 책.]
35. 같은 책, 110. [같은 책.]

가 훨씬 더 강하게 서술된 대로 "내 집은 실용적이다. 나는 철도 기술자 혹은 통신회사 직원에게 감사를 표할 것처럼 당신에게 감사한다. 당신은 나를 감동시키지 못했다."[36] 누구든 살기 위한 기계로서의 집에 관한 르 코르뷔지에의 준칙을 이야기하기 전에 "어떤 의자는 결코 예술 작품이 아니다. 어떤 의자는 영혼이 없다. 그것은 앉기 위한 기계이다"라는 그의 한탄을 고려해야 한다.[37] 르 코르뷔지에는 건축이 "그것의 공리주의적 목적의 수준으로 격하되"었다고 불평을 토로한 후에 "이것은 건설이지, 건축이 아니다. 건축은 어떤 시적 정서가 존재할 때에만 현존할 뿐이다"라고 반박한다.[38]

바로 여기서 르 코르뷔지에의 칸트주의적 측면이 나타난다. 의자가 한낱 기계에 불과하다고 불평한 직후에 르 코르뷔지에는 『판단력비판』에서 직접 비롯되었을 한 가지 원리를 제시한다. "고도로 세련된 나라에서 예술은 순수 예술, 즉 모든 공리주의적 동기로부터 자유로운 어떤 결연한 것 – 회화, 문학, 음악 – 에서 자신의 표현 수단을 찾아낸다."[39] 종종 찬양받는 엔지니어들은 나름의 한계가 있고, 따라서 우리는 "건축가에게 특유한 시적 감각의 명령"을 존중해야 한다.[40] 르 코르뷔지에는 거

36. 같은 책, 142. [같은 책.]
37. 같은 곳.
38. 같은 책, 215. [같은 책.]
39. 같은 책, 142. [같은 책.]

의 마찬가지 정신으로 다음과 같이 마무리한다. "지붕이 무너
진다면, 중앙난방 장치가 작동하지 않는다면, 벽에 금이 간다
면 건축의 기쁨은 대단히 감소할 것임은 명백하다. … 〔그렇지만〕
건축은 시적 정서가 존재할 때에만 현존할 뿐이다."[41] 이것이 시
사하는 바는 일종의 반전된 설리번이다. 여기서는 기능을 따르
는 형태가 주어지기보다는 오히려 시의 지휘를 따르는 기능이
주어지는데, 이는 보다 칸트주의적 견지에서 기능이 형태를 따
름을 뜻한다. 르 코르뷔지에는 세 번째 비판서에 대한 자신의
빚을 더욱더 강조하는 것처럼 우리에게 자신의 책의 앞부분에
서 건축은 "숭고한 것이 될 수 있다"라고 이야기한다.[42] 애디슨
의 '거대한' 것의 반향 속에서 르 코르뷔지에는 "우리를 황홀하
게 할 수 있는 한 가지 사물이 현존한다. 그것은 척도 혹은 규모
이다"라고 단언하면서 "규모를 달성하라!"라고 촉구한다.[43] 로우
는 이 견해를 더 밀어붙임으로써 합리론자 르 코르뷔지에의 중
요성을 더한층 줄인다. 로우는 갸흐슈에 세워진 르 코르뷔지에
의 빌라 스타인을 논의하면서 그것이 "팔라디오의 볼륨들이 나
타내는 반박 불가능한 명료함"을 제공하지 않는다고 진술하고,

40. 같은 책, 53~4. [같은 책.]
41. 같은 책, 215. [같은 책.] 여기서 나는 문법적 명료함을 위해 그 구절의 두 부분
　　의 순서를 뒤바꾸었다.
42. 같은 책, 25. [같은 책.]
43. 같은 책, 163. [같은 책.]

"오히려 그것은 일종의 계획된 모호성이고 … 게다가 르 코르뷔지에는, 수학이 그에게 가져다주는 쾌적함에도 불구하고, 단지 그가 처한 역사상의 위치에 의해〔팔라디오의 영원한 수학적 비례에의 의지처럼〕그런 논박할 수 없는 입장을 취할 수가 없다"라고 서술한다.[44] 여기서 로우는 반직관적 해석의 문턱으로까지 나아가서 르 코르뷔지에를 픽처레스크한 것의 건축가로 간주한다. 만약에 이것이 사실이라면 모더니즘에 대한 일반적인 관점에 미치는 영향은 사실상 심각하다.

현재로서는 숭고한 것에서 아름다운 것으로 되돌아가면, 르 코르뷔지에가 이미 한낱 공학의 편의성에 불과한 것을 넘어서는 조치라고 인정하는, 아름다움을 설계하는 것은 무엇이 필요한가? 부정적인 의미에서 우리는 앞서 어떤 간결성이 요구됨을 이해했다. "예술은 간결한 것이"고[45] "인간이 목적의 고귀함 속에서 예술에 우유적인 모든 것을 완전히 희생한 채로 정신의 더 높은 층위들에 이르렀을 때" 생겨난다.[46] 르 코르뷔지에는 이성에 호소하며, 그것도 유서 깊은 합리론적 수사로 그것을 "차가운" 이성이라고 일컫는데, 마치 여타의 열기는 한낱 자기탐닉에 불과할 것처럼 말이다.[47] 또한 그가 "건축학도를 로마에 보내

44. Rowe, *The Mathematics of the Ideal Villa and Other Essays*, 8~9.
45. Le Corbusier, *Towards a New Architecture*, 100. [르 코르뷔지에, 『새로운 건축을 향하여』.]
46. 같은 책, 204. [같은 책.]

는 것은 그를 평생 불구로 만드는 것이다"라고 경고하는 놀랄 만큼 독단적인 순간도 있다.[48] 르 코르뷔지에는 역사적 '양식들'의 혼성 주형을 거부하면서 "우리의 현재 작업의 슬픈 이야기처럼 표면이 자신에게 이롭게 매스를 먹어 치워 흡수하는 기생물이 되지 [말아야 한다]"라고 충고한다.[49]

르 코르뷔지에가 거부하는 내용에 대한 논의는 이쯤 해두자. 더 긍정적인 견지에서 "건축의 올바른 심오한 법칙들은···매스, 리듬 그리고 비례 위에 정립된다."[50] 우리는 기본 모양들을 이용해야 하며,[51] 그리고 이들 모양은 서로 정확한 관계를 맺도록 배치되어야 한다.[52] 역사적 견지에서 "이집트 건축, 그리스 건축 혹은 로마 건축은 삼각기둥, 육면체 그리고 원통, 피라미드 혹은 구의 건축이다.···[반면에] 고딕 예술은 근본적으로 구, 원뿔 그리고 원통에 기반을 두고 있지 않다."[53] 르 코르뷔지에는 주저하지 않고 정곡을 찌른 결론을 내린다. "성당이 그다지 아름답지 않고 우리가 그 속에서 조형 예술 이외의 어떤 주관적인 종류의 보상을 찾는 것은 그런 이유 때문이다."[54] 원시 건축

47. 같은 책, 109. [같은 책.]
48. 같은 책, 173. [같은 책.]
49. 같은 책, 37. [같은 책.]
50. 같은 책, 286. [같은 책.]
51. 같은 책, 159. [같은 책.]
52. 같은 책, 220. [같은 책.]
53. 같은 책, 29~30. [같은 책.]

은 "사각형 … 육각형 … 팔각형"이라는 이차원 유사물에서 출현했다고 르 코르뷔지에는 강력히 주장한다.[55] 그런데 이들 모양은 한낱 건축가의 기교적 요소들에 불과하다. 달성되어야 할 목표는 그것들이 적절한 관계에 놓이는 것이다. 그의 가장 유명한 어구 중 하나를 인용하면 "빛 속에서 보일 때 건축은 고귀한 각기둥들〔의〕 질서정연한 배치에 지나지 않는다."[56] 동일한 요소들의 집합으로부터 다양한 사물들이 제작될 수 있다. 왜냐하면 각각의 경우에 "면모들의 질과 요소들을 통일하는 관계에서 변이가 존재하"기 때문이다.[57]

어쩌면 기본 모양들의 질서정연한 배치로 서술될 수 있는 현대 건축의 걸작품에 대한 가장 잘 알려진 실례는 웃손의 시드니 오페라하우스일 것이다. 이 유명한 건축물의 셸 모양 성분들이 기본적인 플라톤적 입체물들이 아님은 명백하다. 그 건축물의 공식 웹사이트는 우리에게 다음과 같이 말해준다.

1958년과 1962년 사이에 시드니 오페라하우스의 지붕 설계는 웃손과 그의 팀이 포물선, 타원체 그리고 마지막으로 구체 기하학을 탐색하여 최종적인 셸 형태를 도출할 때까지 다양한

54. 같은 책, 30. [같은 책.]
55. 같은 책, 60. [같은 책.]
56. 같은 책, 162~3. [같은 책.]
57. 같은 책, 203. [같은 책.]

반복을 거쳐 진화했다. 시드니 오페라하우스 셸들의 형태가 구의 표면에서 도출될 수 있을 것이라는 최종적인 깨달음은 20세기 건축의 이정표를 세웠다.[58]

그런데 수학적 견지에서 상황이 어떠하든 간에 시드니 오페라하우스의 전형적인 방문객이 그 셸들을 조금이나마 대칭적인 것으로 경험할 가망은 없다. 더 중요한 점은 그것들이 두드러지게 인상적이며, 그리고 약간 특이하고 약간 비대칭적인 방식으로 정렬되어 있다는 것이다. 이것은 위대한 탐정소설가 레이먼드 챈들러가 언젠가 책 제목에 관해 언급한 것을 상기시킨다. "저는 제목에 관한 독특한 생각을 품고 있습니다. 제목은 상당히 간접적이고 중립적이어야 하지만, 낱말들의 형태는 약간 특이해야 합니다."[59] 동일한 편지에서 챈들러는 *The Little Sister*[『리틀 시스터』]라는 제목의 경우에는 자신이 실패했다고 인정하더라도 *The Big Sleep*[『빅 슬립』]과 *Farewell, My Lovely*[『안녕 내 사랑』]의 경우에는 그 방법을 완벽히 따랐는데, 요컨대 단순하고 친숙한 낱말들로만 구성되었지만 영어에 있다 해도 극히 드물게 사용되는 약간 특이한 조합들로 이루어진 제목들이다. 시

58. "The Spherical Solution." 또한 Giedion, *Time, Space and Architecture*, 676~88 [기디온, 『공간·시간·건축』]을 보라.

59. 이 인용문의 출처는 1946년 10월 6일에 챈들러가 해미시 해밀턴에게 보낸 편지다. Raymond Chandler, *Raymond Chandler Speaking*, 217을 보라.

드니 오페라하우스의 경우에도 사정은 마찬가지다. 별개로 고려되는 셸은 특별히 주의를 끌 만한 것이 없는 반면에 그것들이 명백하지 않은 방식으로 질서정연하게 배열된 배치는 모양의 단순성과 쉽게 규칙으로 형식화될 수 없게 하는 매혹적인 구조를 조합한다. 오페라하우스가 단일한 대형 셸로 설계되었더라면 미니멀리즘 건축물 같은 것이 세워졌을 것이고, 그리하여 그 통일된 모양과 그것에 대한 감상자의 관계가 대단히 중시되었을 것이다. 그런데 셸들의 흥미로운 조합으로 인해 독립적인 모듈들에 의한 활력이 대단히 풍부해져서 어떤 전체론도 가능하지 않다. 각각의 요소는 여타의 요소들과 명백히 유사함에도 불구하고 독자적인 역할을 담당하거나 임무를 띠고 있는 것처럼 보인다. 이것은 우리가 문학과 시각 예술에서 나타나는 형식주의의 전통적인 위험 중 하나 - 외부 세계를 차단하는 데 대단히 많은 에너지가 소모되어서 개별적인 미적 요소들의 자율성에 너무나 적은 주의가 기울여지게 되는 위험 - 에 대항하는 데 도움을 준다. 한편, 시드니 오페라하우스에서는 셸들의 표면 드라마가 충분히 복잡하여 어떤 비가시적인 배경(그린버그)에 의해서도 압도당하지 않을 수 있다. 그 오페라하우스에는 '계획된 모호성'이 전혀 없으며, 그리고 웃손에게서 르 코르뷔지에로 다시 이행하면, 로우와는 대조적으로, 후자의 경우에 어떤 계획된 모호성이 있는지도 의심스럽고 어떤 계획되지 않은 모호성이 있는지도 의심스럽다. 르 코르뷔지에는 아름다움에 호소함으로써 기능

적 공학에 대항하지만, 그의 아름다움은 형언할 수 없는 것의 아름다움이 전혀 아니다. 우리의 눈은 웃손의 시드니 셸들의 모양들에는 재빨리 숙달하지만 그것들의 배열에는 결코 그렇게 숙달할 수 없다. 언젠가 내가 러브크래프트의 글의 사례에서 제기한 구분을 반복하면, 우리를 미지의 것으로 유혹하는 수직적 아름다움뿐만 아니라 알려진 요소들의 당혹스러운 배열들로 우리를 매혹하는 수평적 아름다움도 있다.[60] 르 코르뷔지에는 피카소와 마찬가지로 이런 후자의 종류의 아름다움에 심취하는 사람이며, 게다가 그는 영국식 정원사와 닮은 구석이라곤 찾아볼 수 없다.

형식주의

'포스트모더니즘'이라는 용어는 그것이 거론되는 분야들 대부분에서 명백히 모호하다. 건축에서 그 용어는 한 가지 더 정확한 의미가 있다. 여기서도 그 의미가 한편으로는 공공연한 역사적 인용과 다른 한편으로는 해체주의적 전복 사이에 양극화된 이중적 의미일지라도 말이다. 둘 다 여전히 기능주의의 유령에 사로잡혀 있다는 사실이 그 두 측면을 통일한다. 역사가 한노-월터 크러프트가 진술한 대로 "'포스트모더니즘'은 기능주

60. Harman, *Weird Realism*.

의적 손아귀에서 벗어나려는 일련의 이질적인 시도에 지나지 않는 것을 나타낸다."[61] 크러프트는 계속해서 "확고한 지적 토대가 없다"라는 이유로 신新역사주의적 갈래를 특별히 경멸하고, 게다가 역사적으로 기반을 둔 모든 양식처럼 그것 역시 결국에는 또다시 기능주의적 여물통에 들어가게 될 것이라고 주장한다.[62] 이것이 일반적으로 참이든 그렇지 않든 간에 포스트모더니즘의 해체주의적 진영에서는, 특히 아이젠만의 경우에 기능주의에 맞서려는 더 명시적인 철학적 노력이 있다. 지난 반세기 동안 건축 분야에서 가장 영향력 있는 인물들 가운데 아이젠만은 칸트 이후 건축의 철학적 딜레마에 대한 새로운 대응책을 암묵적으로 제시하는 한 특정한 유형의 형식주의를 대표한다. 『예술과 객체』라는 나의 책에서는 프리드(1939년생)가 핵심적인 지향점이었고, 약간 더 나이 든 아이젠만(1932년생)은 자신의 분야에서 비견할 만한 지명도가 있기에 여기서 유사한 역할을 수행하도록 소환될 수 있다.

미국 대중의 일원이 일반적으로 아이젠만에 관해 알게 되는 첫 번째 것은 그가 애리조나 카디널스의 미식축구 스타디움을 설계한 사람이라는 사실이 아니라 필시 그가 기능주의에 반대한다는 점일 것이다. 1978년에 처음 출판된 한 시론에서 아이

61. Kruft, *A History of Architectural Theory from Vitruvius to the Present*, 446.
62. 같은 곳.

젠만은 "기능주의 자체를 건축의 기본적인 이론적 명제로…간주하"는 사람들이 지속적으로 영향력을 발휘하는 상황을 한탄한다.[63] 그가 보기에 형태/기능 대립은 건축에서 결코 필요하지 않다.[64] 기능 같은 무언가는 건축이 다양한 사회적 기능에 봉사하는 과업을 떠맡은 하나의 대중 예술이 된 산업혁명 시기에 형태를 압도하기 시작했다.[65] 그리하여 기능주의는 마침내 형태의 전개에 가해지는 모든 건축적 내부 압력을 빼앗는 도덕적(혹은 심지어 정치적) 명령의 특징을 띠게 되었다.[66] 아이젠만은 미래주의적으로 참신한 그 분위기에도 불구하고 현대 기능주의가 사실상 상당히 보수적이라고 주장한다. 우리가 지난 오십 년 동안의 중요한 건축가들의 일반적인 동료 집단을 살펴보면 이런 점에서 아이젠만과 대척적인 인물은 베르나르 추미일 것인데, 비록 그들은 데리다와 관련된 역사를 공유하지만 말이다. 추미가 진술하는 대로 "프로그램 없는 건축, 행위 없는 건축, 사건 없는 건축은 존재하지 않는다.… 건축은 결코 자율적이지 않고, 결코 순수한 형태가 아니며, 그리고… 건축은 양식의 문제가 아니고 언어로 환원될 수 없다.…〔나〕는 기능이라는 용어를 회복시키고자 한다."[67] 반면에, 아이젠만은 우리에게 그가 기

63. Eisenman, *Eisenman Inside Out*, 85.
64. 같은 책, 86.
65. 같은 책, 84.
66. 같은 책, 85.

능주의의 석회화 영향이라고 간주하는 것에 어떻게 대응하라고 권고하는가? 그는 '중도적' 대응책과 '강경한' 대응책으로 일컬어질 수 있을 두 가지 다른 대응책을 제시한다. 중도적 아이젠만은 기능의 필요성을 인정하고 단지 기능이 형식적으로 강조되어야만 한다는 점을 부정할 뿐이다. "오늘날에도 집은 여전히 쉴 곳을 제공하지만 자신의 쉼터 제공 기능을 낭만화하거나 상징화할 필요는 없다. 오히려 오늘날 그런 상징들은 무의미하고 한낱 향수를 불러일으키는 것에 불과하다."[68] 이것은 몇 년 후에 아이젠만이 데리다에게 보낸 공개편지에서 거듭 제기되는 주장이다.[69] 그 후에도 여전히 아이젠만은 이것을 알베르티와 그의 고대 선구자 사이의 논쟁을 초래한 한 가지 중요한 원인으로 식별한다. "알베르티는… 비트루비우스가 견고함firmitas을 우뚝 서 있음과 관련하여 강조하지 않고 오히려 우뚝 서 있음의 외양과 관련하여 (다시 말해서 어떤 구조의 징후로서) 강조하고 있다고 주장한다."[70]

강경한 아이젠만은 더 많은 논란을 불러일으키는 인물이며, 결국 그의 건축 관행의 일부에 대하여 가차 없는 비판들이

67. Bernard Tschumi, *Architecture and Disjunction*, 3.

68. Eisenman, *Eisenman Inside Out*, 214.

69. Eisenman, *Written into the Void*, 4.

70. Peter Eisenman, *Ten Canonical Buildings*, 53. [피터 아이젠만, 『포스트모던을 이끈 열 개의 규범적 건축』.]

제기되었다. 이런 양태의 아이젠만은 기능의 상징화를 억압할 뿐만 아니라 또한 기능적 편의성을 의도적으로 방해하고자 한다. 아이젠만이 절제된 방식으로 우리에게 이야기하는 대로 그의 하우스 III과 하우스 VI은 "명확히 기능적 고려로부터 가능한 한 자유롭게 작동하도록 개발되"었다.[71] 더 솔직한 표현으로 "여러 개의 기둥이 생활 영역과 식당 영역을 '침범'하고 '교란'하며 … (그리고) 이들 '부적절한 형태'는, 그 집의 거주자들에 따르면, 식사 경험을 어떤 실제적이고, 그리고 더 중요하게도, 예측 불가능한 방식으로 바꿔 버렸다."[72] 우리 역시 그렇게 예상할 것이다. 그런 불편한 것들을 설치하는 행위의 요점은 건축을 인간의 통제에서 벗어나게 하여 "현재 인간이 살아가는 극한 조건"을 표현하는 것이라고 아이젠만은 거의 하이데거주의적 방식으로 알려준다.[73] 이 조건과 관련하여 아이젠만은 감탄스러울 정도로 정확하며, 그것은 구체적으로 1945년에 일어난 원자폭탄의 투하 사태를 가리킨다. 그 이후로, 인간 역사에서 최초로, 우리 중 아무도 우리의 개인적 죽음에 뒤이어 도대체 어떤 문명이 전개될지 알지 못한다.[74]

더 나아가기 전에 여기서 나는 세 가지 우려 사항을 기록할

71. Eisenman, *Eisenman Inside Out*, 210.
72. 같은 곳.
73. 같은 책, 218.
74. 같은 책, 170.

것이다. (1) 형태/기능 이원성이 건축에 필요하지 않다는 주장은 우리가 '기능'을 어떤 별개의 실용적 목적 혹은 윤리적 목적과 관련된 협소한 의미에서 고려할 경우에만 가능하다. 그런데 OOO 관점에서 바라보면 형태/기능은 한 존재자의 본질적 구조와 그것이 세계와 맺은 관계들 사이의 간극으로 더 넓게 재해석되었기에 이 용어들의 쌍은 불가피하다. 한 사물은 그러한 것으로서 존재하지만, 다른 사물들은 그것을 상이한 상황들에서 상이하게 마주친다. (2) 우리는 하우스 III과 하우스 VI에서 이루어진 기능의 전복이 정말로 기능의 지나치게 중심적인 역할을 종식시키는 최선의 방법인지 물어야 한다. 하이데거의 도구-분석이 보여주듯이, 부러진 도구의 두드러지는 특질로 인해 우리는 자신의 주의를, 사적 양식으로 그럴지라도, 더욱더 기능성으로 돌리게 된다.[75] (3) 우리는 아이젠만이 파사드보다 볼륨과 단면을 건축적 혁신을 위한 더 진지한 현장으로 선호함을 알게 될 것이지만, 기둥들이 식당 영역을 교란하게 하는 것은 오히려 우리가 파사드로부터 예상하는 그런 종류의 판독 가능한 교란인 것처럼 보인다. 앞서 도입된 용어들을 사용하면 하우스 III과 하우스 VI은 매체를 매개자로, 혹은 스투디움을 푼쿠툼으로 전환하는 경향이 있다. 요컨대 주택의 내부가 파사드가 되는데, 눈에 보이는 표면이라기보다는 어긋난 기대들로 이루어

75. Heidegger, *Being and Time*. [하이데거, 『존재와 시간』.]

진 것이더라도 말이다.

　앞서 나는 이미 기능주의가 궁극적으로 상당히 보수적인 태도라는 아이젠만의 의구심을 지적했다. 그는 이런 의구심을 건축사에 대한 그 자신의 독특한 해석에 의거하여 제기한다. 결국 현대 건축이란 무엇인가? 1970년대 말에 아이젠만은 최근에 이 물음에 대한 두 가지 대척적인 답변이 제시되었다고 언급했다. 1973년에 개최된 밀라노 트리엔날레Milan Triennale에서 현대 건축은 이제 자율성을 향해 전환해야 하는 "유행에 뒤떨어진 기능주의"라는 주장이 제기되었다. 그런데 이 년 뒤에 개최된 MoMA 보자르 전시회에서는 모더니즘이 19세기의 기능적 절충주의로 되돌아가야 하는 "강박적 형식주의"로 비난받았다. 아이젠만이 보기에 그 두 극단은 비트루비우스가 부활한 르네상스 시대에서 현재까지 이르는 시기 전체를 포괄하는 "오백-년-된 휴머니즘의 전통"에 속한다.[76] "고전주의는 … 자신의 질서와 상징들을 통해서 인간을 모방하면서 객체를 인간-자연 관계의 내부에 포섭했다."[77] 계몽주의의 경우에도 사정은 마찬가지로, 그것의 보편적 이성에의 호소는 또다시 "건축의 가치는 그 자체의 외부에 있는 원천에서 비롯되었다는 관념"을 수반했다.[78] 마치 초기 프리드의 진술인 것처럼, 혹은 나중에 메이야수

76. Eisenman, *Eisenman Inside Out*, 84.
77. 같은 책, 109.
78. 같은 책, 156.

의 진술인 것처럼 들리게도, 아이젠만은 "휴머니즘적 구상은 주체와 객체의 통합을 겨냥한 반면에 모더니즘적 구상은 그것들의 분리를 반론적으로 시도한다"라고 순조롭게 단언한다.[79] 이렇게 해서 아이젠만은 최근의 미학적 형식주의의 주류에 분명히 편입된다. 칸트의 경우에 미적 작용은 모두 인간 주체 — 개별적이라기보다는 오히려 보편적인 것으로 여겨지는 주체이지만 — 의 측면에서 생겨나는 반면에 그린버그와 프리드는 이것을 뒤집는다. 이제는 예술 객체 자체가 스타가 되며, 그리고 인간 주체는 예술 작품의 무감각한 심판관으로 한정되어야 하는 연극적 방해물로 격하된다. 『예술과 객체』에서와 마찬가지로 이 책의 1장에서도 나는, 객체와 주체가 우주의 두 가지 기본적인, 뒤섞일 수 없는 음료라고 여겨질 때에만 객체와 주체의 이런 다양한 배치가 유의미하다고 주장했다. "휴머니즘적 구상은 빨간색과 파란색의 통합을 겨냥한 반면에 모더니즘적 구상은 그것들의 분리를 반론적으로 시도한다"라고 적을 사람은 아무도 없을 것이다. 왜냐하면 이들 두 색상 사이의 차이가 우주의 토대를 차지할 가치가 없음은 분명하기 때문이다. 그런데 대형 영장류의 소수파 인간 갈래 역시 단지 예술과 건축에 대단히 연극적으로 얽히게 됨으로써 예술과 건축을 망가뜨릴 힘을 갖추고 있을 만큼 치명적으로 중요하지는 않다. 인간 주체와 비인간 객체는 우

79. 같은 책, 136.

리가 그것들의 조합이나 혹은 그것들의 분리에 특별히 매혹되어야 할 만큼 우주의 대단히 독특하게 다른 항들이 아니다. 그렇지만 아이젠만은 대단한 모더니스트이고, 따라서 그는 한쪽을 지지하여 그린버그와 프리드에 합류함으로써 '객체' 극을 그 두 극 중에서 더 중요한 것으로 간주한다. 아이젠만은 모더니즘을 "세계의 중심에 있는 전능하고 전적으로 합리적인 존재자로서의 인간에 … 대한 비판"이라고 일컫는데,[80] 그리하여 인간 자격을 갖추고 있지 않은 모든 것을 수집하는 방대한 용기로서의 '객체'에 대한 마찬가지로 타당한 비판을 통해 균형을 잡는 데 실패한다. 아이젠만에게 기능주의는 휴머니즘의 일종인 반면에 진정한 모더니즘은 "객체들이 … 인간과 독립적임"을 뜻한다[81]

이와 같은 객체의 독립성은 두 가지 각기 다른 종류의 자율성 — (a) 객체들 자체의 자율성과 (b) 하나의 분과학문으로서 건축의 자율성 — 을 함축한다. 사실상 아이젠만은 직업적 자율성에 대한 요청과 널리 관련되어 있는데, 비록 데리다의 영향 아래서 그는 결국 그 용어에 대한 의구심을 점점 더 품게 되지만 말이다. 1980년대 말에 출판된 한 시론에서 아이젠만은 다음과 같이 진술한다. "모더니즘의 다양한 조류는 객체의 자율성을 강조했으며, 객체를 다시 '새롭게' 만들기 위해 그것의 변용을 일으

80. 같은 책, 112.
81. 같은 책, 86.

킨 의미들 전체에서 그것을 분리하고자 했다."[82] 지금까지는 고전적인 아이젠만인 것처럼 들린다. 그런데 채 열 쪽도 지나지 않아서 데리다주의적 포기가 표명된다. "자율성에의 시도는 환상적 현전에 관한 꿈, 부재 부정에 관한 꿈, '타자'에 관한 꿈이었다. … 한때 변혁적 설계 전략들의 원천이었던 자율성의 원래 목표는 더는 유지될 수 없다."[83] 같은 쪽에서 아이젠만은 '본질', '중심' 그리고 '진리'에 대한 자신의 이전 탐구를 포기한다. 그 시기에 데리다는 영향력의 절정에 있었고, 아이젠만은 그 카리스마 넘치는 프랑스인에 의해 자신의 이전 경로에서 벗어나게 된 유일한 사람이 아니었다. 그런데 자율성에 대한 비판은 데리다의 진가가 가장 잘 발휘된 것은 아니기에 그 이유에 대하여 언급할 필요가 있다. 아이젠만은 후속적으로 동일성이 객체로부터 제거되어야 한다고 진술할 때 중심 쟁점을 파악한다.[84] 데리다는 현전에 대한 주요 비판자 중 한 사람으로서, 그리고 하이데거가 최초로 비난한 이른바 존재신학 혹은 현전의 형이상학에 대한 주요 비판자 중 한 사람으로서 하이데거에게 합류함을 떠올리자. 그런 어구들을 둘러싸는 마법적 분위기에도 불구하고 그 문제는 그다지 어렵지 않고, 어떤 질문자에게도 분명히 설명될 수 있다. 그 두 용어는 모두, 경멸적으로, 현상학적 반성을 거

82. 같은 책, 212.
83. 같은 책, 221.
84. 같은 책, 187.

치든 과학적 이론화를 거치든 혹은 진리를 우리 앞에 직접 위치시킨다고 주장하는 어떤 특권적 방법을 거치든 간에 실재가 아무튼 마음에 직접 현전될 수 있다는 관념을 가리킨다. 하이데거와 데리다는 이런 일이 불가능하다고 동의하지만, 그들의 유사성은 거기서 끝난다. 하이데거의 경우에 현전의 결함을 파악하는 최선의 방법은 어느 주어진 상황에서 명시적인 것과는 대조적으로 물러서 있거나 부재하는 것을 고찰하는 것이다. 무엇이든 우리가 마주치는 것은 한낱 '눈-앞에-있는 것'vorhanden에 불과하고, 따라서 이것은 결코 완전히 밝혀질 수는 없는 방대한 배경을 은폐한다. 무엇보다도 모든 산문 진술은 어느 특정한 순간의 역사적 상황뿐만 아니라 다양한 무의식적인 배경 가정에도 근거를 두고 있다. 그런데 하이데거의 경우에 무엇이든 현전하는 것의 배후에는 감춰진 실재가 있으며, 그리고 이 실재는 영원히 부분적으로 우리가 닿을 수 없는 곳에 자리하고 있다고 하더라도 어떤 확정적인 특정한 특질이 있다. 데리다적 판본의 존재신학은 하이데거적 판본보다 더 급진적이지만, 내가 보기에는 설득력이 더 약하다. 즉, 데리다는 현전이 감춰진 무언가에 의해, 혹은 자기동일적인 무언가에 의해 하여간 약화된다는 점을 부정한다. 데리다가 보기에 실재는 표면을 따라 전개되는 기호들의 종잡을 수 없는 연출이다. 아무것도 자신의 참된 의미를 드러내는 어느 특정한 맥락에서 결코 포착될 수 없을 뿐만 아니라, 아무것도 애초에 자신과 동일하지도 않다. 모

든 것은 다수의 것이다. 모든 장소는 다수의 장소다. 사실상 동일성을 가리키는 데리다의 비꼬는 용어는 '자기-현전'이다. 데리다가 보기에 동일성의 가정, $A = A$라는 가정, 이 개는 오직 이 개일 뿐이라는 주장의 가정은 우리를 현전의 형이상학으로 곧장 도로 이끈다.

데리다의 주장과 관련된 문제는 단순하다. 동일성을 자기-현전과 동일시할 근거가 전혀 없다. 어떤 존재자의 경우에도 그저 그 자체인 것과 그 자체에 현전하는 것은 전적으로 다르다. 후자는 인간과 어쩌면 고등 동물의 내성內省의 사례들에서 기껏해야 생겨나고, 더욱이 그 경우에도 우리는 우리 자신을 우리 자신에게 현전하게 하는 꽤 서투른 작업을 실행하는데, 바로 이런 이유로 인해 심리치료사들이 여전히 사업에 종사하고 있다. 고전적 동일률에 대한 데리다의 공격은 그 동기가 불충분하다. 한 개인의 격동적인 삶은 다른 한 개인, 어느 개 혹은 프루스트의 어느 텍스트의 격동적인 삶과 동일하지 않다.[85] 모든 것은 정말로 그 자체이고, 또한 여타의 모든 것이 아니다. 그런데 한 가지 흥미로운 의문은 데리다가 이 점에 관하여 자신이 하이데거와 다름을 알아채는지, 혹은 그저 하이데거가 자신에게 동의하는

85. 데리다의 다소 엉성한 비난에 맞서 아리스토텔레스의 동일률을 옹호하는 논변으로는 Harman, *Guerrilla Metaphysics*, 111~6을 보라. 데리다의 입장을 강하게 옹호하는 논변으로는 Hägglund, *Radical Atheism*[헤글룬드, 『급진적 무신론』]을 보라.

것으로 오해하는지 여부이다. 아이젠만은 데리다주의적 판본을 선호하지만, 나와 마찬가지로, 그 차이가 상당히 분명하다고 생각하는 것처럼 보인다. "글쓰기에 관한 데리다의 관념은 존재를 제일 현전으로, 초험적 기의로, 현전에 대한 향수를 포함하는 것으로 구상하는 하이데거의 관념에 맞선다."[86] 그런데 이것은 하이데거의 존재는 그 자체와 동일하기에 결과적으로 현전의 일종이기도 하다는 점을 우리가 데리다에게 이미 설득당했을 때에만 의미가 있다. 우리가 데리다의 견해를 거부하면 하이데거를 현전의 철학자라고 일컫는 것은 순전히 터무니없는 일이 된다. 그 이유는 하이데거의 경력 전체가 모든 종류의 현전으로부터의 존재Sein의 은폐 혹은 감춤과 관련되어 있기 때문이다. 이런 평결과는 완전히 별개로, 아이젠만은 그 두 철학자 사이의 차이를 데리다 자신보다 더 잘 인식하는 것처럼 보인다. 『그라마톨로지』에서 내가 애호하는 데리다주의적 실례를 취하면,

> 존재는 오직 로고스를 통해서만 역사로서 산출되며, 그리고 역사의 외부에서는 아무것도 아니라는 것을 지적하는 하이데거의 집요함, 존재와 존재자 사이의 차이 — 이 모든 것은 근본적으로 아무것도 기표의 운동에서 벗어날 수 없다는 것, 그리

86. Eisenman, *Written into the Void*, 83.

고 결국 기의와 기표 사이의 차이는 아무것도 아니라는 것을 분명히 시사한다.[87]

이 요약은 철학적으로 대담할지라도 하이데거와는 아무런 관계가 없다. 하이데거의 경우에 존재는 존재의 역사에서 나타난 그것의 다양한 배치 이상의 것임이 대단히 명백하며, 그리고 하이데거는 기의와 기표 사이의 차이를 절대 부정하지 않는다. 후자의 논점은 하이데거에게 시대착오적으로 역투사된 예일학파 문학 이론에 불과한 것으로, 이런 점에서 하이데거는 훨씬 더 고전적인 인물이다. 그런데 데리다 같은 탁월한 인물이 어떻게 해서 자신이 매우 잘 아는 저작을 저술한 사상가를 그토록 심하게 오해하는가? 부분적으로 이것은 '영향의 불안'에 관한 블룸의 이론을 통해서 설명될 수 있는데, 이에 따르면 한 선행자에 대한 의도적인 오독 혹은 과장은 독자적인 독창성을 향해 가는 일반적인 경로이다. 그런데 나는 한가지 더 구체적인 철학적 근원을 염두에 두고 있다. 동일성을 자기-현전과 가장 강하게 연계하는 한 명의 철학자가 있다면 그것은 "실체는 주체이다"라는 신조로 유명한 헤겔이다. 달리 진술하면 헤겔의 경우에 실재 자체는 자기-의식에 이르게 되는 과정에 연루되어 있고, 따라서 이 과정과 별개로 사전에 주

87. Derrida, *Of Grammatology*, 22~3. [데리다, 『그라마톨로지』.]

어진 동일성은 전혀 없다. 데리다가 헤겔의 이런 측면에 진 빚은 어쩌면 「우시아와 그라메」라는 그의 시론에서 가장 분명히 드러날 것이다.

어쨌든 데리다의 동일성 비판이 아이젠만 자신의 작업에 뚜렷한 영향을 미쳤다는 점은 의문의 여지가 없다. 왜냐하면 그 건축가가 우리에게 "한 사물은⋯그 사물 자체가 아니다,"[88] "객체는 더는 실체와 동일하지 않다,"[89] 그리고 "말과 사물은 결코 일자가 아니라⋯본래의 차이로 감싸여져 있다"[90]라고 말하기 때문이다. 아이젠만이 객체는 실체라기보다는 오히려 "지금⋯과정 속에 자리하고 있다"[91]라고 덧붙일 때 이것은 아무튼 물을 흐린다. 왜냐하면 과정과 비동일성은 전적으로 동일한 것은 아니기 때문이다. 그런데 다음과 같은 아이젠만의 결론은 확고히 데리다주의적이다. "존재하려면 〔건축〕은 언제나 존재에 저항해야 한다."[92] 내 생각에 아이젠만은 건축적 직업과 건축적 객체들의 자율성을 옹호할 때 가장 강력하다. 그런 점에서 나는 아이젠만의 작업에 미친 데리다의 영향을 유감스럽게 여기고, 게다가 그의 경우만이 사정이 그런 것은 아니다. 대체로 같

88. Eisenman, *Eisenman Inside Out*, 207.
89. 같은 책, 231.
90. Eisenman, *Written into the Void*, 83.
91. Eisenman, *Eisenman Inside Out*, 186.
92. 같은 책, 203.

은 이유로 인해 나는 건축을 하나의 "텍스트"[93]로 간주하는 아이젠만의 구상 ─ 동일성에 대한 데리다주의적 공격에 근거를 둔 구상 ─ 이 나쁜 관념이라고 생각한다. 왜냐하면 객체는 다름 아니라 어떤 텍스트에도, 어떤 관계 집합에도 절대 통합되지 않는 잉여이기 때문이다.

그런데 '자기-현전'은 데리다의 가장 설득력 없는 주요 개념 중 하나이지만 건축적 객체의 '자기-준거성'에 대한 아이젠만의 강조를 반드시 훼손하는 것은 아니다. 이것은 다른 개념이고, 그러므로 다른 근거에 따라 성공하거나 실패한다. 앞서 우리는 아이젠만이, 건축을 자체에서 벗어나서 인간 영역으로 진입하여 의미를 찾도록 이끈다는 이유로, 기능주의에 부응하고 기능주의를 포함하는 고전적 건축과 계몽주의 이후 건축을 모두 비난한다는 것을 알게 되었다. 기능주의적 휴머니즘의 가장 최근 판본은 모더니즘에서 발견되지 않고 오히려 그것에 반대한 산재적 경향들에서 발견된다. "결국 모더니즘은 객체가 자신의 고유한 객체성에 관해 '스스로 변호할' 수 있도록 '인간을 대변하는' 역할에서 풀려날 수 있게 만들었다."[94] 자기-준거성은 모더니티의 열쇠로,[95] 고전적 미메시스 혹은 모방의 종말을 나타낸다.[96] 아이젠만은 이것을 "객체에 어떤

93. 같은 책, 160, 164.
94. 같은 책, 110.
95. 같은 책, 113.

본질적인 가치도 없었던" 이전 시대에 대한 상당한 개선으로 여긴다.[97] 이것이 아무리 OOO처럼 들릴지라도 우리는 차이점을 강조해야 한다. 초기 프리드의 경우와 마찬가지로 아이젠만의 경우에도 '객체'에 집중한다는 것은 유독한 위협으로서의 인간, 여타의 것과 달리 객체를 침식할 수 있는 특별한 휘발성 행위자로서의 인간을 배제함을 뜻한다. 그렇지만 라투르, 셸러 그리고 후기 프리드와 공명하는 OOO 견해는 인간과 비인간의 혼성 혼합물이 여타의 것과 마찬가지로 하나의 객체이기에 어떤 특별한 종류의 존재론적 위험도 낳지 않는다는 것이다. 우리는 객체의 내향성에 관해서는 아이젠만에 동의하지만 인간이 그 내부에서 추방되어야 한다는 점에는 동의하지 않는데, 인간은 적어도 성분의 형태로는 추방될 수 없다. 앞서 트레바트와 말리노프스카의 사례들에서 알게 된 대로, 인간 없는 예술이 존재하지 않는 것과 마찬가지로 인간 없는 건축도 존재하지 않는다.

어쨌든 아이젠만은, 그가 기능주의적 '휴머니스트'로 간주하지 않고 오히려 그 자신에 의해 변경된 의미에서의 전면적인 '모더니스트'로 간주하는 르 코르뷔지에 같은 대단한 인물에게서 자기-준거적 건축을 위한 강력한 동맹을 주장한다.

96. 같은 책, 108.

97. Eisenman, *Written into the Void*, 121.

아이젠만은 이에 대한 변론을 르 코르뷔지에가 설계한 메종 돔-이노Maison Dom-Ino의 기둥과 계단을 상세히 해석하면서 제시한다. 자기-준거적 기호들로 가득 찬 그 주택은 휴머니즘 건축의 외향적인 기존 전통과 단절한다. 주택의 자기-준거성이 단순히 거주지를 건축하기와 적극적으로 건축물 제작하기 사이의 차이를 확립한다고 아이젠만은 공표한다. 건축적 기호들을 건축물 내부에 기입하기의 중요성은 "객체성과 달리 기호화와 기능은 조작될 수 있다"라는 것이며, "반면에 객체성, 즉 존재자의 물리적 현전의 특성들은 환원 불가능하다."[98] 아이젠만은 '객체성'을 자기-재귀성을 가리키는 긍정적인 용어로 사용하고 프리드는 그것을 즉물주의를 가리키는 부정적인 용어로 사용하지만, 그들 각자의 시각이 중첩하는 한 가지 중요한 점이 있다.[99] 즉, 메종 돔-이노에서 건축물의 내재적 기호들을 탐색하고자 하는 아이젠만의 시도는 앤서니 카로의 테이블 윗면 조각품에 대한 프리드의 해석을 몹시 연상시킨다.[100] 카로가 테이블의 표면에 꼭 맞을 소형 조각품을 제작하기의 문제에 접근할 때 그는 자신의 이전 작품들의 소형 판본들을 단순히 만들어내면 되지 않느냐는 안이한 생각에 저항

98. Eisenman, *Eisenman Inside Out*, 215.

99. Fried, "Art and Objecthood."

100. Michael Fried, "How Modernism Works" ; Michael Fried, "Anthony Caro's Table Sculptures."

했다. 왜냐하면 그것은 조각품 자체에 어떤 내부 흔적도 남기지 않는 한낱 기술적 조정에 불과할 것이기 때문이다. 마침내 카로는 각각의 테이블 윗면 조각품에 테이블의 높이 아래로 연장된 한 요소를 포함시키는 뛰어난 해결책을 고안했으며, 그리하여 그 조각품은 필경 바닥에 자리할 수 없었을 것이다. 우리는 아이젠만이 여기서 카로가 실행한 것에 대단히 감탄했을 것이라고 상상해야 한다. 왜냐하면 그것은 르 코르뷔지에가 메종 돔-이노에서 보여준 마찬가지로 능숙한 조작에 거의 상응하기 때문이다.

그런데 모든 사람이 간주하는 대로 아이젠만이 기능주의자라기보다는 오히려 형식주의자로 여겨질 수 있더라도 여전히 우리는 그가 형태에 관해 무엇을 말하는지 더 직접적으로 물어야 한다. 방금 우리는, 아이젠만이 형태에 관한 적절한 구상은 객체가 인간적 효용에의 일차적 준거와 단절되어야 한다는 것을 수반한다고 여긴다는 사실을 지적했다. 데리다주의적 이유로 인해 객체는 자율적일 수 없지만 여전히 자기-재귀적이어야 한다. 이것은 객체가 건축물 자체를 가리키는 기호들로 가득 차 있어야 함을 뜻한다. 메종 돔-이노의 기둥들이 옆벽들보다 뒷벽에 더 가까이 있다는 것은 결코 '유용하'지 않고 오히려 이것은 우리로 하여금 그 건축물이 더 넓어지지 않은 채로 필시 앞벽에서 더 멀리 뻗어 있다고 간주할 수 있게 하는 흥미로운 기호이다. 앞서 우리는 한 건축물이 일정한 시기 동안 경험되어야

하는 한에서 형태가 근본적으로 시각적이지 않다는 아이젠만의 견해를 마주쳤다.[101] 그리하여, 적어도 청년 아이젠만의 경우에는, 결과적으로 그것을 기억 속에서 결합해야 할 필요성은 그것이 어떤 원형적 입체를 가리키기 마련이라는 점을 후속적으로 수반한다. 이외에도, 대다수 모더니스트의 경우와 마찬가지로 아이젠만의 경우에도 건축물의 파사드는 필시 평면과 단면보다 덜 흥미로운 것이라고 특히 언급할 가치가 있다. 어쩌면 여기서 아이젠만이 그레이브스와 벤투리의 포스트모더니즘적 역사주의들에 대하여 이의를 제기하는 주요 대상은 그들이 파사드를 채색된 표면의 일종으로 간주하는 방식일 것이다. 그렇다 하더라도 아이젠만은 그레이브스의 역사주의적 전회의 의미론적 차원에 훨씬 더 곤혹스러워함이 틀림없다.[102] 그레이브스는 "자신의 초기 작업의 풍요로운 단면 조작"을 포기했고 "지금은 연역적 매너리즘에 더 여념이 없는 것처럼 보인다 — 자신의 볼륨들을 이전 에너지가 배출된 채로 내버려 두고 그 대신에 공간 속에서 이루어질 수 없고 오히려 표면 위에서 이루어질 수 있는 '역사적 말장난'에 의존한다."[103] 요컨대 "단면 에너지와 볼

101. Eisenman, *Eisenman Inside Out*, 8.

102. Mario Gandelsonas and David Morton, "On Reading Architecture"를 보라. 처음에 그레이브스는 '회색파'(Robert A. M. Stern and Jaquelin Robertson, "Five on Five"를 보라)가 싸움을 걸었을 때 '백색파'(Eisenman et al., *Five Architects*를 보라)에 소속된 아이젠만의 동맹자였다.

103. Eisenman, *Eisenman Inside Out*, 109.

룸 에너지는 쉽게 역사적 암시로 변환될 수 없다."[104] 우리는 그레이브스에게서 등을 돌림으로써 자체의 기호들로 가득 차고 표면보다 공간에 더 집중된 자기-준거적인 건축적 객체를 얻을 수 있다 ─ 그렇다 하더라도 나는 하우스 III과 하우스 VI에 설치된 기능의 방해물들이 이들 하우스의 내부 공간들에 배경 매체로서의 일반적인 역할을 부여하기를 거부함으로써 이 모델의 목적에 어긋나게 된다고 주장했다. 어쩌면 더 흥미로운 것은 형태와 기능의 변증법을 형태 자체에 내재하는 새로운 것으로 대체하려는 아이젠만의 계획일 것이다. 이 새로운 변증법의 원래 '테제'는 최초의 단순한 형태의 자취는 남겨둔 상태에서 "어떤 선재하는 기하학적 입체 혹은 플라톤적 입체를 변환하"는 고전적 방법이다.[105] 이 방법의 휴머니즘적 근원을 몹시 싫어하는 아이젠만은 그것의 변증법적 '안티테제'를 도입하는데, 이 경우에는 오히려 건축이 "선재하는 일단의 불특정한 공간적 존재자"의 더 복잡한 초기 상황의 단순화에서 비롯된다.[106] 이들 경향 ─ 단순한 것의 변형, 복잡한 것의 축약 ─ 의 '종합'은 아이젠만이 자신의 특유한 의미에서의 모더니즘에 관해 언급할 때 염두에 두고 있는 것이다.

아이젠만의 경력에서 애초에 당혹스러운 면모 중 하나는,

104. 같은 곳.
105. 같은 책, 87.
106. 같은 곳.

적어도 예술 비평의 관점에서 바라보면, 그가 형식주의와 개념주의에 공히 관여했다는 점이다. 결국 그린버그와 프리드의 전성기 모더니즘 비평에서는 형식적인 것과 개념적인 것이 엄격히 분리되며, 이는 뒤샹과 나중의 개념 미술에 대하여 그들이 공유하는 경멸을 설명한다. 이들 비평가 중 누구도 '형식주의'라는 낱말을 그다지 좋아하지 않는다는 것은 사실인 반면에, 그들이 작품 자체의 외부에서 비롯되는 인자들을 거의 전적으로 배제한다는 사실을 참작하면, 칸트주의적 의미에서의 형식주의는 그 두 사람 모두에게 매우 잘 적용된다. 게다가 자신들의 칸트주의적 경향에 충실하게도 그들은 『판단력비판』의 원리에 의해 엄격히 배제되는 '개념주의'의 용법을 훨씬 적게 사용한다. 한 예술 작품을 어떤 개념의 결과 혹은 주제로 간주하는 것은 예술을 하나의 미적 경험이라기보다는 오히려 환언 가능한 직서적 경험으로 여기는 것이다. 그것은 개념성을 인간의 여타 형태의 처신과 종류가 다른 무언가로 만드는 한편으로 객체 자신은 모든 그런 처신과 다르다는 것을 간과한다는 점에서 후설의 오류를 반복하는 것이다. 반면에, 아이젠만의 경우에는 형식적인 것과 개념적인 것이 동일한 것처럼 보인다. 앞서 우리는 아이젠만이 메종 돔-이노를 형태적 견지에서 어떻게 해석하는지 이해했으며, 그리고 그것이 뜻하는 바는 그 주택이 독자적인 객체성의 기호들로 가득 차 있다는 것이다. 또한 아이젠만은 프리드가 하지 않은 방식으로 미니멀리스트들을 우호적으로 언

급한다.[107] 그 건축가가 진술하는 대로 "로버트 모리스와 도널드 저드 같은 사람들의 작업은 유사한 목적을 지닌 것처럼 보인다. 그 목적은 어떤 미적 경험으로부터 수용되는 의미, 어떤 표상적 이미지로부터 수용되는 의미라는 뜻에서의 의미를 객체들에서 제거하는 것이다. 여기서 객체들은 객체 자체로서의 의미 외에는 아무것도 없다."[108] 메종 돔-이노의 경우와 마찬가지로 미니멀리스트의 사례로부터 우리는 "개념적 구조가⋯내부 형태 혹은 보편적인 형태적 관계들에의 접근권을 제공하기 위해 형태에 의도적으로 삽입된⋯가시적 형태의 측면임"을 간파한다.[109] 이런 점에서 "예술과 건축 사이의 근본적인 차이는 건축의 관념은 객체 현전의 관념을 요구하는 반면에 예술의 관념은 그렇지 않다는 것이다."[110] 조각 역시 객체 현전을 요구하는 한에서 이것은 논쟁의 여지가 있지만, 아이젠만은 기능과 의미론적 맥락 둘 다를 자신의 구상에서 배제하였기에 결과적으로 건축을 미니멀리즘 조각과 분별하기 위한 선택지를 제한해 버렸다.

아이젠만이 선호하는 것처럼 보이는 선택지는 건축이 어떤

107. 이것은 마크 린더의 『직서적인 것에 불과한 것』이라는 책을 형식주의 예술 비평이 미니멀리즘을 건축과 연계하는 방식에 관한 린더의 논의와 더불어 읽은 사람이라면 누구에게도 놀랄 일이 아닐 것이다.

108. Eisenman, *Eisenman Inside Out*, 13.

109. 같은 책, 15.

110. 같은 곳.

개념에 부합하는 건축물을 설계할 수 있는 잠재력뿐만 아니라 그 자체가 하나의 개념인 건축물을 설계할 수 있는 잠재력도 갖추고 있다고 진술하는 것이다. 앞서 우리는 이미 메종 돔-이노의 개념적 양태들을 언급했으며, 한편으로 카로의 테이블 윗면 조각품은 건축만이 이런 의미에서의 개념적 객체들을 제작할 수 있는지 의문시하게 만든다. 여기서 주목해야 할 흥미로운 것은 뒤샹의 변기가 아이젠만의 개념적 리트머스 시험을 틀림없이 통과하지 못한다는 점이다. 왜냐하면 그 변기는 자신의 '개념적' 측면을 그 변기 자체에 개념적으로 기입된 무언가로부터 획득하는 것이 아니라 오직 그것이 충격적이게도 놓여 있는 미술관 맥락으로부터 획득할 뿐이기 때문이다. 교양 있는 집단들에서 누군가가 뒤샹의 급진적 처신에 거듭해서 경탄하리라 예상되더라도 아이젠만적 의미에서 그 변기는 진부한 '휴머니즘적' 장치에 불과한 것으로 판명된다. 세워진 건축물에는 어떤 뒤샹 효과도 있을 수 없다. 그 이유는 건축물이 자신의 고유한 맥락을 제공하기 때문이기도 하고, 건축이 언제나 "벽, 욕실, 문, 벽장, 천장 같은 기능적으로 또 의미론적으로 가중된 객체들에 관한 관념들"을 포함할 것이기 때문이기도 하다.[111] 이것은 "기둥들이 이루는 선들, 벽들이 이루는 평면들이 언제나 중력의 사실로 인해 무언가를 지지해야 한다"는 점을 수반하며,

111. 같은 책, 16.

"바닥면은 지붕면과 언제나 의미론적으로 다를 것이고, 진입면은 외부와 내부의 차이를 인식한다."[112] 그런데 아이젠만은, 메종 돔-이노의 후면 기둥들이나 카로 테이블 윗면 조각품의 아래로 연장된 한 요소처럼, 이것들이 "아무튼 근본적으로 어떤 개념적 맥락 속 하나의 기호로 읽히"도록 해당 기능들이 억제되어야 한다고 주장한다. 진정한 수법은 "개념적 양태가 어떤 식으로든 관찰자에게 명백하도록 그 양태를 표현할 수 있는 수단을 찾아내는 것"이다.[113]

아이젠만은 "르 코르뷔지에가 유명한 객체들 — 기계, 선박 그리고 항공기 — 의 형태들을 기본적으로 취하여 … 어떤 새로운 맥락에서 나타나는 [그것들의] 외양을 통해서 의미 변화가 억지로 생겨나[도록] 했던" 경우에 실행된 것과 같은 '의미론적 방식'의 수법을 회피하고 싶어 한다.[114] 이런 점에서 르 코르뷔지에에게는 그의 통상적인 피카소의 양태와 나란히 뒤샹의 흔적이 새겨져 있다. 아이젠만은 심란하게도 뛰어난 파시스트 건축가 주세페 테라니의 방법을 선호하는데, 테라니의 건축물들은 유명한 르네상스 형태들에의 의미론적 준거가 없는 것이 아니라 오히려 "그런 전형들에서 그것들의 전통적인 의미를 박탈하고서 그 대신에 그 형식적 유형을 자신의 특정한 형태들이 상응하는

112. 같은 곳.
113. 같은 책, 17.
114. 같은 책, 20.

어떤 심층의 구문론적 준거로 사용한다."[115] '심층 구문론'이라는 관념은 의외의 것일지도 모른다. 왜냐하면 우리가 일반적으로 심층에서 찾아내리라 기대하는 것은 의미, 즉 구문론이 아니라 의미론이기 때문이다. 혹은 적어도 그것은 1960년대의 아이젠만에게 큰 영향을 미친 『데카르트 언어학』이라는 책에서 시도된 놈 촘스키의 접근법이다.[116] 게다가 그것은 지향적 객체들의 '깊은' 층위를 개념적으로 파악할 수 있는 본질, 즉 정신은 인식할 수 있지만 감각은 결코 인식할 수 없는 본질로 간주하는 철학자 후설의 접근법이기도 하다. 그런데 건축가로서의 아이젠만은 현상학을 경시함에도 불구하고 감각적인 것을 거치지 않고서 곧장 개념적인 것에 도달할 가능성이 전혀 없음을 알고 있다.[117] 이런 까닭에 아이젠만은 모든 요소가 직접적으로 개념적인 의미를 지닐 건축을 위한 어떤 종류의 의미론적 '코드'도 설정하고 싶은 마음이 전혀 없다. 오히려 그는 "모든 형태 혹은 형태적 구성물에 내재하는 형태적 보편자들"의 심층을 추구한다.[118] 아이젠만은 아무 설명 없이 "공간적 순차열"의 가능성을 언급하지만, 아이젠만의 초기 작업에서 그가 기본적인 입체들이 모두 어떤 연합 효과를 산출하도록 다양한 방식(나선형)으

115. 같은 곳.

116. * Noam Chomsky, *Cartesian Linguistics*.

117. 같은 책, 18.

118. 같은 책, 23.

로 조합 가능한, "선형적"(타원형 입체, 원뿔)이거나 아니면 "도심적"centroidal(사각 블럭, 구)인 형태들로 붕괴하는 방식을 논의할 때 더 구체적인 일례가 이미 제시되었다.[119] 또다시 아이젠만은 우리에게 진정한 수법이란 "개념적〔심층〕구조의 보편자들이 어떤 장치에 의해 표면 구조로 전환됨으로써 의미를 수용할 수 있게" 하는 어떤 방법을 찾아내는 것이라고 말한다.[120]

이렇게 공표된 개념 건축에 대한 필요는 시간이라는 쟁점과 밀접히 연관되어 있다. 앞서 우리는 초기 아이젠만이 대체로 건축이 시각적이라기보다는 오히려 운동적이라는 이유로 형태에 관한 시각적 구상을 거부했음을 알았다. 건축물에 대한 경험은 일련의 기억으로부터 직조되며, 그리고 "게슈탈트 심리학자들이 확실하게 예증한" 대로 기억은 비교적 단순한 형태들에 단단히 고정되어 있다면 덜 부담스럽다.[121] 그런데 이런 전면적인 경험은 "개념적이고, 〔따라서〕개념의 명료성을 갖추고 있어야 한다. 그러므로 그것의 주장은 시각적으로 파악될 수 있을 뿐만 아니라 지적으로도 파악될 수 있어야 한다."[122] 시간은 개념 건축이라는 우리의 개념에 무엇을 추가하는가? 1990년에 전형적으로 까다로운 데리다에게 보낸 약간 격양된 어조의 공개편지

119. 같은 책, 3~9.
120. 같은 책, 24.
121. 같은 책, 9.
122. 같은 곳.

에서 아이젠만은 건축이 기호들의 표면 연출과 이른바 하이데
거주의적 존재의 심층(데리다에 의해 거부되는 심층) 사이에 맺
어지는 이항관계에 불과한 것이 아니라고 주장한다. 이런 현전
과 부재의 변증법은 건축의 중요한 세 번째 항, 즉 '현재성'을 간
과한다. 아이젠만은 이 용어를 프리드의 의미와는 다른 의미로
사용한다고 주장한다. 현재성을 언급할 때 아이젠만이 의도하
는 바는 형태/기능 결합이 느슨해져야 한다는 것이다. 왜냐하
면 "건축의 현재성은 그 기호들의 현전으로 환원될 수 없"기 때
문이다.[123] 아이젠만은 로잘린드 크라우스에게 의지하여 프리
드가 여전히 '현전의 형이상학'에 갇혀 있는 잘못을 저지른다고
단언하지만, 이것은 아이젠만이 데리다를 너무 긴밀히 좇는 또
다른 국면인 것처럼 보인다.[124] 프리드는 토니 스미스가 시각 예
술 작품에 대한 직접적이고 즉각적인 경험을 겪기보다는 오히
려 완공되지 않은 뉴저지 턴파이크 도로를 따라 자동차를 몰
고서 질주할 때의 상황이 너무나 연극적임을 깨달았다는 사실
을 떠올리자. 크라우스의 경우에 이것은 프리드가 어느 한순간
에 예술 객체의 즉각적인 단일성을 요청하고 있음을 뜻하며, 그
리고 데리다주의자들의 경우에는 어느 단일한 순간에 관한 모
든 이야기가 이미 현전의 형이상학으로, 시간은 미끄러져서 빠

123. Eisenman, *Written into the Void*, 4.
124. 같은 책, 46.

져나가기에 결코 '지금'으로 구상될 수 없다.[125] 그런데 이것은 시간적 순간으로서의 '현재'와 데리다주의자들과 주류 하이데 거주의자들에게서 공히 나타나는 직접적인 접근 가능성으로 서의 '현재'를 융합하는 것과 같다. 하이데거는 순간들로 이루 어진 시간을 전적으로 수용하는 사상가 – 정반대의 가정이 널 리 퍼져 있음에도 불구하고 – 이지만, 이들 순간은 그것들을 결 코 마음에 직접 현전하지 못하게 하는 애매한 것들로 찢겨 있 다.[126] 달리 진술하면 현전의 형이상학에 대한 비판은 순간적 시간이라는 관념보다 과정적 시간이라는 관념과 직접적인 연 관성이 있는 것은 아니다. 과정으로서의 시간은 베르그손과 들뢰즈에 의해 주제화된 것이지, 하이데거와 데리다 – 자신도 그렇게 한다는 데리다의 주장에도 불구하고 – 에 의해 주제화된 것 은 아니다.[127]

건축은 미학적 명령도 받으면서 작업하는 실천 활동 중 하 나이다. 우리는 이 명령을 가리키기에 아주 좋은 유서 깊은 낱 말, 즉 아름다움 – 오늘날 예술의 경우와 마찬가지로 건축에서도 거 의 듣지 못하는 용어 – 을 사용하는 데 주저하지 말아야 한다.

125. Rosalind Krauss, "A View of Modernism." 크라우스의 이론적 입장에 대한 비판적 평가는 Harman, *Art and Objects*, 124~30 [하먼, 『예술과 객체』]를 보라.

126. 나는 『도구-존재』라는 나의 첫 번째 책에서 이 주장을 펼친다.

127. 이 주제를 하이데거와 관련지어 더 자세히 논의한 고찰로는 Harman, *Tool-Being*, 63~6을 보라.

아름다움의 통상적인 반대말은 추함이라고 여겨지지만, 둘 다 각각 우리를 끌어당기거나 밀어낸다는 점에서만 상이한 미적 현상이다. 아름다운 것 – 게다가 추한 것 – 의 진정한 대립물은 직서적인 것이며, 그리고 앞서 나는 어느 객체가 '성질들의 다발'에 지나지 않는 것처럼 보일 때마다 직서적인 것이 생겨난다고 주장했다. 대다수 건축물은 적극적으로 추하지 않고 오히려 차분하게 직서적이다. 순수한 기능주의를 좇는다면, 그것은 시각적 성질들과 실용적 성질들의 총합과 구별 불가능한 직서적인 건물만을 생성할 뿐일 것이다. 그러므로 우리는 기능주의자로 불리는 대다수 건축가가 이미 그 이상의 무언가임을 알 수 있다. 왜냐하면 누구도 결코 한낱 직서주의에 불과한 것에 의거하여 명성을 얻을 수는 없기 때문이다. 이런 까닭에 '기능주의'라는 용어는 실체적 형상들 사이에서 거의 나타나지 않는 건축물의 순전한 직서주의를 가리키는 것이 아니라 오히려 임의적 장식에, 혹은 역사에의 외부적 준거 외에는 아무 근거도 없는 형태에 반론을 제기하는 것으로 가장 잘 이해된다. 어쨌든 직서주의에 대한 해독제는 언제나 객체 자체와 그 성질들 사이에 어떤 분열을 창출하여 그것들 사이의 결합을 느슨하게 하는 것으로, 그 분열은 인간에 의해서 수행되지만 일부 객체들에 의해 보다 쉽게 가능해진다. 그런 균열은 우리가 직서적인 것을 현전하기보다는 오히려 아름답거나 아니면 추한 것을 현전한다고 공표한다. 이것은 미적 경험이다. 미적 경험의 성질들이 언제나 어느

감상자와 맺은 관계 속에 현존하는 한에서 이것은 미적 경험 역시 사물 자체와 그것이 감상자 및 그 밖의 것들과 맺은 관계들 사이의 분열 — 데리다와 아이젠만은 자기동일적 객체들을 철저히 거부하기에 용인할 수 없는 것 — 로 해석될 수 있음을 뜻한다.

칸트는 기능을 그것에서 모든 자율성을 박탈하는 외향적 준거를 이유로 삼아서 순수한 아름다움의 영역에서 배제한다는 것을 떠올리자. 그리하여 칸트는 건축에 예술 가운데 비교적 낮은 지위를 할당한다. 이와 관련하여 우리는 "형태는 기능을 따른다"라는 설리번의 표어는 최근 시대의 가장 강력한 미학적 의견 표명자인 칸트와의 타협의 일종으로 해석될 수 있음을 알았다. "그렇다. 나는 이 객체가 기능한다는 점을 인정한다. 그런데 적어도 그것의 형태는 단지 그것의 기능과 관련되어 있을 뿐이지, 여인상 기둥 혹은 괴물 조각상 혹은 르네상스 주랑 현관 같은 지긋지긋한 역사적 유물과 관련되어 있지 않다." 형태의 가시적 측면을 중시하는 경향이 있는 이 같은 형태의 기능화와 더불어 어쩌면 우리는 다음 절에서 논의될 기능의 형태화를 제안할 수 있을 것이다. 르 코르뷔지에의 경우에 마치 기능주의적인 것처럼 들리는 교량과 엔지니어에 대한 그의 찬양은 주로 퇴폐적 역사주의에 대한 반론을 제기하는 용도를 지니고 있다. 꽤 공공연히 표현된 르 코르뷔지에의 진정한 관심사는 아름다움 및 예술과 관련되어 있다. 그것들을 성취하기 위한 그의 권고안은 단순한 부분들의 흥미로운 조합들을 통해서 성취하라

는 것이고, 그리하여 (입체주의 시기 피카소의 경우와 마찬가지로) 형태는 또다시 표면의 문제가 된다. 그런데 르 코르뷔지에가 기능주의자로 널리 알려져 있음에도 불구하고 이런 표면의 문제는 기능과 아무 관계도 없다. 기능을 부각될 필요가 없는 건축의 인과적 전제조건에 불과한 것으로 간주하는 '중도적 아이젠만'의 의미에서든 혹은 의도적으로 기능을 전복시키는 '강경한 아이젠만'의 의미에서든 간에 아이젠만의 입장은 공공연히 형식주의적이다. 또한 우리는 아이젠만이 형태/기능 변증법을 형태의 두 가지 가능한 것(단순한 것의 변형과 복잡한 것의 축약) 사이의 변증법으로 대체하고 싶어 함을 알았다. 대체로 프리드와 마찬가지로 아이젠만은 객체와 인간의 연계를 단절하기를 원한다. 프리드와 달리 아이젠만은 그런 단절이 불가능하다는 것, 인간 감상자가 작품을 파악할 수 없을 때조차도 인간이 언제나 미학의 한 성분이라는 것을 깨닫는, 마네를-마주치게-되는 계기가 전혀 없다. 아이젠만은 건축이 사실상 기능적이지 않고, 따라서 건축이 미학적으로 수용될 자격을 갖추고 있다고 진술함으로써 암묵적으로 칸트에게 대응하고 있는 것처럼 느껴진다. 그런데 지금까지 우리가 다룬 세 가지 입장(설리번의 기능주의, 아이젠만의 형식주의 혹은 르 코르뷔지에의 중간적 입장) 중 어느 것도 기능 역시 나름의 자율성을 갖추고 있다고 주장함으로써 칸트의 미학적 철학의 중핵에 대하여 이의를 제기하지는 않는다. 칸트에 대한 더 직접적인 반박은 건축

적 기능이 형태화될 수 있다는 것, 그것이 제로화될 수 있다는 것 — 이 제로화된 기능을 우리가 조각에서 마찬가지로 찾아낼 수 있을 그런 종류의 또 다른 심층 형태로 변환하지 않은 채로 — 을 보여 주는 것이다.

자율적인 기능

근대 철학의 주요 걸작인 칸트의 『순수이성비판』은 그의 사유 체계 전체를 생성하는 명백히 무미건조한 교차 수분의 행위로 시작된다. 칸트는 우리에게 두 쌍의 대립적 이항 개념들 — 분석적 대 종합적 그리고 선험적 대 후험적 — 을 고찰하라고 요청한다. 분석적 판단은 논리적 동어반복에 지나지 않는 것을 진술하는 것이다. — "총각은 결혼하지 않은 남자이다" 혹은 어쩌면 "장미는 장미이다." 분석적 판단은 어떤 새로운 내용도 제공하지 않는다. 반면에, 종합적 판단은 그것이 참이든 거짓이든 간에 새로운 정보를 제공한다. — "그리스인들은 다른 유럽인들보다 자살하는 경향이 덜하다" 그리고 "에이브러햄 링컨은 1809년에 태어났다"(둘 다 참), 혹은 "오리들의 색깔은 스물아홉 가지이다" 그리고 "사자들은 보름달 시기 동안 비행할 수 있는 능력을 얻는다"(둘 다 거짓). 한낱 그리스인들을 가리키는 개념에 불과한 것과 관련하여 낮은 자살률을 수반하는 것은 전혀 없고, 링컨과 관련하여 어떤 다른 해가 아니라 1809년에 태

어남을 필연적으로 만드는 것은 전혀 없으며, 오리의 개념에는 오리들이 어떤 정해진 수의 색깔로 현존해야 한다고 요구하는 것이 전혀 없음은 말할 것도 없다. 처음에는 선험적인 것과 후험적인 것 사이의 구분 역시 마찬가지 종류의 것인 듯 보일 것이다. 선험적 판단은 모든 경험과 독립적으로 이루어질 수 있기에 총각과 장미에 관한 논리적 동어반복과 자연히 일치하는 것처럼 보인다. 후험적 판단은 오직 경험에 의거하여 이루어질 수 있을 뿐이기에 그리스인들, 링컨, 오리들 그리고 사자들에 관한 우리의 진술들과 어울리는 것처럼 보인다. 그런데 칸트의 흥미를 끄는 것은 선험적이면서 종합적일 혼합 언명의 가능성이다. 그렇지 않다면 공허한 동어반복의 경우를 제외하고 어떤 인지적 확실성도 가능하지 않을 것이다. 칸트는 수학의 경우에 그런 언명들이 존재함이 명백하다고 확신하며(수학적 언명들을 한낱 동어반복에 불과한 것들이라고 간주하는 흄의 의견에 칸트는 동의하지 않는다), 또한 칸트는 자연과학의 기초적 언명들이 선험적인 종합적 판단들이라고 주장한다. 이것은 칸트가 그 유명한 철학의 '코페르니쿠스적 혁명'을 일으키는 수단이다. 선험적인 종합적 판단은 그것이 세계 자체에 관한 것이 아니라 세계에 대한 인간 경험의 조건에 관한 것인 한에서 가능하다. 이것은 공간과 시간이라는 우리의 순수 직관들과 열두 가지의 오성 범주를 포함하며, 실재의 그런 기본 양태들을 원인과 결과의 법칙으로 부각한다.

현재 우리는 칸트의 교착상태와 유사한 상황에 처해 있는데, 우리의 대립쌍들은 형태 대 기능 그리고 관계적 대 비관계적이라는 점이 다를 뿐이다. 형태는 종종 건축물의 시각적 모습이라는 의미로 해석되지만, 앞서 나는 시각적 종류보다 더 깊은 의미에서의 형태를 옹호하는 주장을 펼쳤으며, 그리고 이런 의미에서의 형태는 본질적으로 비관계적이다. 반면에 기능은 필연적으로 관계적인 것처럼 보인다. 왜냐하면 기능은 무언가가 이루어지도록 세계 속의 다른 무언가와 관련되기 때문이다. "선험적인 종합적 판단이 어떻게 가능한가?"라는 칸트의 물음과 유사하게 여기서 우리가 묻고 있는 것은 본질적으로 "비관계적 기능이 어떻게 가능한가?"라는 물음이다. 주지하다시피 그런 물음을 제기하는 이유는 두 가지다. (1) 건축의 기능적 측면이 유지되기보다는 오히려 박탈당한다면 건축과 조각을 구분하기 위한 근거는 약화될 수밖에 없다. (2) 기능이 자율화되지 않거나 혹은 제로화되지 않는다면 건축은 미학적 영역에 진입할 수 없고, 따라서 임의적인 미학적 형태들로 장식된 프로그램적 옷걸이에 지나지 않을 것이다. 게다가 우리는 우리의 물음을 "비직서적 관계가 어떻게 가능한가?"로 다시 진술할 수 있다. 이것은 기호들의 끝없는 연출과는 별개로 아무것도 현전하게 될 수 없는 한에서 직서적인 것 따위는 존재하지 않는다는 데리다의 단언과 아무 관계도 없다. OOO의 경우에 직서주의는 불가능하지 않고 오히려 편재적이고, 따라서 적극적인 대항책을 갖추고

서 직면해야 한다. 직서주의는 객체가 성질들 ─ 알려진 것이든 알려지지 않은 것이든 간에 ─ 의 다발로 오인되는 것을 뜻하며, 그리하여 직서주의에서는 객체와 그 성질들 사이 관계의 매우 효과적인 느슨함이 무시된다.

칸트는 선험적인 종합적 판단이 어떻게 가능한지에 관한 물음을 규정했을 뿐만 아니라 또한 성공적으로 탐구했다. 그 결과는 고대 그리스 이후의 어떤 철학보다도 더 포괄적인 영향을 미친 그의 철학 전체이다. 그런데 비직서적 관계가 어떻게 가능한지에 관한 물음에 관해 말하자면 칸트는 그것을 절대 제기하지 않았다. 사실상 그의 미학 이론은 그 물음을 적극 금지한다. 칸트의 경우에 아름다움에 대한 경험은 비직서적이면서 비관계적인 경험의 교과서적 실례이다. 아름다움은 나에 대한 그것의 쾌적한 관계에 의해 규정될 수 없다. 아름다움은 개념이나 다른 직서적 의미에 의거하여 환언될 수 없다. 아름다움은 아주 간단한 규칙들의 산물에 불과한 것도 아닌데, 왜냐하면 아름다움을 생산하기 위한 어떤 규칙도 주어질 수 없기 때문이다.[128] 그런데 아름다운 것은 모든 특정한 특징과의 필요 관계

128. 칸트는 역겨움이 본질적으로 반발을 불러일으키는 특질로 인해 결코 아름다울 수 없다는 부정적 규칙을 과감히 표명한다(Kant, *Critique of Judgment*, 180) [칸트, 『판단력비판』]. 그런데 두드러진 반례로서 샤를 보들레르와 조르주 바타유가 즉시 떠오른다. 그들은 종종 애초의 역겨움으로부터도 아름다움을 증류해내는 저자들이다.

에서 벗어나고, 따라서 이런 측면에서 그것은 바로 우리가 추구하는 것, 즉 자신의 성질들과 느슨한 관계에 있는 객체이다. 미학의 칸트주의 전통의 경우에 어떤 대가를 치르고서라도 회피하여야 하는 가장 끔찍한 관계는 예술 객체와 인간 감상자 사이의 관계이다. 그 이유는 이 관계가 직서주의의 바로 그 원천이기 때문이다. 앞서 우리는 칸트의 경우에 모든 인간이 공유하는 감상자의 판단력이 아름다움의 원천임을 알았다. 어떤 의미에서 예술 객체 자체는 없어도 된다. 더욱이 우리는 그린버그와 초기 프리드의 형식주의가 (건축에서 아이젠만의 형식주의와 마찬가지로) 이런 강조점을 뒤집고서 예술 객체가 홀로 빛나게 남겨지도록 감상자를 배제함을 알았다. 두 가지 해법이 모두 간과하는 것은 단지 어느 객체 혹은 감상자가 고립되어 홀로 있는 상황이라면 어떤 미적 경험도 생겨날 수 없다는 점이다. 이것은 객체와 감상자가 서로를 필요로 한다는 점을 수반하고, 따라서 우리는 직서주의로 도로 내던져진 것처럼 보인다. 그렇지만 앞서 우리는 이미 비유의 사례에서 이런 사태가 어떻게 회피될 수 있는지 이해했다. 감상자는 부재하는 객체를 대신하여 그것의 성질들과 하나의 연합체를 형성한다. 이 관계는 정의상 느슨하다. 왜냐하면 그 관계에는 어느 시의 독자가 장미처럼 향기가 나기 시작하거나 혹은 포도주 빛 짙은 바다처럼 짙어지기 시작한다는 그런 의미가 전혀 수반되지 않기 때문이다.

비유는 하나의 새로운 객체로, 부재하는 객체가 남겨둔 성질들과 감상자 사이의 연합으로부터 산출된 객체이다. 그렇지만 이런 생각이 매우 어렵고 믿기지 않는다 — 그렇지 않다면 그 결과는 직서적 진술일 것이다 — 는 바로 그 이유로 인해 그 두 항은 여전히 별개의 것들이다. 바로 이런 이원성이 비직서적 관계가 어떻게 가능한지 설명한다. 왜냐하면 미적 경험이 관계를 제로화하거나 탈직서화하는 방식이 이제는 명료해지기 때문이다. 호메로스의 "포도주 빛 짙은 바다"라는 비유의 경우에 그것은 객체들 사이 — 나와 짙은 바다 사이 — 의 관계를 취한 다음에 그것을 어떤 더 큰 객체의 내부에 속하는 관계로 전환한다. 나는 여전히 나 자신이지만, 부재하는 바다를 포도주 빛 짙은 성질들을 통해서 연기하고 있다. 그리고 이 모든 것은 그 성공적인 비유에 의해 산출된 새로운 객체의 내부에서 이루어진다. 달리 진술하면 우리는 두 개의 개별적 항 사이에서 이전에 형성된 관계를 취하여 어떤 새로운 객체의 내부에 자리하게 함으로써 그 관계를 실체화했다. 이런 용어법이 아무리 기묘한 것처럼 들리더라도 객체가 내부를 갖추고 있다는 관념은 라이프니츠만큼 오래되었다.

이 과정을 '실체화'로 서술하는 것은 저항에 직면할 것임이 틀림없다. 왜냐하면 한 세기 이상 동안 우리는 모든 형태의 '사물화,' '구체화' 그리고 '물신화'를 대가가 큰 지적 실수로 폭로하도록 훈련받았기 때문이다. 이들 비판적 용어는 모두 진짜 객체

가 아닌 무언가가 객체로 여겨지는 상황들을 가리킨다. 그런데 현재의 사례는 상황이 정반대이다. 우리는 애초에 하나의 통일된 객체가 아닌 것(나 자신 더하기 바다)을 취한 다음에 사실상 그것을 어떤 통일된 객체로 전환하고 있다. 물신은 정의상 실재가 된다. 미적 객체가 현존함은 부인할 수 없는 사실이다. 왜냐하면 우리 각자가 종종 그것을 경험했기 때문이다. 마찬가지로 부인할 수 없게도, 그 미적 객체는 바다와 내가 그저 인접하여 자리하고 있는 경우에 생겨나는 어떤 것과도 다르다. 바다와 나는 두 가지 독립적인 존재자에 불과하지 않고 오히려 물 분자의 수소와 산소에 비유될 수 있다. 그렇지만 그 비유 자체는 (물 분자처럼) 여전히 자율적인 것으로, 간섭하는 외부의 영향을 차단한다. 건축적으로 말해서 콘크리트 박스 한 개 더하기 문 한 개가 별개로 고려된 두 요소 이상의 것이 되는 방식이나 혹은 하나의 아치로 쌓인 천 개의 벽돌이 창고에 쌓여 있는 그 벽돌들과 같은 것이 아닌 방식을 생각하자.[129] 이들 방식으로 관계는 탈-관계화되거나 비직서화될 수 있다. 이것은 예술적 형태를 제로화하는 방식이며, 그리고 여전히 우리는 건축물을 한낱 조각품에 불과한 것으로 전환하지 않은 채로 기능 자체를 제로화하거나 미학화하거나 혹은 실체화하는 방법을 전혀 알지 못한다. 앞서 건축을 시각 예술과 다른 것으로 만드는 것은 두 가

129. 나는 사이먼 웨어에게 이들 사례에 대한 빚을 지고 있다.

지가 있다고 언급되었는데, 그중 하나는 기능이고 나머지 다른 하나는 시간이다. 아무튼 시간이 더 다루기 쉬운 것으로 판명되기에 시간을 먼저 살펴보자.

공간화된 영화적 시간과 흐르는 실제 시간 사이의 구분(베르그손) 혹은 시계 시간과 체험된 실존적 시간 사이의 구분(하이데거)처럼 시간과 관련하여 제기된 구분은 다양하다. 여기서 나의 관심사는 이들 구분과 관련되어 있지 않고 오히려 시계 시간과 달력 시간 사이의 차이라고 일컬어질 구분과 관련되어 있다. 어떤 의미에서 모든 것은 달력 시간에 속한다. 왜냐하면 모든 것은 역사적이며, 그리고 (a) 그것을 둘러싸고 전통이 전개되는 방식과 (b) 한 작품이 삶 혹은 역사의 상이한 단계에서 우리에게 상이한 인상을 주는 방식 둘 다에 의거하여 그 의미가 바뀌기 때문이다. 이것은 로시가 기념물성에 관해 언급할 때의 주제이며, 그리고 시각 예술의 작품들은 건축의 대표적인 작품들과 마찬가지의 기념물적 지위를 가질 수 있다. 시계 시간은 시각 예술과 건축 사이의 실제적 차이가 드러나는 곳이다. 왜냐하면 히에로니무스 보스 같은 화가가 아무리 지나치게 많은 세부 내용을 제공하더라도 그의 회화는 여전히 건축물의 경우에는 그럴 수 없는 방식으로 순간적인 '현재성'을 갖추고 있기 때문이다. 우리는 어떤 외관상 현재에서 시간을 경험하며, 그리고 바로 이때 회화는 현시할 수 있고 현시한다. 그렇지만 건축물의 경우에는 그것의 외부와 내부를 공히 돌아다니는 최초의 산책에서

프랭크 게리, 스페인 빌바오 소재 구겐하임 미
술관. 크리에이티브 커먼즈 저작자표시 2.0. 세
르지오 S. C.의 사진.

느낀 모든 경험을 한데 묶는 기억의 작업이 필요하다. 그것에 대한 우리의 나중 경험들은 최초 경험 이후로 생겨난 개인적 및 역사적 경험의 퇴적물들이 가중됨에 따라 점점 더 기념물적 종류의 것이 된다.

이들 시간적 마주침은 판독 가능성뿐만 아니라 어느 정도의 풍성함도 요구한다. 프랭크 게리에 의해 설계된 두 가지 주요 건축물 사이의 차이를 살펴보자. 1997년 빌바오에 세워진 게리의 구겐하임 미술관은 최근 건축의 가장 유명한 작품 중 하나로, 메인의 책에 실린 여론조사에 따르면 20세기 건축물 중 열두 번째 순위에 오른 작품이다.[130] 빌바오는 경제적 고난과 내란을 겪은 비교적 작은 도시지만 현재 대체로 이 건축물 덕분에 여행 '버킷 리스트'에 올라 있다. 그 건축물은 이미 로시식의 기념물적 지위를 획득했다. 그다음 한 세기 혹은 두 세기에 걸쳐 빌바오에서 일어나는 일이라면 무엇이든 그 건축물을 후속적으로 형성할 것이고 그것 역시 그 건축물에 의해 형성될 것이다. 그리하여 달력 시간에서 그 건축물은 하나의 기념물이다. 그런데 시계 시간의 견지에서 그 건축물 내부의 복잡성은 외부의 복잡성에 미치지 못한다. 그 구겐하임 미술관 주위를 순회하는 것은 즐거운 일임이 틀림없는데, 우리는 항상 변화하는 경관을 즐기면서 제프 쿤스의 꽃 강아지와 루이즈 부르주아의 거

130. Mayne, *100 Buildings*, 32~3.

대한 거미 같은 유명한 예술 작품들을 마주치게 된다. 그런데 이 건축물의 대다수 사진이 그것을 외부에서 보여주는 이유가 있다. 그 내부·공간은 매력이 없지 않고, 게다가 곳곳에 명백한 게리 서명이 새겨져 있다. 그러나 그것은 복잡성이 부족하기에 재빨리 탐사되고, 따라서 방문객들이 그다지 오래 머물지 않는다. 겪게 되는 모든 즐거움은 외부에 있다. 달리 말해서 그것은 약간 너무 조각품 같다. 그런데 더 최근에 게리가 설계한 기념물적 건축물, 즉 2014년 파리에 세워진 루이뷔통 재단 미술관에서 겪는 경험은 아주 다르다. 여기서는 꽃 모양 혹은 돛단배 모양의 구조가 이미 대단히 매력적이며, 그리고 공교롭게도 나는 그것을 빌바오의 단조로운 금속 표면보다 더 선호한다. 그런데 내부가 모든 차이를 만들어내는 것으로, 특히 형언하기 어려운 계단식 입구를 거쳐 이르게 되는 놀라운 루프 테라스가 그렇다. 루이뷔통 건축물의 시계 시간은 풍성하고, 따라서 나는 떠나고 싶은 마음이 들지 않게 된다. 그 건축물은 비교적 고립된 상태에 있기에 빌바오식 도시 기념물이라기보다는 오히려 예술 작품처럼 보이게 되는 경향이 있는데, 결국에는 언제나 강력한 파리의 달력 시간이 그 쟁점을 처리할 것이지만 말이다.

앞서 우리는 감상자와 작품 사이 관계를 실체화하여 이 관계를 하나의 새로운 객체의 내부로 가져옴으로써 미학적 형태가 제로화될 수 있음을 알았다. 시간의 제로화의 경우에도 유

사한 과정이 발생한다. 모든 주어진 경험 순간은 오직 회상 속에서 내가 그것을 나의 성찰 대상으로 만들 수 있다는 약한 의미에서의 객체일 뿐이다. 시간을 제로화하는 더 쉬운 방식은 우리의 기억이 일련의 경험을 불균질한 덩어리들처럼 결합함으로써 이들 경험을 함께 이어 엮는 것이다. 이런 작업은 프루스트의 소설은 말할 것도 없고 일기 혹은 회고록에서도 이루어질 수 있다. 그런데 건축은 이들 경험을 견고한 물리적 객체에 단단히 고정시킬 특별한 방법을 갖추고 있는데, 예컨대 인간 회상의 본래적으로 더 미약한 그물망에 화강암이나 대리석을 지원한다. 한 가지 함의는 건축이 회화 같은 즉각적인 예술보다 '물러섬'을 덜 필요로 한다는 것이다. 왜냐하면 건축의 경우에는 직접적인 현전의 역할이 덜 위협적이기 때문이다. 심지어 가장 투명한 건축적 형태의 어떤 특정한 경관도 본질적으로 시간적인 경험의 아주 작은 양상에 불과할 수밖에 없다. 이것은 건축이 일련의 풍성한 가변적 경험을 이용하지 않을 수 없다는 것, 건축이 더 최소한의 효과를 결코 겨냥할 수 없다는 것을 뜻하지는 않는다. 오히려 그것은 시간적 복잡성이 건축을 위한 소중한 자원 ─ 한낱 건망증으로 억압되어야 하는 것이 아니라 단지 어느 다른 면에 따른 성취를 강조하기 위해서만 억압되어야 할 자원 ─ 임을 뜻한다. 이 책의 앞부분에서 언급된 사례를 비롯하여 지금까지 나는 종종 "집 자체는 어디에서도 보이지 않는 집이 아니라 모든 곳에서 보이는 집이다"라는 메를로-퐁티의 견해에 비

판적이었다.[131] 그리고 나는 이것이 여전히 경관들의 총합으로부터 산출될 수 없는 집의 실재에 관한 그릇된 존재론적 설명이라고 역설한다. 그런데도 건축의 시간적 경험은 사실상 "모든 곳에서 보이는 집"인데, 그것이 그 집 자체와 다른 어떤 객체로 실체화되거나 혹은 제로화되더라도 말이다. 그것은 우리에게 불가능한 것, 즉 건축물의 존재 전체에 대한 신의 시선을 주는 것처럼 보인다.

기능의 미학화는 다른 종류의 문제이다. 앞서 우리는 이것이 기능을 억제하거나 기능을 철저히 전복하는 아이젠만의 방식으로는 이루어질 수 없다는 것을 알았다. 왜냐하면 그때 우리는 위험스럽게도 조각에 근접하게 되고 건축의 가장 소중한 변별적 자원 중 일부가 상실되기 때문이다. 언제나 그렇듯이 기능을 제로화하는 방법은 기능을 실체화하는 것이다. 그렇지만 여기서는 시각 예술의 경우와 정반대되는 문제가 있다. 시각 예술의 경우에 우리는 감상자와 작품 사이의 표면적인 차이로 시작하여 그것들을 단일한 객체로 통일함으로써 그 차이를 무화시켰다. 그렇지만 기능의 경우에는 초기 상황에 항들이 이미 통일되어 있다. 주지하다시피 하이데거가 보여준 대로 기능은 하나의 통일된 전체 효과, 일반적으로 무언가가 잘못되는 경우에

131. Merleau-Ponty, *Phenomenology of Perception*, 79. [메를로 퐁티, 『지각의 현상학』.]

만 교란되는 효과를 수반한다. 대개 우리는 바닥, 창, 출입구 그리고 공기조화기술 하부구조를 별개의 물리적 존재자들로 간주하지 않고 오히려 단지 하나의 전체 효과로 간주할 뿐이다. 그러므로 이 기능을 실체화하는 방법은 독립적인 항들을 단일한 존재자로 융합하는 조치 — 시각 예술의 경우처럼 — 를 거치지 않는다. 왜냐하면 이것은 기정사실이기 때문이다. 오히려 정반대의 태도가 필요하다. 기능의 다양한 항은 서로 약간 격리되어야 하는데, 단지 기능을 중지시키지 않은 채로 가능한 만큼이지만 말이다. 무엇보다도 이것은 생활 공간을 관통하는 기둥들이 일반적으로 작동하지 않을 것임을 뜻한다. 비유의 경우와 마찬가지로 시각 예술에서도 우리는 우리 자신과 작품의 통일을 연극적으로 수행함으로써 비직서화한다. 건축 — 그것역시 명시적 비유를 사용하더라도 — 에서 우리는 그 요소들을 그것들의 상호 관계들에서 약간 벗어나도록 타격을 가함으로써 기능을 비직서화한다. 앞서 이해된 대로 이것은 가능한 한 실패에 근접할 정도로 얼마간의 목적 훼손을 수반할 것이다. 혹은 그것은 기능이 덜 특정한 것이 됨으로써 특히 어떤 관계를 맺는 일도 약간 제지받는다는 점을 수반할 것이다. 로시는 이것이 기념물적 건축물이 행하는 것임을 이미 보여주었다. 그리고 어떤 의미에서 모든 가능한 제로화 방법은 객체를 기념물화하는 방법이다.

해체주의 이후

　지난 반세기 동안 해체주의적 경향이 중요한 건축의 총합을 망라하지 않음은 말할 필요도 없다. 메인, 렌조 피아노, 그리고 그 유명한 1988년 MoMA 건축전에 참가하지 않은 그들 세대의 수많은 다른 건축가 역시 언급되어야 한다. 그렇다 하더라도 그 전시회는 전성기 모더니즘이 붕괴한 이후로 건축에 진정으로 중요한 다수의 인물들을 회집한 유일한 규범적 계기였음은 확실하다. 앞서 우리는 해체주의가 주요한 데리다주의적 흐름과 더불어 하이데거와 들뢰즈의 측면들을 포함하거나 예시했음을 이해했기에 그 MoMA 건축전은 또한 철학과 건축 사이의 대화를 위한 가장 중요한 행사로 여겨질 수 있다. 그 전시회 도록에 실린 자신의 시론을 마무리하는 위글리의 진술을 떠올리자. "〔그 해체주의 건축전의〕 사건은 오래가지 않을 것이다. 건축가들은 다양한 방향으로 나아갈 것이다. … 이것은 새로운 양식이 아니다."[132] 그것은 새로운 양식은 아니었을지라도 훨씬 더 장기적으로 흥미로운 것, 즉 다수의 변양태를 뒷받침할 수 있어서 후속적으로 다양한 방향으로 전개될 수 있는 원형이었을 것이다.

　1993년에 출판된 한 논문에서 킵니스는 두 가지 경쟁하는

132. Johnson and Wigley, *Deconstructivist Architecture*, 19.

경향을 언급함으로써 그 MoMA 건축전 이후로 일어난 일을 이해하려고 시도하는데, 그 두 경향은 "새로운 공간들을 생성하는 데 있어서 미학적 형태들의 역할을 강조하고, 따라서 시각적인 것들의 역할을 강조하"는 "디–포메이션"De-Formation 경향과 "새로운 제도적 형태를 지지하고, 따라서 프로그램과 사건을 지지함으로써 미학적 형태의 역할을 경시하"는 "인포메이션"InFormation 경향이다.133 킵니스는 아이젠만과 게리를 첫 번째 집단의 범례적 인물들로, 콜하스와 추미를 두 번째 집단의 범례적 인물들로 거명한다. 그러므로 킵니스는 그 MoMA 건축전에 참가한 건축가 중 세 명의 인물, 즉 쿱 힘멜블라우, 하디드 그리고 리베스킨트를 빠뜨린다. 이들 세 인물 중에서 하디드는 연속체의 담론과 가장 쉽게 연계될 수 있을 것이다. 하디드의 MoMA 프로젝트, 홍콩의 한 엘리트 클럽은 해체주의적 풍조를 나타내는 것으로 여겨짐이 확실하다.134 "건축물에 관한 전통적인 가정과 완전히 동떨어진 깊은 보이드를 구축하도록 한 쌍의 상부 보가 한 쌍의 하부 보로부터 수직적으로 잡아당겨져 충분히 분리되어 있을 때 가장 급진적인 탈중심화가 일어난다. 통상적인 위계와 직교적 질서는 실종된다."135 그런데 사실

133. Kipnis, "Toward a New Architecture," 297.

134. * '홍콩 피크' 국제 현상 설계 공모 당선작을 가리키는 것으로, 실제로 지어지지는 못했다.

135. Johnson and Wigley, *Deconstructivist Architecture*, 68.

상 현재 하디드는 자신이 설계한 건축물들의 우아하게 흐르는 선들로 인해 '곡선의 여왕'으로 더 잘 알려져 있다. 그리고 하디드가 언제나 들뢰즈에 큰 관심을 가졌다는 점은 미심쩍은 반면에 하디드의 건축사무소의 작업을 이론화하려는 슈마허의 노력은 연속성에 관한 들뢰즈주의적 관념들로 넘쳐나는데, 비록 루만이 가장 명시적인 준거임에도 불구하고 말이다.[136] 한편으로 1993년의 킵니스는 들뢰즈주의적 유산을 지금은 포스트-데리다주의적인 아이젠만의 집단을 위해 전유하는 데 과도하게 관여하였는데, 비록 이것은 더 구체적으로 린의 작업이었지만 말이다. 그렇지만 게리의 샌타모니카 주택의 가장 중요한 것은 연속성이라는 아이젠만의 평가는 적어도 약간 반직관적이다. 게다가 프랑크푸르트 소재 레브스톡파크Rebstockpark를 위한 기본 계획에서 나타난 아이젠만의 '들뢰즈주의적' 이행은 접힘에 대한 언급과 라이프니츠를 연속적인 것의 철학자로 오독하는 들뢰즈의 독창적인 해석에 대한 경의에도 불구하고 여전히 너무 직선으로 둘러싸여 있어서 그렇게 여겨질 수 없다.[137] 그런데 하디드의 1988년 이후 경력이 '해체주의' 미학을 보여준다고 언급하는 것은 이상할 것이지만, 맨체스터 소재 노스 임페리얼 전쟁박물관Imperial War Museum North에서 드러난 부분적인 연속주

136. Schumacher, *The Autopoiesis of Architecture*.
137. Eisenman Architects, "Rebstockpark Masterplan."

자하 하디드, 빈 경영경제대학교(WU Wien)
의 도서관 및 학습센터. 오스트리아 크리에이
티브 커먼즈 저작자표시-동일조건변경허락
3.0. 뵈링거 프리드리히의 사진.

의적 추파에도 불구하고 리베스킨트에 대해서는 그 낱말이 매우 적절하다. 지금까지 리베스킨트는 일반적으로 교란과 전위라는 자신의 트레이드마크 어휘에 갇혀 있었으며, 그리고 그의 최근 작품은 오늘 개최된 어느 가상의 해체주의 건축전의 전시물로 적합할 것이다. 위글리의 도록 시론에서 부각된 꼬여 있지만 선형적인 형태들을 계속해서 포괄적으로 사용하는 쿱 힘멜블라우의 루프탑 이후의 작업에 대해서도 사정은 마찬가지이다(2015년에 완공된 프랑크푸르트 소재 유럽중앙은행 본부 건물에서 그렇듯이 말이다).

킵니스의 집단이 데리다에게서 들뢰즈로 이행한 획기적인 해인 1993년에 처음 출판된 「새로운 건축을 위하여」라는 킵니스의 시론으로 돌아가자. 모든 사람이 저버리고 있던 것은 포스트모던 콜라주였다고 킵니스는 지적한다. 여타의 양식과 마찬가지로 "그것은 지배적인 제도적 실천이 됨〔에 따라〕자신의 모순적인 힘뿐만 아니라 긍정적인 비정합성도 상실한다. 그것은 현존하는 맥락을 불안정하게 하기보다는 오히려 자신의 고유한 제도적 공간을 더욱더 기입하기 위해 작동한다."[138] 콜라주 이후에 건축 미학은 어디로 갈 수 있을까? 킵니스의 견해에 따르면 인포메이션 진영(콜하스와 추미)은 건축 미학이 필시 어디에도 갈 수 없을 것이라고 생각한다. 이 운동은 "콜라주의 소

138. Kipnis, "Toward a New Architecture," 292.

진이 모든 미학적 태도를 무의미하게 만드는 것에 해당한다고 상정하"며, 그리하여 후속 양식을 진전시키기 위한 역할을 전혀 남겨 두지 않는다.[139] 그러므로 인포메이셔니스트들의 기본적인 프로그램 중시 양식, 즉 직교적 형태들의 골자만 남긴 모더니즘은 "종종 형태들을 투사된 이미지들을 위한 스크린으로 사용함으로써 비어 있음을 강조한다."[140] 킵니스는 선호되는 일례로서 1997년에 벨기에 국경 근처의 프랑스 투르쿠앵Tourcoing에서 개관된 추미의 프레스노이 아트센터Le Fresnoy arts center를 인용한다. 애초의 현장은 어떤 종류의 역사적 포스트모더니즘에의 내장된 동기를 제공했다. 추미의 웹사이트가 우리에게 알려주는 대로 "그 현장에는 영화관, 무도회장, 스케이트장 그리고 승마장을 포함하는 1920년대 위락시설 단지의 건축물들이 들어서 있다. 새로운 건설이 이루어지도록 기성의 구조물들이 철거될 수 있었을지라도 이들 구조물은 한정된 프로젝트 예산이 제공할 수 있는 것을 넘어서는 대규모의 차원을 갖춘 특별한 공간을 포함하고 있었다."[141] 철거 조치가 배제됨에 따라 명백한 해법은 콜라주 접근법이었을 것이다. 오히려, 킵니스가 보고하는 대로, "추미는⋯ 부분적으로 에워싸인 현대적 지붕으로 그 단지 전체를 덮어서 정합적인 이식을 창출했"으며, 그 결과는

139. 같은 글, 297.
140. 같은 글, 297~8.
141. Bernard Tschumi Architects, "Le Fresnoy Arts Center."

"부조화가 내부화되는 하나의 텅 빈, 완전히 통일된 단일체"였다.[142] '강경한' 아이젠만이 모든 것을 파사드로 전환하는 경향이 있다면 추미는 정반대의 위업을 시도한다. 이것은 독특한 프로그램적 가능성을 제공하지만, 오히려 킵니스는 그것을 "관통로들, 부분적 울타리들, 리본 윈도우들 그리고 넓고 투명한 것들을 사용하여 시각적으로 교착시킨 좁은 보행 통로들과 계단들의 체계로" 참신한 공간을 산출하는 문제로 해석한다.[143]

인포메이셔니스트들 사이에서 나타나는 프로그램에의 더 순수한 헌신의 증거에 대해서 킵니스는 자연스럽게 콜하스에게 의지한다. 1996년에 출판된 콜하스의 그 당시 최신 작품에 관한 한 논문에서 킵니스는, 아이젠만은 (데리다주의) 철학의 전개에 기인하는 '휴머니즘' 건축의 종식을 요구하는 반면에 콜하스는 휴머니즘 건축이 엘리베이터 때문에 종식된다고 여긴다는 주장을 제시한다.[144] 이런 재담은 한 가지 잘못된 선택을 은폐한다. 왜냐하면 데리다와 엘리베이터는 둘 다 건축적 실재에 관한 새로운 가능한 견해들을 제공하기 때문이다. 제대로 해석된 아이젠만은 오랫동안 사색가의 건축가였다는 것과, 반면에 "콜하스는 [1988년 해체주의자들 가운데] 가장 한결같이 자신의 궤적과 기법을 동시대 철학이나 문화 이론에서 도출하기보다는

142. Kipnis, "Toward a New Architecture," 298.

143. 같은 글, 300.

144. Jeffrey Kipnis, "Recent Koolhaas," 117.

오히려 건축에 관한 거리낌 없는 명상에서 도출하였다"라는 것은 사실임이 틀림없다.[145] 그 의도는 콜하스를 프로그램적 혁신과 연계할 뿐만 아니라 기술적 혁신과도 연계함으로써 형식주의와 기능주의 ― 더 정확히 말하면 '프로그램주의' ― 사이의 고전적 대립을 설정하려는 것임이 명백하다. 우리는 그런 해석에 유리한 어떤 증거가 있음을 인정해야 한다. 킵니스는 "저렴한, 심지어 추한 건설"을 향한 콜하스의 경향을 먼저 꼼꼼히 살핀 후에 콜하스가 "건축에서 제기된 아름다움 지상주의에 대한 갱신된 요청을 거부한 점"을 특히 언급한다.[146] 긍정적인 어조로 킵니스는 "콜하스의 경력에서 한 가지 흥미로운 면모는 범형적 프로젝트들, 심지어 동시대 걸작품들의 지위를 갖추게 된〔실패한〕응모 작품들을 이례적으로 많이 창작했다는 점이다"라고 주장한다.[147] 그중 가장 유명한 것은 런던 소재 테이트 모던Tate Modern 건축용 응모 작품으로, 결국 그 미술관은 헤어초크 & 드 뫼롱 Herzog & de Meuron이 대신하여 건립했다. 콜하스의 유명한 설계에 대한 킵니스의 반응은 경이와 거의 억제되지 않은 역겨움의 독특한 혼합물이다.

한편으로 테이트/뱅크사이드 공모에 응모한 OMA〔메트로폴리

<hr />

145. 같은 글, 116.
146. 같은 글, 116, 120.
147. 같은 글, 137.

탄 건축사무소) 작품은 여태까지 실무에서 출현한 가장 공격적이고, 가장 꼼꼼하게 전복적인 설계이다. 다른 한편으로 건축 작품으로서의 그것은 실망스럽고 심지어 자포자기적이다. 그 설계는 예술을 경험하기 위한 환상적인 상황을 초래했었을지도 모른다는 점이 언급되어야 하지만, 만약에 그러했다면 그것은 미술관의 소멸뿐만 아니라 건축이라는 분과학문의 소멸도 재촉했을 업적이었을 것이다.[148]

정확히 어떻게 해서 그러한가? 킵니스가 그 프로젝트를 요약하는 대로 "형태는 억압되고, 프로그램은 증강되고, 불특정한 흐름들과 사건들은 고무되고, 흔적 공간들은 전개되며, 그리고 포셰poché [149]는 제거된다."[150] 다시 진술하면, 요컨대 "콜하스는 테이트/뱅크사이드를 순수한 조직으로 용해한다."[151] 이것이 건축을 파멸시킬 위기로 몰아넣는 이유는 "그것이 … 미학적 성질이 아니라 최대 가동 상태에서 시간에 따른 성능을 근본적인 척도로 삼는 … 도시 하부구조의 작품이기 때문이다."[152] OOO 관점에서 바라보면 이 진술은 철저히 암울한 것처럼 들린다. 왜

148. 같은 글, 133.
149. * 포셰는 건축물 외부로 향하는 공간적 깊이를 가리키는 건축용어이다.
150. 같은 글, 135.
151. 같은 곳.
152. 같은 글, 137.

냐하면 그 작품은 불특정한 하부구조적 설계일지라도 건축의 프로그램적 직서주의로의 냉소적 퇴화를 나타내기 때문이다. 그런데 우리는 여전히 이것이 콜하스가 하고 있는 작업에 대한 가능한 최선의 해석인지 결정할 필요가 있다.

한 가지 대안은 콜하스를 위장한 형식주의자 ─ 주로 의뢰인들을 자신의 이례적인 새로운 형태들을 수용하도록 유혹하기 위해 프로그램적 상술을 사용하는 사람 ─ 로 해석하는, 건축에 널리 퍼져 있는 대항전통에서 비롯된다.[153] 한 가지 실례는 중국의 많은 대중이 우스개로 남성의 바지에 비유하는, 2012년에 완공된 베이징 CCTV 타워이다. 그 건축가의 고유한 프로그램적 설명은 그 설계가 텔레비전 프로그램 제작의 순차적 단계들을 단일한 선 ─ 처음에 수직으로 상승한 다음에 두 개의 거의 직교하는 수평적 다리로 이동한 후에 또 다른 수직선을 따라 바닥으로 하강하는 선 ─ 으로 연계한다는 것이다. 이것을 기본적으로 하나의 참신한 타워 형태를 의미하는 구실로 간주하는 건축가를 찾아내는 일은 상당히 쉽다. 마크 앨런 휴이트는 무뚝뚝하게 반박하는 논평으로 이런 견해를 표현하면서 "약삭빠른" 콜하스를 "대형 건축물에 대한 현란한 '새로운' 형태들을 창작하는 데 사로잡혀" 있고 "조각적 매스들과 구조적 화려함으로 자신들의 더한층 형식주의적인 연출을 정당화하지 못하"는 죄를 범하는 일

153. Brett Steele, Peter Eisenman, and Rem Koolhaas, *Supercritical*을 보라.

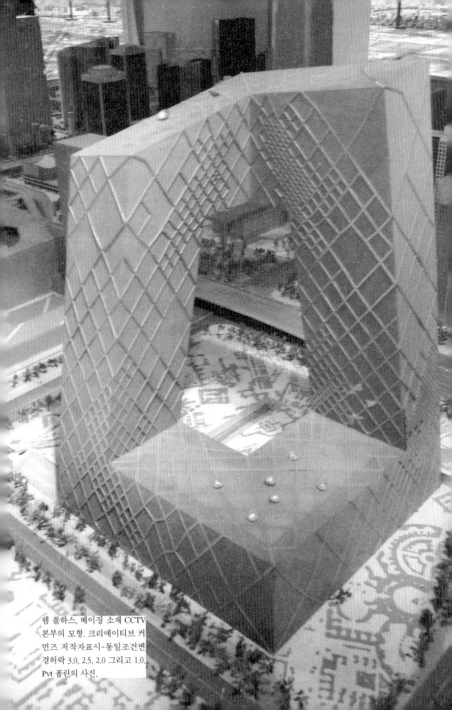

렘 콜하스, 베이징 소재 CCTV
본부의 모형. 크리에이티브 커
먼즈 저작자표시-동일조건변
경허락 3.0, 2.5, 2.0 그리고 1.0.
Pvt 폴린의 사진.

단의 건축가 중 한 사람으로 비난한다.[154] "형식적인 유행어"만 산출할 뿐인 그런 설계자들은 "오늘날의 설계자들이〔자신을〕 최신의 프라다 운동복 컬렉션〔에〕 연계하는 패션 브랜딩을 은폐하기 위해 이용하는…공허한, 자기모순적인 자만"에 빠져 있다.[155] 또한 휴이트는 그런 건축가들이 "유사-기능주의적 수사법을 사용하여, 엔지니어들이 믿기 어렵다고 깨달을 표현으로 자신의 공허한 형식적 실험들을 정당화한다"라고 비난한다.[156]

이제 우리는 콜하스를 반형식주의자로 외관상 분명히 해석하는 킵니스의 견해에서 사실상 멀어진 것처럼 보인다. 그런데 킵니스의 경우에도 형식주의자로 해석될 수 있는 콜하스의 흔적이 있다. 예를 들면, 킵니스는 콜하스의 작품이 "소비문화의 중독에 … 거의 저항하지 않는다"라고 주장한다.[157] 이것은 모든 비판적 이론가에게서, 킵니스 같은 형식주의 동조자에게서 비롯될 무자비한 혹평처럼 들릴 것이지만, 그것은 인정의 표시에 가깝다. 이봐, 이 인물은 우리 편일 것이야! 왜냐하면 킵니스의 요점은 '디-포메이셔니스트' 아이젠만과 게리가 소비주의에 대한 적극적인 저항자들이라는 점을 표명하는 것이 아님이 확실하기 때문이다 — 게리의 영향을 받은 켄터키 프라이드 치킨

154. Mark Alan Hewitt, "Functionalist Paeans for Formalist Buildings."
155. 같은 글.
156. 같은 글.
157. Kipnis, "Recent Koolhaas," 117.

음식점이 최근의 로스앤젤레스 화재를 견뎌내고 존속했다. 나중에 킵니스가 콜하스에게 어떤 정치적 지향을 부여하고자 하는 것은 사실이다. "〔그의〕 작품은 결코 권위에 저항하지 않는다. 그것은 내부로부터 권위를 파괴한다."[158] 그런데 킵니스는 독선적인 사람을 추켜세울 마음이 없는 "정치적으로 올바르지 않은" 인물로 널리 알려져 있기에 나는 이 문장을 OMA에 의한 어떤 은밀한 좌파적 책략을 가리키는 것이 아니라 오히려 콜하스가 인간 자유에 관한 반형식주의 건축가라는 킵니스의 견해를 가리킨다고 간주한다.[159] 더 중요한 것은 웨일즈의 카디프에 세워지지 않은 콜하스 오페라하우스에 대하여 킵니스가 적절히 형식주의적인 표현으로 서술하는 명백한 찬사이다. "한 파빌리온이 하나의 대형 상자에 부딪쳐서 충돌 지점에서 동맥류 형태로 말린다. 그렇지만 그 형태잡기의 어색함은 주목하지 않을 수 없어서 즉시 기억에 새겨진다. 그 도식을 본 건축가라면 누구도 어김없이 그것을 나중에 묘사할 수 있을 것이다."[160] 기억으로부터 묘사하기 쉬운 모든 건축 작품은 이미 최고의 형태 시험을 통과했음이 확실하다. 킵니스는 계속해서 그 설계에 대한 그럴듯한 프로그램적 분석을 제시한다. 더욱이 그 오페라하우스의 "하얀색 대형 상자" 요소는 인포메이셔니스트들이 프로그

158. 같은 글, 118.
159. 같은 글, 117.
160. 같은 글, 138.

램적 내부에서만 분절이 무성한, 아무 장식 없는 단일체들의 모더니즘에 형태적 견지에서 만족한다는 킵니스의 이론에 부합한다. 그렇지만 그 설계의 실제 작용은 세 개의 개별적 매스의 충돌에서 비롯된다는 점을 부인하기 어려우며, 그리고 그 대형 상자와 두 개의 철저히 이질적인 요소의 충돌은 인포메이셔니스트에 관한 킵니스의 '단일체' 견해에 대한 희극적 이의처럼 대체로 해석될 수 있을 것인데, 콜하스가 카디프를 설계할 때 그 점을 알고 있었더라면 말이다.

이들 두 대안 사이에서 우리는 어떻게 선택할 수 있을까? 콜하스는 프로그램적 사건 공간들의 관료주의적 최대 능률화를 명목으로 미학에 등을 돌린 인물인가? 아니면 근본적으로 그는 컴퓨터로 생성된 참신한 브랜드를 추구하는 천박한 인물이라는 부정적인 의미에서의 형태 설계자인가? 내가 보기에는 이들 선택지 중 어느 것도 올바르지 않은 것처럼 보인다. 콜하스는 프로그램주의자나 형식주의자로 해석되기보다는 어쩌면 제로-기능주의의 전조로 더 잘 해석될 수 있을 것이다. 이렇게 해서 킵니스조차도 OMA의 책임 설계자는 "우리 시대의 르 코르뷔지에"라고 표명하는 어느 얼떨떨한 권위자 ─ 킵니스 자신인 것으로 판명된다 ─ 의 진술을 인용하게끔 하는 주목할 만한 참신성이 콜하스에게 주어지게 된다.[161] 킵니스 자신의 해석과 반

161. 같은 글, 116.

대되는 해석을 위한 자원을 제공하는 사람은 또다시 킵니스이다. 그는 "정원 원리"와 "하부구조적 신조"를 구분하는데, 후자는 콜하스 자신의 신념을 가리킨다. 킵니스는 정원 원리를 다음과 같이 규정한다. "통상적인 건축적 판단의 모든 〔규준〕은 건축물이 텅 비어 있을 때 최선의 상태에 있는 것으로 간주하는 건축에 관한 구상에 여전히 전적으로 의거한다."[162] 가능한 최대의 능률에 대한 콜하스의 신념을 참작하면 우리는 이미 그가 텅 빈 건축물에 그다지 흥미가 없을 수밖에 없음을 알고 있다. 건축적 능률은 언제나 사람들을 포함한다. 이제 우리는 한 가지 친숙한 대립 관계에 직면하게 되는 것처럼 보인다. 정원 원리는 형식주의의 본보기이고, 따라서 하부구조적 신조는 오히려 프로그램주의와 짝을 이루어야 한다. 그런데 다소 놀랍게도 킵니스는 형태와 프로그램을 둘 다 정원 원리 쪽에 위치시킨다. "프로그램이라는 건축적 개념은 전적으로 정원 원리와 관련이 있다. 활동을 효율성과 기능적 특정성으로 규정하는 것은 용도를 한정하고 사람들이 재빨리 자신의 목적지를 오가게 함으로써 일탈을 줄이게 된다."[163] 콜하스의 하부구조적 신조가 더는 형태에도, 프로그램에도 접근하지 못한다면 그는 어디에 남아 있게 되는가? 킵니스는 OMA의 테이트 모던 계획을 논의하

162. 같은 글, 143.
163. 같은 곳.

면서 이미 "불특정한 흐름들과 사건들"에 관해 언급했다.[164] 동일한 노선을 따르는 것은 다음과 같이 멋지게 표현된 그의 주장이다. "어느 주어진 기획설계에 대한 기대를 급진적으로 줄이는 것이 프로젝트에 임하는 콜하스의 최근 접근법의 특징이다. 콜하스는 외과 의사라기보다는 오히려 잔학한 일을 즐기는 사람처럼 기획설계를 칼로 찔러서 그것의 지방을, 심지어 그것의 살도 신경이 드러날 때까지 마구 잘라낸다."[165] 게다가 킵니스는 콜하스를 '자유'에 철저히 헌신하는 건축가로 해석한다.[166] 그런데 이 자유freedom는 억압으로부터의 자유liberty라는 정치적 의미로 해석되지 말아야 하는데, 비록 신좌파는 콜하스에게서 전유할 것을 많이 찾아낼 수 있을지라도 말이다. 또한 우리는 그것을 오로지 인간의 자유로 해석하지 말아야 한다. 오히려 그것은 '급진적 감산'이라는 의미에서의 자유 – 내용이 지방과 살의 방식으로 마구 잘려 나가는 비직서화 – 이다. 킵니스에게 이것은 미학의 죽음과 그로 인한 건축의 죽음 같은 무자비한 공포를 뜻한다. 그런데 카디프의 사례는 콜하스가 형태의 예기치 않은 참신성을 생성하기 위해 자신의 급진적 감산의 방법을 사용하는 것에 즐거움을 느낀다는 킵니스의 자각을 보여준다. 사실상 콜하스의 이력에서는 아무 장식 없는 모더니즘적 단일체들도 찾

164. 같은 글, 135, 강조가 첨가됨.
165. 같은 글, 126.
166. 같은 글, 117.

아볼 수 있다. 그런데 이것들은 내부에서 이루어지는 급진적 감산과는 대조적으로 우리의 주의를 끌 의도로 제작된 직서주의적 안정기로 재해석될 수 있을 것이다. 그 상황은 삼차원 공간에 대한 가장 전통적인 환영주의적 묘사를 그토록 많은 환각적인 형상을 뒷받침하기 위해 의도적인 하중으로 사용하는 살바도르 달리의 경우와 흡사할 것이다.[167]

이와 관련하여 애초에 제로-기능보다 더 쉽게 달성할 것처럼 보였던 제로-형태에 관한 물음으로 되돌아가자. 앞서 우리는 콜하스가 '급진적 감산'과 '하부구조적 신조'를 통해서 제로-기능 같은 것을 달성함을 알았기에 이와 유사하게 형태의 급진적 감산을 곰곰이 모색할 수 있을 것이고, 따라서 최소 저항의 경로가 어떤 종류의 미니멀리즘이 아닐까 생각할 수 있을 것이다. 그런데 이것은 상황을 후퇴시킬 것이다. 앞서 논의된 대로 형태와 관련된 문제는 정말로 그 반대이다. 즉, 프로그램의 급진적 감산이 작동하는 이유는 급진적 감산 자체가 본질적으로 좋기 때문이 아니라 프로그램이 본래적으로 관계들의 과잉을 겪기 때문이다. 달리 진술하면 기능은 추상화하기에 놀랍도록 알맞은 영역이다. 그런데 형태의 초기 조건은 (기능의 경우처럼) 상호작용이 지나치게 많은 상태라기보다는 오히려 제로화

167. 건축적이면서 객체지향적인 달리에 관한 고찰로는 Simon Weir, "Salvador Dalí's Interiors with Heraclitus's Concealment"를 보라.

된 비관계주의 상태이기 때문에 여기서는 정반대 방향으로 움직여야 한다. 의욕적인 형식주의자는 최초의 전체론적 연합체에서 준-자율적인 단위체들을 기능적으로 **빼내는** 난국에 직면하기보다는 오히려 추가적으로 함께 엮여야 할 필요가 있는 과도하게 분리된 단위체들의 난국에 직면한다. 이것은 모색된 복잡성으로, 가장 임의적인 고의에 의해서만 종종 결합되는 콜라주에서 발견될 수 없다고 킵니스가 확실히 올바르게 간주한 복잡성이다. 앞서 우리는 건축적 시계 시간이, 유력한 물리적 단위체에 단단히 고정될 때, 이질적인 사물들을 연쇄적으로 엮을 수 있는 한 가지 강력한 방법임을 알았다. 제로-형태에의 적절한 접근법은 감산이 아니라 '급진적 생산'의 임무, 즉 처음에 개별적이었던 사물들을 융합하는 임무를 띤 콜하스를 에스컬레이터에 태워 정반대 방향으로 보내는 실천일 것이다. 제로-기능이 탈맥락화한다면 제로-형태는 새로운 맥락을 생산하는 임무를 우선적으로 부여받는다. 이런 까닭에 형태와 기능은 어떤 중립적인 기존의 매체로 용해될 수 없다. 애초에 정반대의 부담에 직면하게 되는 형태와 기능은 정반대의 엇갈린 목적으로 작동한다.

지금까지 진술되지 않은 채로 남아 있는 관련된 사유와 더불어 이 책에서 비롯된 원리들을 요약함으로써 마무리하자. 이것은 틀림없이, 환언된 요약문을 여러 쪽에 걸쳐 추가적으로 제시하는 것보다 독자에게 더 유용한 것으로 판명될 것이다.

- 형식주의는 참이다. 왜냐하면 세계는 관계들의 정교하게 변화되는 구배 혹은 그물망이 아니라 소통이 전제되기보다는 오히려 구축되거나 이루어져야 하는 자족적 체계들의 집합이라는 단순한 이유 때문이다.

- 칸트주의적 형식주의는 거짓이다. 왜냐하면 특정한 유형들의 사물들 ─ 감상자든 관찰자든 점유자든 거주자든 기능이든 사회든 정치든 간에 ─ 을 미학적 체계 혹은 그 밖의 다른 체계들에서 배제할 선험적인 이유가 전혀 없기 때문이다.

- 칸트주의적 형식주의가 거짓이기에 건축에 대한 칸트의 미학적 의구심은 부당하다. 기능이 탈-관계화되는 한에서, 즉 기능이 비직서화되는 한에서 기능을 미학에서 배제할 좋은 이유는

전혀 없다.

- 우리는 직서적인 것과 미적인 것 사이의 절대적 간극을 고집한다. 우리가 그 둘 중 어느 것을 다루고 있는지 결정하는 데는 맥락이 필요할 것이지만 말이다. 아무것도 결코 직접 현전하게 되지는 않는다는 데리다주의적 이유로 인해 직서주의가 불가능하다는 것은 사실이 아니다. 나는 현전에 대한 데리다의 주장에 동의하지만, 그것은 직서주의와 관련된 것이 아니다. 오히려 직서주의는 객체가 한낱 성질들의 다발에 불과하다는 흄의 주장과 관련이 있다. OOO의 요점은 객체-성질 관계가 필연적으로 느슨하다는 것, 그리고 그런 느슨함이 다양한 미학적 기법에 의해 부각될 수 있다는 것이다.

- 건축물은 기능적 필요와 사회적 필요를 충족시켜야 하고, 주어진 현행의 최신식 기술로 건설될 수 있어야 하며, 그리고 종종 예견된 정치적 효과와 뜻밖의 정치적 효과를 낳을 것이다. 그런데 이 모든 것은 한낱 건축의 전제조건에 불과하다. 건축이 미학을 극구 부정할 때 그것은 공학이 되거나 어떤 다른 분과학문이 된다.

- 건축의 미학적 측면은 형태적 혁신을 기능적 직서주의와 조

합하기로 선택할 수 있거나 혹은 형태적 직서주의를 기능적 혁신과 조합하기로 선택할 수 있지만, 그것은 형태와 기능 둘 다를 비직서화할 수 있는 독특한 역량 — 시각 예술과 무관한 역량 — 을 갖추고 있고, 따라서 이런 장점을 포기하지 말아야 한다. '제로화'라는 용어는 그런 비직서화를 가리키는 또 다른 명칭이다.

- 다양한 제로화 기법은 건축가들 자신에 의해 발굴되어야 하고 추구되어야 한다. 어떤 철학자도 감히 그 기법들을 제정할 수 없고, 또한 사실상 어떤 철학자도 이것을 시도하지 않는다.

- 기능은 사전에 구성된 요소들의 단일체로 이루어져 있기에 기능의 제로화는 애초에 그런 단일체를 분해하는 경로를 따를 것인데, 하이데거의 도구-분석을 그 철학적 모형으로 삼을 수 있다. 어쩌면 이것은 현존하는 해체주의적 기법들을 포함할 수 있을 것이지만, 마찬가지로 필시 기능의 급진적인 박탈 혹은 유연화를 수반할 수 있을 것이다. 그것을 서술하는 또 다른 방식은 기능이, 모든 현행의 용도와 가능한 용도로부터 분리된다는 로시적 의미에서 '기념물화'될 수 있다는 것이다.

- 형태는 형태적 요소들의 사전 독립성으로 이루어져 있기에

형태의 제로화는 애초에 두 단계를 거칠 것이다. 첫째, 눈에 띄는 형태는 외향적으로 전혀 드러나지 않는 '심층 형태'로 제로화되어야 한다. 둘째, 이 심층 형태는 다른 형태들과 함께 엮이게 될 수 있으며, 그리하여 그것들이 어떤 기억할 만한 단순성을 유지하면 일반적으로 가장 잘 작동하는 의외의 조합들이 산출된다. 건축의 시간적 양태는 상이한 형태들을 차례로 결합함으로써 이것을 이루는 데 도움을 준다.

- 인간 경험의 건축물들(현존하는 현상학)과 개념적 기입의 건축물들(현존하는 형식주의) 사이에는 **중요한 철학적 차이**가 전혀 없다. 이것들은 매우 상이한 종류들의 건축물들을 낳더라도 둘 다 어떤 의미에서 실재가 경험으로도 개념으로도 공히 불완전하게 가늠된다는 사실을 간과한다.

- 억제되지 않은 프로그램적 건축물 역시 이것들과 다른 중요한 차이점이 전혀 없을 것인데, 그런 작품이 이미 기능을 그것의 신경계만 남기고 벗겨 내는 경향이 있거나(테이트 모던에서의 콜하스) 혹은 프로그램의 요소들을 독특한 형태적 집적물들에 접목하는 경향이 있는(프레스노이에서의 추미) 경우가 아니라면 말이다.

- 훌륭한 건축 작품은 한편으로 자신의 구성 요소들과 역사에서

벗어날 뿐만 아니라 다른 한편으로 자신의 사회적 및 환경적 맥락에서도 벗어나는 경향이 있을 것이다. 건축물은 그것이 많은 관계자를 드러내도록 개방될 수 있다는 의미에서의 블랙박스일 뿐만 아니라 그것이 이들 관계자 이상의 것이라는 의미에서의 블랙박스이기도 하다. 이것은 셰익스피어의 연극이 아무리 축약되든 혹은 확장되든 간에 어떤 뚜렷이 불변적인 핵심을 갖추고서 시간과 공간을 가로질러 여행할 수 있다고 주장하는 것보다 더 '속물적'이지는 않다.

• 건축에서 형식주의에 대한 사회정치적 비판들은 건축의 전제조건 ─ 건축이 행해야 하는 사회적 책무나 하부구조적 책무 ─ 과 관련되어 있을 뿐이다. 시가 세상을 구원하려고 시도하지 않는다고 해서 정치적으로 의심스러운 것은 아닌 것과 마찬가지로 형식주의는 정치적으로 의심스럽지 않다.

• 건축을 포함하지만 건축에 한정되지 않은 온갖 분과학문에서 모든 작품은 어떤 기념물적 명령 아래서 작동한다. 이것을 지칭하는 또 다른 이름은 규범적 명령일 것이다 ─ 즉, 작품은 그 일이 아무리 어렵더라도 해당 시간과 장소의 산물 이상의 것이고자 시도해야 한다. 어느 정전에 적절히 접근하게 되면, 그 정전은 학교 만신전이 아니라 오히려 현재의 작품이 기성의 최고 작품 수준에 도달하기를 열망한다고 역설하

기 위한 수단인 동시에 미래의 획기적인 작품들에 의거하여 자체를 끊임없이 평가하기 위한 수단이기도 하다. 어떤 정전이 특정 인구에 고유한 것인 경우에 우리는 그 정전을 배제하지 않도록 우리의 노력을 배가해야 한다. 왜냐하면 그렇다고 해서 정전이라는 바로 그 개념 자체가 정치적으로 유독하다는 의미는 아니기 때문이다. 그릇된 대안은 새로운 사회적 조건이나 인구학적 조건에서 생겨나는 모든 작품이 본질적으로 성공적이고 모방할 가치가 있다고 주장하는 것일 것이다.

- 건축에의 객체지향적 접근법들은 그다지 직서적이지도 않고 직업적으로 무용하지도 않으며 오히려 이미 펼쳐지고 있다. 그것들은 수 세기 전에 이미 픽처레스크한 것과 숭고한 것이라는 표제어들 아래 편입된 '불가사의'로 환원될 수 없다. OOO는 픽처레스크적이기에는 일반적으로 그 정신이 너무 도시적이며, 그리고 숭고하기에는 개별적 요소들에 너무 집중한다. OOO는 객체와 그 성질들 사이에서 생겨나는 사중의 긴장 관계에 관한 성찰로 이루어져 있고, 따라서 오로지 내부 형태의 은폐에만 전념하지는 않는다. 그 기법 중 다수는 이미 사전에 현존하는데, 자동차, 컴퓨터 혹은 여타 혁신의 경우에도 그 원형들은 사전에 현존했다. 독창성은 친숙한 요소들과 낯선 요소들을 다 같이 새롭게 배치함으로써 이루어지는

것이지, 전적으로 전례가 없는 사실무근의 참신한 것들을 창작함으로써 이루어지지 않는다.

- 시각 예술과 마찬가지로 — 그런데 내부 공간들을 명시적으로 사용한다는 이유로 인해 훨씬 더 — 건축은 매체와 매개자 둘 다를, 스투디움과 푼크툼 둘 다를 포함한다. 건축은 순수한 분위기도 될 수 없고 순전한 텍스트도 될 수 없다.

- 건축가들이 철학자들에게 귀를 기울이는 것은 거들먹거리는 교훈들로 훈계를 받기 위함이 아니라 중첩 영역들에 관해 논쟁하기 위함이다. 건축은 철학에 철저히 이질적인 다수의 기술적 노하우와 설계 노하우를 필요로 한다. 그런데 또한 건축은 실재의 본성에 관한 암묵적 언명이며, 이런 까닭에 건축-철학 대화는 사라질 것 같지 않다. 운이 좋다면 철학의 상황은 이런 대화에 힘입어 곧 이전보다 더 많은 것을 배울 수 있는 정도로 바뀔 것이다. 이를 위해 철학의 더 두드러진 미학적 전회뿐만 아니라 사유와 세계의 존재분류학에 대한 근대적 강박으로부터의 탈피도 이루어져야 한다.

: : 참고문헌

Addison, Joseph, "The Spectator, June 23, 1712," in *The Spectator* (London : George Rout-
ledge & Sons, 1868).

Alberti, Leon Battista, *On the Art of Building in Ten Books*, trans. Joseph Rykwert, Neil
Leach, and Robert Tavernor (Cambridge : MIT Press, 1991). [레온 바티스타 알베르티,
『레온 바티스타 알베르티의 건축론(1, 2, 3권)』, 서정일 옮김, 서울대학교출판문화원, 2018.]

Allen, Stan, "From Object to Field," *Architectural Design*, vol. 67, nos. 5/6 (1997) : 24~31.

Anderson, R. Lanier, "Friedrich Nietzsche," in *The Stanford Encyclopedia of Philosophy*,
Summer 2017 ed., ed. Edward N. Zalta. https://plato.stanford.edu.

Aristotle, *Metaphysics*, trans. C. D. C. Reeve (Indianapolis : Hackett, 2016). [아리스토텔레
스, 『아리스토텔레스의 형이상학』, 김진성 옮김, 서광사, 2022.]

―――, *Poetics*, trans. Joe Sachs (Newburyport : Focus, 2006). [아리스토텔레스, 『시학』, 박문
재 옮김, 현대지성, 2021.]

―――, *The Rhetoric and Poetics of Aristotle*, trans. Ingram Bywater (New York : Random
House, 1984). [아리스토텔레스, 『아리스토텔레스 수사학』, 박문재 옮김, 현대지성, 2020.]

Aureli, Pier Vittorio, *The Possibility of an Absolute Architecture* (Cambridge : MIT Press,
2011).

Austin, J. L., *How to Do Things with Words*, 2nd ed. (Cambridge : Harvard University
Press, 1975). [J. L. 오스틴, 『말과 행위』, 김영진 옮김, 서광사, 2005.]

Aztlanquill, "An Element Called Oxygen," Allpoetry, circa 2011. https://allpoetry.com.

Bachelard, Gaston, The Poetics of Space, trans. Maria Jolas (Boston : Beacon Press,
1994). [가스통 바슐라르, 『공간의 시학』, 곽광수 옮김, 동문선, 2003.]

Badiou, Alain, *Being and Event*, trans. Oliver Feltham (London : Continuum, 2005). [알랭
바디우, 『존재와 사건』, 조형준 옮김, 새물결, 2013.]

―――, *Logics of Worlds : Being and Event II*, trans. Alberto Toscano (London : Continuum,
2009).

―――, *Lacan : Anti-philosophy 3.* trans. Kenneth Reinhard and Susan Spitzer (New
York : Columbia University Press, 2018).

Barad, Karen, *Meeting the Universe Halfway : Quantum Physics and the Entanglement of
Matter and Meaning* (Durham : Duke University Press, 2007).

Baudrillard, Jean, *Seduction*, trans. Brian Singer (New York : St. Martin's Press, 1990). [장 보드리야르, 『유혹에 대하여』, 배영달 옮김, 백의, 2002.]

Benedikt, Michael, *Architecture beyond Experience* (San Francisco : Applied Research + Design Publishing, 2020).

Berkeley, George, *Alciphron; or, The Minute Philosopher*, in *The Works of George Berkeley D.D.*, 4 vols., ed. Alexander Campbell Fraser, 2 : 13~339 (Oxford : Clarendon Press, 1871).

――――, *A Treatise Concerning the Principles of Human Knowledge* (Indianapolis : Hackett, 1982). [조지 버클리, 『인간 지식의 원리론』, 문성화 옮김, 계명대학교출판부, 2010.]

Bernard Tschumi Architects, "Le Fresnoy Arts Center : Tourcoing, 1991~1997." http://www.tschumi.com.

Blondel, Jacques-François, *Cours d'architecture : Enseigné dans l'Academie Royale d'Architecture* (Paris : Academie Royale d'Architecture, 1675).

Bloom, Harold, *The Western Canon : The Books and School of the Ages* (New York : Riverhead Books, 1994).

――――, *The Anxiety of Influence : A Theory of Poetry*, 2nd ed. (Oxford : Oxford University Press, 2007). [해럴드 블룸, 『영향에 대한 불안』, 양석원 옮김, 문학과지성사, 2012.]

Boffrand, Germain, *Book of Architecture*, ed. Caroline van Eck, trans. David Britt (Burlington : Ashgate, 2002).

Bötticher, Karl, *Die Tektonik der Hellenen* (Potsdam : Ferdinand Riegel, 1843).

Brandom, Robert B., *Making It Explicit : Reasoning, Representing, and Discursive Commitment* (Cambridge : Harvard University Press, 1994).

Brassier, Ray, *Nihil Unbound : Enlightenment and Extinction* (London : Palgrave Macmillan, 2007).

――――, "Concepts and Objects," in *The Speculative Turn : Continental Materialism and Realism*, ed. Levi R. Bryant, Nick Srnicek, and Graham Harman (Melbourne : re.press, 2011), 47~65.

――――, Iain Hamilton Grant, Graham Harman, and Quentin Meillassoux, "Speculative Realism," *Collapse*, vol. 3 (2007) : 307~450.

Brentano, Franz, *Psychology from an Empirical Standpoint*, ed. Linda L. McAlister, trans. Antos C. Rancurello, D. B. Terrell, and Linda L. McAlister (New York : Routledge, 1995).

Brooks, Cleanth, *The Well Wrought Urn : Studies in the Structure of Poetry* (New York : Harcourt, Brace and World, 1947). [클리언스 브룩스, 『잘 빚어진 항아리』, 이경수

옮김, 문예출판사, 1997.]

Bruno, Giordano, "Cause, Principle and Unity" and "Essays on Magic," trans. and ed. Richard J. Blackwell and Robert de Lucca (Cambridge : Cambridge University Press, 1998).

Buber, Martin, *I and Thou*, trans. Ronald Gregor Smith (Mansfield Centre : Martino, 2010). [마르틴 부버, 『나와 너』, 김천배 옮김, 대한기독교서회, 2020.]

Burchard, Wolf, "Bernini in Paris : Architecture at a Crossroad," *Apollo*, April 13, 2015. https://www.apollo-magazine.com.

Burke, Edmund, *A Philosophical Enquiry into the Origin of Our Ideas of the Sublime and Beautiful*, ed. Paul Guyer (Oxford : Oxford University Press, 2015). [에드먼드 버크, 『숭고와 아름다움의 관념의 기원에 대한 철학적 탐구』, 김동훈 옮김, 마티, 2019.]

Çelik Alexander, Zeynep, "Neo-naturalism," *Log*, no. 31 (2014) : 23~30.

Chalmers, David, *The Conscious Mind : In Search of a Fundamental Theory* (Oxford : Oxford University Press, 1996).

Chambers, William, *Designs of Chinese Buildings, Furniture, Dresses, Machines, and Utensils* (New York : Benjamin Bloom, 1968).

Chandler, Raymond, *Raymond Chandler Speaking*, ed. Dorothy Gardiner and Kathrine Sorley Walker (Berkeley : University of California Press, 1997).

Chomsky, Noam, *Cartesian Linguistics : A Chapter in the History of Rationalist Thought*, 3rd ed. (Cambridge : Cambridge University Press, 2009).

Coggins, David, "Secret Powers : An Interview with Joanna Malinowska," *artnet*, January 24, 2010. http://www.artnet.com/magazineus/features/coggins/joanna-malinowska1-15-10.asp.

Dante Alighieri, *The Divine Comedy*, trans. Allen Mandelbaum (New York : Random House, 1995). [단테 알리기에리, 『신곡』, 한형곤 옮김, 서해문집, 2005.]

――, *La vita nuova,* Rev. ed., trans. Barbara Reynolds (London : Penguin, 2004). [단테 알리기에리, 『새로운 인생』, 박우수·단테 가브리엘 로세티 옮김, 민음사, 2005.]

Darwin, Charles, *On the Origin of Species* (London : Penguin, 2009). [찰스 로버트 다윈, 『종의 기원』, 장대익 옮김, 사이언스북스, 2019.]

DeLanda, Manuel, *Intensive Science and Virtual Philosophy* (London : Continuum, 2002). [마누엘 데란다, 『강도의 과학과 잠재성의 철학 : 잠재성에서 현실성으로』, 김영범·이정우 옮김, 그린비, 2009.]

――, *A New Philosophy of Society : Assemblage Theory and Social Complexity* (London : Continuum, 2006). [마누엘 데란다, 『새로운 사회철학 : 배치 이론과 사회적 복합성』, 김영범 옮김, 그린비, 2019.]

DeLanda, Manuel and Graham Harman, *The Rise of Realism* (Cambridge : Polity Press, 2017). [마누엘 데란다·그레이엄 하먼, 『실재론의 부상』, 김효진 옮김, 갈무리, 근간.]

Deleuze, Gilles, *Logic of Sense*, trans. Mark Lester (New York : Columbia University Press, 1990). [질 들뢰즈, 『의미의 논리』, 이정우 옮김, 한길사, 1999.]

———, *The Fold : Leibniz and the Baroque*, trans. Tom Conley (Minneapolis : University of Minnesota Press, 1992). [질 들뢰즈, 『주름, 라이프니츠와 바로크』, 이찬웅 옮김, 문학과지성사, 2004.]

———, *Difference and Repetition*, trans. Paul Patton (New York : Columbia University Press, 1995). [질 들뢰즈, 『차이와 반복』, 김상환 옮김, 민음사, 2004.]

———, *Negotiations 1972-1990*, trans. Martin Joughin (New York : Columbia University Press, 1997). [질 들뢰즈, 『협상』, 김명주 옮김, 갈무리, 근간.]

Deleuze, Gilles and Félix Guattari, *Anti-Oedipus : Capitalism and Schizophrenia*, trans. Robert Hurley, Mark Seem, and Helen Lane (Minneapolis : University of Minnesota Press, 1983). [질 들뢰즈·펠릭스 과타리, 『안티 오이디푸스 : 자본주의와 분열증』, 김재인 옮김, 민음사, 2014.]

———, *A Thousand Plateaus : Capitalism and Schizophrenia*, trans. Brian Massumi (Minneapolis : University of Minnesota Press, 1987). [질 들뢰즈·펠릭스 과타리, 『천 개의 고원 : 자본주의와 분열증』, 김재인 옮김, 새물결, 2011.]

Dennett, Daniel C., *Consciousness Explained* (Boston : Back Bay Books, 1992). [대니얼 데닛, 『의식의 수수께끼를 풀다』, 유자화 옮김, 옥당(북커서베르겐), 2013.]

Derrida, Jacques, "Ousia and Gramme : A Note on a Note from Being and Time," in *Margins of Philosophy*, trans. Alan Bass (Chicago : University of Chicago Press, 1982), 29~67.

———, "White Mythology : Metaphor in the Text of Philosophy," in *Margins of Philosophy*, trans. Alan Bass (Chicago : University of Chicago Press, 1982), 207~71.

———, *Of Grammatology*, trans. Gayatri Chakravorty Spivak (Baltimore : Johns Hopkins University Press, 1988). [자크 데리다, 『그라마톨로지』, 김성도 옮김, 민음사, 2010.]

———, "Point de folie — Maintenant l'architecture," trans. Kate Linker in Hays, *Architecture Theory since 1968*, 566~81.

Derrida, Jacques and Peter Eisenman, *Chora L Works : Jacques Derrida and Peter Eisenman* (New York : Monacelli Press, 1997).

Devitt, Michael, *Realism and Truth*, 2nd ed. (Princeton : Princeton University Press, 1997).

De Zurko, Edward Robert, *Origins of Functionalist Theory* (New York : Columbia University Press, 1957). [에드워드 로버트 드 주르코, 『기능주의이론의 계보』, 윤재희·지연순 옮김, 세진사, 1988.]

Dilthey, Wilhelm, *The Formation of the Historical World in the Human Sciences*, ed. Rudolf A. Makkreel and Frithjof Rodi (Princeton : Princeton University Press, 2002). [빌헬름 딜타이, 『정신과학에서 역사적 세계의 건립』, 김창래 옮김, 아카넷, 2009.]

Dunham, Jeremy, Iain Hamilton Grant, and Sean Watson, *Idealism : The History of a Philosophy* (Montreal : McGill-Queen's University Press, 2011).

Eddington, A. S., *The Nature of the Physical World* (New York : Macmillan, 1928).

Eisenman, Peter, *Eisenman Inside Out : Selected Writings, 1963-1988* (New Haven : Yale University Press, 2004).

―――, *Ten Canonical Buildings : 1950-2000* (New York : Rizzoli, 2008). [피터 아이젠만, 『포스트모던을 이끈 열 개의 규범적 건축 : 1950~2000』, 고영선·박순만·남궁돈기·박훈태·서경욱 옮김, 서울하우스, 2014.]

―――, *Written into the Void : Selected Writings, 1990-2004* (New Haven : Yale University Press, 2011).

―――, *The Formal Basis of Modern Architecture* (Zurich : Lars Müller, 2018).

Eisenman, Peter, Michael Graves, Charles Gwathmey, John Hejduk, and Richard Meier, *Five Architects* (New York : Wittenborn, 1972).

Eisenman Architects, "Rebstockpark Masterplan," 1992. https://eisenmanarchitects.com.

Eyers, Tom, *Lacan and the Problem of the "Real,"* (London : Palgrave Macmillan, 2012).

―――, *Speculative Formalism : Literature, Theory, and the Critical Present* (Evanston : Northwestern University Press, 2017).

Ferraris, Maurizio, *Manifesto of New Realism*, trans. Sarah De Sanctis (Albany : State University of New York Press, 2014).

Filarete [Antonio di Pietro Averlino], *Filarete's Treatise on Architecture. Vol. 2,* trans. John R. Spencer (New Haven : Yale University Press, 1965).

Fischer von Erlach, Johann Bernhard, *Entwurff einer historischen Architektur* (Vienna, 1721).

Foucault, Michel, *Discipline and Punish : The Birth of the Prison*, 2nd ed., trans. Alan Sheridan (New York : Vintage, 1991). [미셸 푸코, 『감시와 처벌 : 감옥의 탄생』, 오생근 옮김, 나남출판, 2020.]

Fréart de Chantelou, Paul, *Diary of the Cavalière Bernini's Visit to Paris*, ed. Anthony Blunt. trans. Margery Corbett (Princeton : Princeton University Press, 1985).

Fried, Michael, *Manet's Modernism ; or, The Face of Painting in the 1860s* (Chicago : University of Chicago Press, 1996).

―――, "Art and Objecthood," in *Art and Objecthood : Essays and Reviews* (Chicago : Univer-

sity of Chicago Press, 1998). 148~72.

―――, "Anthony Caro's Table Sculptures, 1966~77," in *Art and Objecthood: Essays and Reviews* (Chicago: University of Chicago Press, 1998), 202~12.

―――, "How Modernism Works: A Response to T. J. Clark," in *Pollock and After: The Critical Debate*, 2nd ed., ed. Francis Fracina (New York: Routledge, 2000), 87~101.

Gabriel, Markus, *Why the World Does Not Exist*, trans. Gregory Moss (Cambridge: Polity Press, 2017). [마르쿠스 가브리엘, 『왜 세계는 존재하지 않는가』, 김희상 옮김, 열린책들, 2017.]

Gadamer, Hans-Georg, *Truth and Method*, 2nd rev. ed., translation revised by Joel Weinsheimer and Donald G. Marshall (London: Continuum, 1989). [한스 게오르크 가다머, 『진리와 방법 1·2』, 이길우·이선관·임호일·한동원 옮김, 문학동네, 2012.]

Gage, Mark Foster, "A Hospice for Parametricism," *Architectural Design*, vol. 86, no. 2 (2016): 128~33.

―――, *Projects and Provocations* (New York: Rizzoli, 2018).

Gage, Mark Foster, ed., *Aesthetics Equals Politics: New Discourses across Art, Architecture, and Philosophy* (Cambridge: MIT Press, 2019).

Gandelsonas, Mario and David Morton, "On Reading Architecture," *Progressive Architecture* (1972).

Gannon, Todd, Graham Harman, David Ruy, and Tom Wiscombe, "The Object Turn: A Conversation," *Log*, no. 33 (2015): 73~94.

Garbett, Edward Lacy, *Rudimentary Treatise on the Principles of Design in Architecture, as Deducible from Nature and Exemplified in the Works of the Greek and Gothic Architects* (London: J. Weale, 1850).

Garcia, Tristan, *Form and Object: A Treatise on Things*, trans. Mark A. Ohm and Jon Cogburn (Edinburgh: Edinburgh University Press, 2014).

Gibson, James J., *The Ecological Approach to Visual Perception* (London: Routledge, 2014).

Giedion, Sigfried, *Space, Time and Architecture: The Growth of a New Tradition*, 5th ed., rev. and enlarged (Cambridge: Harvard University Press, 1977). [지그프리드 기디온, 『공간·시간·건축』, 김경준 옮김, 시공문화사, 2013.]

Gödel, Kurt, "On Formally Undecidable Propositions of the *Principia Mathematica* and Related Systems I," in *The Undecidable: Basic Papers on Undecidable Propositions, Unsolvable Problems and Computable Functions*, ed. Martin Davis (Mineola: Dover, 2004), 4~38.

Goldgaber, Deborah, *Speculative Grammatology: Deconstruction and the New Materialism* (Edinburgh: Edinburgh University Press, 2020).

Görres, Joseph. "Der Dom in Köln," *Rheinischer Merkur*, November 20, 1814.

Gracián, Baltasar, *The Hero.* trans. J. de Courbeville (London: T. Cox, 1726).

――, *The Art of Worldly Wisdom: A Pocket Oracle*, trans. Christopher Maurer (New York: Doubleday, 1992).

Greenberg, Clement, "Review of Exhibitions of Edgar Degas and Richard Pousette-Dart," in *The Collected Essays and Criticism, Vol. 2: Arrogant Purpose, 1945-1949* (Chicago: University of Chicago Press, 1988). 6~7.

――, "The Pasted-Paper Revolution," in *The Collected Essays and Criticism, Vol. 4: Modernism with a Vengeance, 1957-1969* (Chicago: University of Chicago Press, 1995), 61~6.

――, *Homemade Esthetics: Observations on Art and Taste* (Oxford: Oxford University Press, 1999).

Greenough, Horatio, *Form and Function: Remarks on Art, Design, and Architecture* (Berkeley: University of California Press, 1947).

Gropius, Walter, *Scope of Total Architecture* (New York: Collier Books, 1955).

Hägglund, Martin, *Radical Atheism: Derrida and the Time of Life* (Stanford: Stanford University Press, 2008). [마르틴 헤글룬드, 『급진적 무신론: 데리다의 생명의 시간』, 오근창 옮김, 그린비, 2021.]

Harman, Graham, *Tool-being: Heidegger and the Metaphysics of Objects* (New York: Open Court, 2002).

――, *Guerrilla Metaphysics: Phenomenology and the Carpentry of Things* (Chicago: Open Court, 2005).

――, "Aesthetics as First Philosophy: Levinas and the Non-human," *Naked Punch*, vol. 9 (2007): 21~30.

――, "On Vicarious Causation," *Collapse*, vol. II (2007): 187~221.

――, *Prince of Networks: Bruno Latour and Metaphysics* (Melbourne: re.press, 2009). [그레이엄 하먼, 『네트워크의 군주: 브뤼노 라투르와 객체지향 철학』, 김효진 옮김, 갈무리, 2019.]

――, "Dwelling with the Fourfold," *Space and Culture*, vol. 12, no. 3 (2009): 292~302.

――, "Zero-Person and the Psyche," in *Mind That Abides: Panpsychism in the New Millennium*, ed. David Skrbina (Amsterdam: John Benjamins, 2009), 253~82.

――, "Time, Space, Essence, and Eidos: A New Theory of Causation," *Cosmos and History*, vol. 6, no. 1 (2010): 1~17.

_____, *The Quadruple Object* (Winchester : Zero Books, 2011). [그레이엄 하먼, 『쿼드러플 오브젝트』, 주대중 옮김, 현실문화, 2019.]

_____, "On the Undermining of Objects : Grant, Bruno, and Radical Philosophy," in *The Speculative Turn : Continental Materialism and Realism*, eds. Levi R. Bryant, Nick Srnicek, and Graham Harman (Melbourne : re.press, 2011), 21~40.

_____, "Realism without Materialism," *SubStance*, vol. 40, no. 2 (2011) : 52~72.

_____, *Weird Realism : Lovecraft and Philosophy* (Winchester : Zero Books, 2012).

_____, "The Third Table," in *The Book of Books*, ed. Carolyn Christov-Bakargiev (Ostfildern : Hatje Cantz, 2012), 540~2.

_____, "The Well-Wrought Broken Hammer : Object-Oriented Literary Criticism," *New Literary History*, vol. 43, no. 2 (2012) : 183~203.

_____, "Undermining, Overmining, and Duomining : A Critique," in *ADD Metaphysics*, ed. Jenna Sutela (Espoo : Aalto University Design Research Laboratory, 2013), 40~51.

_____, "The Revenge of the Surface : Heidegger, McLuhan, Greenberg," *Paletten*, nos. 291/292 (2013) : 66~73.

_____, *Bruno Latour : Reassembling the Political* (London : Pluto, 2014). [그레이엄 하먼, 『브뤼노 라투르 : 정치적인 것을 다시 회집하기』, 김효진 옮김, 갈무리, 2021.]

_____, "Whitehead and Schools X, Y, and Z," in *The Lure of Whitehead*, ed. Nicholas Gaskill and A. J. Nocek (Minneapolis : University of Minnesota Press, 2014), 231~48.

_____, "Stengers on Emergence," *BioSocieties*, vol. 9, no. 1 (2014) : 99~104.

_____, *Dante's Broken Hammer : The Ethics, Aesthetics, and Metaphysics of Love* (London : Repeater, 2016).

_____, "Heidegger, McLuhan and Schumacher on Form and Its Aliens," *Theory, Culture & Society*, vol. 33, no. 6 (2016) : 99~105.

_____, "Agential and Speculative Realism : Remarks on Barad's Ontology," *Rhizomes*, vol. 30 (2016). http://www.rhizomes.net.

_____, "Object-Oriented Seduction : Baudrillard Reconsidered," in *The War of Appearances : Transparency, Opacity, Radiance*, ed. Joke Brouwer, Lars Spuybroek, and Sjoerd van Tuinen (Amsterdam : Sonic Acts Press, 2016), 128~43.

_____, "Buildings Are Not Processes : A Disagreement with Latour and Yaneva," *Ardeth*, vol. 1, no. 9 (2017) : 112~22.

_____, *Speculative Realism : An Introduction* (Cambridge : Polity Press, 2018). [그레이엄 하먼, 『사변적 실재론 입문』, 김효진 옮김, 갈무리, 2023.]

_____, "Hyperobjects and Prehistory," in *Time and History in Prehistory*, ed. Stella Sou-

vatzi, Adnan Baysal, and Emma L. Baysal (London : Routledge, 2019), 195~209.

_____, "On Progressive and Degenerating Research Programs with Respect to Philosophy," *Revista Portuguesa de Filosofia*, vol. 75, no. 4 (2019) : 2473~508.

_____, "A New Sense of Mimesis," in Gage, *Aesthetics Equals Politics*, 49~63.

_____, *Art and Objects* (Cambridge : Polity Press, 2020). [그레이엄 하먼, 『예술과 객체』, 김효진 옮김, 갈무리, 2022.]

_____, *Skirmishes : With Friends, Enemies, and Neutrals* (Brooklyn : punctum books, 2020). [그레이엄 하먼, 『OOO 교전』, 안호성 옮김, 갈무리, 근간.]

_____, "The Only Exit from Modern Philosophy," *Open Philosophy*, vol. 3 (2020) : 132~46.

Harrison, Charles, Paul Wood, and Jason Gaiger, eds., *Art in Theory 1648-1815 : An Anthology of Changing Ideas* (Oxford : Blackwell, 2000).

Hartmann, Nicolai, *Ontology : Laying the Foundations* (Berlin : De Gruyter, 2019).

Hays, K. Michael, ed., *Architecture Theory since 1968* (Cambridge : MIT Press, 2000). [마이클 헤이스, 『1968년 이후의 건축이론』, 봉일범 옮김, 시공문화사, 2010.]

Hegel, G. W. F., *Phenomenology of Spirit*, trans. A. V. Miller (Oxford : Oxford University Press, 1977). [게오르그 빌헬름 프리드리히 헤겔, 『정신현상학 1·2』, 김준수 옮김, 아카넷, 2022.]

Heidegger, Martin, *Being and Time*, trans. John Macquarrie and Edward Robinson (New York : Harper, 1962). [마르틴 하이데거, 『존재와 시간』, 이기상 옮김, 까치, 1998.]

_____, *On the Way to Language*, trans. Peter D. Hertz (San Francisco : Harper, 1971). [마르틴 하이데거, 『언어로의 도상에서』, 신상희 옮김, 나남출판, 2012.]

_____, "The Thing," in *Poetry, Language, Thought*, trans. Albert Hofstadter (New York : Harper, 1971), 161~84.

_____, *The Question Concerning Technology, and Other Essays*, trans. William Lovitt (New York : Harper & Row, 1977). [마르틴 하이데거, 「기술에 대한 물음」, 『강연과 논문』, 신상희·이기상·박찬국 옮김, 이학사, 2008.]

_____, "Building Dwelling Thinking," in *Basic Writings : Ten Key Essays, plus the Introduction to* Being and Time, ed, David Farrell Krell (New York : HarperCollins, 1993), 347~63. [마르틴 하이데거, 「건축 거주 사유」, 『하이데거적 장소성과 도무스의 신화』, 김영철 옮김, 아키텍스트, 2019, 36~76쪽]

_____, *Country Path Conversations*, trans. Bret W. Davis (Bloomington : Indiana University Press, 2010).

_____, "Insight into That Which Is," in *Bremen and Freiburg Lectures*, trans. Andrew J. Mitchell (Bloomington : Indiana University Press, 2012), 1~76.

Hewitt, Mark Alan, "Functionalist Paeans for Formalist Buildings," *Common Edge*, June 4, 2019. https://commonedge.org.

Hitchcock, Henry-Russell, *Modern Architecture : Romanticism and Reintegration* (New York : Hacker Art Books, 1970).

Hume, David, *A Treatise of Human Nature* (Oxford : Oxford University Press, 1978). [데이비드 흄, 『인간이란 무엇인가 : 오성·정념·도덕 本性論』, 김성숙 옮김, 동서문화사, 2009.]

Husserl, Edmund, *Logical Investigations*, 2 vols., trans. J. N. Findlay (London : Routledge & Kegan Paul, 1970). [에드문트 후설, 『논리 연구 1·2』, 이종훈 옮김, 한길사, 2018.]

Ingraham, Catherine, "The Burdens of Linearity : Donkey Urbanism," in Hays, *Architecture Theory since 1968*, 644~57.

———, "Milking Deconstruction, or Cow Was the Show?", excerpt in Mallgrave and Contandriopoulos, *Architectural Theory*, 479~80.

Irigaray, Luce, *Speculum of the Other Woman*, trans. Gillian C. Gill (Ithaca : Cornell University Press, 1985). [뤼스 이리가레, 『반사경 : 타자인 여성에 대하여』, 심하은·황주영 옮김, 꿈꾼문고, 2021.]

Jarzombek, Mark, "A Conceptual Introduction to Architecture," *Log*, no. 15 (2009) : 89~98.

Johnson, Philip and Mark Wigley, *Deconstructivist Architecture* (New York : Museum of Modern Art, 1988).

Kant, Immanuel, *Critique of Judgment*, trans. Werner S. Pluhar (Indianapolis : Hackett, 1987). [임마누엘 칸트, 『판단력비판』, 이석윤 옮김, 박영사, 2017.]

———, *Critique of Pure Reason*, trans. Werner S. Pluhar (Indianapolis : Hackett, 1996). [임마누엘 칸트, 『순수이성비판 1·2』, 백종현 옮김, 아카넷, 2006.]

———, *Critique of Practical Reason*, trans. Mary Gregor (Cambridge : Cambridge University Press, 2015). [임마누엘 칸트, 『실천이성비판』, 백종현 옮김, 아카넷, 2019.]

Kaufmann, Emil, *Von Ledoux bis Le Corbusier, Ursprung und Entwicklung der autonomen Architektur* (Vienna : Rolf Passer, 1933).

Kauffman, Stuart A, *The Origins of Order : Self-Organization and Selection in Evolution* (Oxford : Oxford University Press, 2000).

Kipnis, Jeffrey, "Recent Koolhaas," in *A Question of Qualities : Essays in Architecture* (Cambridge : MIT Press, 2013), 115~45.

———, "Toward a New Architecture," in *A Question of Qualities : Essays in Architecture* (Cambridge : MIT Press, 2013), 287~323.

Kleinherenbrink, Arjen, *Against Continuity : Gilles Deleuze's Speculative Realism* (Edinburgh : Edinburgh University Press, 2019). [아연 클라인헤이런브링크, 『질 들뢰즈의 사변

적 실재론: 연속성에 반대한다』, 김효진 옮김, 갈무리, 2022.]

Kosuth, Joseph, "Art after Philosophy/Kunst nach der Philosophie," first part. trans. W. Höck, in *Art and Language*, ed. Paul Maenz and Gerd de Vries (Cologne : M. DuMont Schauberg, 1972), 74~99.

Kramer, Hilton, "Looking at Le Corbusier the Painter," *New York Times* (January 29, 1972), 25.

Krauss, Rosalind, "A View of Modernism," *Artforum* (September 1972), 48~51. https://www.artforum.com.

Kruft, Hanno-Walter, *A History of Architectural Theory from Vitruvius to the Present*, trans. Ronald Taylor, Elsie Callander, and Antony Wood (London : Zwemmer, 1994).

Kuhn, Thomas S., *The Structure of Scientific Revolutions*, 3rd ed. (Chicago : University of Chicago Press, 1996). [토머스 S. 쿤, 『과학혁명의 구조』, 김명자·홍성욱 옮김, 까치, 2013.]

Kwinter, Sanford, *Architectures of Time: Toward a Theory of the Event in Modernist Culture* (Cambridge : MIT Press, 2002).

──, *Far from Equilibrium: Essays on Technology and Design Culture* (Barcelona : Actar, 2008).

Lacan, Jacques, *Anxiety: The Seminar of Jacques Lacan, Book X*, ed. Jacques-Alain Miller. trans. Adrian Price (Cambridge : Polity Press, 2016).

Lakatos, Imre, "Changes in the Problem of Inductive Logic," in *Philosophical Papers, Vol. 2: Mathematics, Science, and Epistemology* (Cambridge : Cambridge University Press, 1978), 128~200.

──, *Philosophical Papers, Vol. 1: The Methodology of Scientific Research Programs* (Cambridge : Cambridge University Press, 1978).

Latour, Bruno, *We Have Never Been Modern*, trans. Catherine Porter (Cambridge : Harvard University Press, 1993). [브뤼노 라투르, 『우리는 결코 근대인이었던 적이 없다』, 홍철기 옮김, 갈무리, 2009.]

──, *Pandora's Hope: Essays on the Reality of Science Studies* (Cambridge : Harvard University Press, 1999). [브뤼노 라투르, 『판도라의 희망: 과학기술학의 참모습에 관한 에세이』, 장하원·홍성욱 책임 번역, 휴머니스트, 2018.]

──, "Why Has Critique Run Out of Steam? From Matters of Fact to Matters of Concern," *Critical Inquiry*, vol. 30, no. 2 (2004) : 225~48.

──, "On the Partial Existence of Existing and Non-existing Objects," in *Biographies of Scientific Objects*, ed. Lorraine Daston (Chicago : University of Chicago Press, 2005).

──, *Reassembling the Social: An Introduction to Actor-Network-Theory* (Oxford: Oxford

University Press, 2008).

———, *An Inquiry into Modes of Existence: An Anthropology of the Moderns*, trans. Catherine Porter (Cambridge: Harvard University Press, 2013).

Latour, Bruno and Albena Yaneva, " 'Give Me a Gun and I Will Make All Buildings Move': An Ant's View of Architecture," in *Explorations in Architecture: Teaching, Design, Research*, ed. R. Gesier (Basel: Birkhäuser Verlag, 2008), 80~9.

Laugier, Marc-Antoine, *An Essay on Architecture*, trans. Wolfgang Herrmann and Anni Herrmann (Los Angeles: Hennessey & Ingalls, 2009).

Le Corbusier [Charles-Édouard Jeanneret], *Towards a New Architecture*, trans. Frederick Etchells (New York: Dover, 1986). [르 코르뷔지에, 『새로운 건축을 향하여』, 장성수 외 옮김, 태림문화사, 1997.]

Leibniz, G. W., "The Principles of Philosophy, or, the Monadology," in *Philosophical Essays*, trans. Roger Ariew and Daniel Garber (Indianapolis: Hackett, 1989), 213~25. [G. W. 라이프니츠, 『모나드론 외』, 배선복 옮김, 책세상, 2007.]

———, *Philosophical Papers and Letters: A Selection*, trans. Leroy E. Loemker (Dordrecht: Springer, 2012).

Le Roy, Julien-David, *Les Ruines des plus beaux monuments de la Grèce* (Paris: H. L. Guerin & L. F. Delatour, 1758).

Levinas, Emmanuel, *Existence and Existents*, trans. Alphonso Lingis (Pittsburgh: Duquesne University Press, 2001). [에마누엘 레비나스, 『존재에서 존재자로』, 서동욱 옮김, 민음사, 2003.]

Levine, Caroline, *Forms: Whole, Rhythm, Hierarchy, Network* (Princeton: Princeton University Press, 2017). [캐롤라인 레빈, 『형식들』, 백준걸·황수정 옮김, 엘피, 2021.]

Linder, Mark, *Nothing Less Than Literal: Architecture after Minimalism* (Cambridge: MIT Press, 2004).

Lipps, Theodor, *Ästhetik: Psychologie des schönen und der Kunst, Zweiter Teil* (Hamburg: Leopold Voss, 1920).

Livingston, Paul, *The Politics of Logic: Badiou, Wittgenstein, and the Consequences of Formalism* (London: Routledge, 2011).

Locke, John, *An Essay Concerning Human Understanding*. 2 vols (Mineola: Dover, 1959). [존 로크, 『인간지성론 1·2』, 정병훈·이재영·양선숙 옮김, 한길사, 2014.]

Lodoli, Carlo, "Notes for a Projected Treatise on Architecture," trans. Edgar Kaufmann Jr., *Art Bulletin*, vol. 46, no. 1 (1964): 162~4.

Loos, Adolf, "Ornament and Crime," in *Ornament and Crime: Selected Essays*, trans. Mi-

chael Mitchell (Riverside : Ariadne Press, 1997).

Lovecraft, H. P., *Tales* (New York : Library of America, 2005).

──, "The Haunter of the Dark," in *Tales* (New York : Library of America, 2005), 784~810. [H. P. 러브크래프트, 「누가 블레이크를 죽였는가」, 『러브크래프트 전집 1』, 정진영 옮김, 황금가지, 2009, 415~52쪽.]

Luhmann, Niklas, *Social Systems*, trans. John Bednarz Jr. and D. Baecker (Stanford : Stanford University Press, 1996). [니클라스 루만, 『사회적 체계들 : 일반이론의 개요』, 이철·박여성 옮김, 한길사, 2020.]

──, *Theory of Society*, 2 vols, trans. Rhodes Barrett (Stanford : Stanford University Press, 2012~13).

Lyell, Charles, *Principles of Geology* (London : Penguin, 1998).

Lynn, Greg, "Blobs, or Why Tectonics Is Square and Topology Is Groovy," *ANY : Architecture New York*, no. 14 (1996) : 58~61.

──, *Animate Form* (New York : Princeton Architectural Press, 1999).

──, ed., *Folding in Architecture* (London : John Wiley, 2004).

──, "Introduction," in Lynn, *Folding in Architecture*, 9~12.

──, "Architectural Curvilinearity : The Folded, the Pliant, and the Supple," in Lynn, *Folding in Architecture*, 24~31.

Mallgrave, Harry Francis, ed., *Architectural Theory, Vol. 1 : An Anthology from Vitruvius to 1870* (Oxford : Blackwell, 2006).

Mallgrave, Harry Francis and Christina Contandriopoulos, eds., *Architectural Theory, Vol. 2 : An Anthology from 1871 to 2005* (Oxford : Blackwell, 2008).

Marías, Julián, *History of Philosophy*, trans. Stanley Appelbaum and Clarence C. Strowbridge (New York : Dover, 1967). [홀리안 마리아스, 『철학으로서의 철학사 : 존재에 관한 인간 사유의 역사』, 강유원·박수민 옮김, 유유, 2016.]

Maturana, Humberto and Francisco Varela, *Autopoiesis and Cognition : The Realization of the Living* (Dordrecht : D. Reidel, 1980). [움베르토 마투라나·프란시스코 바렐라, 『자기생성과 인지』, 정현주 옮김, 갈무리, 근간.]

Mayne, Thom, ed., *100 Buildings* (New York : Rizzoli, 2017).

McLuhan, Marshall, *Understanding Media : The Extensions of Man* (Cambridge : MIT Press, 1994). [마셜 매클루언, 『미디어의 이해 : 인간의 확장』, 김상호 옮김, 커뮤니케이션북스, 2011.]

McLuhan, Marshall and Eric McLuhan, *Laws of Media : The New Science* (Toronto : University of Toronto Press, 1992).

Meillassoux, Quentin, *After Finitude: An Essay on the Necessity of Contingency*, trans. Ray Brassier (London: Continuum, 2008). [퀭탱 메이야수, 『유한성 이후: 우연성의 필연성에 관한 시론』, 정지은 옮김, 도서출판b, 2010.]

―――, "Iteration, Reiteration, Repetition: A Speculative Analysis of the Sign Devoid of Meaning," trans. Robin Mackay and Moritz Gansen, in *Genealogies of Speculation: Materialism and Subjectivity since Structuralism*, ed. Armen Avanessian and Suhail Malik (London: Bloomsbury, 2016), 117~97.

Merleau-Ponty, Maurice, *Phenomenology of Perception*, trans. Colin Smith (London: Routledge, 2002). [모리스 메를로 퐁티, 『지각의 현상학』, 류의근 옮김, 문학과지성사, 2002.]

Metzger, Eduard, "Beitrag zur Zeitfrage: In welchem Stil man bauen soll!" *Allgemeine Bauzeitung*, vol. 10 (1845).

Moore, Rowan, "Zaha Hadid: Queen of the Curve," *The Guardian*, September 7, 2013. https://www.theguardian.com.

Morgan, Diane, *Kant for Architects* (London: Routledge, 2017).

Morton, Timothy, *Hyperobjects: Philosophy and Ecology after the End of the World* (Minneapolis: University of Minnesota Press, 2013).

Mulhall, Stephen, "How Complex Is a Lemon?", *London Review of Books*, vol. 40, no. 18 (2018). https://www.lrb.co.uk.

Muthesius, Hermann, *Style-Architecture and Building-Art: Transformations of Architecture in the Nineteenth Century and Its Present Condition* (Santa Monica: Getty Center for the History of Art and the Humanities, 1994).

Nicholas of Cusa, "On Learned Ignorance," in *Selected Spiritual Writings* (Mahwah: Paulist Press), 85~206. [니콜라우스 쿠자누스, 『박학한 무지』, 조규홍 옮김, 지만지, 2013.]

Nietzsche, Friedrich, *Twilight of the Idols*, trans. Richard Polt (Indianapolis: Hackett, 1997). [프리드리히 니체, 『우상의 황혼』, 박찬국 옮김, 아카넷, 2015.]

Norberg-Schulz, Christian, *Genius Loci: Towards a Phenomenology of Architecture* (New York: Rizzoli, 1979).

Norwood, Bryan E., "Metaphors for Nothing," *Log*, no. 33 (2015): 107~19.

Palladio, Andrea, *The Four Books of Architecture*, trans. Adolf K. Placzek (Mineola: Dover, 1965). [안드레아 팔라디오, 『건축4서』, 정태남 해설, 그림씨, 2019.]

Pallasmaa, Juhani, *The Eyes of the Skin: Architecture and the Senses* (Chichester: John Wiley, 2005). [유하니 팔라스마, 『건축과 감각』, 김훈 옮김, 스페이스타임(시공문화사), 2019.]

Pippin, Robert B., *After the Beautiful: Hegel and the Philosophy of Pictorial Modernism*

(Chicago : University of Chicago Press, 2014).

Piranesi, Giovanni Battista, *Piranesi : The Complete Etchings*, 2 vols, ed. John Wilton-Ely (San Francisco : Alan Wofsy Fine Arts, 1994).

Plato, "Timaeus," in *Timaeus and Critias*, trans. Robin Waterfield (Oxford : Oxford University Press, 2008), 1~99. [플라톤, 『티마이오스』, 김유석 옮김, 아카넷, 2019.]

Poe, Edgar Allan, *Essays and Reviews* (New York : Library of America, 1984).

Popper, Karl, *The Logic of Scientific Discovery* (London : Routledge, 1992). [칼 포퍼, 『과학적 발견의 논리』, 박우석 옮김, 고려원, 1994.]

Pugin, A. W. N., *The True Principles of Pointed or Christian Architecture* (London : Academy Editions, 1973).

Quatremère de Quincy, A.-C., *Encyclopédie méthodique : Architecture* (Paris : Panckouke, 1788).

Rajchman, John, "Out of the Fold," in Lynn, *Folding in Architecture*, 77~9.

Rancière, Jacques, *The Emancipated Spectator*, trans. Gregory Elliott (London : Verso, 2011). [자크 랑시에르, 『해방된 관객』, 양창렬 옮김, 현실문화, 2016.]

Rand, Ayn, *The Fountainhead* (New York : Signet, 1996). [에인 랜드, 『파운틴헤드 1·2』, 민승남 옮김, 휴머니스트, 2016.]

Rawes, Peg, *Irigaray for Architects* (London : Routledge, 2007). [페그 로웨스, 『Thinkers for Architects 3 : 아리가라이』, 국현아·박보라·장정제 옮김, 스페이스타임(시공문화사), 2010.]

Reynaud, Léonce, "Architecture," in *Encyclopédie nouvelle* (Geneva : Slatkine Reprints, 1991).

Rossi, Aldo, *The Architecture of the City*, trans. Diane Ghirardo and Joan Ockman (Cambridge : MIT Press, 1982). [알도 로시, 『도시의 건축』, 오경근 옮김, 동녘, 2006.]

Rowe, Colin, *The Mathematics of the Ideal Villa and Other Essays* (Cambridge : MIT Press, 1976).

Ruskin, John, *The Seven Lamps of Architecture* (Mineola : Dover, 1989). [존 러스킨, 『건축의 일곱 등불』, 현미정 옮김, 마로니에북스, 2012.]

Ruy, David, "Returning to (Strange) Objects," *tarp : Architecture Manual*, no. 10 (2012) : 38~42.

Said, Edward, *Orientalism* (New York : Vintage Books, 1979). [에드워드 W. 사이드, 『오리엔탈리즘』, 박홍규 옮김, 교보문고, 2015.]

Schaffer, Jonathan, "Monism : The Priority of the Whole," *Philosophical Review*, vol. 119, no. 1 (2010) : 31~76.

Schumacher, Patrik, *The Autopoiesis of Architecture, Vol. 1 : A New Framework for Architec-*

ture (London : John Wiley, 2011).

Sellars, Wilfrid, "Philosophy and the Scientific Image of Man," in *In the Space of Reasons* (Cambridge : Harvard University Press, 2007), 369~408.

Semper, Gottfried, *Style in the Technical and Tectonic Arts ; or, Practical Aesthetics*, trans. Harry Francis Mallgrave and Michael Robinson (Los Angeles : Getty Publications, 2004).

Serlio, Sebastiano, *Sebastiano Serlio on Architecture, Vol. 1*, trans. Vaughan Hart and Peter Hicks (New Haven : Yale University Press, 2005).

Sharr, Adam, *Heidegger for Architects* (London : Routledge, 2007). [아담 샤, 『Thinkers for Architects 2 : 하이데거』, 이경창 옮김, 스페이스타임(시공문화사), 2013.]

Shklovsky, Viktor, *Theory of Prose*, trans. Benjamin Sher (Normal : Dalkey Archive Press, 1991).

Simondon, Gilbert, *Individuation in Light of Notions of Form and Information*, 2 vols., trans. Taylor Adkins (Minneapolis : University of Minnesota Press, 2020). [질베르 시몽동, 『형태와 정보 개념에 비추어 본 개체화』, 황수영 옮김, 그린비, 2017.]

Sloterdijk, Peter, *Spheres : Vol. 1, Bubbles*, trans. Wieland Hoban (New York : Semiotext(e), 2011).

―――, *Spheres : Vol. 2, Globes*, trans. Wieland Hoban (New York : Semiotext(e), 2014).

―――, *Spheres : Vol. 3, Foam*, trans. Wieland Hoban (New York : Semiotext(e), 2016).

"The Spherical Solution," Sydney Opera House website. Accessed March 9, 2020. https://www.sydneyoperahouse.com.

Steele, Brett, Peter Eisenman, and Rem Koolhaas, *Supercritical : Peter Eisenman Meets Rem Koolhaas* (London : AA Publications, 2007).

Stengers, Isabelle, *Cosmopolitics*, 2 vols., trans. Robert Bononno (Minneapolis : University of Minnesota Press, 2010).

Stern, Robert A. M., *Architecture on the Edge of Postmodernism : Collected Essays 1964-1988* (New Haven : Yale University Press, 2009).

Stern, Robert A. M. and Jaquelin Robertson, "Five on Five," *Architectural Forum*, vol. 138, no. 4 (1973) : 46~53.

Strawson, Galen, "Realistic Monism : Why Physicalism Entails Panpsychism," *Journal of Consciousness Studies*, vol. 13, nos. 10/11 (2006) : 3~31.

Suger, Abbot, *Selected Works of Abbot Suger of Saint-Denis*, trans. Richard Cusimano and Eric Whitmore (Washington, D.C. : Catholic University of America Press, 2018).

Sullivan, Louis, "Emotional Architecture as Compared with Intellectual : A Study in Sub-

jective and Objective," *Inland Architect and News Record*, vol. 24, no. 4 (1894).

――, *System of Architectural Ornament* (New York : Eakins Press Foundation, 1968).

――, "The Tall Office Building Artistically Considered," in *Kindergarten Chats and Other Writings* (Eastford : Martino Fine Books, 2014), 202~13.

Tafuri, Manfredo, *Theories and History of Architecture*, trans. Giorgio Verrecchia (New York : Harper & Row, 1980). [만프레도 타푸리, 『건축의 이론과 역사』, 김일현 옮김, 동녘, 2009.]

Temple, William, "Upon the Gardens of Epicurus ; or, Of Gardening, in the Year 1685," in *Five Miscellaneous Essays by Sir William Temple*, ed. Samuel Holt Monk (Ann Arbor : University of Michigan Press, 1963), 1~36.

Thom, René, *Structural Stability and Morphogenesis* (New York : Basic Books, 1989).

Trummer, Peter, "Zero Architecture : A Neorealist Approach to the Architecture of the City," *SAC Journal*, vol. 5 (2019) : 12~9.

Tschumi, Bernard, *Architecture and Disjunction* (Cambridge : MIT Press, 1994).

van der Nüll, Eduard, "Andeutungen über die kunstgemäße Beziehung des Ornamentes zur rohen Form," *Österreichische Blätter für Literatur und Kunst*, 1845.

Venturi, Robert, *Complexity and Contradiction in Architecture*, 2nd ed. (New York : Museum of Modern Art, 1977). [로버트 벤투리, 『건축의 복합성과 대립성』, 임창복 옮김, 동녘, 2004.]

Vidler, Anthony, *The Architectural Uncanny : Essays in the Modern Unhomely*, rev. ed. (Cambridge : MIT Press, 1994).

――, *Histories of the Immediate Present : Inventing Architectural Modernism* (Cambridge : MIT Press, 2008).

Viollet-le-Duc, Eugène-Emmanuel, "De la construction des édifices religieux en France," *Annales archéologiques* (1844).

Vitruvius, *Les Dix Livres d'architecture de Vitruve*, trans. from the Latin by Claude Perrault (Paris, 1684).

――, *The Ten Books on Architecture* (Mineola : Dover, 1960).

Wagner, Otto, *Modern Architecture*, trans. Harry Francis Mallgrave (Santa Monica : Getty Center for the History of Art and the Humanities, 1988).

Weir, Simon, "Salvador Dalí's Interiors with Heraclitus's Concealment," in *The Interior Architecture Theory Reader*, ed. Gregory Marinic (London : Routledge, 2018), 195~201.

――, "Object Oriented Ontology and the Challenge of the Corinthian Capital," in *Make Sense 2020*, ed. Kate Goodwin and Adrian Thai (Sydney : Harvest, 2020), 114~6.

Whitehead, Alfred North, *Process and Reality* (New York : Free Press, 1978). [알프레드 노스 화이트헤드, 『과정과 실재』, 오영환 옮김, 민음사, 2003.]

Wigley, Mark, *The Architecture of Deconstruction : Derrida's Haunt* (Cambridge : MIT Press, 1993).

Wiscombe, Tom, "Discreteness, or Towards a Flat Ontology of Architecture," *Project*, no. 3 (2014) : 34~43.

Wittgenstein, Ludwig, *Philosophical Investigations*, trans. G. E. M. Anscombe, P. M. S. Hacker, and Joachim Schulte (London : Wiley-Blackwell, 1989). [루트비히 비트겐슈타인, 『철학적 탐구』, 이영철 옮김, 책세상, 2019.]

Woessner, Martin, *Heidegger in America* (Cambridge : Cambridge University Press, 2011).

Wolfendale, Peter, *Object-Oriented Philosophy : The Noumenon's New Clothes* (Falmouth : Urbanomic Media, 2014).

Wright, Frank Lloyd. "The Cardboard House," in *Collected Writings, Vol. 2 : 1930-1932* (New York : Rizzoli, 1992).

Yaneva, Albena and Brett Mommersteeg, "The Unbearable Lightness of Architectural Aesthetic Discourse," in *Aesthetics Equals Politics : New Discourses across Art, Architecture, and Philosophy*, ed. Mark Foster Gage (Cambridge : MIT Press, 2019), 213~33.

Young, Michael, "The Aesthetics of Abstraction," in Gage, *Aesthetics Equals Politics*, 127~48.

Young, Niki, "On Correlationism and the Philosophy of (Human) Access : Meillassoux and Harman," *Open Philosophy*, vol. 3 (2020) : 42~52.

Žižek, Slavoj, *The Sublime Object of Ideology* (London : Verso, 1989). [슬라보예 지젝, 『이데올로기의 숭고한 대상』, 이수련 옮김, 새물결, 2013.]

─── , *The Parallax View* (Cambridge : MIT Press, 2006). [슬라보예 지젝, 『시차적 관점』, 김서영 옮김, 마티, 2009.]

Zumthor, Peter, *Thinking Architecture*, 3rd ed. (Basel : Birkhäuser, 2010). [페터 춤토르, 『페터 춤토르 건축을 생각하다』, 장택수 옮김, 나무생각, 2013.]